Zhou

Yan

Sheng

中國近現代名家畫集

周彦生

周彦生 著

岭南美术出版社

中国·广州

图书在版编目（ＣＩＰ）数据

中国近现代名家画集．周彦生／周彦生著．—广州：

岭南美术出版社，2020.6

ISBN 978-7-5362-6882-1

Ⅰ．①中…　Ⅱ．①周…　Ⅲ．①绘画—作品综合集—中

国—近现代②工笔画—作品集—中国—现代　Ⅳ．

① J221 ② J222.7

中国版本图书馆 CIP 数据核字 (2019) 第 218591 号

出 版 人：李健军

策　　划：刘向上

责任编辑：彭　辉

责任技编：罗文轩

特约编辑：黄伟哲　吴文洁

封面题字：周彦生

装帧设计：陈华辉

图片处理：陈瑜蓉

中国近现代名家画集．周彦生
ZHONGGUO JINXIANDAI MINGJIA HUAJI.ZHOU YANSHENG

出版、总发行：岭南美术出版社　　（网址：www.lnysw.net）

（广州市文德北路 170 号 3 楼　邮编：510045）

经　　销：全国新华书店

印　　刷：佛山市高明领航彩色印刷有限公司

版　　次：2020 年 6 月第 1 版

　　　　　2020 年 6 月第 1 次印刷

开　　本：787mm×1092mm　1/8

印　　张：35.125

印　　数：1—3000 册

字　　数：53.2 千字

ISBN 978-7-5362-6882-1

定　　价：380.00 元

周彦生艺术简历

周彦生，广州美术学院教授、硕士研究生导师，周彦生艺术研究院院长，中国人民大学客座教授，中国美术家协会会员，中国当代工笔画学会理事，广东画院特聘画家，广东省文史馆馆员，中央文史馆书画研究院研究员。

曾多次应邀赴法国、英国、日本、美国、韩国、新加坡等国以及我国香港、澳门、台湾等地举办美展，出版有《周彦生画集》《中国当代实力派画家——周彦生精品选》《周彦生扇面画艺术》等画集。作品入选第五至第九届全国美术作品展等美术大展并多次获奖。多件作品被人民大会堂、钓鱼台国宾馆、中央军委八一大楼、中国人民革命军事博物馆、中国美术馆等博物馆及美术机构收藏。其个人艺术成就被载入《当代中国画鉴赏》《中国当代文学艺术界名人录》《世界华人艺术家成就博览会大典》《中国当代名人大典》等。

中国具有学术地位突出贡献艺术家之一，民国时期美术界有"南有张大千，北有齐白石"之美称，今有"南有周彦生，北有何家英"之誉赞来公认他们的学术地位，他的书画作品深受收藏精英人士们追捧，也是连续多年被评选最早进入胡润艺术榜的中国艺术大师，吸引众多艺术爱好者追捧收藏。

成立了周彦生艺术研究院作为河南漯河市当地文化名片宣传，规模占地120亩，教学楼、学生绘画楼、展览大厅等配套设备齐全，为社会培养出大量绘画人才，桃李满天下，为后来学者树立了职业榜样，在全国影响力巨大。

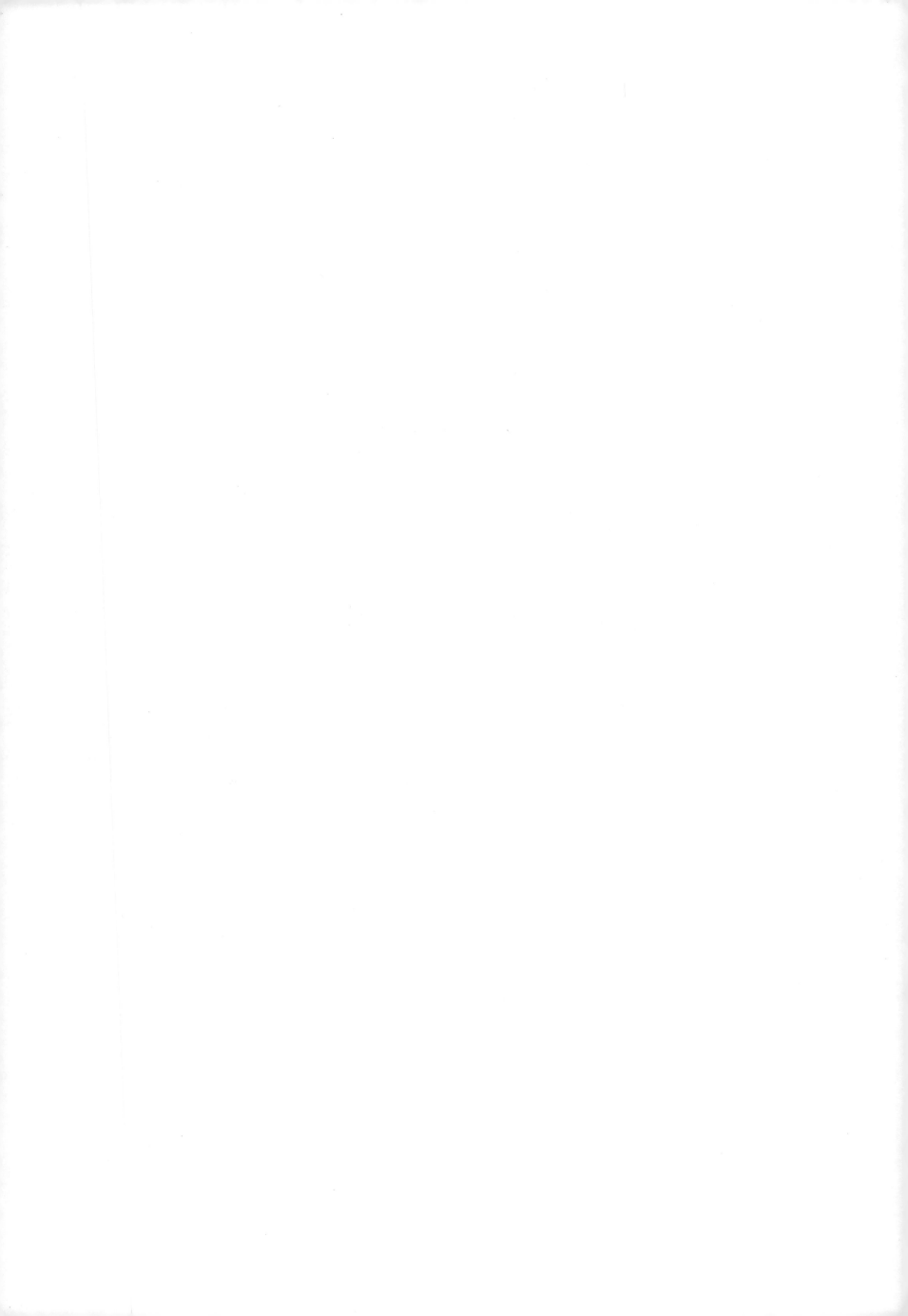

序一

北有何家英，南有周彦生——迟轲评周彦生

迟 轲

中国美术界曾经流传这么一句话："北有何家英，南有周彦生。"此话原是为形容周彦生工笔画的成就与功力。其实，周彦生成名较早，他笔下的写意花鸟画同样达到出神入化、炉火纯青的境界。他的花鸟画写意作品令人在美的欣赏中获得情感上的慰藉，为中国国画界带来一股暖人心田的春风，是如此清新明丽，温馨隽永，灵性洒脱。

周彦生出生在河南盛产牡丹之地，童年家境贫寒，故乡的青山绿水，花鸟虫鱼大概就是其艺术启蒙之师吧。也许就是因为儿时贫困的体验，以及那种了解自然奥秘的热切，成就了这位中国画花鸟大师。著名画家林墉曾言："周彦生，出身在牡丹盛开的洛阳，真应了艺术源于生活典律，心中着多少牡丹梦，花之如何装点其生命初程，是只藏之心坎，抒于笔端了。"周彦生自幼热爱画画，欣赏周彦生的花鸟画，花蕊、草芒、蜂游、蝶舞、皆令读画者感受到万物生机及大自然静谧，也令人钦佩作者对大自然潜心入微的观察。这其实源于他自幼刻苦精神和对大自然热爱之深切情怀。

有人以为绘画成功之路主要靠的是天赋。而中国画前辈大师张大千则指出，其实就是"三分天赋七分勤奋"。靠的是勤奋多思。他正是凭借"学海无涯苦作舟"的精神长期勤学苦练，而练就了一身真功夫的。早在中学年代，他就立志要成为像齐白石那样的大画家。因此，自他幼年与画结下不解之缘后，数十年如一日昼夜挥毫习画。据画家自己回忆，早年学习绘画时的周彦生经常挑灯作画至夜深人静，油尽灯灭方缀笔。

而今，已年逾花甲画名如日中天的他，依然勤奋如初，日日笔耕不息。国色天香牡丹是中国画花卉传统画题材之一。周彦生来自牡丹之乡河南洛阳，长期精研牡丹。从牡丹含苞待放，到盛开怒放，从枝节生发结果，到凋谢凋零的各种生态细节过程，了如指掌，如数家珍。他笔下创作的牡丹，千姿百态，婀娜多姿。如果说画论中"细节决定成败"有些道理，那么，周彦生就是此道的忠实实践和信奉家。

为研究花卉和鸟类的特征，在广州美院当研究生期间，他所画的飞鸟速写和花卉写生数以千计。在写生基础上，他胸有成竹地进行创作，借物抒情，托物言志。在艺术殿堂中攀登翱翔，从一个高峰上到另一个高峰。在其家乡河南洛阳，20世纪70年代末，他早有牡丹王之美称，而他的一幅写意画牡丹花巨作，二十年前已获得殊荣，被选入北京悬挂于人民大会堂。

周彦生笔下的花鸟画，既有传统笔墨又有现代色彩理论和技法。其中可以追溯到历代名家的画法，如于非的工笔牡丹；八大山人和任伯年的超脱自如的运笔；王雪涛干画法及日本的红黑白彩色。同时汲取近代西方油画色调方面表现法，他在融会贯通古今中外绘画技法的基础上，逐步形成个人绘画风格。如今他笔下花鸟画的意境及感染力已经进入极佳境地。虽然他有所取舍地吸取西方和东洋养分，当通过中国传统及自身创新的筛选和洗礼，去粗取精，撇去泊来味道，保持了中国传统画雍容儒雅的气度。这种气度得力于他精严的传统笔法和端庄的构图章法，以此成就了一种清隽典丽的风格。

"随意赋彩"，是周氏绘画之精髓之一。这种画法是根据画家作画创作需要，而经营颜色的浓淡冷暖。他用色大胆，以直接着色取代传统的墨分五色画法。他吸取了西洋画色彩的冷暖调子对比关系技法，使画面趋于和谐平衡，明快清新。因而令其作品，散发独特的审美娟秀和气度；并使其兼有中国南北地域文化的细腻和凝重。他的写意画给观者强烈而雅致的美感，令人耳目一新。总是散发着那么乐观、积极向上和生机勃勃的气氛；总能激发人们热爱生活和生命的情操。在周彦生所有创作的作品中，无论是工笔画还是写意画，无论是巨幅大手笔之作，还是小尺寸小写意画作，皆无晦涩艰辛悲凄之气，故不会产生戚戚切切阴灰之作。

他笔下的枫叶桃红，如火如焰；丛林绿荫，如沐春风；金秋虫草，安详自在；清澈泉流宁静湖面；冬日腊梅，白莲花，鹅黄花瓣阵阵幽香；白鹭凝神竦立，态若深山里的高士；藤萝丛下，鸳鸯缓游，如安闲情侣；月色朦胧，露气寒湿；雀鸟枝头相依，温馨感人。这种抒情的诗意，不仅来自画家对自然万物的精微体验，也来自他对美的感悟和融会贯通，进行再创造的能力。

勿容置疑，读周彦生的写意画，给人种种视觉艺术上的享受以及心灵上真善美的抚慰；而谁若有幸能观其创作过程，更会叫人"一叹三唱"。他构图作画时，静吸凝神，泰然自若；下笔时，则如有神助，疾笔如飞。勾写泼墨，水墨交融。他的花鸟画，传承中国传统写意布局，小中见大，气势非凡。其作品充满艺术灵性与才气。而这种所谓只能"意会不可言传"的灵性与才气，正是判别艺术作品价值高低的重要标志之一。

他笔下作品，用笔用墨皆极其精致，切富于刚劲充满弹性，仿佛饱含生命的力量。同时根据不同需要，又变化出多种高雅风致的画面：挺拔的竹枝，柔润的葡萄，潇洒的葵叶，浑厚的紫荆，金石雕凿般的竹杆宛如伴随微风中琴声而动的金黄秋草……，如前所言，周彦生的花鸟画，无论是写意还是工笔作品，皆可谓步入佳境，堪称艺术极品。

画如其人。作画者之画德及为人处事作风或多或少可由其竹端画作中折射反映出来的。故，凡怀萎缩阴暗，卑鄙污浊，欺诈伪善心态者，实难涉足艺术殿堂，更毋言成大器大家了。中国美学前辈王国维说过："天下有最神圣，最尊贵而无与于当世之用，哲学与美术是矣。天下之人器然谓之曰无用，无损于哲学美术之价值也。"中国传统画中的"竹兰梅青松和牡丹花"等，或因其坚挺不屈，或因其不畏严寒风雪等特征，而成为中国文人墨客笔下的主要题材。究其原因，雅士墨客和艺术家们无不为借助这些绘画题材，以物言志，抒发歌颂中国人文主义和传统美德中的节气，如高风亮节，诚信忠实等高尚品格。在艺术界和美术史上，无数史实和例子表明，一个艺术家是否能进入大师的行列，绝不单单依靠其天赋和取得的登峰造极的艺术造诣，而往往更有依于高尚完美的人格力量。

画家周彦生的为人品格及画德风范，对其所取得的辉煌艺术成就的影响及其之间的有机关系，是不言而喻的，从而也再度证实了艺术家得以永载史册的重要缘故。他为人纯朴正直，儒雅谦和，好善乐施的品德，在广东画界有目共睹，有口皆碑。在同一篇评论周彦生创作牡丹花作品的文章中，著名国画家林墉在赞叹周彦生画牡丹花功力的同时指出："然而他这人脸上身上倒不易见多少花气，画坛不乏充满花气的花少爷……我以为，周彦生的艺术是很诚信的。"这就应该能让人们了解到，何以他得以在中国画艺术界脱颖而出；何以周彦生得以取得如此高的艺术成就；何以他得以被画界师友称为艺术大师了。

（迟轲：广州美术学院终身教授，享受国务院政府特殊津贴专家，原广东美学学会会长，中西方美术史研究的重要学者，2004 年被中国美术家协会授予"卓有成就的美术史论家"称号，撰写、主编、翻译著作数十部，代表性著作有《西方美术史话》《西方艺术批评史》《维纳斯与钟馗》《罗丹笔记》等。）

序二

诗意与心生——周彦生花鸟画展记

何家英

记得曾去过日本的一家古老的园林会馆，园子里生着几棵苍老而粗硕的梅花树，姿态妖娆，错综遒劲。东瀛人是崇尚唐宋的，数百年的固执与坚持，令高古的中原遗风存境于斯。时值残雪初殒，蓓蕾含羞，窗外稀疏的百花如珍珠般点缀在近前倒悬的枯枝上，加之隐隐传来的古琴宫商，附随着时情时景，令我骤然体会出了这种孤冷的禅意，正是文人画中才有的极简境界。像大多人一样，以往我对梅花的识见，多寄思于古人的绘本，而看到这般景致我才明白，古人画梅那是禀赋外师，绝非杜撰的。而今人画梅多徒摹前人的记忆，缺少了对自然情怀的感动，缺少了对禅心意境的领悟。

与大多数人不同，周彦生是得源造化、观同古人的，他启发与真实之感受，投射在内心为映照，他不是依着古人纸上的记忆，而是托情于自然。我若不是身临其境，绝不会体会到古人的情怀，却更多地表达着今人所具有的时代情感，也包含了中西方文化与审美的交融。美并不只体现在单独的一个方面，自然给予了我们一个丰富多彩、绚丽多姿的大千世界，正是有着像周彦生这样的艺术家，才能够从自然之中，将美的元素提纯出来，凝练为诗意的当代中国画。

周彦生的花鸟画脱胎于古意，但不止于古代文人画的层面，尤其在古人绘画当中很少能见到南国繁密与多彩的花卉景致。与古人所体现的萧瑟与孤冷不同，周彦生追求的是另一种美好而绚丽的心境，是属于这个时代的美感与精神，具有鲜明的时代特征。因此，他不是脱离时代、脱离见地的造作与拿捏，完全是自然的、情感的领悟与直抒，这一点恰于古人的师造化精神是高度一致的。

周彦生的创作更加强调本真的主观感受，虽鉴宋代花鸟之经典，但本质上仍是自我的灵魂。他以密体的绘画形式，完成了花鸟画的丰富表达，运以装饰性来整合、归纳、梳理各种杂乱的自然因素，使之成为统一、协调的有机结构，并将自己要表达的物象置于这种有机结构之内，以进行规划与布局。他不乏洛阳的乡土三昧，但更能在南国的沃野上找到自我表达的对应审美。

他对纷繁的、丰富的自然因素，有一种天生的、高度的概括能力，他能将丰富的色彩与要素整合到极致单纯，并赋予美术创作以全新的程式语言，因此这种和谐、统一调性的程式语言，虽有千笔万画亦不觉冗余。如果说周彦生是继承了宋人的特质，则是指他的大气磊落、大方清明，他并不是通过渲染以制造交代不清的虚蒙暧昧。他把复杂的空间关系整合成为单纯的两、三个层次。他归纳自然、化繁为简，以现代意识融入文人精神，以色彩、形式、层次、空间的至纯画境直撼人心。

周彦生的艺术成就是技艺的、也是天赋的，在三十余年的开拓与探索中，他所创作的一幅幅经典杰作，皆成为了美术界风声叠起的惊澜，对后学者亦影响深远。

（何家英：全国政协委员、中国美术家协会副主席，天津美术学院教授）

序三

艺无止境，耕耘不辍

周彦生

　　最近，在我创办的周彦生艺术研究院带的学生中，有学生问我："周老师，你给我们讲一讲你的绘画之路。"我是 1959 年秋季考入河南省艺术学院美术系学习的，在这段学习中，主要学习素描、色彩、速写，也经常到校外写生创作，1962 年夏天因国家经济困难，学院停办了，我回老家当上了生产队的记工员，在劳动之余仍天天坚持画画速写之类的东西，1964 年入秋之后，我去了洛阳市，从此走上了打工求学的生涯，所以后来每当听到"流浪歌"时，心酸的泪水不由自主地流下来，在古都洛阳有众多的公园，又不用买门票，从此成了我取之不尽的花鸟画素材的源泉。

　　在众多同行朋友支持下，1970 年我创出了一批写意画牡丹画作，我这一举动震撼了整个中原，大家都知道洛阳有个画牡丹的人会画许多牡丹花作品。为了提高自己的绘画水平，我买了一套《任伯年画册》去深入研究学习，而且以后画了许多作品得到同行老师的肯定和认可，在洛阳期间创作了许多写生写意画稿子，老师们都很欣赏我的作品风格，对艺术艺无止境追求的精神。20 世纪 70 年代末全国恢复高复，1979 年 9 月我成功地考入了广州美术学院中国画系花鸟画专业研究生班，考试创作题目"鸟语花香"作品就是写意画牡丹。

　　20 世纪 70 年代末入选人民大会堂河南厅的也是选用我的写意画《洛阳牡丹》，当时引起了轰动，在 1979 年就读广州美术学院国画系花鸟研究生期间，学院领导要求我的研究方向是工笔花鸟画，毕业以后留校教学任务，我花费了大量的精力创作工笔画题材，在创作工笔期间，由于我拥有扎实的写意画写生功力，画起工笔画也很顺手，在任教的这么多年的时间里，我始终坚持写意、工笔画一起创作，把写意画当工笔画画，也把工笔画当写意画画，一松一紧一直坚持到现在两个画种一起画。

　　近五十年花鸟画的研究和创作实践中，使我深深地认识到，不管是工笔画创作或者是写意画创作，都画的是感觉，但是，工笔花鸟画创作是在刻画结构的基础上找感觉，而写意花鸟画创作是在感觉的基础上概括结构，提炼结构。所以，写意花鸟画的创作会比工笔花鸟画创作更难一些！加之工笔花鸟画创作要事先画好底稿，在此基础上"三矾九染"的专心制作，成功率比较高，而写意花鸟画创作一般不要起稿，笔蘸墨形一挥而就，加之工具材料的性能，没有过硬的笔墨功力是很难创作成功的，尤其是大幅作品更不易把握。总之，工笔花鸟画和写意花鸟画创作入门并不难，能画出有水平的、观众喜欢的作品并非易事！这需要画家丰富的想象力，过硬的技巧和驾驭完美的构图能力才能够做到！

　　为了画好花鸟画创作，我曾经给自己制定一个计划：两种艺术形式交叉进行。这样一来，会避免工笔花鸟画创作勾线、填色流于拘谨和死板；也使写意花鸟画创作笔墨随意挥洒过于放纵而简单。所以，我一直把工笔花鸟画创作当做写意画去画，使之随意、大气和整体；把写意花鸟画创作当做工笔花鸟画创作，使之画面气宇轩昂，粗中有细更有观赏性！

　　与此同时，从 2000 年开始我又给自己制定了一项雷打不动的写意画创作计划：即每年春节和自己生日都要画一张不少于丈六匹的写意花鸟画，作为喜迎新春和过生日的礼物！所以，2014 年在中国国家博物馆举办"盛世繁英——周彦生花鸟画艺术展"时，就有几十幅丈六匹写意花鸟画展出，影响巨大；2015 年在广州美术学院大学城美术馆举办"盛世繁英——周彦生花鸟画艺术展"中就有近百张大小不一的写意花鸟画作品展出，这一计划的实施，既锻炼了写意花鸟画创作的能力，又积累了比较高的艺术作品奉献给观众！同时通过自己的艺术实践，打破了前人所说的能工不能写和能写不能工的人为规律。在今后的日子里，我还会把几十年所积累的生活素材慢慢地都变为艺术品，奉献给观众，留给世人！

目录

盛世繁英——对话国画大家周彦生 1

名家点评2

妙笔创盛世，教画为后人6

紫云映日之一9

富贵神仙图10

宏业长寿之二11

娇红烂漫之一12

岭南春之一13

春风富贵满园香14

耀秋15

紫气东来之三16

繁华飘香18

清风摇影20

碧霄飞华22

岭南春晖之一24

国色朝酣酒之一25

青霞紫雪26

清江初雪26

风摇山竹动寒声27

过秋红叶落新诗27

风起香随28

紫气东来之三30

南国三月华似锦30

雀上枝头31

紫气东来之四32

繁华之一34

同心莲藕35

紫气东来之十一36

紫气东来之五38

国色朝酣酒之二40

占断春光之一41

染露含风里41

誉冠群芳之一42

锦绣珠帐44

贵气高情45

繁华似锦之一46

桃花满陌千里红46

春风富贵　郁香沁怀47

丹叶晓霜47

绿萼春烟48

花溪依依48

阳春三月49

晨韵50

芳姿迎秋50

青霞紫雪点春风51

富贵长寿之一51

一树芬芳52

丹彩融春54

禾雀鸣春54

露影沉波之一55

紫气东来之六55

晴阳高照56

紫华映日57

富贵凝香之一58

百尺凌云59

柳暗花明60

秋水滋润池岸青60

风来香气远之一61

宏业长寿之三61

一树繁华之一62

幽岩丹彩64

九夏天花65

富贵长寿之二66

紫气东来之七67

红叶长绶68

春风富贵之二69

紫气东来之八70

荷塘清趣70

红照秀水71

湘浦秋风71

大吉利72

紫气东来之九73

锦上添花力争上游74

春意浓74

花满人间书春意75

富贵凝香之二76

晚霞红芳77

晨风77

富贵平安78

红萼竞艳78

国色天香之一79

晨光气清79

岭南春韵80

紫翠烟霞之一80

十分春色81

占断春光之二81

碧池清影82

岭南奇葩之一84

阳春畅和86

清荷无尘88

竞秀之一88

一树繁华之二89

富贵凝香之三89

碧蕊青霞压芳90

华影弄池92

风来香气远之二94

富贵长寿图94

岭南春晖之二95

紫气东来之九95

一树竞秀96

水润清凉96

花蔓阳春97

国色天香之二97

春和景明之一98

满园春色100

紫艳香风之一100
朝露晨风101
娇红烂漫之二101
春景喧和102
秋风冷艳104
凉风104
露影沉波之二105
芦花吹雪一江寒105
一岭桃花106
翠竹更知丽质心108
香中别有韵110
紫艳香风之二111
富贵吉祥112
日丽风和春更好113
繁华之二113
一树繁华之三114
南国奇葩之一114
紫云映日之二115
倾国姿容别之一115
小院香凝花正好116
晴雪飞秋116
富贵白头117
富贵凝香之四118
富贵凝香之五119
春风得意之一119
春晖图120
洛浦秋风121
临风照水121
秋色正清华122
香风留美人122
富贵凝香满园春之一123
花满人间尽春意124
春酣国色125
一枝红艳露凝香126
芦花知风意127

紫艳香风之三127
香山晓霞128
东园含笑128
富贵凝香之六129
高士风范130
紫气东来之十一131
春日瑞景132
竹风习习134
春苑竞秀之一136
青霞香雪136
澹荡飘风137
春来枝俏137
春风含笑之一138
香远益清138
富贵凝香之七139
春风含笑之二139
春风富贵冠群芳之一140
早春繁华之一140
紫气东来之十三141
红萼芳心141
秋风醉舞142
国艳春融之一144
春华宜人之一144
丽日繁华之二145
苇声骚屑水天秋145
红芳化云146
一树繁花148
艳冠群芳150
春风含笑之三150
富贵凝香春满园151
含笑春风152
紫艳香风之四154
醉风154
春华宜人之二155
春风富贵冠群芳之二155

艳异随朝露之一156
嵩山红叶醉秋风158
清秋风韵160
花枝俏162
岭南奇葩之二164
春风得意之二164
繁华似锦之二165
锦上添华166
富贵凝香满园春之二168
玉阶琼蕊之一168
满园春169
春晖烂漫170
香冷隔尘埃172
富贵春174
竞秀之二175
红芳馨香175
傲骨含香176
丹霞融春178
富贵凝香满园春之三178
物华春意179
红芳欲燃179
野岸秋声之一180
富贵凝香满园春色182
春色满园之一182
风韵清殊183
疏影摇凉184
池岸秋艳186
翠竹风声188
醉红188
高标玉韵189
野岸秋声189
中秋风高190
富贵凝香满园春之四192
风静荷塘幽192
处处春风193

红艳凝香193
春风富贵冠群芳之三194
紫云映日之三194
春色满园之二195
洛阳佳丽195
富贵凝香满园春之五196
绿涧香泉196
华苑春曙197
富贵平安图197
国色天香之三198
十里芦花漫天开200
洛阳春202
露浥荷香之一202
丽春繁华203
春风富贵之三203
艳异随朝露之二204
烂漫秋情204
阳春繁华205
白藕作花香满湖205
洛阳春色206
少林秋色206
春苑竞秀之二207
国艳春融之二208
南国奇葩之二208
露浓凝香209
芦岸相偶210
国色朝酣酒之二212
宏业长寿之三212
阳春213
倾国姿容别之二213
露浥荷香之二214
早春繁华之二214
誉冠群芳之二215
流香暗袭人215
芳菲祥瑞216

和气致祥216
紫翠烟霞之二217
玉堂富贵之一217
唯有牡丹真国色218
芳艳耀春218
堕波化影219
倾国姿容别之三219
花虽富贵不骄人220
春苑竞秀之三220
千娇万态破朝霞221
红艳繁华221
占断春光之三222
国色朝酣酒之四222
国艳春融之三223
玉堂富贵之二224
春花烂漫224
紫玉繁英225
富贵凝香冠群芳之一225
国色天香之四226
春风富贵之四227
丽日繁华之三227
紫气东来之十四228
国香霁春之一228
洛阳春色在画图229
国香霁春之二230
紫气东来之十五231
南国春韵231
富贵凝香满园春之六232
玉阶琼蕊之二233
国色朝酣酒之五233
富贵凝香冠群芳之二234
芳树年华235
今年花胜去年红235
蝶舞丽花醉　馨香逐晓风236
春风富贵之五238

蝶舞丽花醉之六239
翠幄红帱梦未闲240
清池溢香242
春和景明之二242
岭南春晴243
玉堂富贵247
春晖烂漫251
玉堂春255
岭南三月荆花香259
紫气东来之一263
紫气东来之二267
春风富贵271
丽日繁华275
宏业长寿之一279

盛世繁英——对话国画大家周彦生

许琼

由中国国家博物馆、中国美术家协会、中共河南省委宣传部、广州美术学院等单位共同主办的"盛世繁英——周彦生花鸟画艺术展"日前在北京国家博物馆隆重展出。这是周彦生先生继 1994 年在中国美术馆成功举办"周彦生工笔花鸟画展·北京展"之后，其个人艺术史上的又一次大展。

记者在现场了解到，本次展览集中展出了周彦生先生近 20 年来精心创作的工笔写意作品近 300 幅，其中八尺大幅工笔花鸟画作有近 80 幅，丈六匹的花鸟写意画作有 20 多幅，扇面花鸟画作 150 余幅。此次展览作品内容丰富，风格突出，篇幅之大，数量之多更是令艺术界人士震惊。中国国家博物馆馆长吕章申先生在面对记者采访时说：国家博物馆成立 55 周年来，周彦生是继韩美林、黄永玉、崔如琢之后，在国家博物馆成功举办大型个人展览的艺术家，也是第一个在此成功举办大型个人展览的艺术家。

香港文汇报：您于 1994 年就曾在中国美术馆成功举办过一次个人作品展，在当时影响很大。时隔 20 年，我们再一次看到您在北京举办大型的个人展，请您跟我们介绍一下关于这次展览的作品及内容？

周彦生：这次的展览是继我 1994 年在中国美术馆展出之后的第二次个人展览，选择在国家博物馆南边的四个展厅展出。上次展览一结束，从 1996 年开始我就着手准备这个展览的作品，从内容和数量，把握这二三十年在生活中所积累的素材。从开始的一个初步规划，到最后一步一步落实这个事情，用了我将近 20 年的时间。

关于这个展览的作品，大大小小总共有 300 张，其中扇面是 150 张，写意画是 100 张，余下的都是工笔花鸟画。工笔花鸟画都是大篇幅的八尺整张，以卷轴为主。由于我近三十年都生活岭南，所选的题材以岭南木本植物花卉为主，特别是大篇幅都取材于岭南特有的乔木。

香港文汇报：您这一次的展览堪称是"二十年磨一剑"。您这次展览的作品在艺术创作方面有哪些新的探索和突破？

周彦生：随着年龄的增长，对生活的感悟也越来越深，加上对传统艺术的研究和探索，我认为这一次展览的作品与之前展览的还是有很大的不同。首先是内容上，题材内容比过去更丰富了，也拓宽了一些；还是就是从篇幅大小上，上一次展览的作品都是六尺的，这次都是八尺的，有一部分甚至超过八尺，还有几十张丈六丈八巨幅作品，当然也是为了展览效果，大幅作品在国家博物馆展出的效果会更好。再一个从构图上、技法上也都有变化，由于内容多，在技法上就比过去更丰富一些。比如我画的柳树，过去画的带有很强的装饰性，后来对之前的一些作品有了新的想法，加上这一二十年，生活更丰富了，对生活的感受也更深刻，想法自然而然也就多了，画画就像诗人写诗一样，多是触情生情，你如果没有见过没有经历过，你肯定画不出来，只有细致地品味和观摩，才能激发出强烈的创作欲望。

香港文汇报：在展览现场采访时，我们也注意到包括何家英、卢禹舜、陈履生等美术大家在内的许多人士，对您这次展出的作品给予了很高的评价。您怎么看待？

周彦生：一个艺术家成功不成功，有两种：一种是天才，中年成名；一种是大器晚成，比如齐白石，这一模拟较多，一个艺术家随着年龄的增长和艺术修养的不断提高，通过时间慢慢地才会创作出一些经典的作品，所以，人生每个阶段的创作，都只是那个阶段的艺术心得。

我这次的展览，只能说是近二十年来我的一些研究成果，通过这次在国家博物馆的展览展现出来，跟北京的这些同仁和一些专家、教授还有一些书画爱好者们做些交流，借此通过他们不同的看法来提升自己，好的要继续发扬，不足的方面要去完善，再过十年八年，我再带着作品过来，大家再一起交流。所以说，这个展览是阶段性的，是一个阶段的总结，是近二十年我的学习、体验和研究成果，大家观摩也好，研究也好，都非常欢迎。

香港文汇报：通过前两个阶段的艺术成果展出，请问您在接下来的艺术路上有些什么新的想法？

周彦生：我出生于漯河，在洛阳生活过，洛阳每年的牡丹花节我都会参加，很久以来通过写生、观察，积累了很多关于牡丹的素材。作为一个从洛阳走出来的画家，也有一些想法。等着这个展览结束之后，我想将来除了画岭南的风物花卉之外，还想认真地把洛阳的牡丹通过多种形式如白描、淡彩、重彩、工笔、写意，把它给表现出来，从牡丹本身的市场价值提升到一种艺术价值，我想以此为题材创作一批作品，这也是我近期的一些想法。

名家点评

提到周彦生，我对他了解颇深，尤其是他的花鸟画，具有传统的城市化特性，他把绘画中的章法、取材、识才融入了自然，他到大自然中写生，便突破了传统。唐宋绘画的花鸟画距现已经有一千年的历史了，周彦生的花鸟画掌握了传统的技巧，抓住了线条的生命力，表现了自然的灵性。他的花鸟画中把握了整体与局部，传统和现代的关系，精美的线条，足于让人感受大自然的生机与艺术家的诗情画意。画，要靠技艺，可起决定作用的不是技艺，画是人的内在生命和感情的表现。周彦生的每一幅作品既有古意，又有新意，可谓推陈出新，他是既有传统功力，又有创新意识的艺术家。多年来，他在花鸟画领域辛勤劳动和探索，取得丰硕成果。周彦生的花鸟画，线条挺秀工致有力，设色强烈不失沉稳，典雅清丽不流于娇媚，生动传神又富于装饰性趣味。在技法上多样，或厚实丰艳而不刻不俗，或淡雅清劲却不薄不冷，灵活的思维和丰富的艺术表现，充满着健康饱满乐观向上的审美情趣，深得行家与普通观众的赞许，周彦生对当代花鸟画产生重要影响。

——邵大箴（中央美术学院教授、博士生导师，著名美术评论家）

看到周彦生先生画花鸟能画出这么多的作品，我马上就觉得特别惭愧，因为我也画工笔画，可我的作品很少，只有几十张，而周先生却画了几百张，而且篇幅巨大，笔墨用得非常的密集。周先生用密集的构图形式表现出丰富的东西，还能够画这么多，可见他内心的踏实，不参与很多其他的事情，自己只专心画画，这种心态是值得咱们学习的。他画的规模也很大，因为南方的植被繁荣，场景特别宏大，他确确实实在那里生活，才会有这么深的这样的一种感触，所以他以密集的形式画出了他内心的感受，这点就和古人有非常大的区别，所以他更多地运用更传统的或者有些民间的色彩形式，画的比较艳丽，可能更加使老百姓喜欢，比较能够雅俗共赏。别的不说，就说这些素材收集起来就很难，再要画出来，每一张画，光勾一遍线，也不是一天两天就能勾出来的，那么多密集的东西，实在令人佩服。在国家博物馆做了这么大规模的一个展览，在这里我特别地祝贺他。要把一个自然的东西变换成一个艺术的东西，不是一件容易的事，更何况他要把这么多自然的上升到艺术之笔，他得走多少路，得去多少地方？而且他的作品充满了一种形式感，一种具有时代精神的形式感。

——何家英（全国政协委员，中国美术家协会副主席，天津美术学院教授）

在这个新的文化时代我觉得画家很多，在花鸟画方面画家也相当多，那么花鸟画家既然这么多，这里面就有一个竞争，谁能够在花鸟画里有所创新，这个可以说是不容易的，我虽然是第一次接触周彦生先生的作品，但刚刚看了几幅就发现了他有自己的个人风格，这个比较难得。比如这幅绿牡丹，绿牡丹本身是一种很名贵的牡丹，牡丹花是很不好画的，重要的是要画出牡丹的贵气，花要画得不好会很俗，不生动。然而我看周彦生先生画的绿牡丹，我认为他继承了前辈的技法，但是他绝不是临摹的稿子，而是他亲自写生体会产生的佳作。这个疏密搭配非常合理，再加上四只蜜蜂，感觉静中有动，感觉这个纸花是实实在在的花，吸引眼球、引入入胜！我看过全国很多画家画花鸟画，但是像周彦生笔下的这种新颖中见功底，典雅中见活泼为一体的花鸟佳作我还是第一次见。

——李燕（清华大学教授）

彦生的画有个特点，就是注重形象，重视线条勾勒，他基本是从传统中来，但是又能结合新的技法，这是很不容易的！传统的中国绘画有一个重要的艺术特点就是有浓厚的装饰性，这个装饰性在花鸟画中更为突出。彦生他不但善于继承与发展传统文化，而且对外来文化也吸收了好多，同时也能巧妙运用。绘画与工艺有千丝万缕的联系，在艺术领域中二者不能分开。他的作品集成大家，具有很强的装饰效果！中国当代花鸟艺术最基本的是"精于形象而意味横生"。因此这就要求画家要有物之华，取之华；物之实，取其实的塑造能力。周彦生通过写实采风，精工雕琢将好多植物绘画得淋漓尽致，并且加上主观因素与西方色彩的运用，极富有美感！

周彦生，谨于言，力于艺，苦于学，这在当今画坛是少有的。

——陈金章（广州美术学院教授、硕士研究生导师、享受国务院特殊津贴）

作为一个画家，能成为一名真正艺术家，首先对中国文化要了解，特别是在中国传统文化上，要深入地关注，深入地体会。从这个角度出发，才能对中国绘画基本形态有一个清晰的认识，从而知道在绘画道路上怎么走，所以说周彦生在绘画上是非常努力的，在做学问上有很大的投入。百年以来的中国花鸟画，经历了从传统型到现代型的创造性转化过程，在这个过程中，花鸟画在一些观念、题材与技法上有了新的尝试，也由此形成了与众不同的地域特点与个人风格为代表的花鸟画风。在这些不同画风的实践中我看了周彦生的影子，不折不扣，勤勤恳恳！学术水平很深、理论性很高，传统与现代结合，关注生活，周彦生既有传统的文化特效，又具备时代精神、时代气息。从他的绘画创作中就能看出来他关注生活，关注人文精神，他用非常熟练的笔墨语言表现出了当代花鸟画的新格局。

——龙瑞（中国国家画院原院长）

周彦生先生是当代花鸟画大家，创作了大量的优秀作品，他是新中国花鸟画成就当中一个重要的人物。我觉得周先生对艺术上有一种支持，大家都知道花鸟画是需要画家耐得住寂寞的，耐得住寂寞在这个道路上慢慢地坚持再慢慢有了现在的成就。在这个过程当中我觉得他是对中国传统花鸟的吸收、研究和深入把握，比如说他对宋代花鸟画精神的把握非常到位，非常到家，同时他对历代花鸟画当中从物质层面到精神层面上的互通、互融都达到了一定的研究高度。我们从他的作品当中能感受得到周先生那种开拓的胸怀，在方方面面的学习和研究包括对西方艺术的探索，比如在颜色上的使用，在中国传统意义上花鸟画的颜色的使用基础上，对西画颜色的一些应用，用得非常好，这样就铸就了他这样对历史对文化有深入研究，同时又和时代联系得非常紧密，深入生活，表现生活，把真实的生活上升到艺术层面，表现出很强烈的个性化的探索还是比较难的，周彦生先生在这方面做得非常好，我们在每一件作品里都能感受到周彦生先生个人的生活气息，画面里面弥漫着一种精神氛围，加上个人风格也非常强，看了这个展览，我们都很受启发。

——卢禹舜（中国国家画院常务副院长，中国艺术研究院博士生导师，中国美术家协会理事）

周彦生先生的花鸟画在全国非常有影响力，整体给人感觉非常清新、新颖、明丽、动人。这样的画面吸引力来自三大方面：第一，他的造型，第二，他的线条，第三，他的色彩。他的造型还是很有来头的，在处理具备着中国固有的语言结构。造型更加新颖，周彦生先生学过西洋素描，他把线条结构穿插在造型上有更扎实的体现。另外他造型有一定的实际性，我记得有一幅作品画的是整片竹林，竹和叶子的组合，从一个整体考虑他的外形，以及内部枝干的穿插，实际的造型结构融入平面构成，这是他造型方面很吸引人的特点，不同于古代的花鸟画，固有种新颖时代的审美气质。讲到线条，大家都知道，花鸟画在宋元这个时期达到一个辉煌的高峰。那种线条的丝丝入扣，内在中带有一种很文气的东西，周彦生教授做到了。他的线条来源于平常的写生，来源于生活，以及他对自然景物结构性了解，从里面提炼出一种线条。而这种线条又非常符合传统用笔，形成他新颖独特的格局。谈到他的色彩便更为人惊喜，完全不同于过去传统花鸟画的色彩，他很多的花鸟画色彩是明丽的，甚至非常鲜艳。与他成长在岭南地区有很多的关系，在充满着阳光的日子里所看到岭南的所有景物，它的色彩都是非常明丽和鲜艳的，富有一种灿烂的韵味。那么他的色彩当中糅合了他自身对于西洋色彩学的研究和学习。更重要的是他有过很扎实的色彩训练，在学院里面经过一些色彩的研究和写生，包括在国画功课里面的水彩写生、水粉写生。

周彦生先生兼并着色调的冷暖对比以及西洋的色彩学，具备着吸人夺目，让人觉得很明媚很阳光的画画特效。他在表现一些意境当中会做些技术上的处理。依照画面出现在一些意境来展开色彩的铺垫。我们都知道花鸟画在宋元是一种很萧索很冷峻的，淡淡的带有一种幽幽的乡愁味的情绪。但到了周彦生先生手上，是热烈的、明快的、欢喜的，让人赏心悦目的，周彦生先生的花鸟画，代表目前中国花鸟画相当高水平，给予了中国花鸟画创作发展。周彦生教授也为花鸟画做了不懈的努力并取得令人欣喜的艺术成就！

——许钦松（中国美术家协会顾问、中国艺术研究院研究员、博士生导师）

中国式花鸟画在宋代，因为宋徽宗的个人爱好，影响了整个宋代花鸟画的发展，也取得了一个高的艺术成就。至今为止很多的画家都以传承宋代绘画作为自己文化血脉的一个重要的组成，所以周彦生花鸟画在北京的这次展出，对于北京的公众来说可以看到中国传统花鸟画传承发展的一个经验，这个经验基于20世纪后期中国花鸟画的历经的发展和提高，尤其像周彦生这样作为第一届广州美术学院的研究生，受过系统的美术学院教育，他们如何继承传统，如何以现代的方式通过现代的艺术语言来把中国的花鸟画做出一个现代性的对照，成为21世纪中国文化的一个亮点。所以如果要了解当代中国花鸟画的传承与发展的话，周彦生的这个展览可以说是个特别的个案，因为在这个展览中我们可以看到一个画家史无前例地办了这样一个巨大的展览，不管是数量还是展厅的面积都是前所未有的，所以大家进入这个展厅之后，不管是巨丈，还是尺幅，了解到花鸟画的这个业界的基本的状况，以及他的整体的风格，因为这样一个整体的风格正是我们所看到的20世纪后期以来中国花鸟画发展其中在某一个画家身上的具体的成果体现，所以从题材到语言，我们看到有他家乡河南的牡丹，也有传统文人的梅兰竹菊，更重要的是有历史上花鸟画从没有过的题材——岭南地区的风物，当然，这基于周彦生先生个人的审美取向，他的画都比较满。有的地方画得精细，有得地方画得很简略，不管是精细还是简略，我认为周彦生的花鸟画最大的特点就是整体感非常强，色彩艳而不俗，体现出他的个人风格。所以，公众在把握这些基本特征的时候，可以更多地了解中国花鸟画整体发展的状况，由此会得出中国花鸟画在21世纪整体发展状况的一个基本轮廓，一个大概的了解，我想这是对于普通公众来说应该需要了解的一个点。

——陈履生（中国国家博物馆原副馆长）

周彦生是广州美术学院改革开放以来的第一届研究生，毕业之后经过他自己的努力，现在有了很大的成就。近四十年来，他的花鸟画，画风优美，独树画坛，成为画坛瞩目的画家之一。他既有深厚的传统文化修养，又蕴涵岭南文人的儒雅之气。在艺术上，他凸现出很强的创造力。多少年来，他在一花一草间经营着自己的精神世界，让我们看到了自宋以后花鸟的又一次辉煌。周彦生的画近看能局部独立成面，远看整体布局气势雄厚。花鸟画能做到这点，是很不容易的。我们过去的花鸟画，都不太注意色调，色彩调子比较缺乏。周彦生吸收了西洋画里面的色彩，周彦生作品色调非常协调又很大气。并且画得很雅，浓重的色彩看起来很舒服，做到了雅俗共享。我个人认为他的色彩很有新意，整个构图运用得很巧妙。他的造型很有节奏感，这便是中国画的精髓所在。我们主张中国画，要大胆吸收外来的知识，要站在中国画的立场上去学习西洋先进的东西，在这点上周彦生做得很好。一方面，周彦生的画面线条丰富多姿，可以唤起读者对现实物象的联想。另一方面，周彦生在创作过程中融入了情感、意趣、思想，使得他的花鸟画达到抒情、畅神、写意，进而表现出他的理想、气质、心灵、人格，"画如其人"。从画面中可以看出来优美意境的营造是周彦生追求的一种审美目标。

——刘济荣（广州美术学院教授）

我与周彦生老师是老同事了，20世纪90年代周老师在广州美术学院任教，我们是同一个工作室的，在美院20多年我们还是邻居，我对周彦生老师很了解。他是非常严谨的一位老师，他教学非常地认真负责，特别是对学生教学孜孜不倦，很多技法都讲得很仔细。我最佩服周彦生老师对自己学问上的追求，对自己的艺术探索他非常的执着。在花鸟画这一块，他继承了中国画传统优良的东西。利用勾线、泼彩等技法进行花鸟画的创作。这个过程他是积极主动、轻松自由的，周彦生打破了传统的模式，丰富了画面的视觉效果，让自己的个性与艺术语言都得到了充分的发挥。周彦生老师根据自己生活的体验创作出很多岭南的花鸟，都是大家喜闻乐见的。他既有传统又有时代气息，一直以来他静心做学问，这是我非常佩服他的地方。对于创作者来说，创作是艺术家的生命。希望周彦生老师永葆艺术生命的青春活力，在继承与创新、传统与现代这个课题中丰富自己的艺术。我衷心地祝福周彦生老师的展览圆满成功！

——梁如洁（广州美术学院教授）

细细看，周彦生的画，以勾勒论，应是宋画的源头。瘦金用笔，顿转之处，戛戛有声，行运之时，如刀入木，一点一垛，坠石迸火，有根有基的。周彦生之所以能避去花鸟画极易走火入魔的萎媚，怕着力之处，正在这瘦金之线。以瘦金收入画者，多有妄生圭角之嫌，即提转之处，未能暗合物象变化，书是书了，却未是画。这毛病，周彦生倒未患着，怕是先就防着也说不定。

　　就线的组合说来，周彦生挺有现代平面分割的意念在，这使得画面的分量重的不少。笔笔虚实故然有空间，但那是小空间。而周彦生的线线实写而切割开的疏密有致的大的、小的、大黑、小黑，则就是平面分割的意念了，这硬朗的空间界定，着实重了很多。更何况，周彦生十分喜欢用大片的平行走向的线，组织成密不透风的面，不用虚实地直切画中主体，这手法，全是实打实的死里求生的做法，颇具胆识者方能奏效。

　　就空间处理而言，周彦生甚少云雾写法，没有刻意的虚虚实实，即是平时说的，哪里画不下去，哪里放团烟，哪里接不上去，哪里上层雾，周彦生画中更多地是密密匝匝的组合，严严实实地一片漫天盖地而来，这真真合了美感欣赏中的量的力量。这效果尤如阅兵队伍，局部无甚惊人，而整体却极具感揖。也许正是这种手法的强调，周彦生的画再次避开了小家子气，有了压人的撼力。

　　以色彩而论，周彦生摒弃了局部的虚实染法，大胆采用了大色块的处理，更相信简练的色调组合愈有单纯的效果。直白地说，他常用所谓一大片一大片的色彩处理方法，既强调了装饰效果，又体现了一种掌握整体的魄力。

<div style="text-align:right">——林墉（中国美术家协会名誉主席，享受国务院特殊津贴专家，国家一级美术师 ）</div>

　　记得非常清楚，第一次看到周彦生的画是我在全国美展的时候。当时觉得他的画特别地吸引眼球，周彦生的作品很"新"，不论在技法上，还是构图上都与众不同，突破了传统的格式。我与周彦生由于各自都忙，近几年接触也不多，但是从他的画中可以看出他在北派的技法上学习吸收了很多，像于非闇先生等，彦生打下了坚实的基础，后来他到南方又结合南方的生活，对岭南的各种花卉、花鸟进行了深入了解！他将南北结合，传统和现代结合，创造了一种与众不同的绘画风格。他的作品，画面有着很强的装饰性，统一色彩的调子，这些他都运用得非常好。这是极为难得的，他的创作有自己的模式，形成了自己鲜明的艺术风格，独具特色。我觉得他每张画在我看来都非常精彩！

<div style="text-align:right">——喻继高（中国画家研究院院委、徐悲鸿奖学金委员会委员、国家一级美术师）</div>

　　自古洛阳出才子，周彦生就是其中的一位。周彦生在艺术上，一直寻求探索清秀明丽、富贵高雅而气势宏伟的花鸟画去歌颂美好生活。"牡丹影晨嬉成画，薄荷香中醉欲颠。"那牡丹，那清荷，那绿水，无不让你心花怒放、流连忘返。"秋蝉鸣树间，玄鸟逝安适""明月皎夜光"，那蝉鸣，那飞鸟，那月光，无不震撼你的心魂，令你陶醉神往。"霜叶红于二月红""上下兰芽短浸溪"，那红叶，那溪流，无不让你停下脚步，静心享受。这神韵笔墨、这色彩渲染、这精美线条，这是精细的生活提炼，最终化作一幅幅大气磅礴、气贯长虹的自然美卷；唤来叮咚细流、鸟语楠楠；也必然产生出诗情画意的仙乐美音；让这华夏大地四季如春、山花烂漫；这不得不使人确信他所下的苦功是何等的非同寻常，令人难忘。可以说他的画具有治愈性作用。因为，画面中那大自然的美好篇章、那生活中的浓郁气息，会产生强烈的震撼，会拨动你心间的一泓碧水，让你兴奋，让你惊叹，让你在快节奏的生活中，放慢脚步，让心灵得到放松，看周老师的作品你会感悟人生的美好，更加了解大自然的可贵。我相信，周彦生花鸟画艺术是有着强烈的生命力的，历史的艺术长廊上，也必将写下他浓浓一笔。

<div style="text-align:right">——龚文桢（中央美术院教授）</div>

妙笔创盛世，教画为后人

周军超

提到中国著名花鸟画家周彦生老师，我和他也是老朋友了，大家经常在一起品茶论艺，对他的作品有很深的了解，他无论工笔画、写意画都是了不起的一个伟大艺术家，得到了潘天寿、关山月、黎雄才等一大批艺术大师的学术指导，在20世纪六七十年代，他一直在洛阳市文化馆工作，结交了圈子以及圈外的许多同行，拓宽了画画的路子，特别是洛阳市有得天独厚的牡丹花甲天下，周老师借助这个优势从牡丹的种子、发芽、开花结果到凋谢过程，他都了如指掌，因为画牡丹很出名，在洛阳同行中有了牡丹王的称号，在全国已有一定的知名度，20世纪70年代未登上人民大会堂的作品就是他的写意画《洛阳牡丹》。

事至今日，社会上还有少部分外行人认为他是画工笔的大师级人物，不了解他早期时代在洛阳期间基本上画写意画多，工笔画很少画。而且在河南洛阳创作了大量的写生稿件写意画作品，在行内已经有了很高的知名度，关于周老师是工笔画画的好，或者是写意画画的好，这个疑问，我也问过周彦生老师本人，周老师给我讲过，他没有进入广州美术学院之前，主要画写意画为主，就是因为他写意画造型能力好，才为以后画工笔画打好了良好基础，写意画不但要感觉的好，造型能力还要好才能画出严谨的画面构图，工笔画主要是线条功力要有力度，写意画创作的难度要比工笔画难一点，工笔画学个一年左右，就可以创作一幅很好的作品，而写意画没有二三十年的功力是不可能画出精气神的好作品，关于这一点，周老师已经表达很明白，他是工笔也好，写意也好，这么多年一直坚持两手抓创作，相信社会上懂画的朋友们也能从画册里面见识到周老师多彩多姿的写意画世界满园春色，百花争艳。

据我了解后来在20世纪七八十年代后期全国恢复了高考，周老师是广州美术院招收的仅有的几名研究生，当初学院领导关山月、黎雄才、杨之光、陈金章老师做了他许多工作他才留校当老师，因为当初学校很少有老师教工笔花鸟，让周老师教工笔花鸟课带研究生，几十年如一日，在教学过程中写意画、工笔画一直画，而且他凭借扎实的写意画功力，画起工笔画更加得心应手，从艺近六十年来他一直把工笔画当写意，写意画当工笔画花鸟画，而且全国政协原主席李瑞环参观他的画展更是提出，他"用色大胆、以各种颜色入画，打破了过去艺术界老师们用的以色代墨、以墨代色的技法入画"。

他艺高人胆大，敢画前人从不敢画的柳树、紫荆花、禾雀花等题材，大幅作品气势宏伟，小幅作品小中见大富有张力，画面中营造的快乐气氛让人陶醉向往。牡丹雍容，清荷出尘，碟飞蜂舞，芦香劲吹，梅香四溢，小鸟欢唱……

周彦生老师在1994年中国美术馆举办过一次花鸟画展览，在2014年中国国家博物馆举办过一次花鸟画大展，在郑州美术馆及洛阳博物馆，广州美术学院大学城美术馆举办了盛大的工笔、写意画展览，展览作品有五百多件，在全国非常罕见，在社会上产生了重大影响力，在中国岭南画派中，也是唯一一个的在有生之年在中国最高艺术展览殿堂举办过两次有重大影响的展览，并影响了一代学者及成千上万的画家们的画家。

展览现场巨制大作写意画作品丈六匹及丈八匹大画有近二十张，震惊了一批全国各地的参观者，八尺整张工笔大画有近八十张，六尺整张写意及工笔画扇面小品及条屏近四百多张，盛大的展厅及作品的质量前无古人、后无来者，如果按徐悲鸿讲的五百年出一个张大千，我也可以自豪地讲，一千年也不一定出一个周彦生这样的画家人物，从五代四蜀的黄笙画派，到五代南唐徐熙，明代的沈周、陈道复、文征明、徐渭，到清代的任伯年，还有近代的朱熊、居巢、王礼、虚谷、居廉、赵之谦、蒲华、吴昌硕、齐白石、程璋等名家大师风格对比，以上大师作品色彩各有千秋，各有自己的风格特点，并影响着后人学者，如果拿周彦生老师的绘画风格和以上大师比较，周老师吸收了他们的许多精华之处转化为自己的风格，并古为今用，周老师又研究了世界上许多著名大师的油画、版画、水彩画等门类艺术，自然见过更多更好的作品，并去研究，把古为今用、洋为中用的优势转化成自己的技法独创了周氏画派，既保留了中国几千年的传统文化的风格特点，又创新了许多光面颜色画法融入了画中，作品

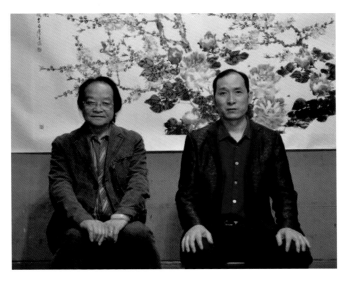

收藏家李华柱先生（右）与国画大师周彦生合影　　　　恒大实业集团有限公司艺术总监周军超（右）与国画大师周彦生合影

更加大气宏伟，形成了自己独特的绘画风风格，在创新道路上成功走出了一条与众不同的道路，定在历史艺术界的长河中永放光芒，得到了学术界及圈内圈外众多专业人士的敬佩和认同，李苦禅大师的儿子中央美术院教授李燕老师在参观周老师画作后激动地讲出，他在北京见到这么好的花鸟佳作，周彦生是中国第一人。在广州美术学院老师关山月、黎雄才、陈金章、杨之光等人眼中，周老师绝对有资格称得上是大师级的艺术家，是他的学术地位和作品深深打动了诸多老师，他们对他赞赏有加。

　　周老师从八十年代教学至今一直带着学生，功成名就后自己得到当地政府的大力支持兴建周彦生艺术研究院，年年为中国培养了大量的艺术人才，到了他这种级别的大师，随便画一张画可以有过百万的价值，而他却选择宁可老年期间不卖画，也要带出一些热爱艺术的学生，宝贵的时间全部贡献给了社会，为了培养画家，自己贡献自己的一生培养了桃李满天下的学子，每当自己过生日，全国各地来几百个学生为他祝寿，这在当今画坛实属少见的一道亮丽风景线。也因为诸多原因，周老师的画作更是引起了世界五百强中国首富恒大地产集团董事局主席许家印及上流社会人士的关注和收藏，而且一画难求，为了求得一张好的作品，还要等几个月后才能拿到手中，大家以收藏他的作品为荣，历朝历代的帝王将相、文人雅士都是收藏大名家作品欣赏，并将它们当成知音相待。在当今盛世强大的中国更是以文化为根，文化为本，坚持文化自信，响应国家总书记、国家主席习近平的正确引导号召，重视文化、重视艺术人才为本，支持文化兴国的理念，文化是民族的血脉，文化兴国安邦让天下人民过上幸福的小康生活，相信今后会多出一些像周彦生这样的老师们，为社会上的文化事业做出更多的贡献，也希望周老师创办的艺术研究院培养更多的艺术大家们，也祝愿周老师一生教育绘画育人，桃李芬芳满天下，为世人留下更多更好的作品。

　　写这么多关于周老师的事情，就是为了出这本画集，为社会喜欢绘画的朋友们增加更多友好的交流的机会，出书之前在艺术界收集了许多周老师粉丝的支持，他们提供图片，才得以顺利出版画册，同时感谢周老师本人的友好支持提供图片，也感谢周彦生老师对该画集的每一张作品的认真审核通过后方可入册，并亲自参与制作排版给予高度重视支持。相信本画册会在历史的长河中定格为权威性写意画的学术作品，将全方位研究文献资料记载留给全世界的艺术爱好者，给后人参考作品真伪留下宝贵的资料，了解他是一位兼工笔画带写意画全能的中国著名大画家，两个不同风格画种各有特色，画风特点同样宏伟大气，多彩多姿，受到社会大众人士的追捧喜爱，进入了晚年时代的他，近八十岁高龄了还在周彦生艺术研究院和广州美术学院培养招收大量的学生，是一位真正的人民艺术家。为了艺术而坚持，每一天的时间都在奉献自己的宝贵绘画经验并传承给后人，为了艺术而努力奋斗终生，在全国培养出成千上万的美术学子，桃李芬芳名扬天下，被世人所敬仰。

（周军超：恒大实业集团有限公司艺术总监，广州市永宁书画协会主席，广州市锦龙堂美术馆董事长）

紫云映日之一
180cm×96cm
2007 年

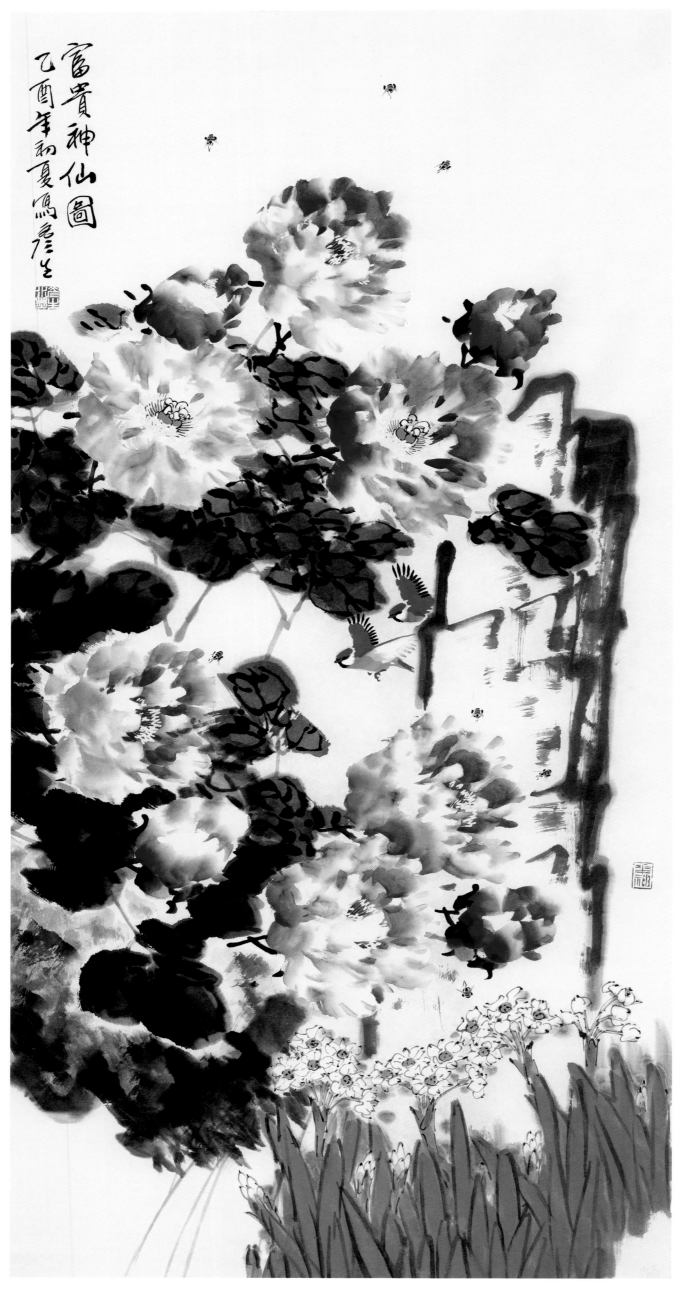

富贵神仙图
138cm×68cm
2005 年

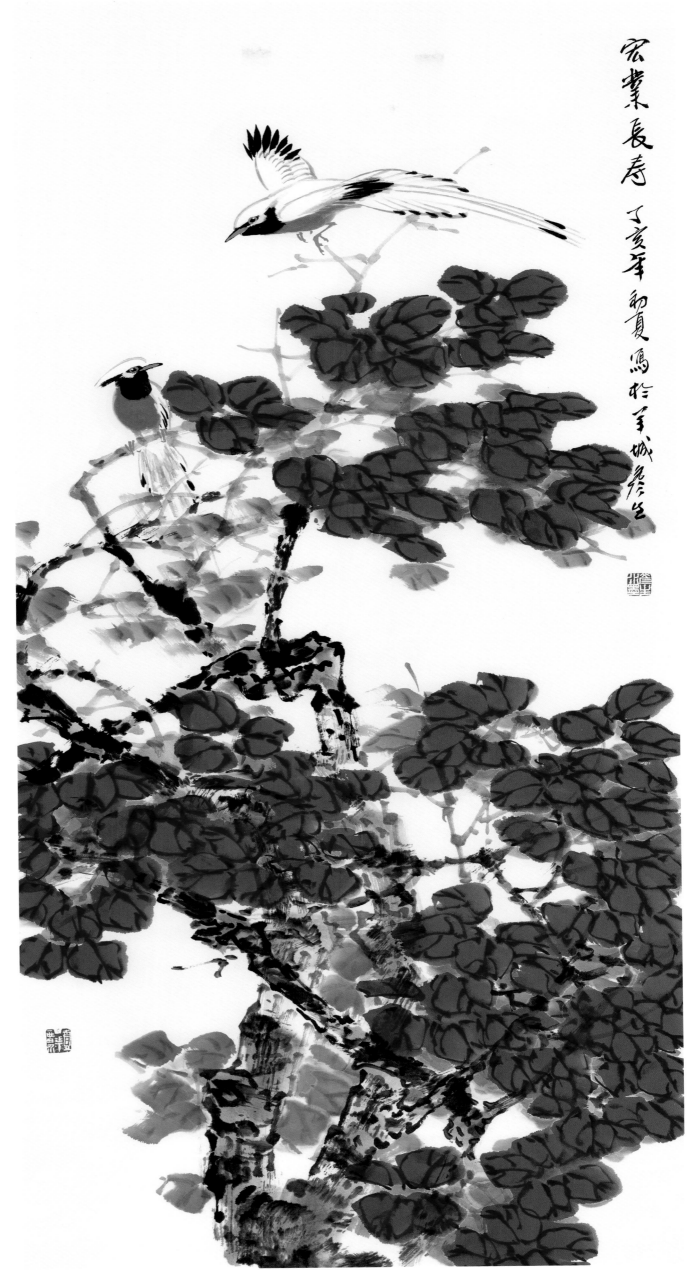

宏业长寿之二
138cm×68cm
2007 年

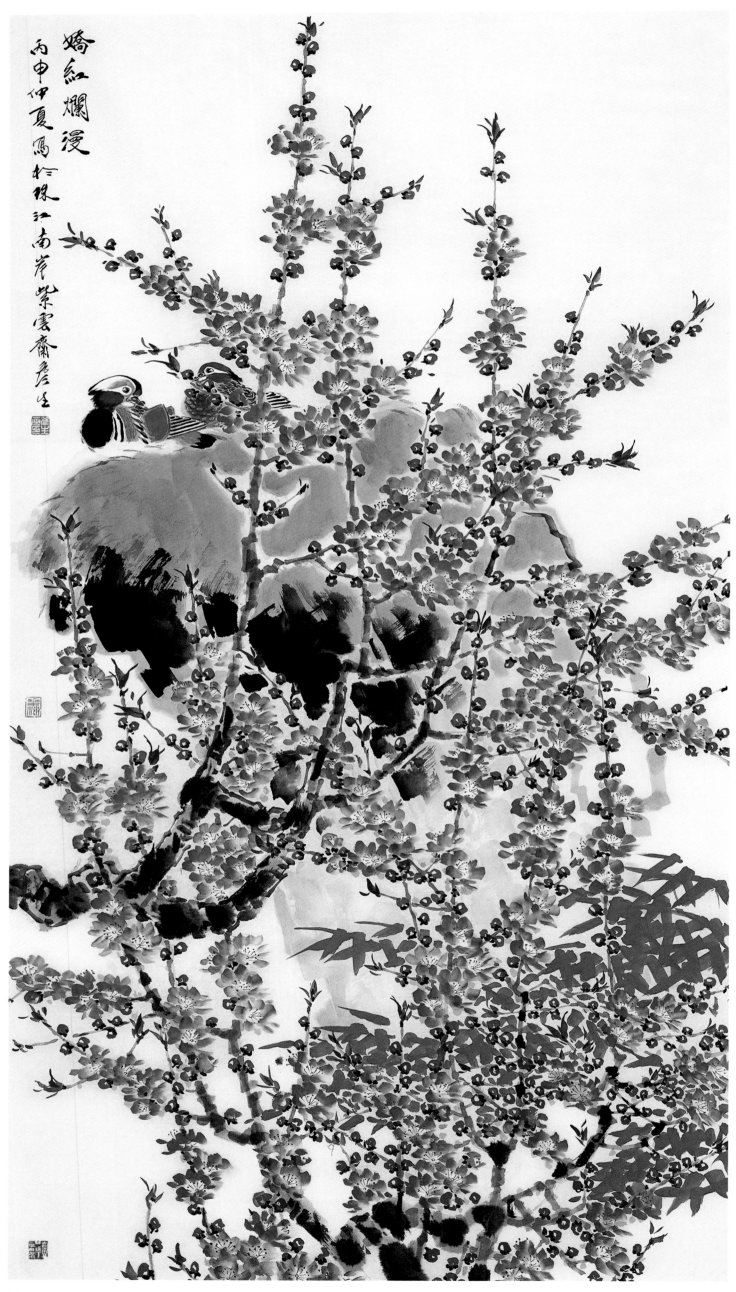

娇红烂漫之一
180cm×98cm
2016 年

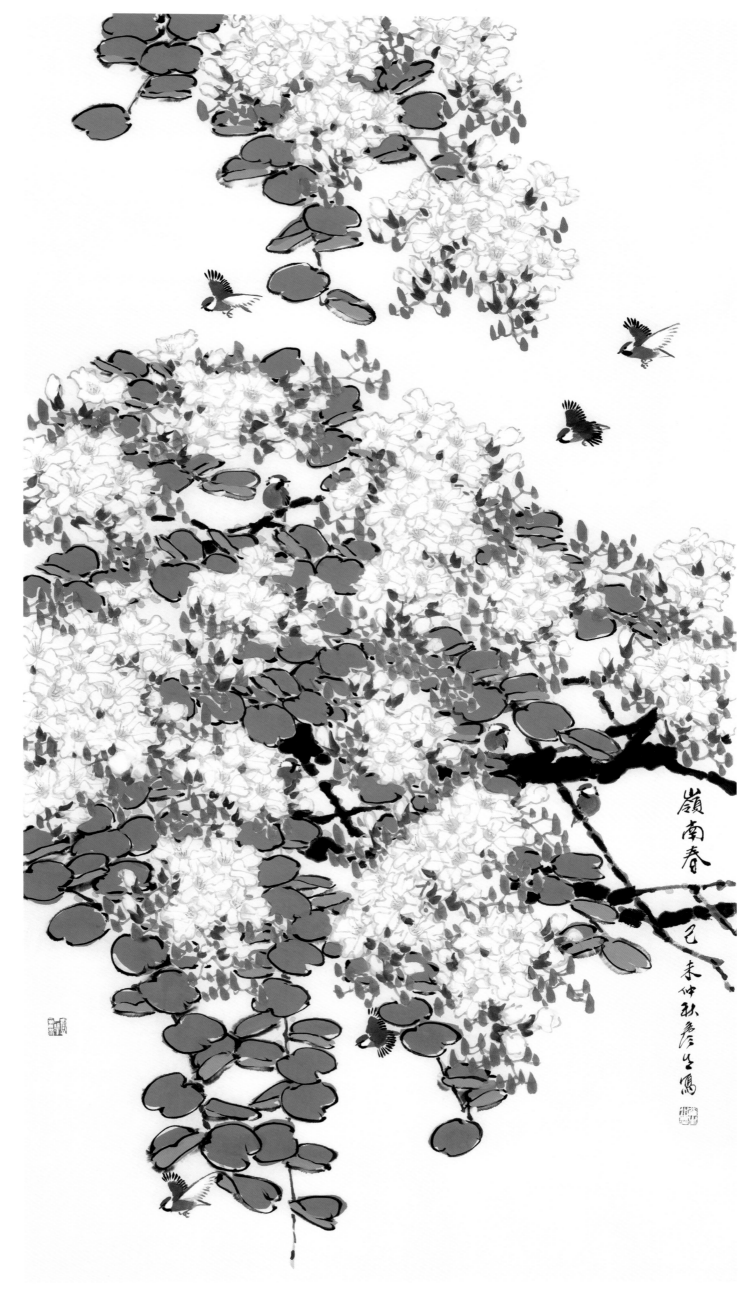

岭南春之一
180cm×98cm
2015 年

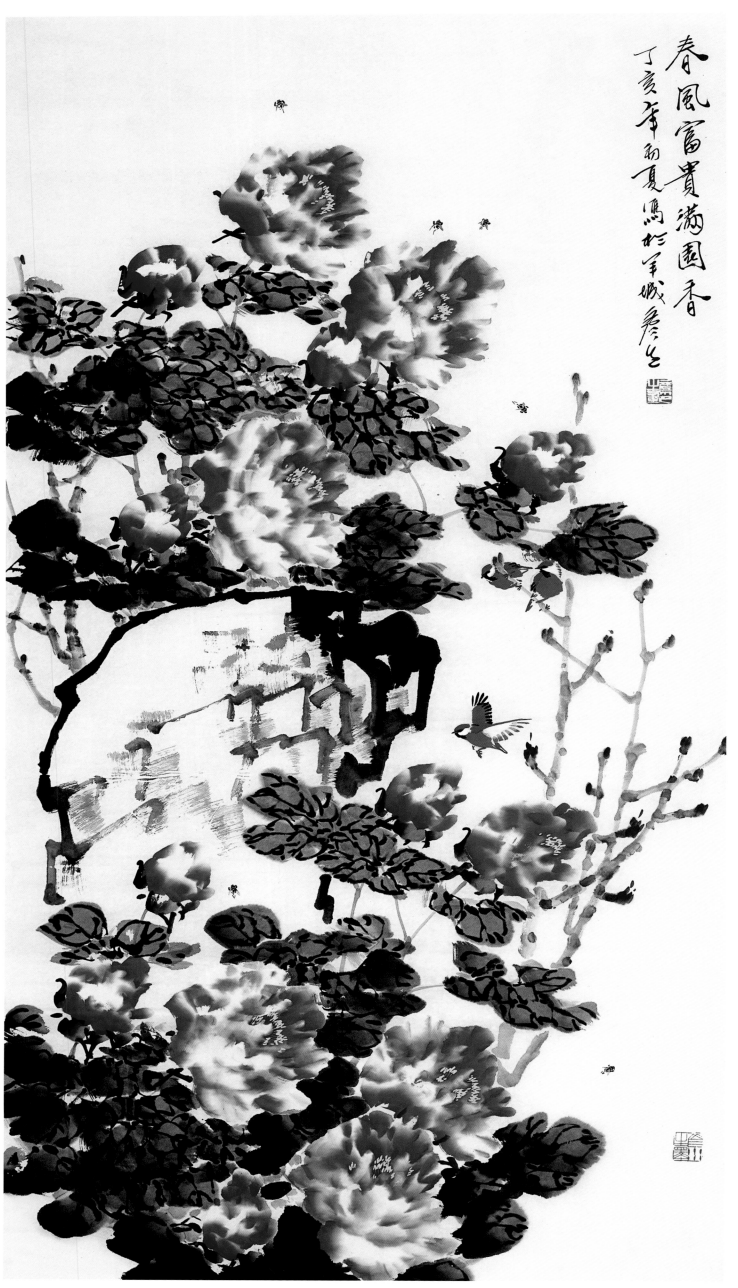

春风富贵满园香
180cm×98cm
2007 年

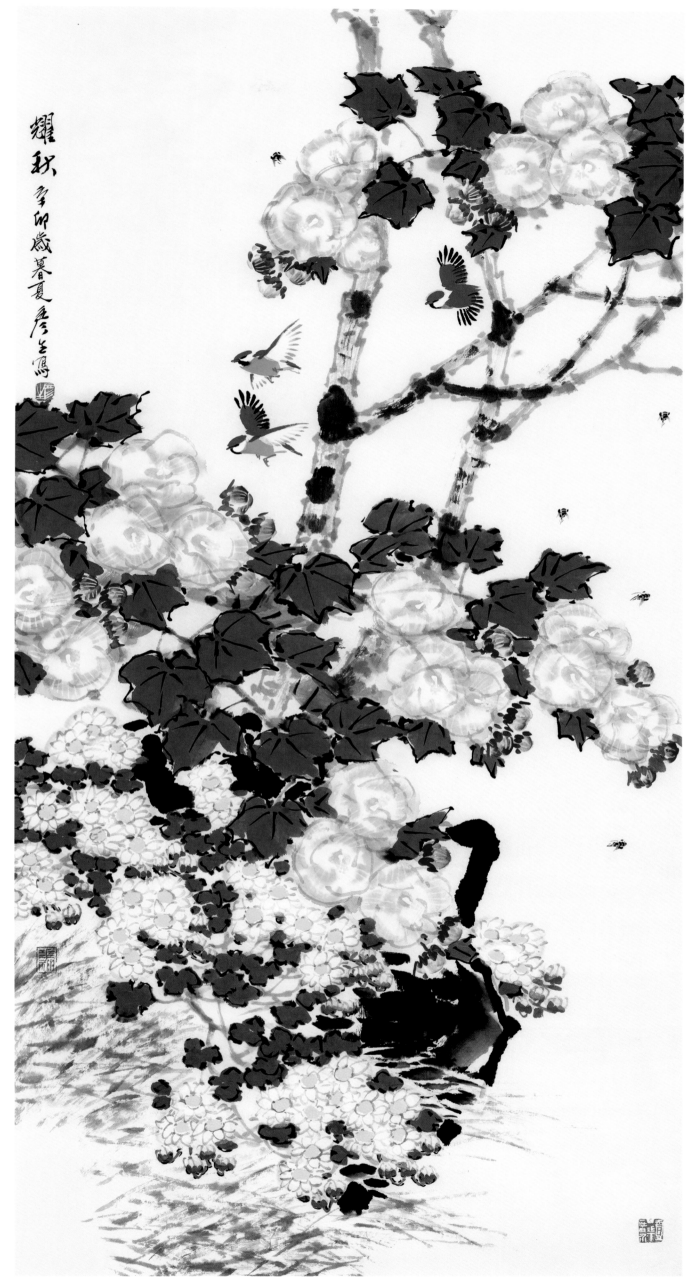

耀秋
136cm×68cm
2011 年

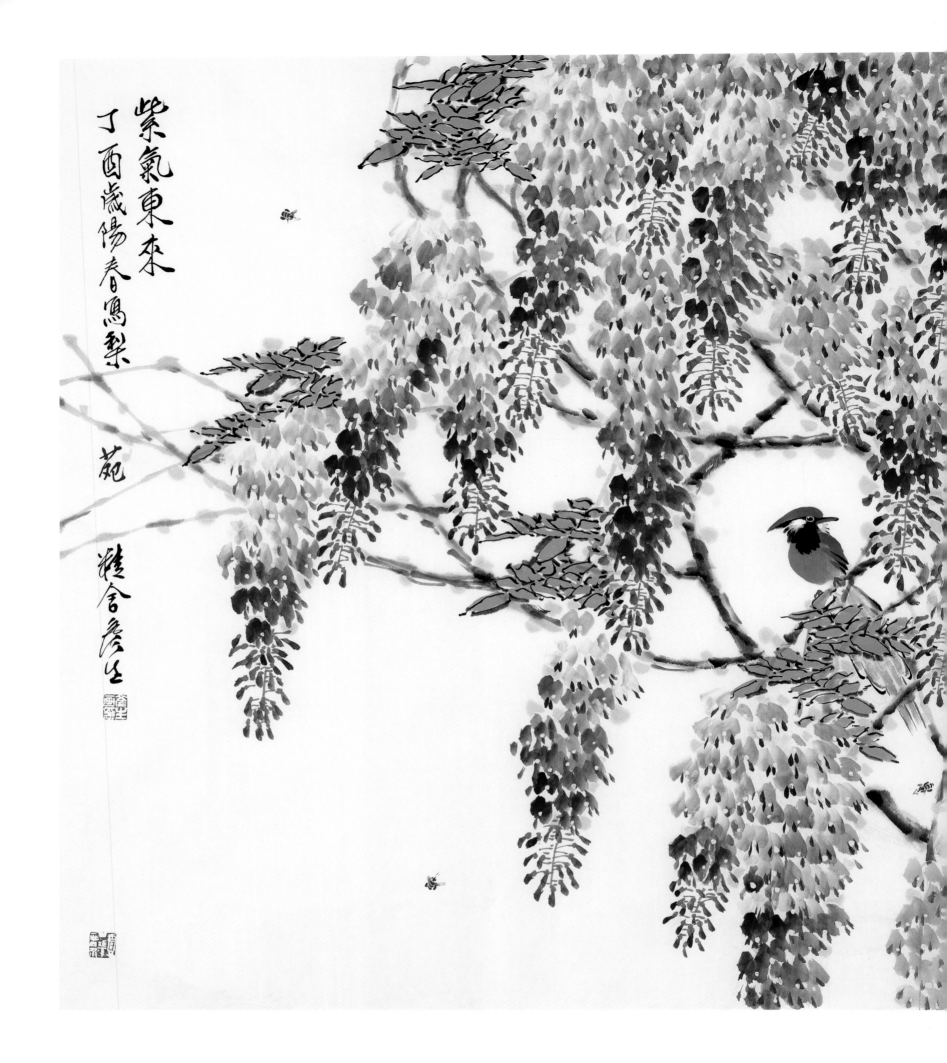

紫气东来之三

98cm×180cm

2017 年

16

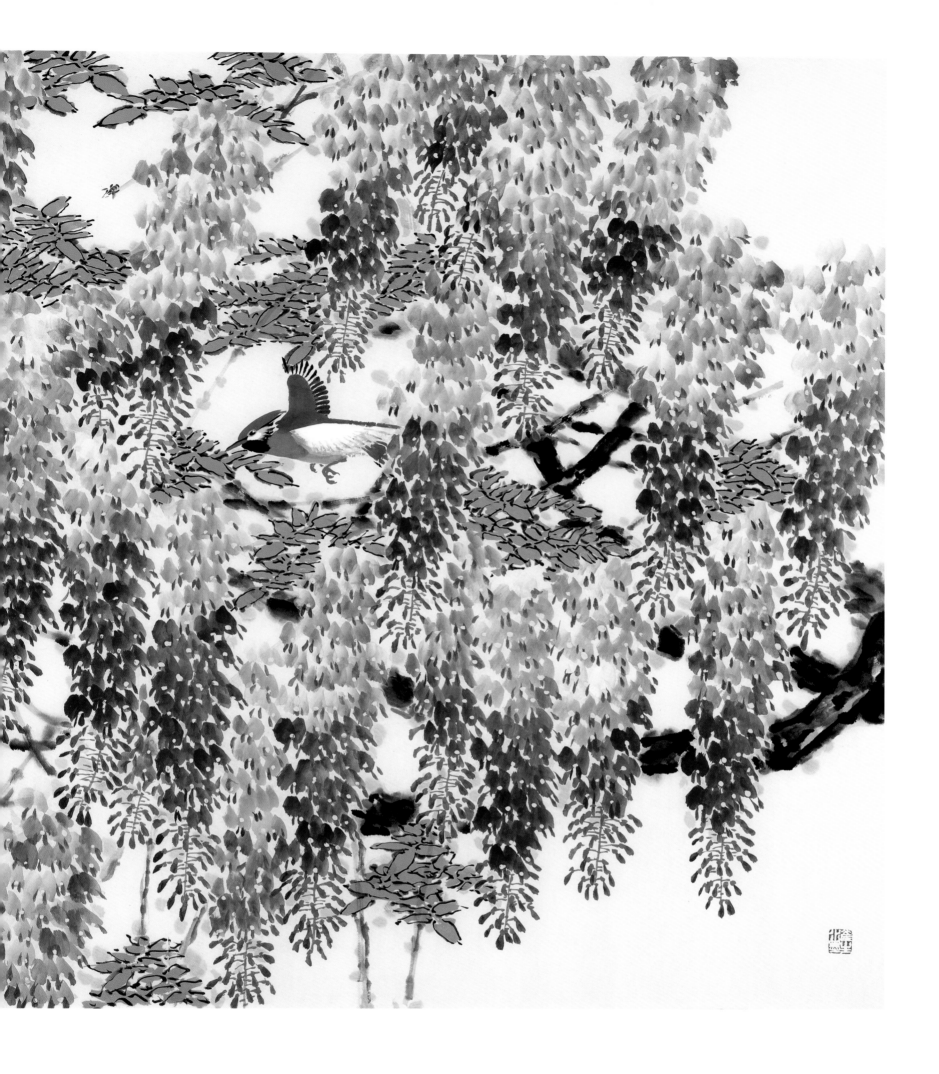

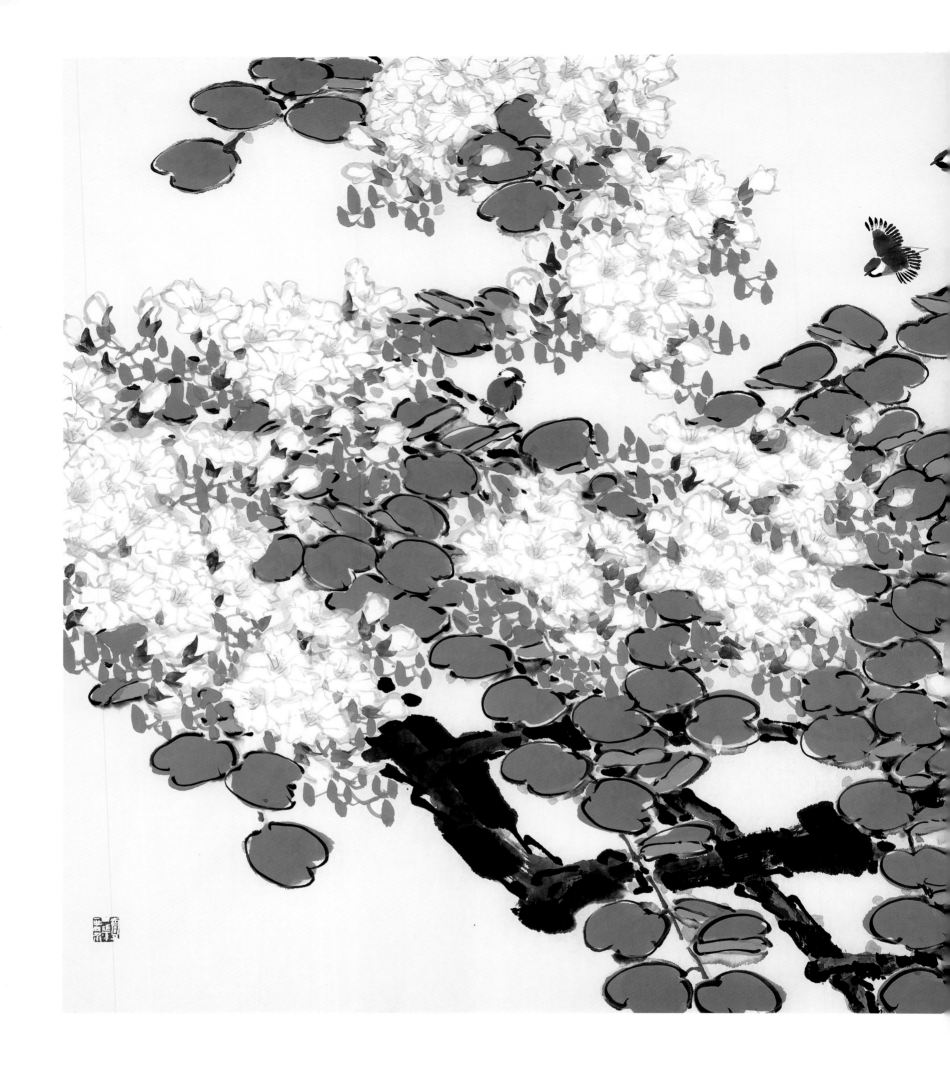

繁华飘香
98cm×180cm
2017 年

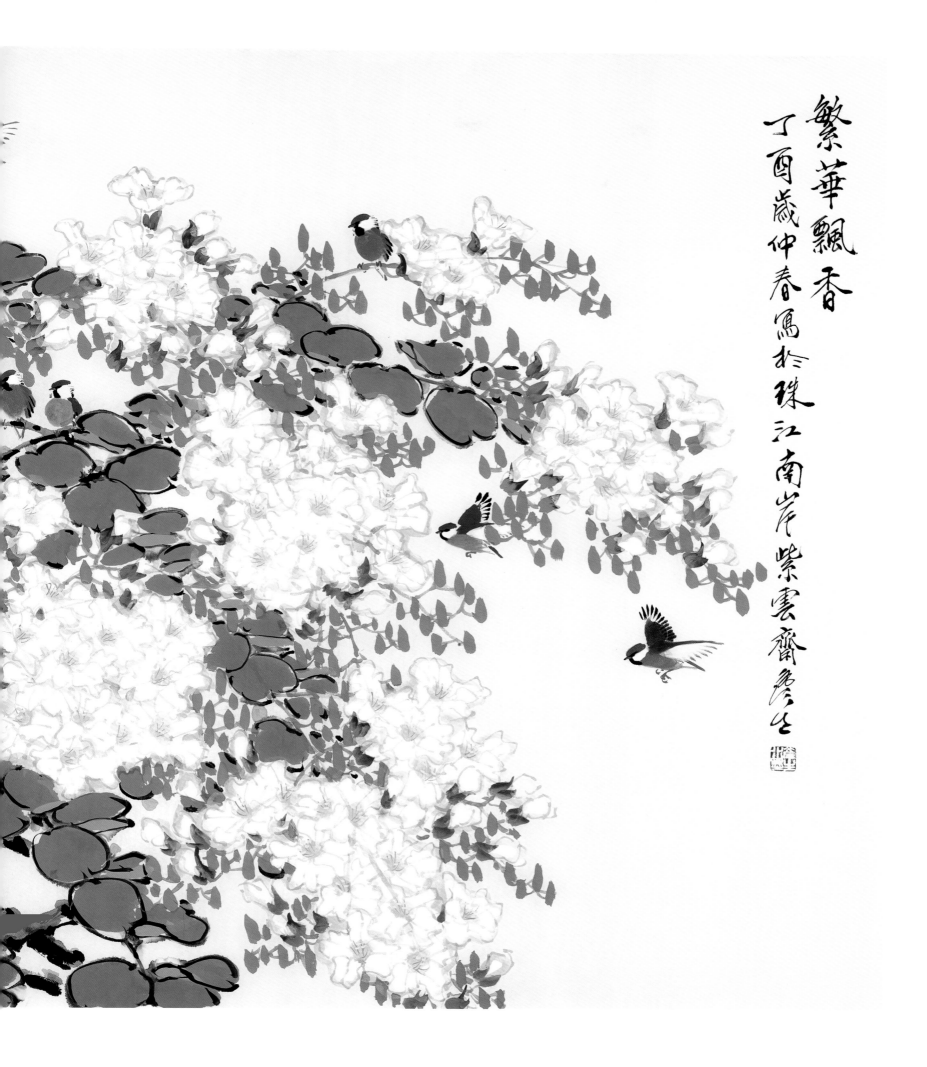

繁華飄香

丁酉歲仲春寫於珠江南岸紫雲齋詹生

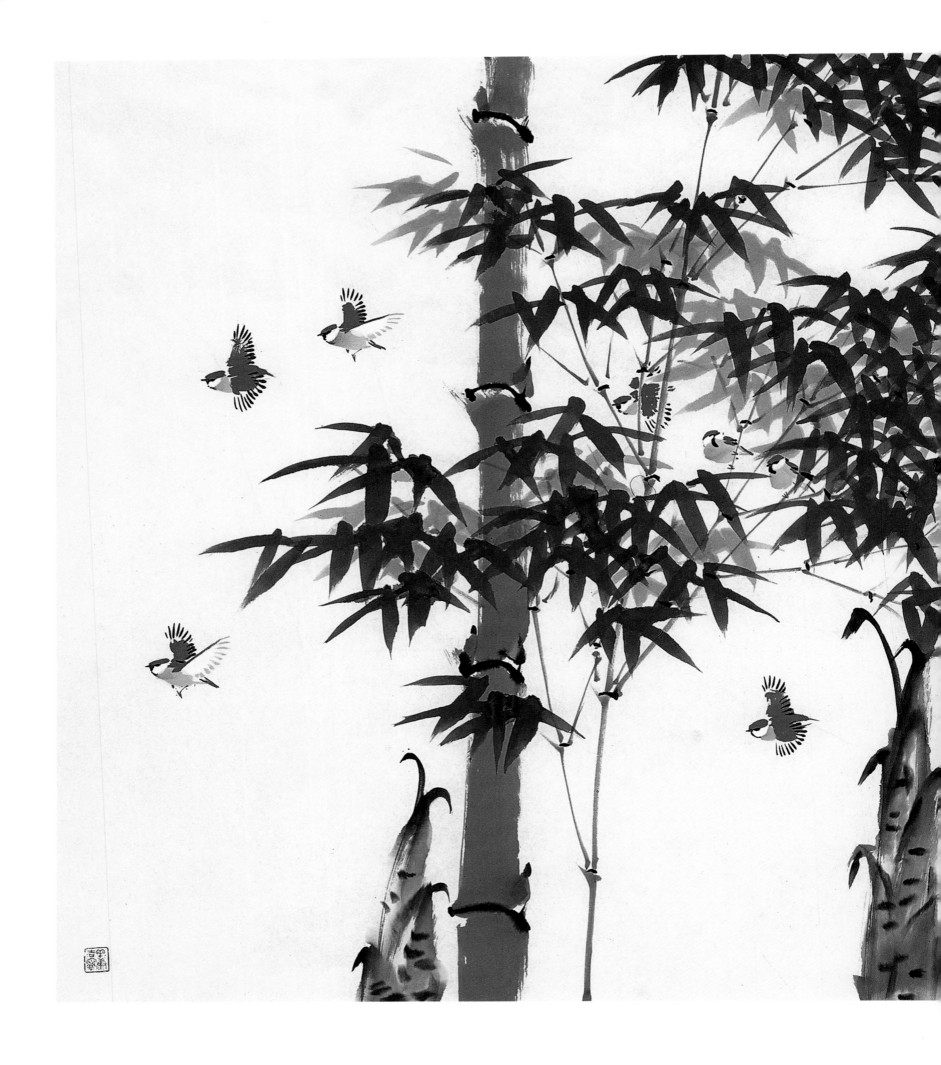

清风摇影
96cm×180cm
2008 年

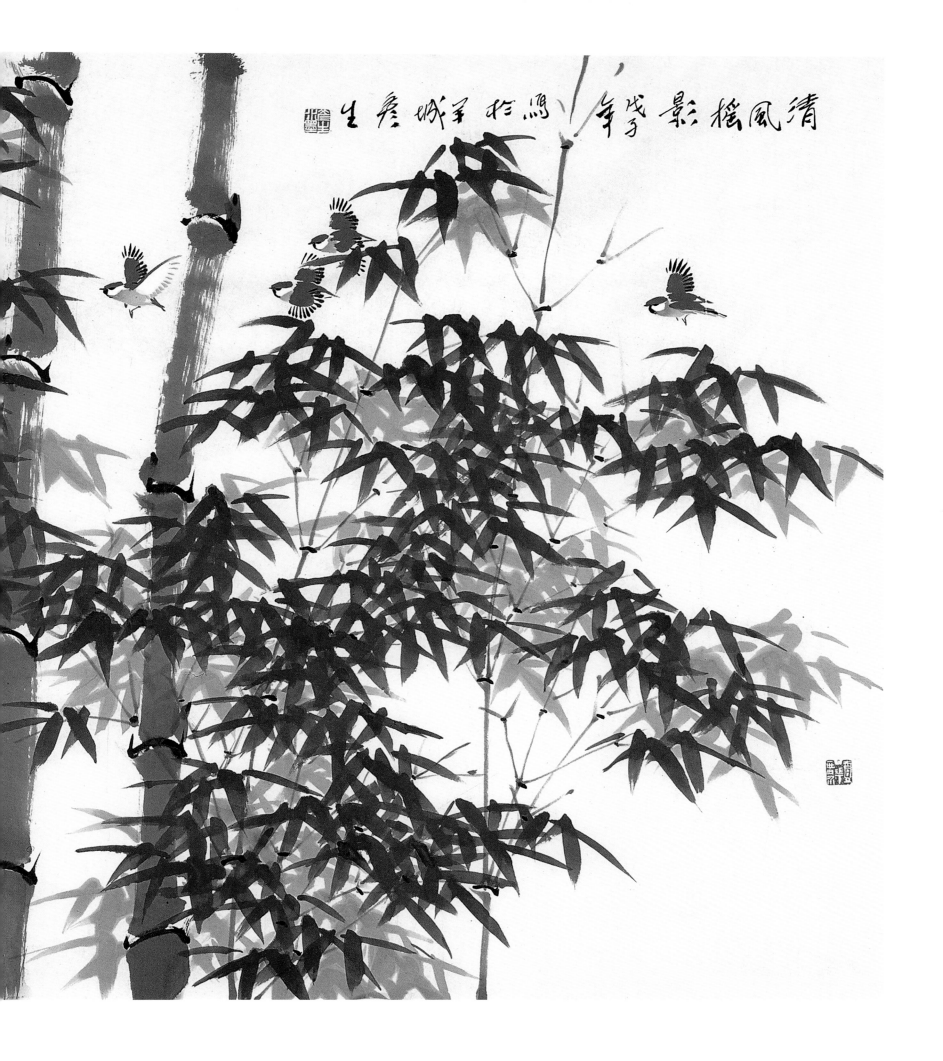

清風搖影筆戈年 鳴於羊城喦生

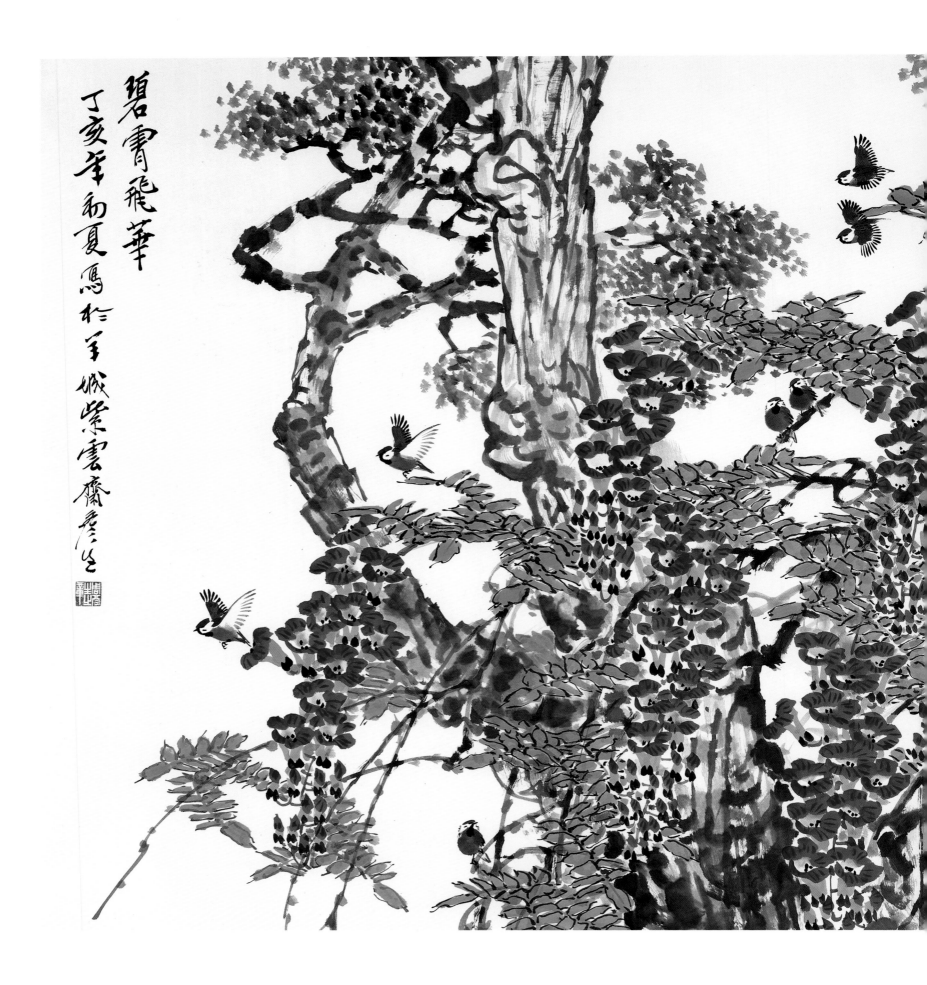

碧霄飞华
122cm×244cm
2007 年

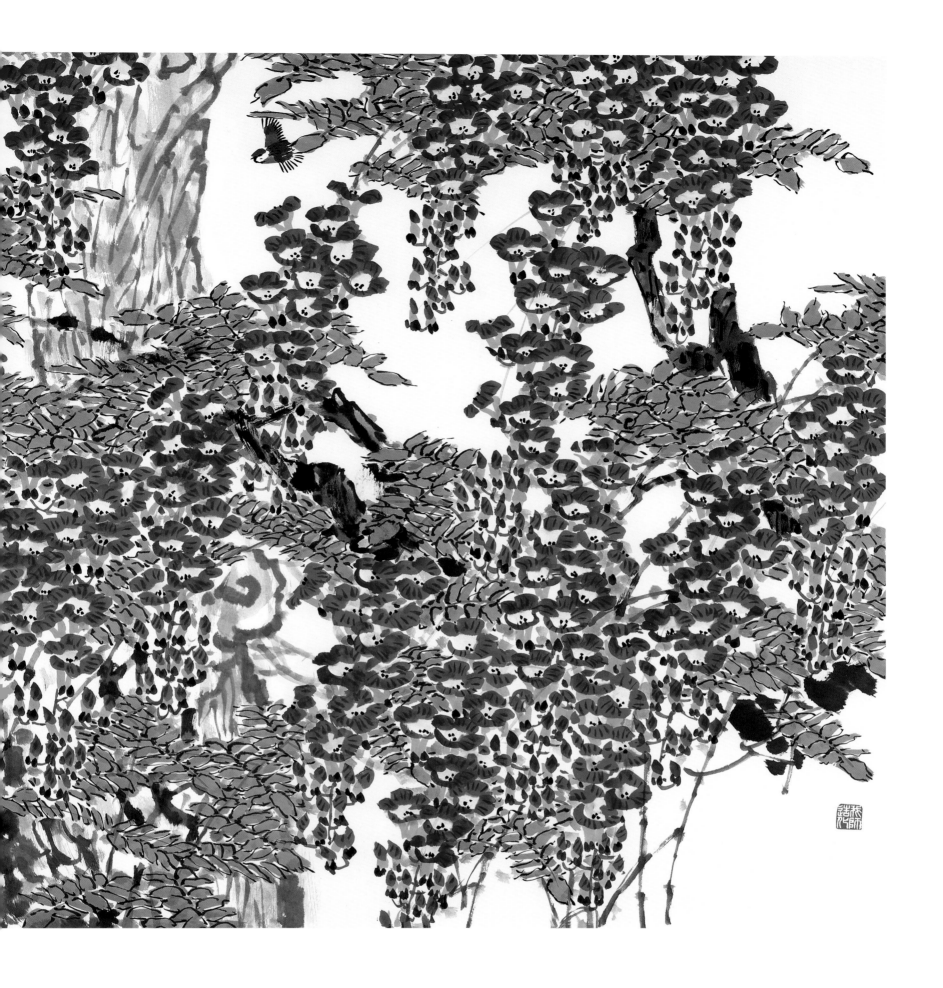

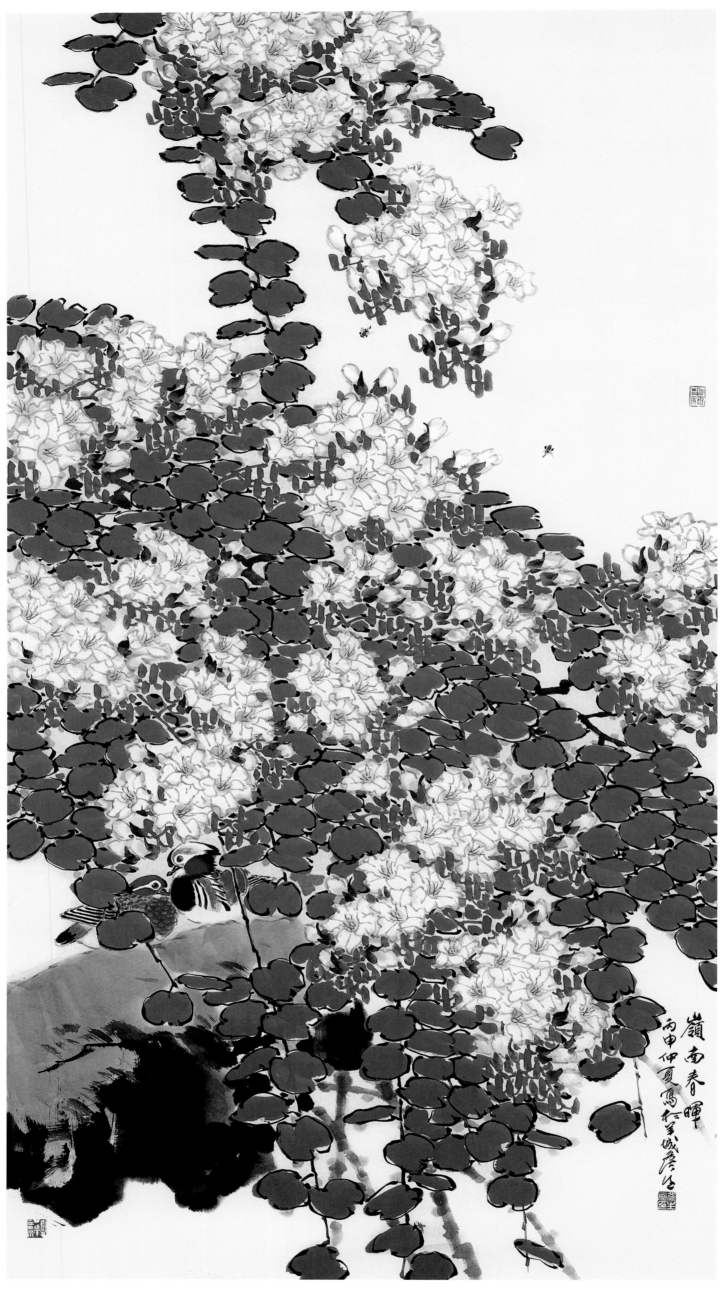

岭南春晖之一
180cm×96cm
2016 年

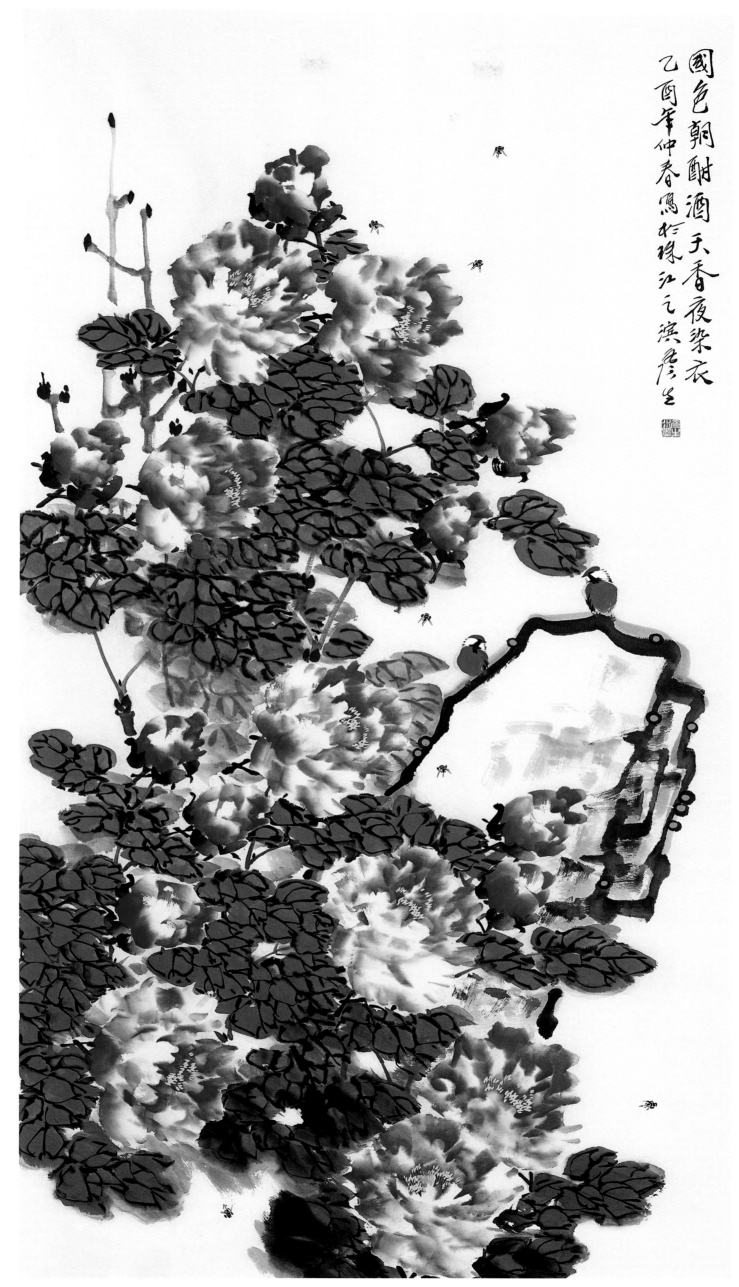

国色朝酣酒之一
180cm×96cm
2005年

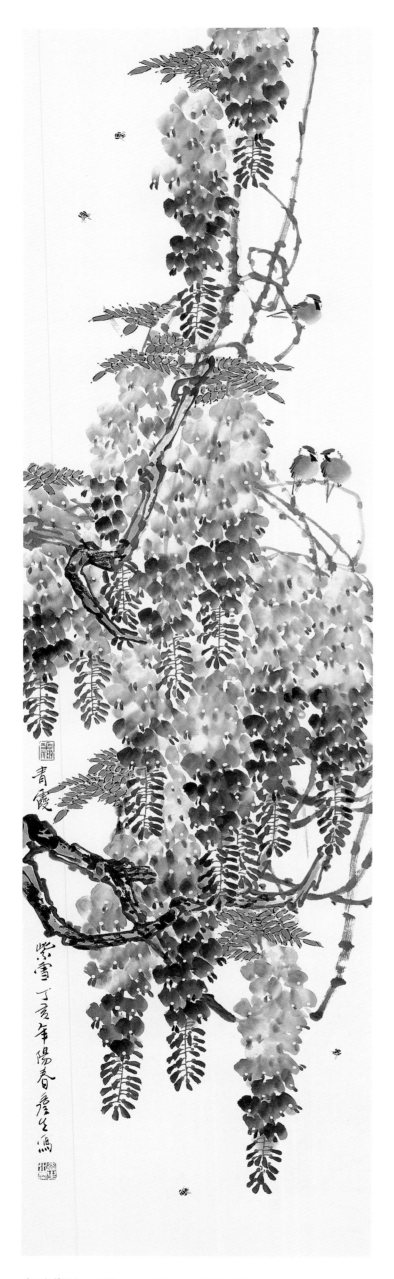

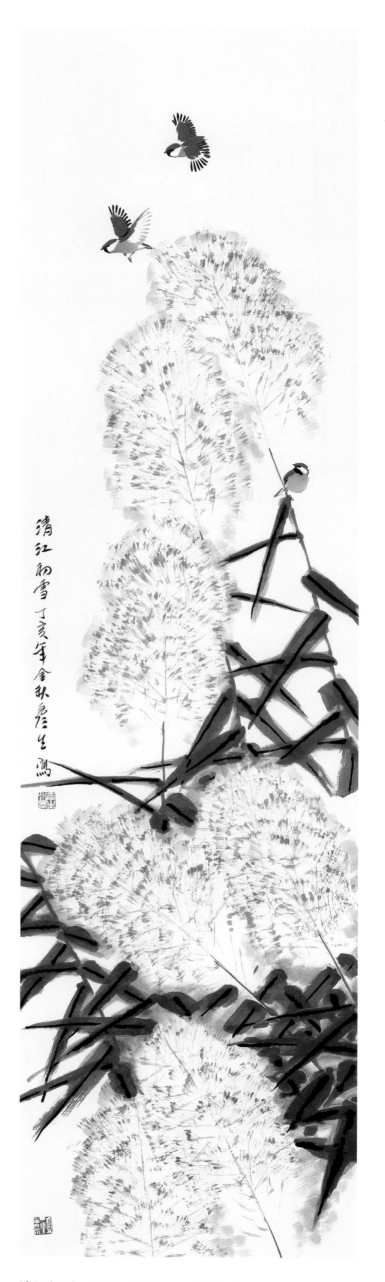

青霞紫雪　180cm×48cm　2007 年　　　　　　清江初雪　180cm×48cm　2007 年

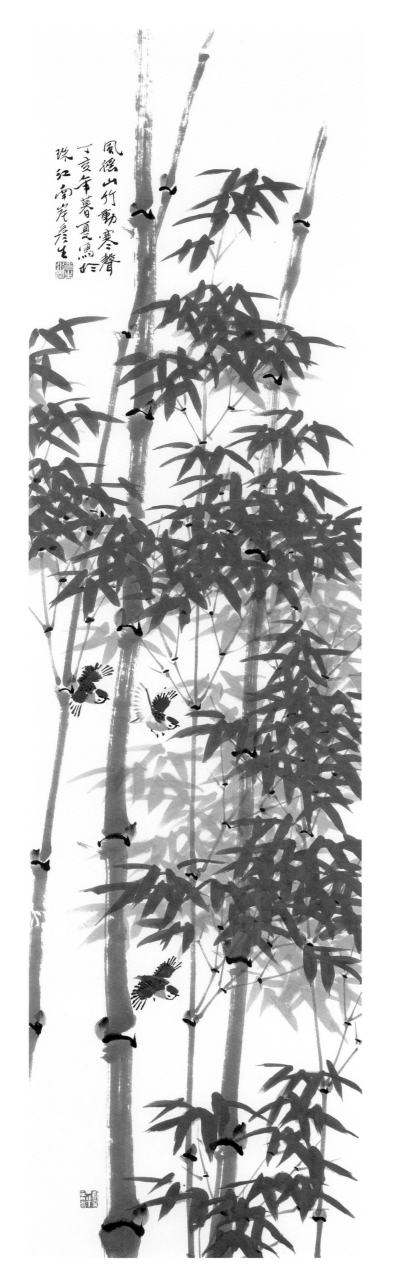

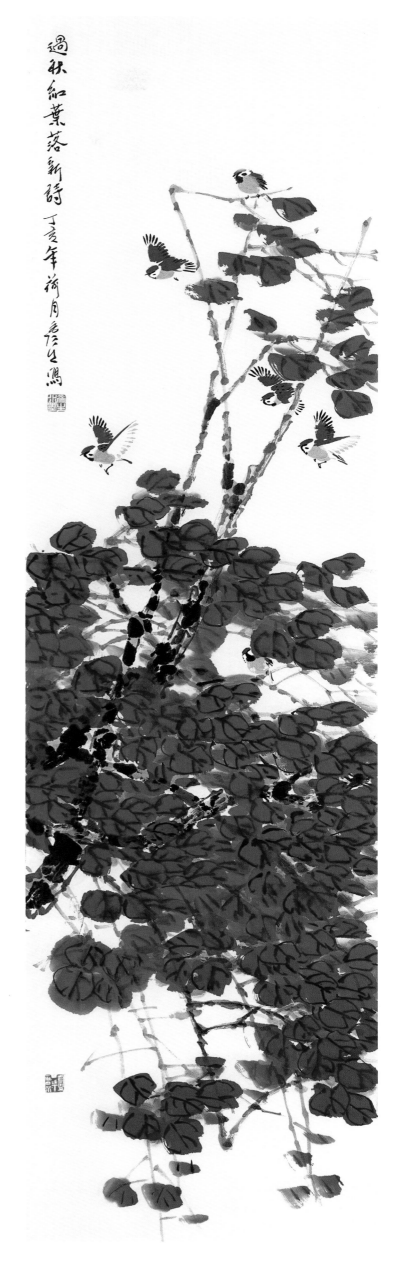

风摇山竹动寒声　180cm×48cm　2007 年　　　　　过秋红叶落新诗　180cm×48cm　2007 年

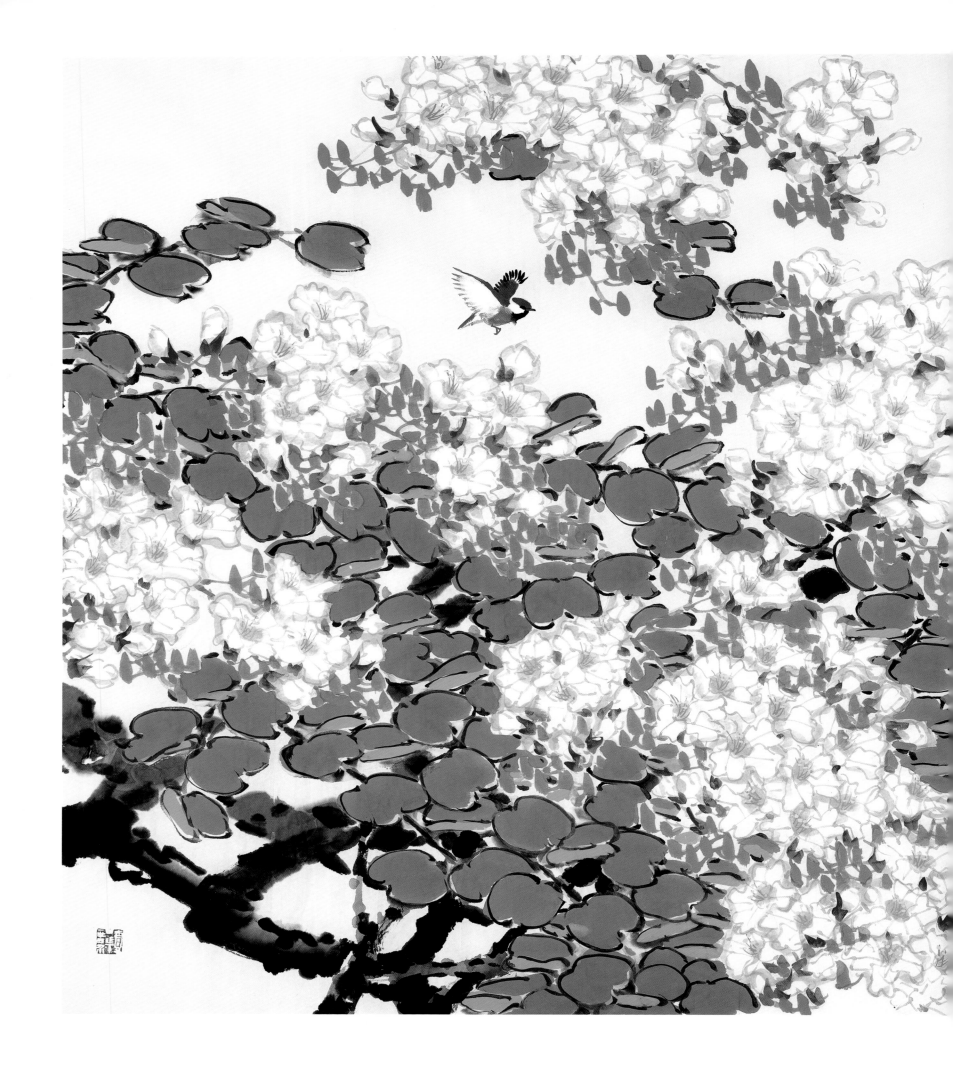

风起香随

96cm×180cm

2015 年

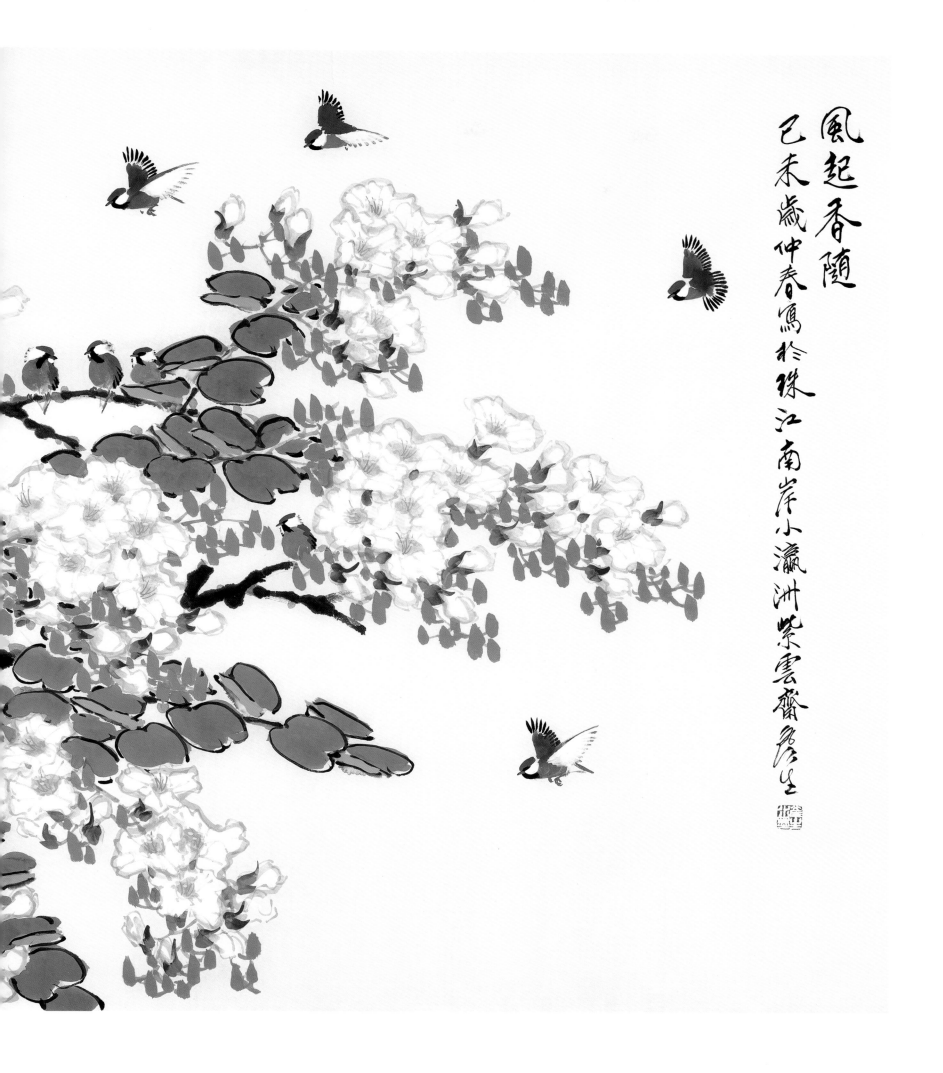

風起香隨

己未歲仲春寫於珠江南岸小瀛洲紫雲齋彥生

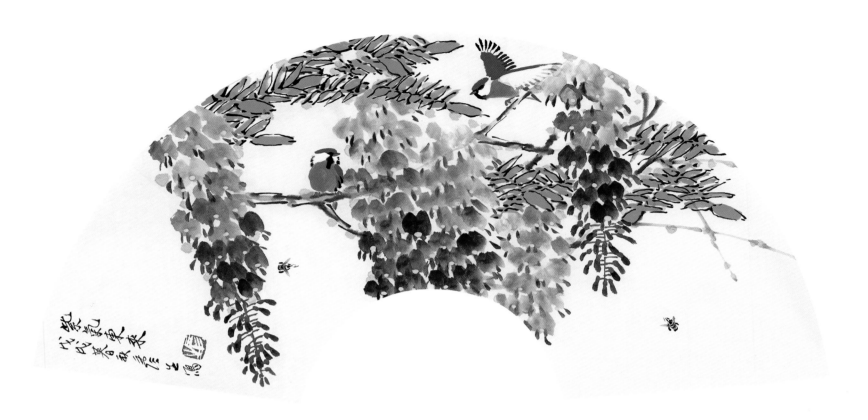

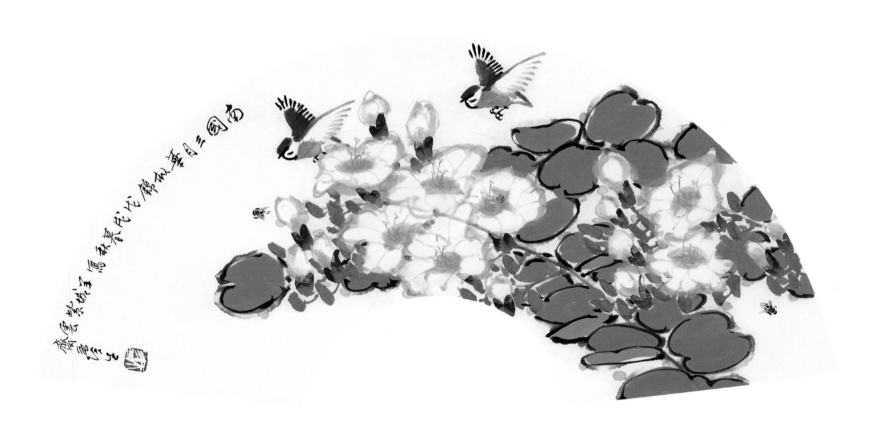

紫气东来之三
45cm×68cm
2018 年

南国三月华似锦
45cm×68cm
2018 年

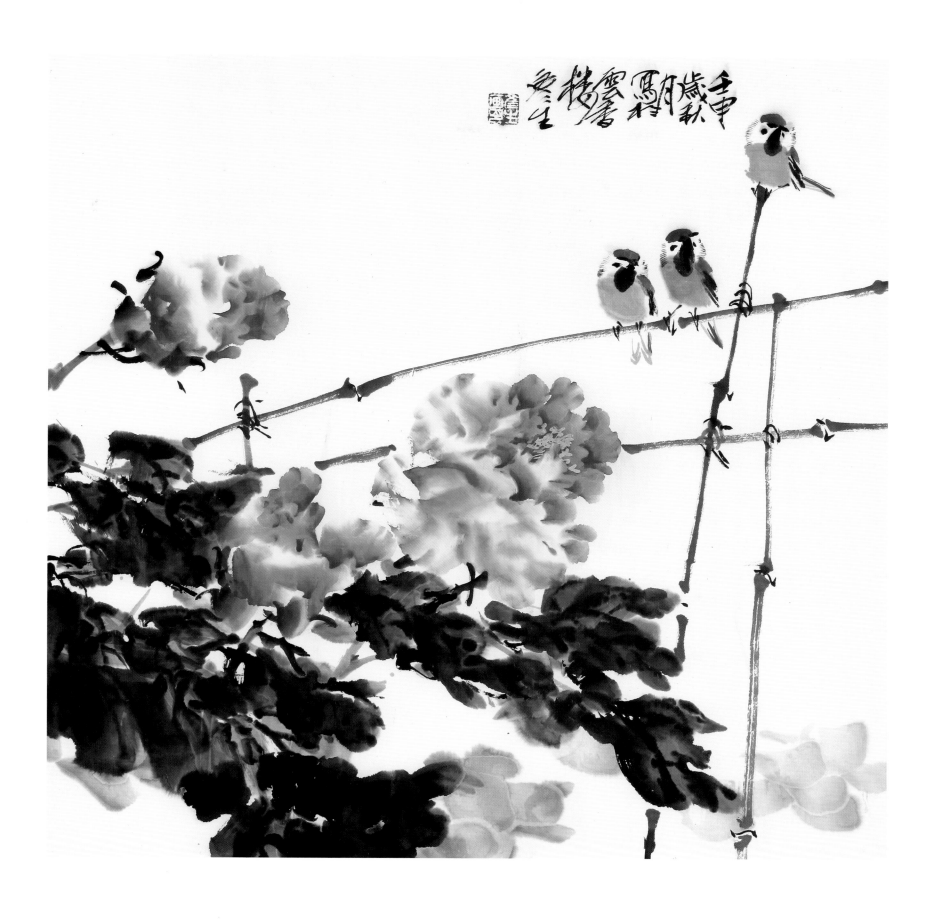

雀上枝头

68cm×68cm

1992 年

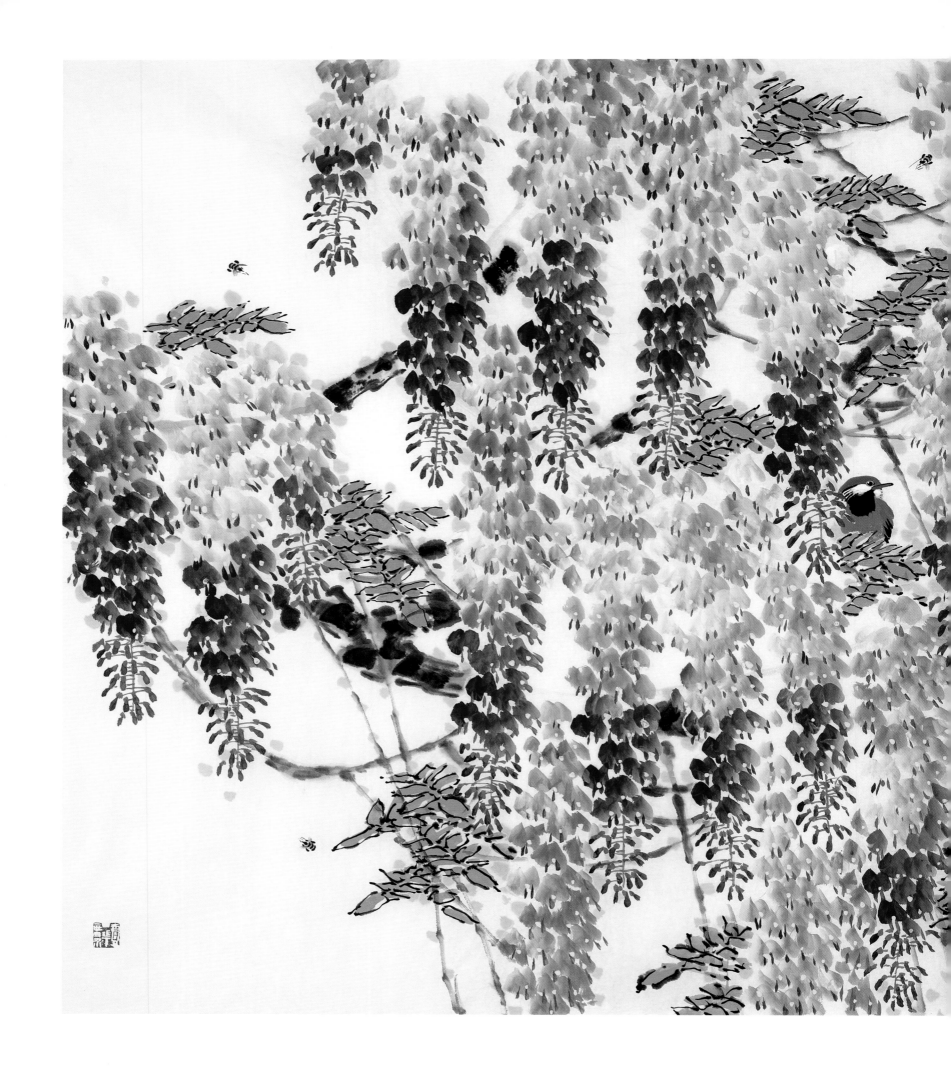

紫气东来之四
96cm×180cm
2017 年

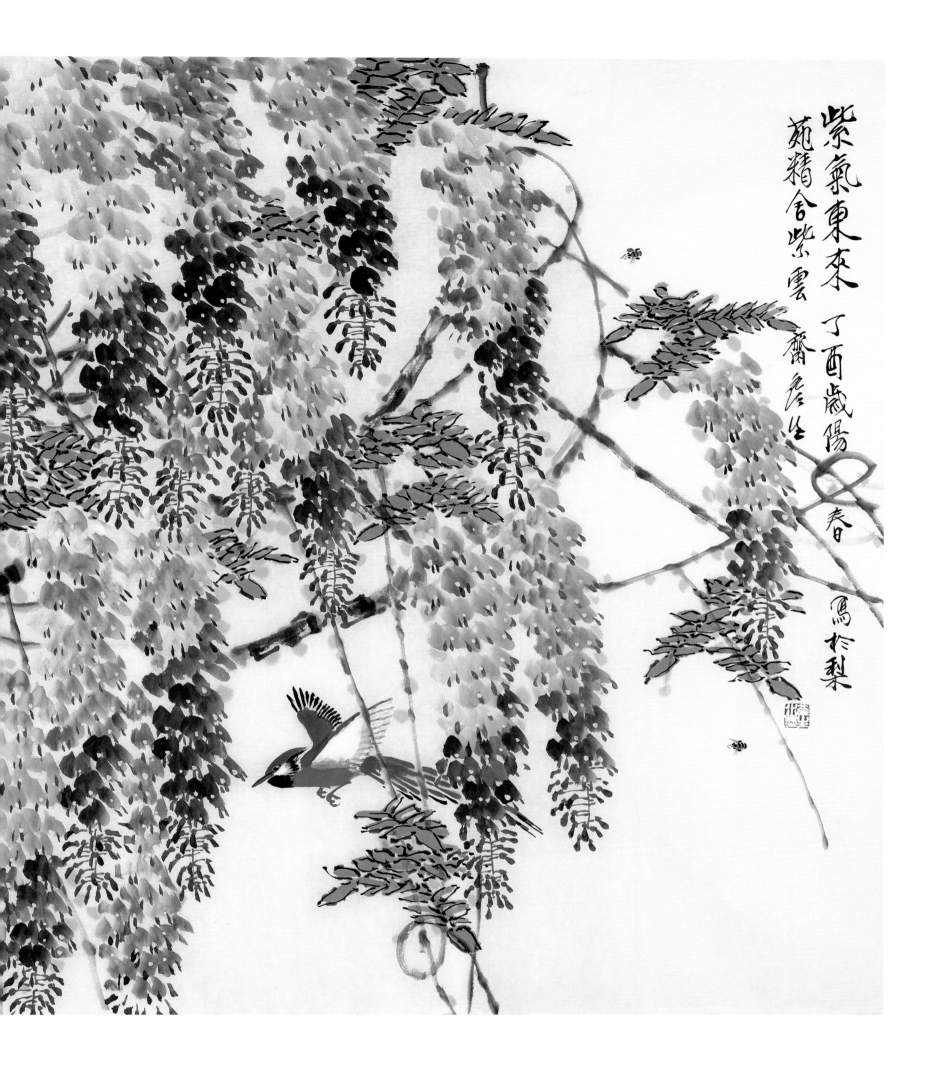

紫氣東來　丁酉歲陽
苑精舍紫雲齋春生
寫於梨

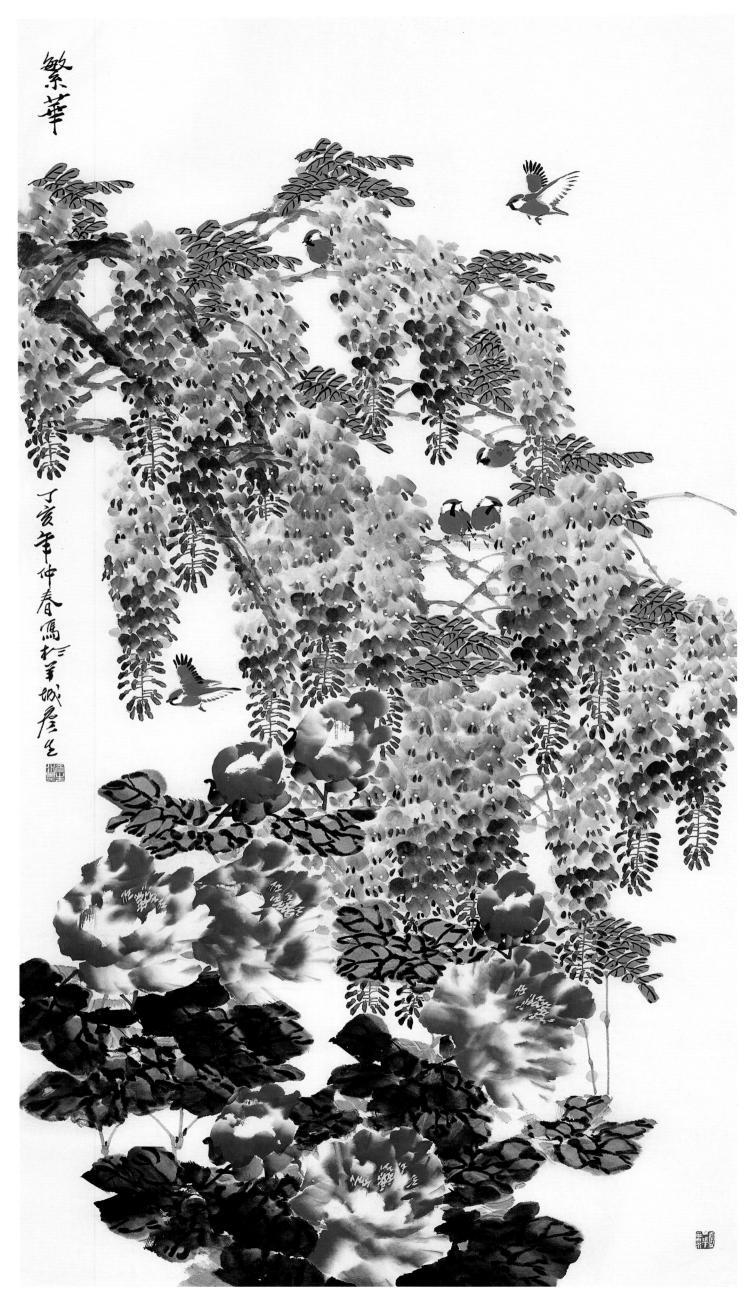

繁华之一
180cm×96cm
2007 年

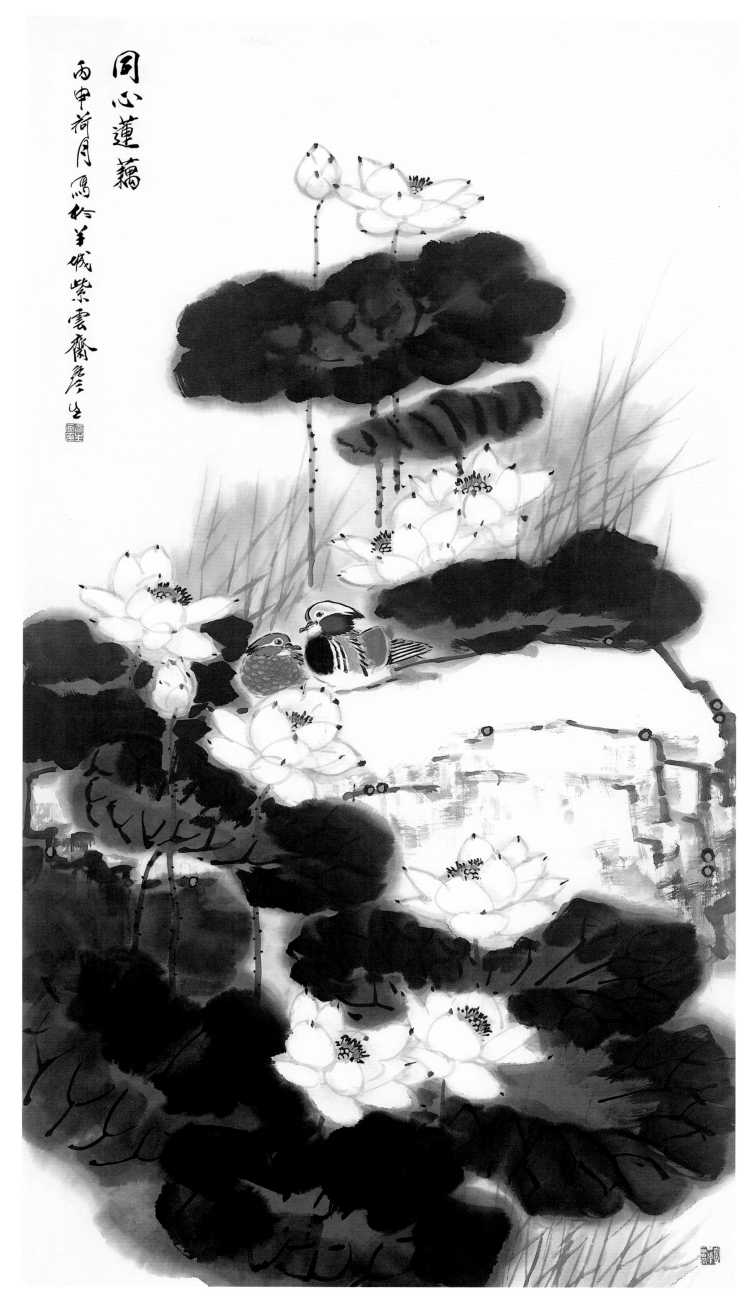

同心莲藕
180cm×96cm
2016 年

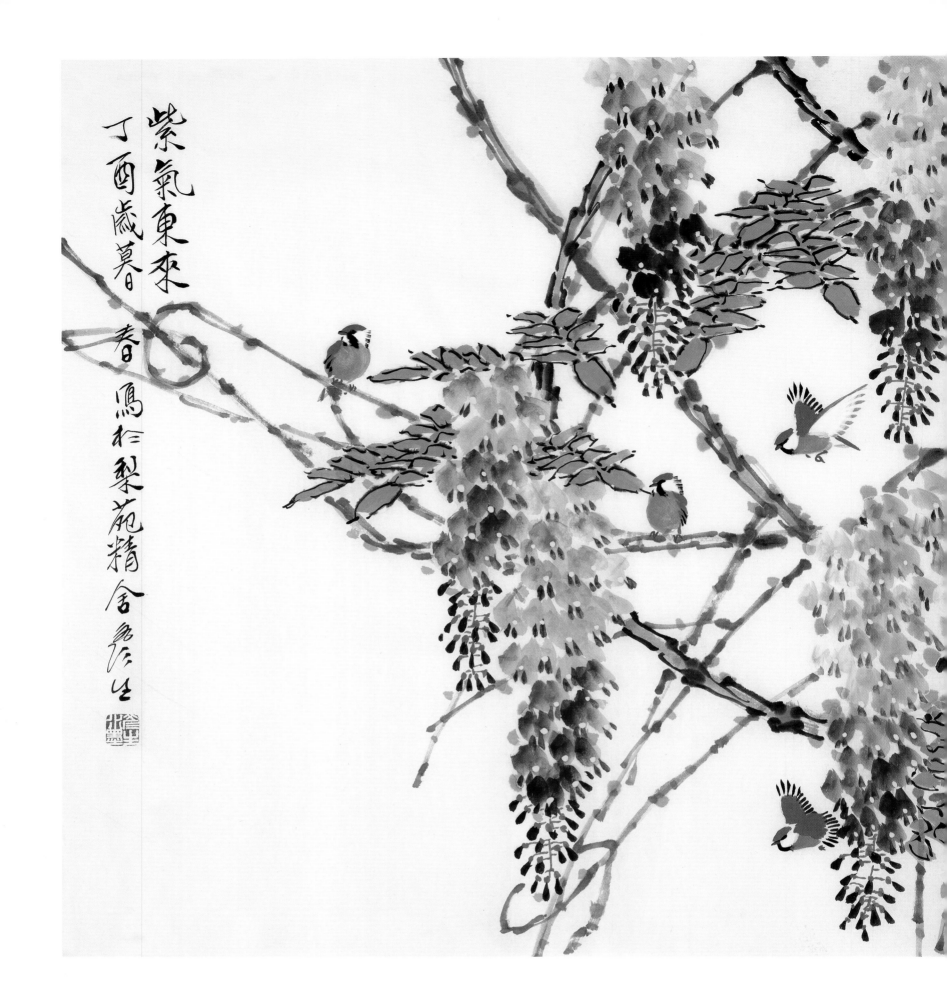

紫氣東來

丁酉歲暮日

春 寫於梨苑精舍 紀生

紫气东来之十一
68cm×136cm
2017 年

紫气东来之五
96cm×180cm
2019 年

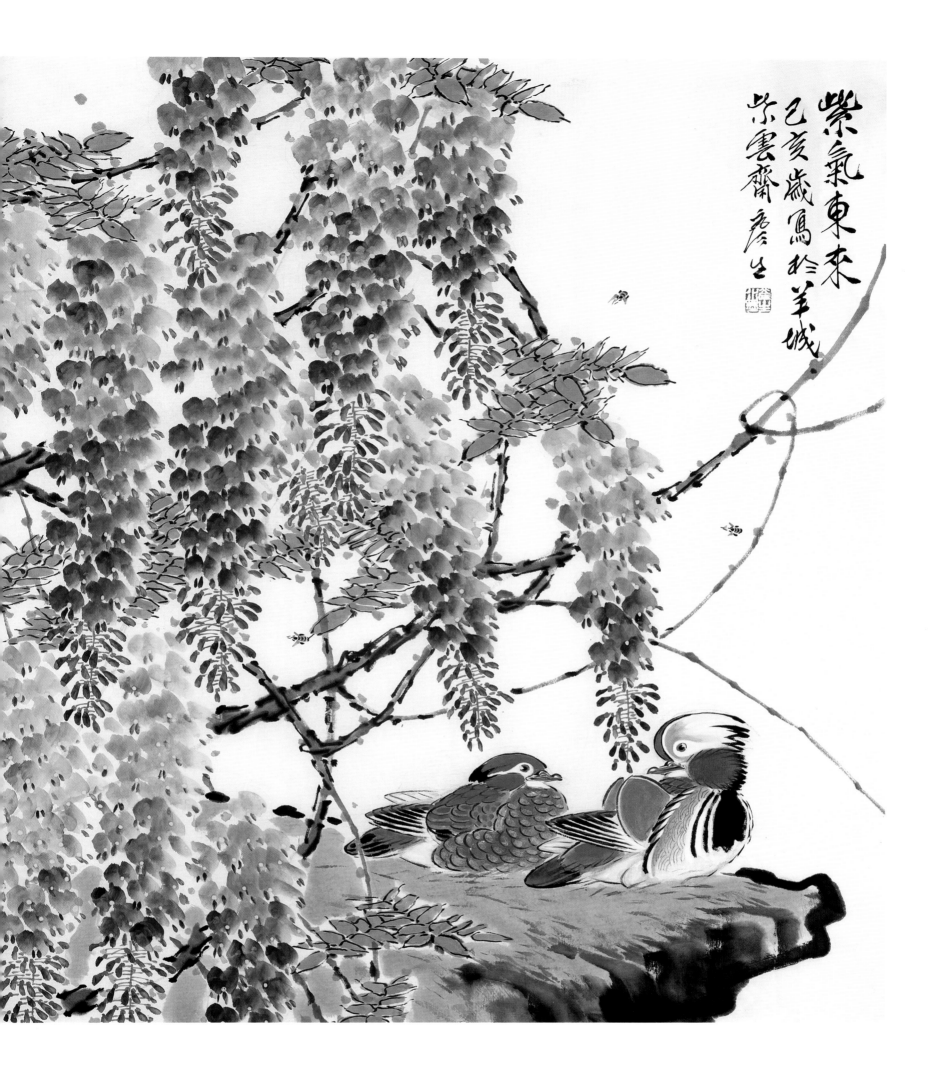

紫氣東來
己亥歲寫於羊城
紫雲齋彥生

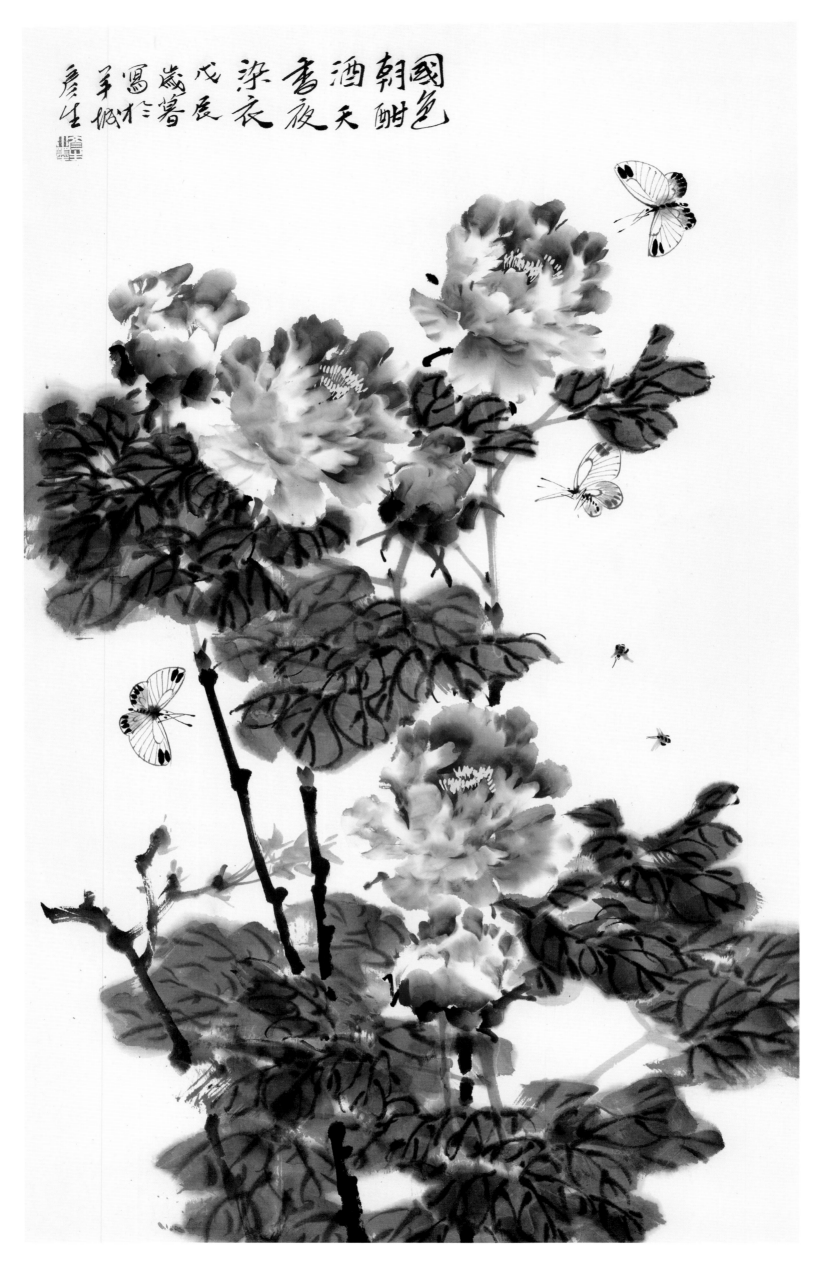

国色朝酣酒之二　96cm×52cm　1988 年

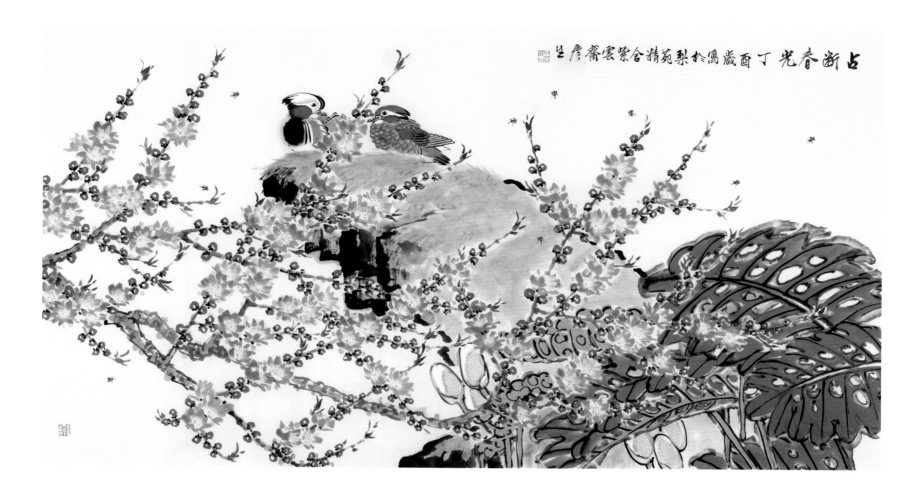

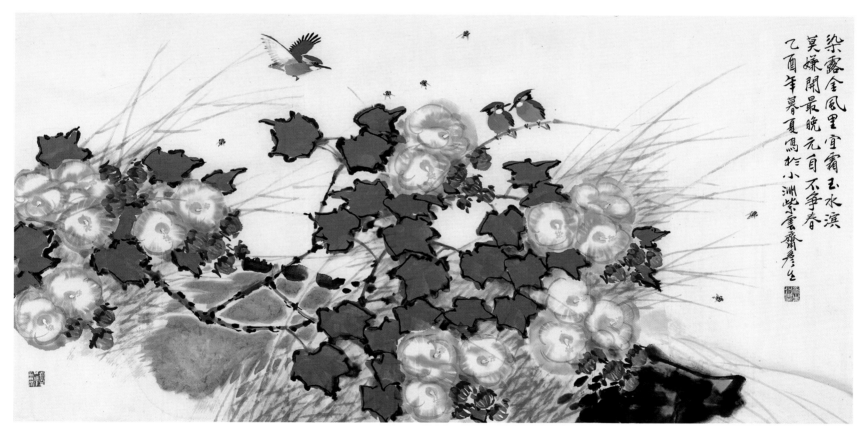

占断春光之一
96cm×180cm
2017 年

染露含风里
68cm×136cm
2005 年

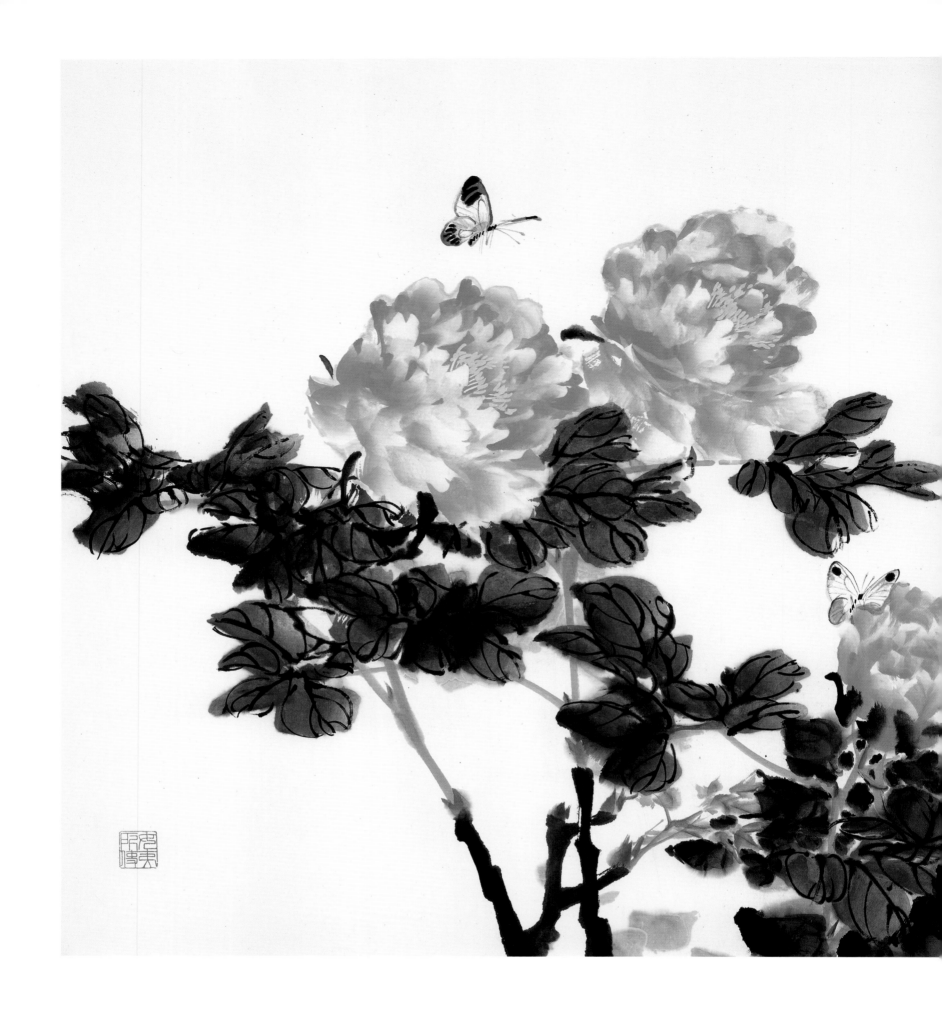

誉冠群芳之一
68cm×136cm
1988 年

譽冠群芳 戊歲辰初 夏寫 彥生

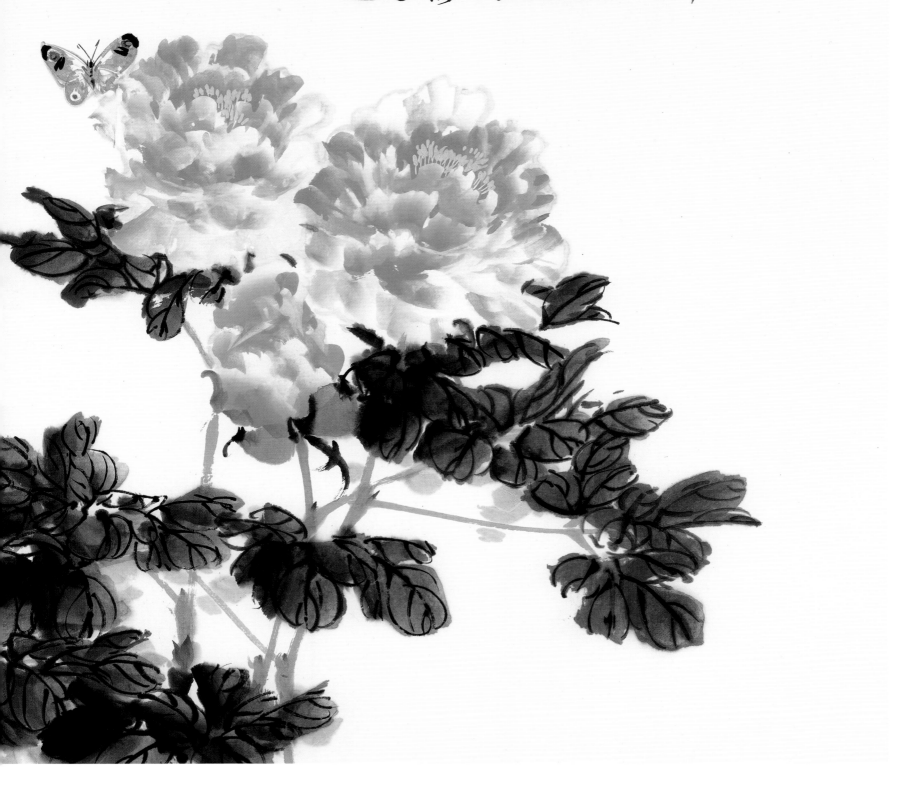

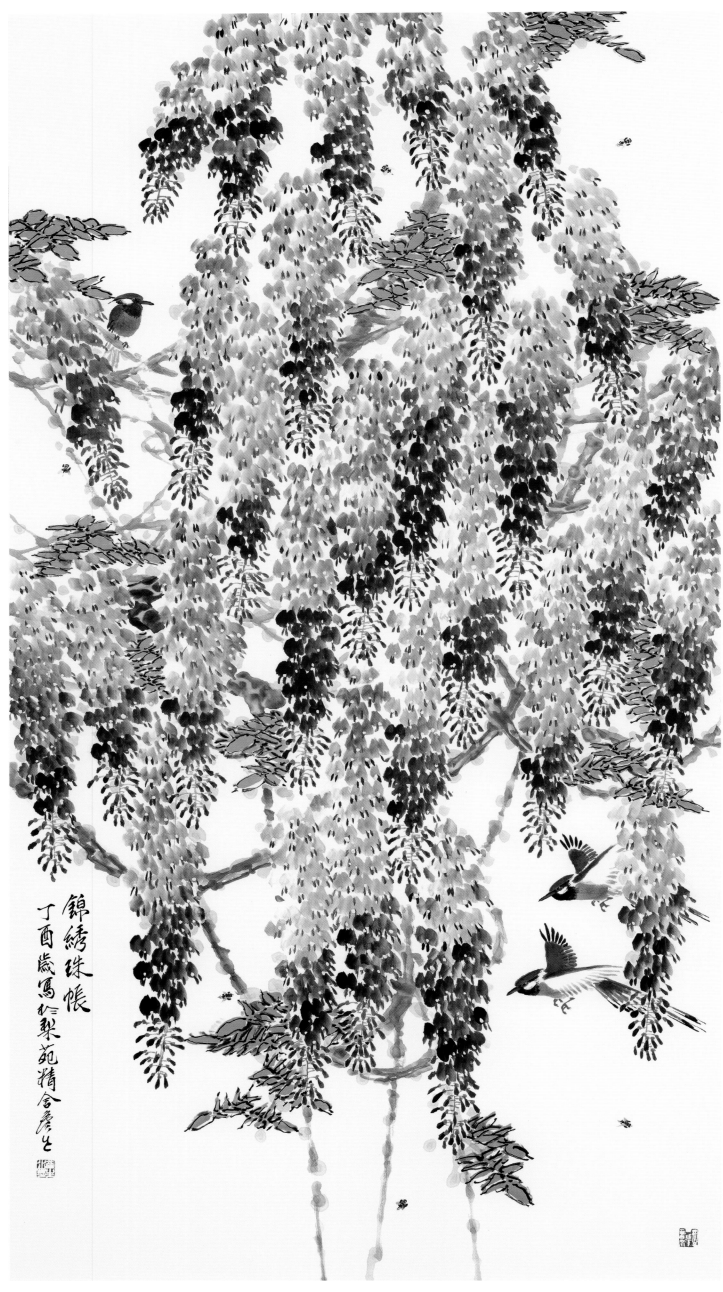

锦绣珠帐

丁酉岁写於梨苑精舍彦生

锦绣珠帐
180cm×96cm
2017 年

貴氣高情 甲申年 馮景遠 寫

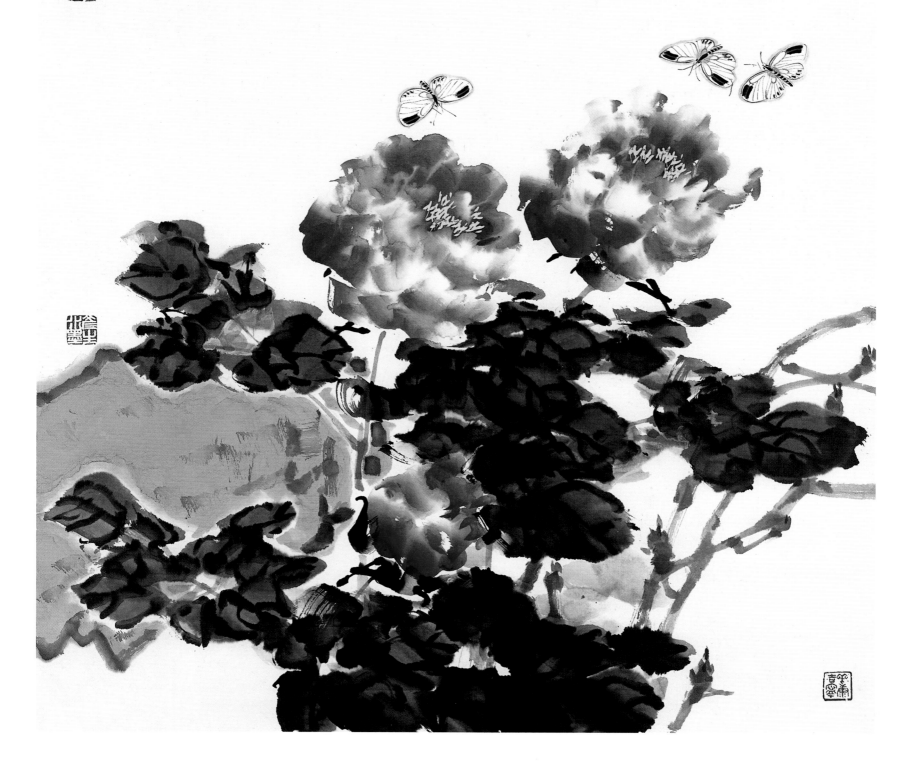

贵气高情
68×68cm
2004 年

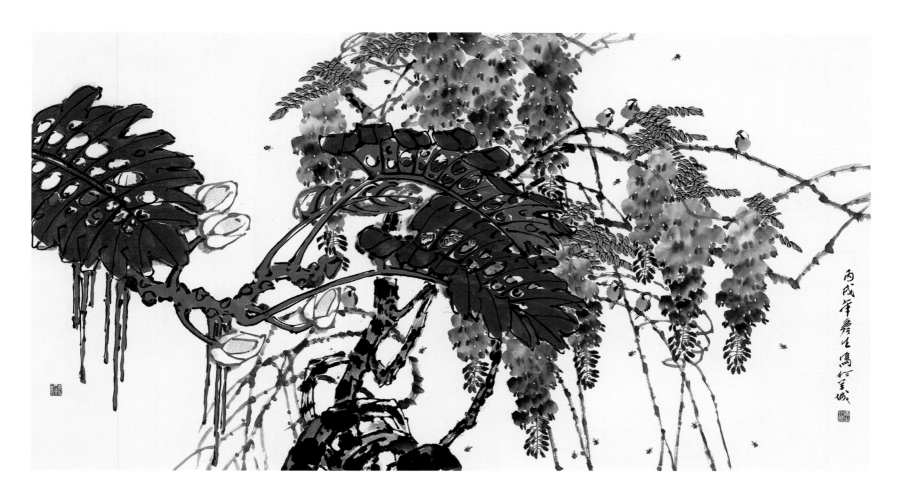

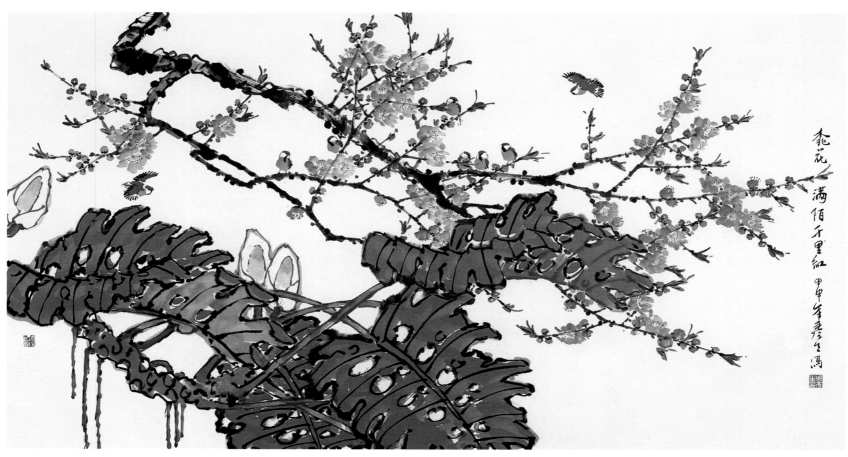

繁华似锦之一
96cm×180cm
2006 年

———————

桃花满陌千里红
96cm×180cm
2004 年

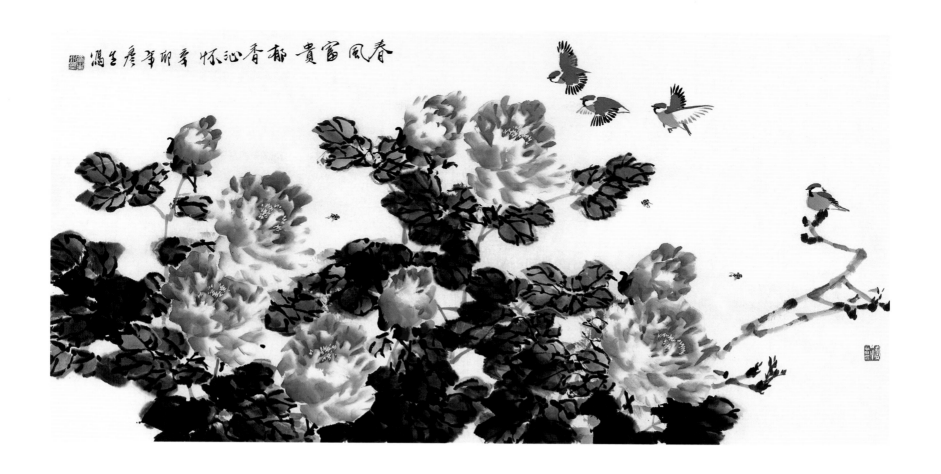

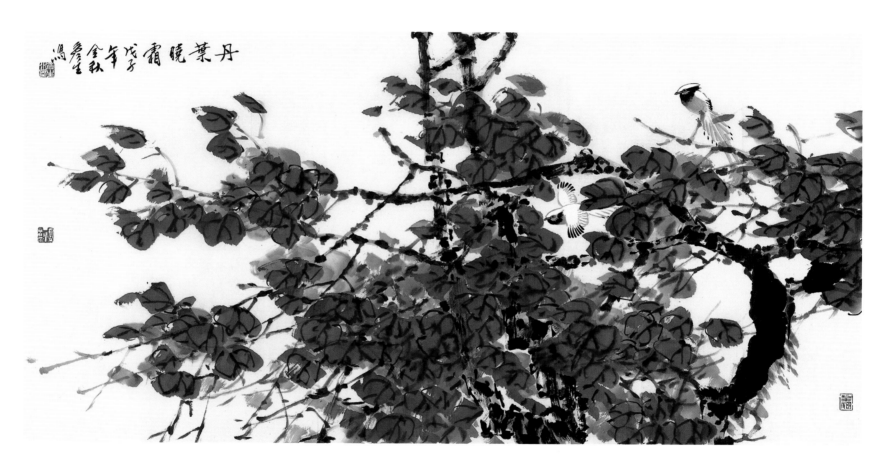

春风富贵　郁香沁怀
68cm×136cm
2011 年

丹叶晓霜
68cm×136cm
2008 年

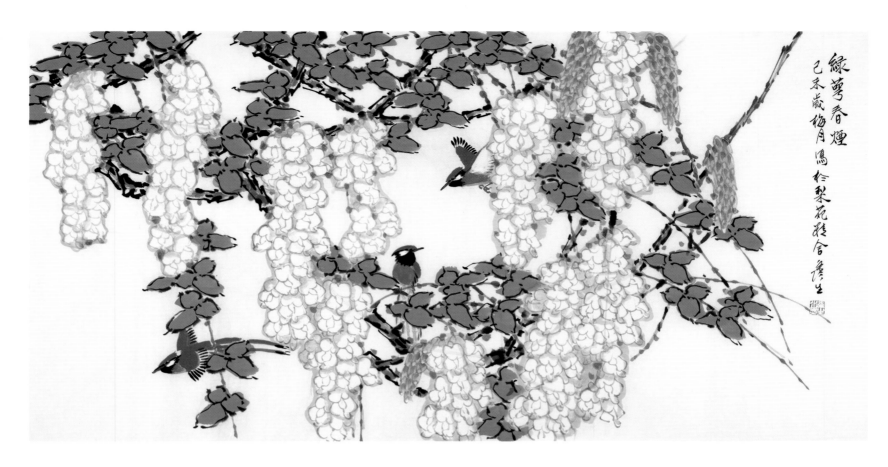

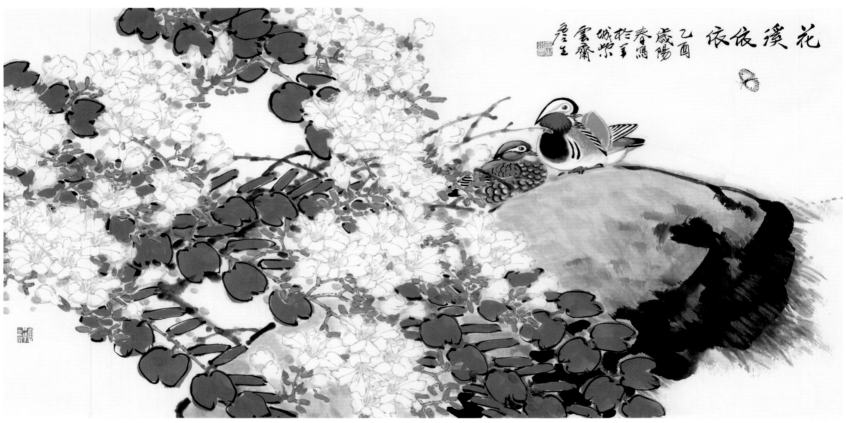

绿萼春烟

68cm×136cm

2015 年

———————

花溪依依

68cm×136cm

2005 年

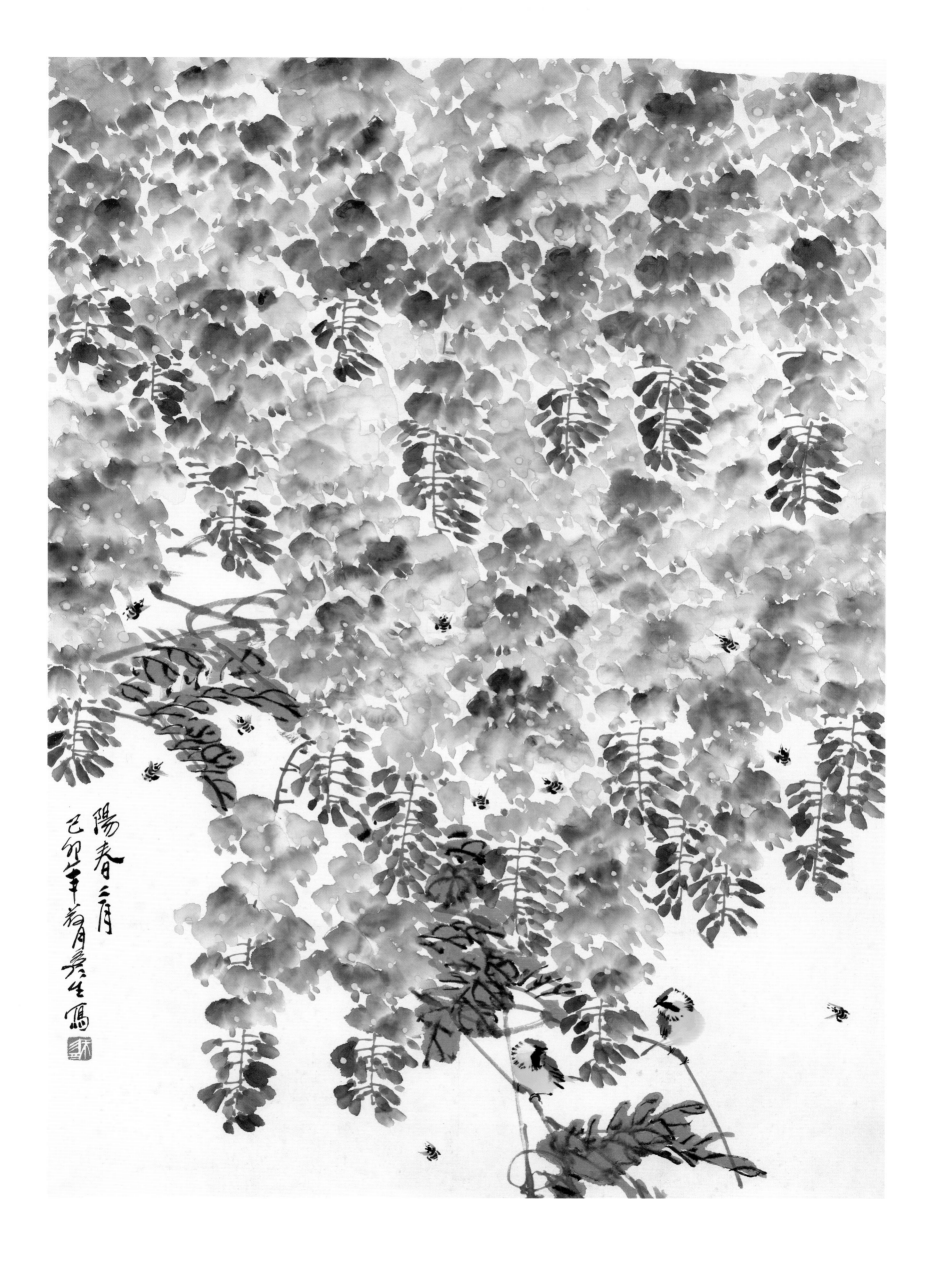

阳春三月

60cm×48cm

1999 年

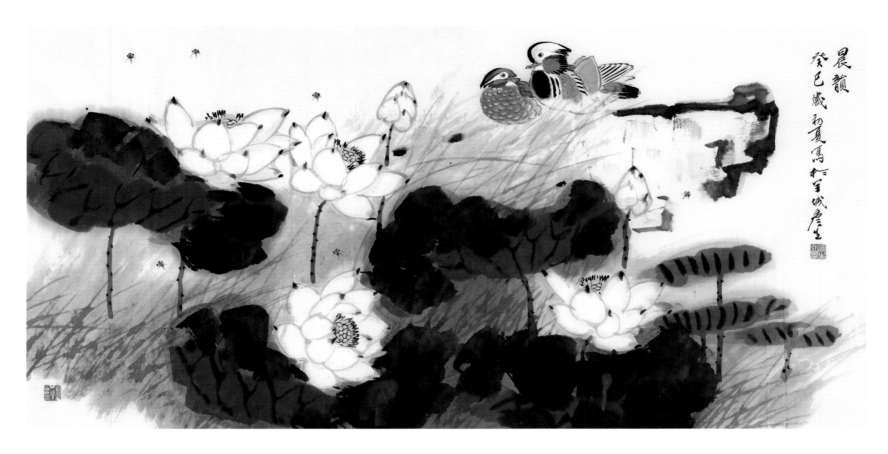

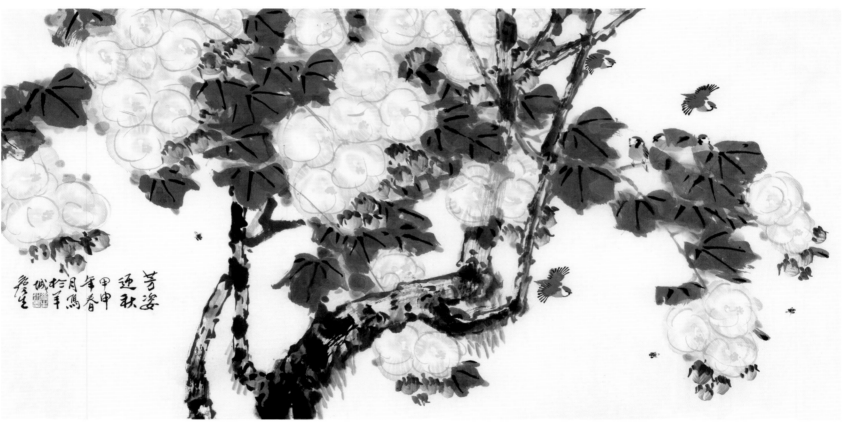

晨韵
68cm×136cm
2013 年

———————

芳姿迎秋
68cm×136cm
2004 年

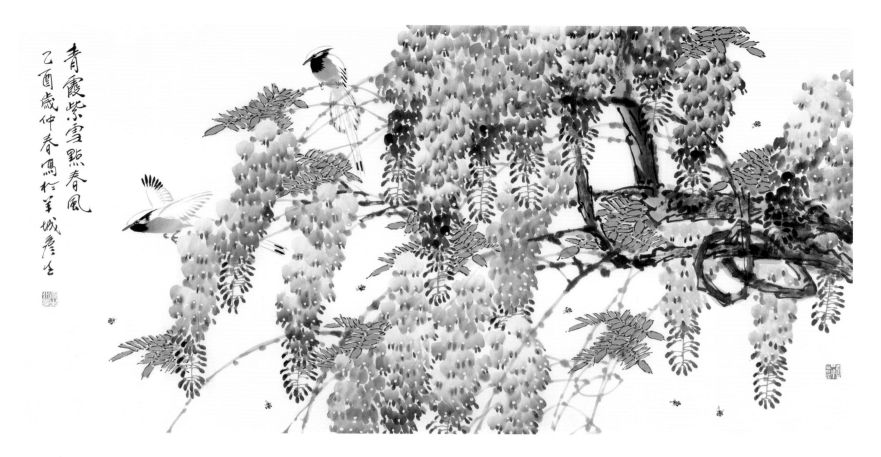

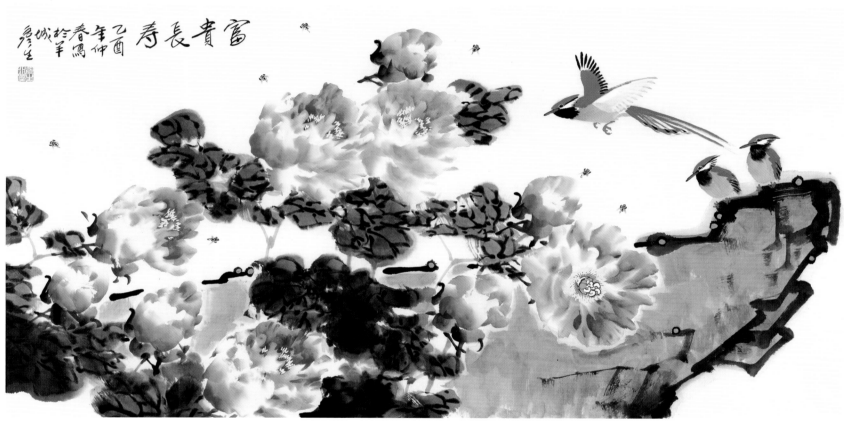

青霞紫雪点春风
68cm×136cm
2005 年

富贵长寿之一
68cm×136cm
2005 年

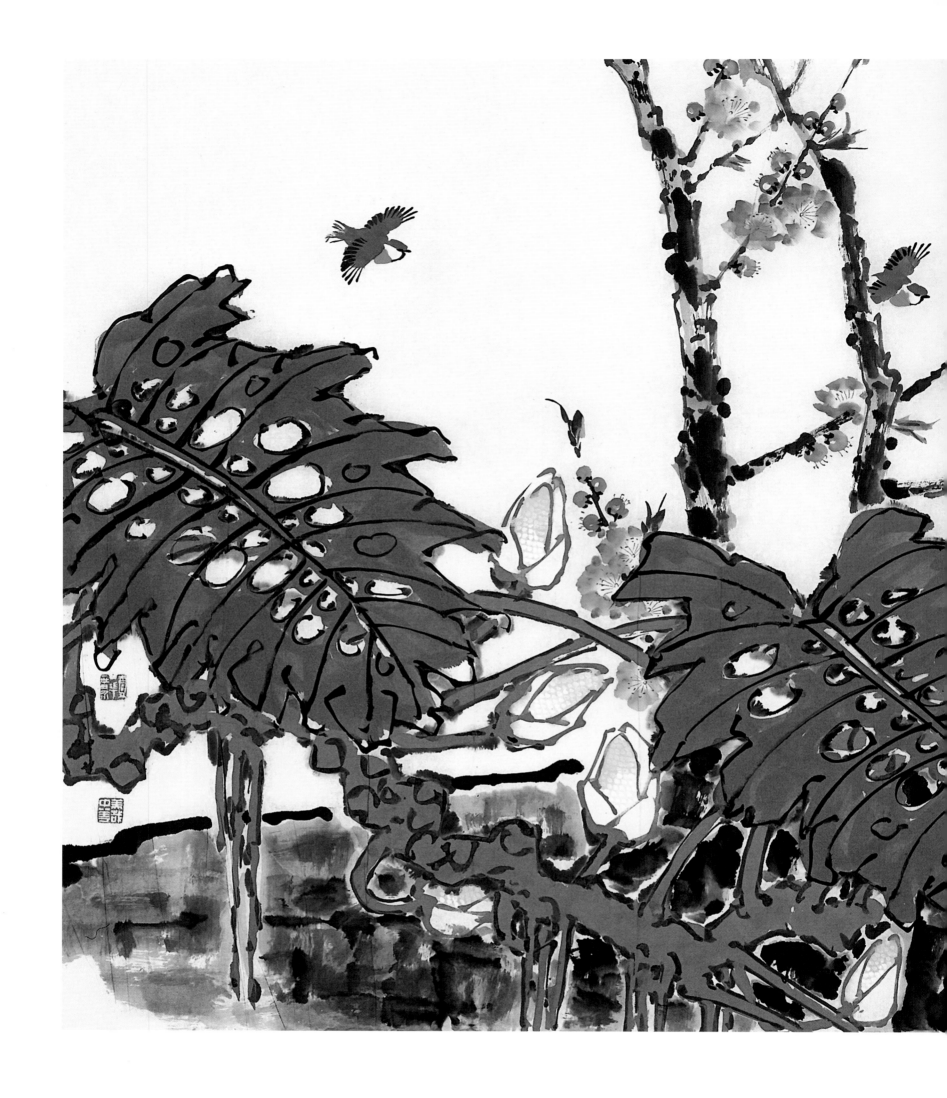

一树芬芳

96cm×180cm

2005 年

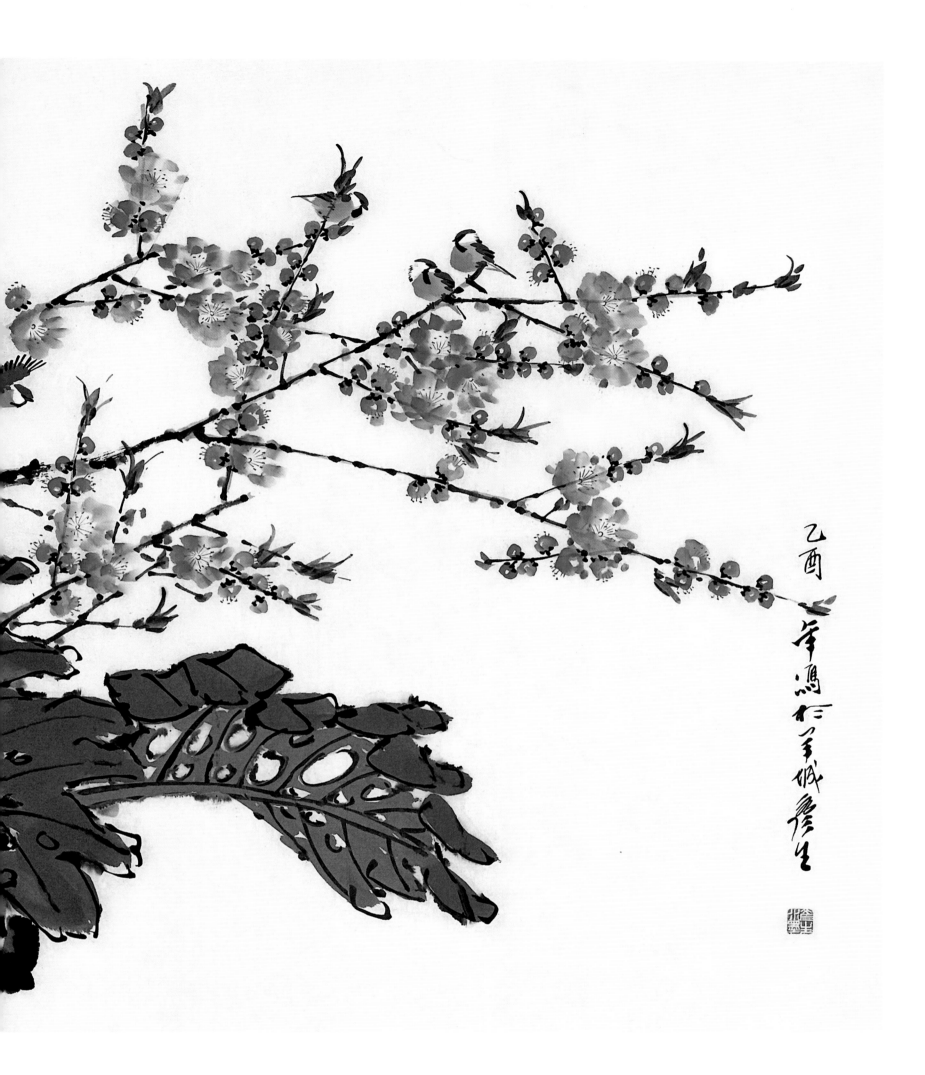

乙酉筆馮於羊城彥生

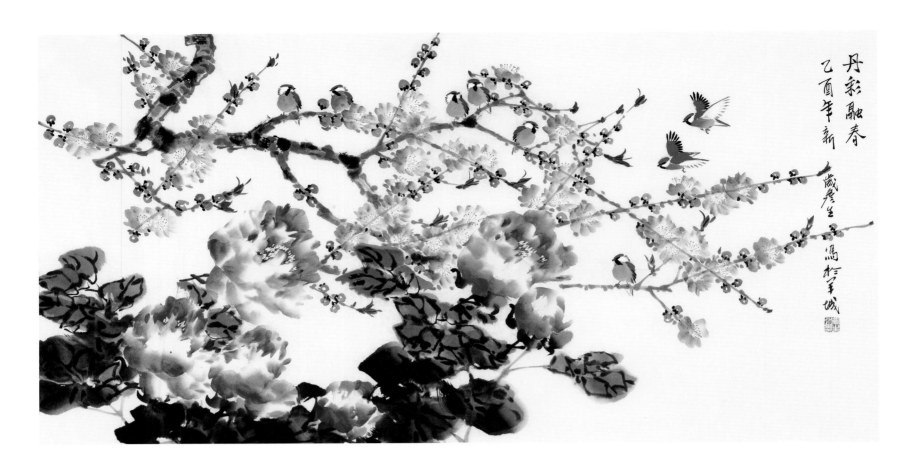

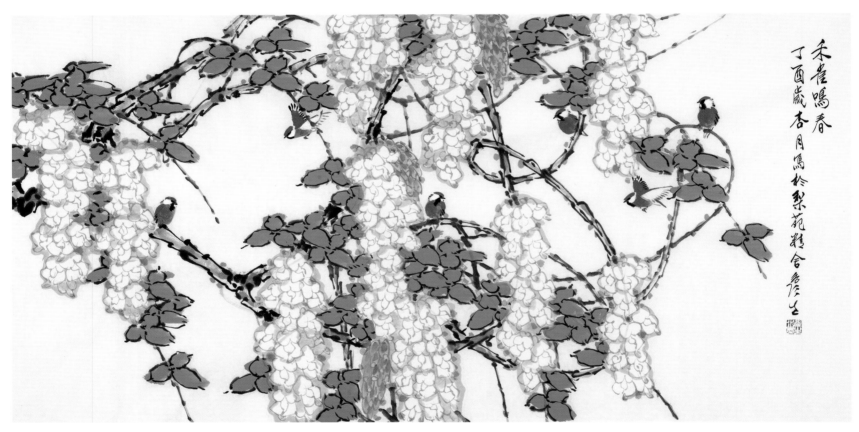

丹彩融春
68cm×136cm
2005 年

———————

禾雀鸣春
68cm×136cm
2017 年

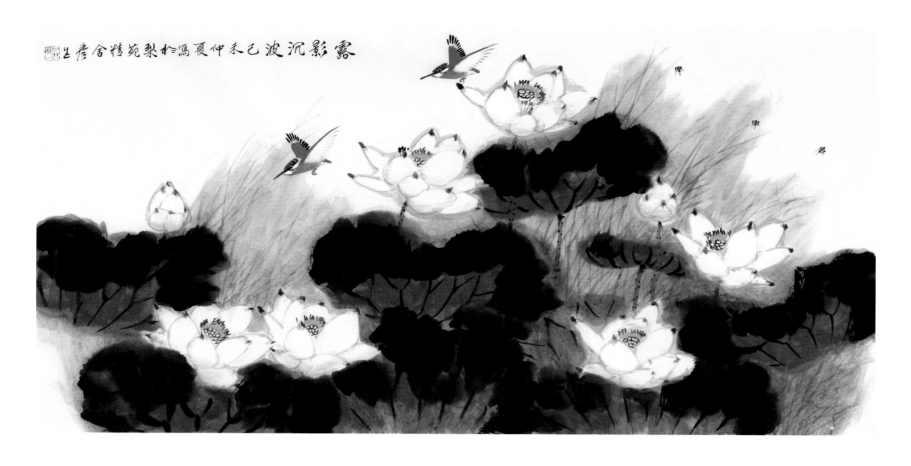

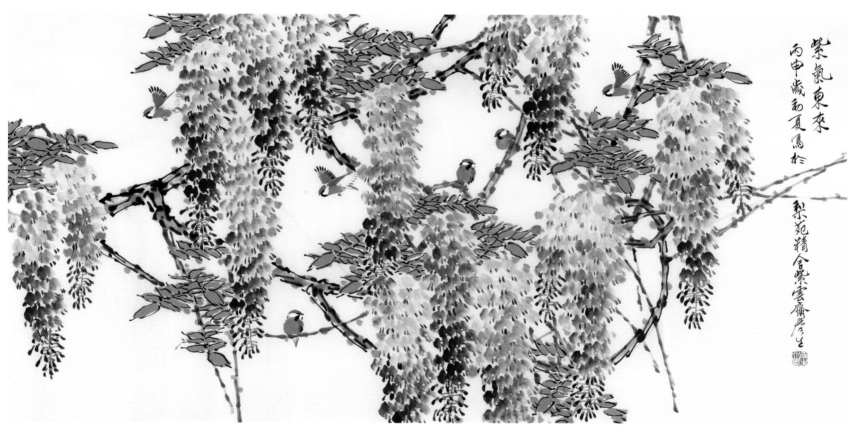

露影沉波之一
68cm×136cm
2015 年

———

紫气东来之六
68cm×136cm
2016 年

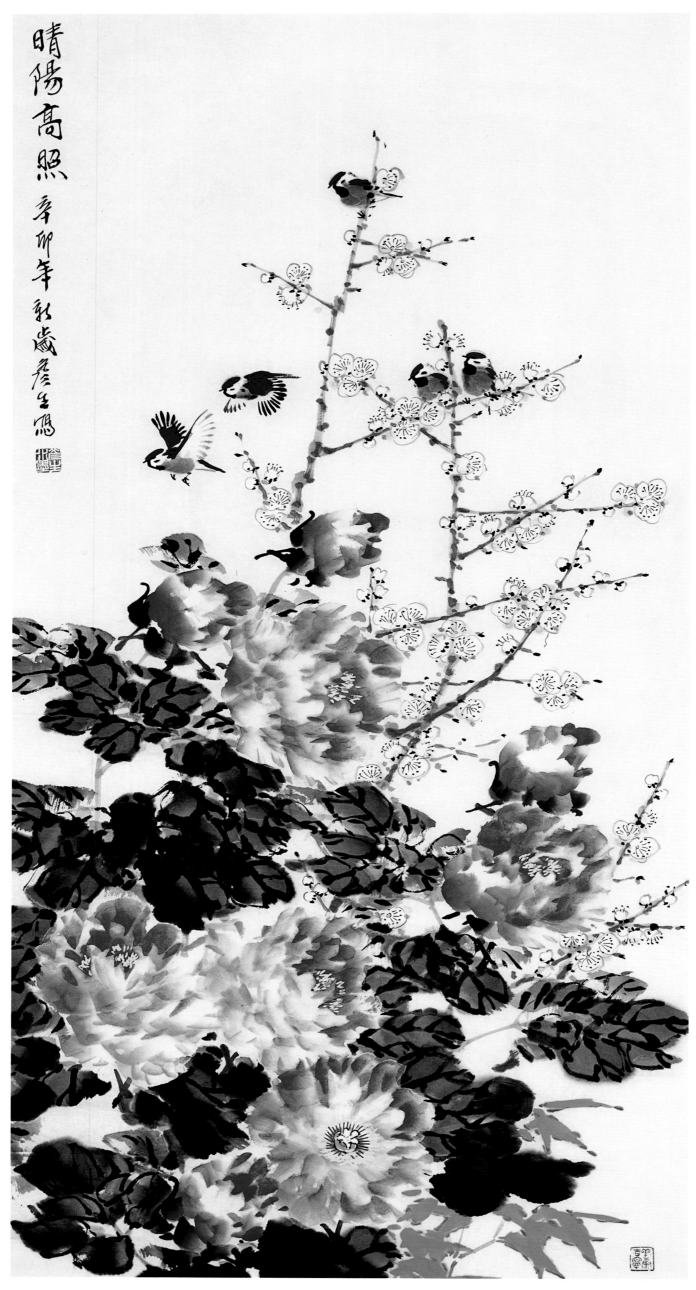

晴阳高照
136cm×68cm
2011 年

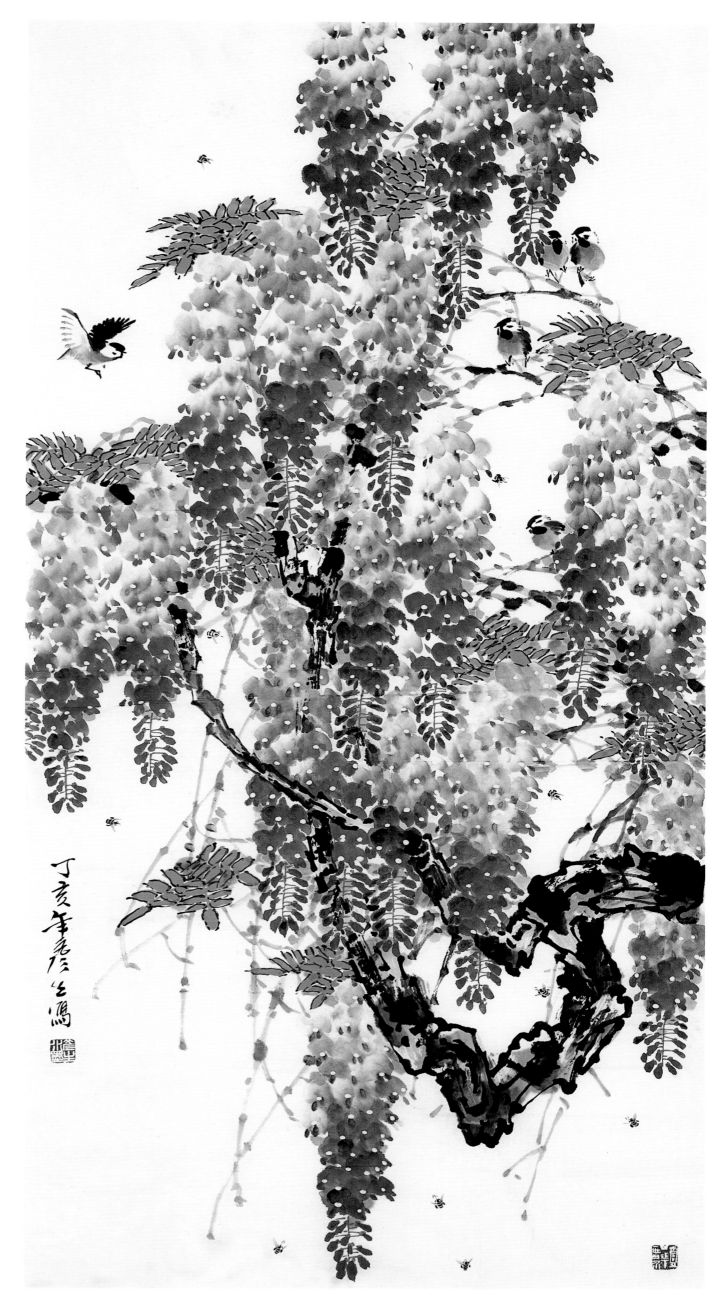

紫华映日
136cm×68cm
2007 年

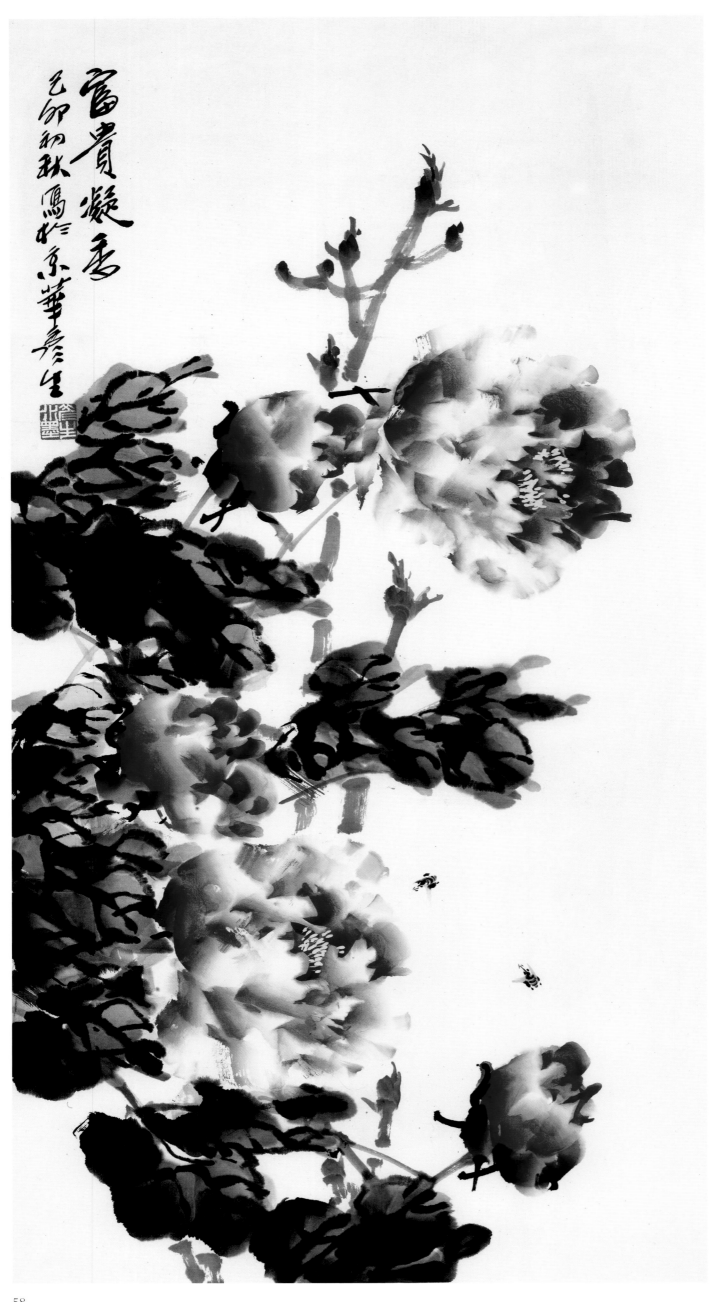

富贵凝香之一
68cm×45cm
1999 年

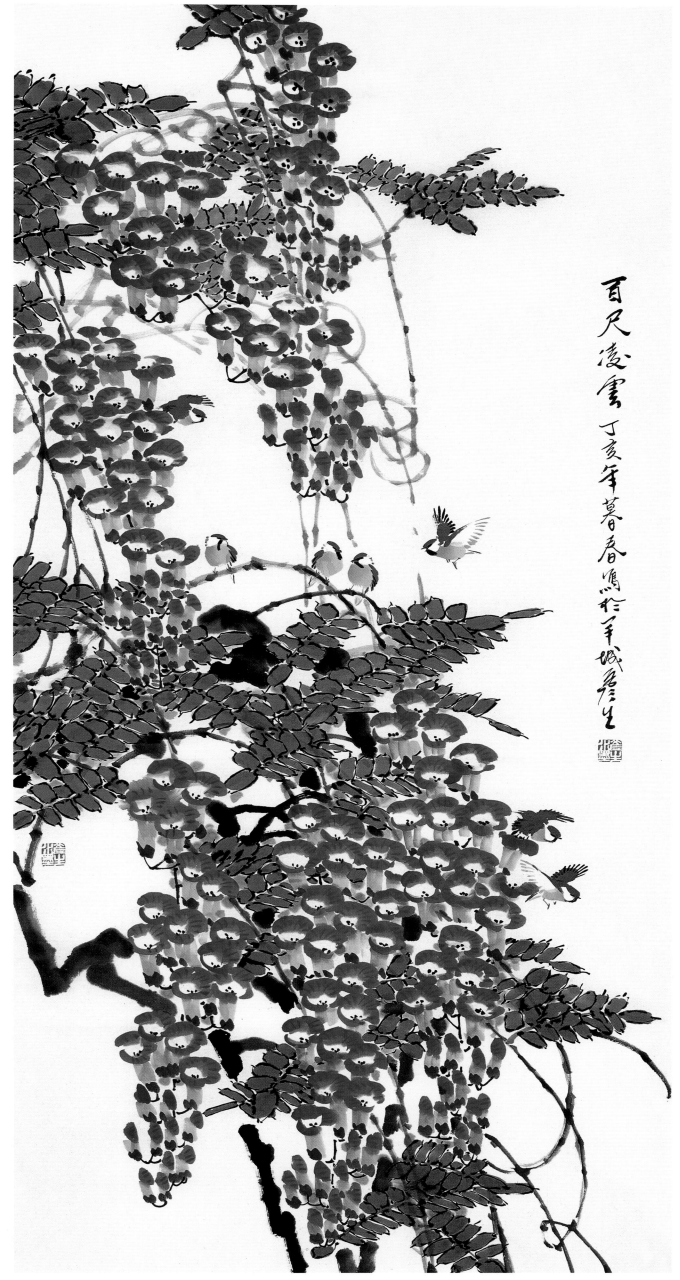

百尺凌云
68cm×45cm
2007 年

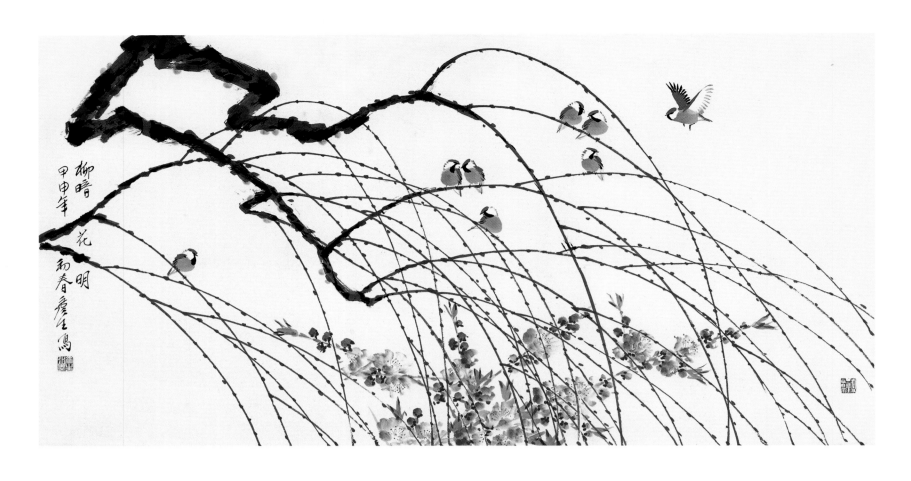

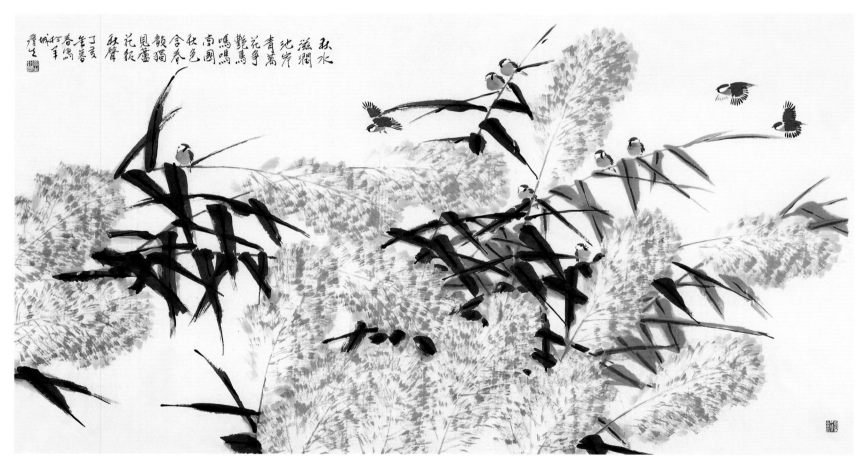

柳暗花明

68cm×136cm

2004 年

———————

秋水滋润池岸青

96cm×180cm

2007 年

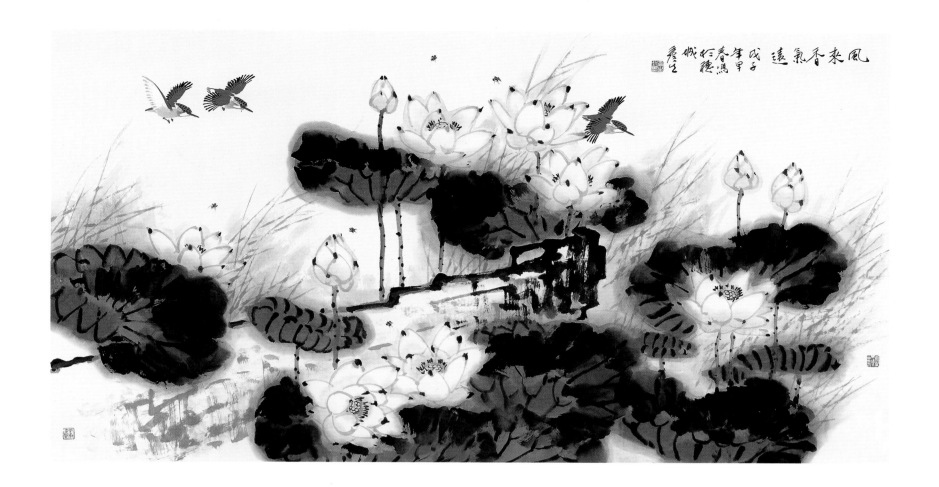

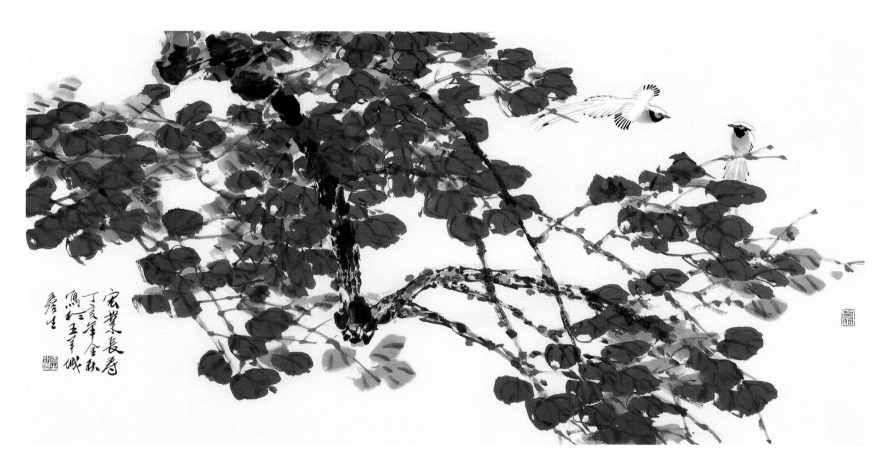

风来香气远之一
96cm×180cm
2008 年

宏业长寿之三
68cm×136cm
2007 年

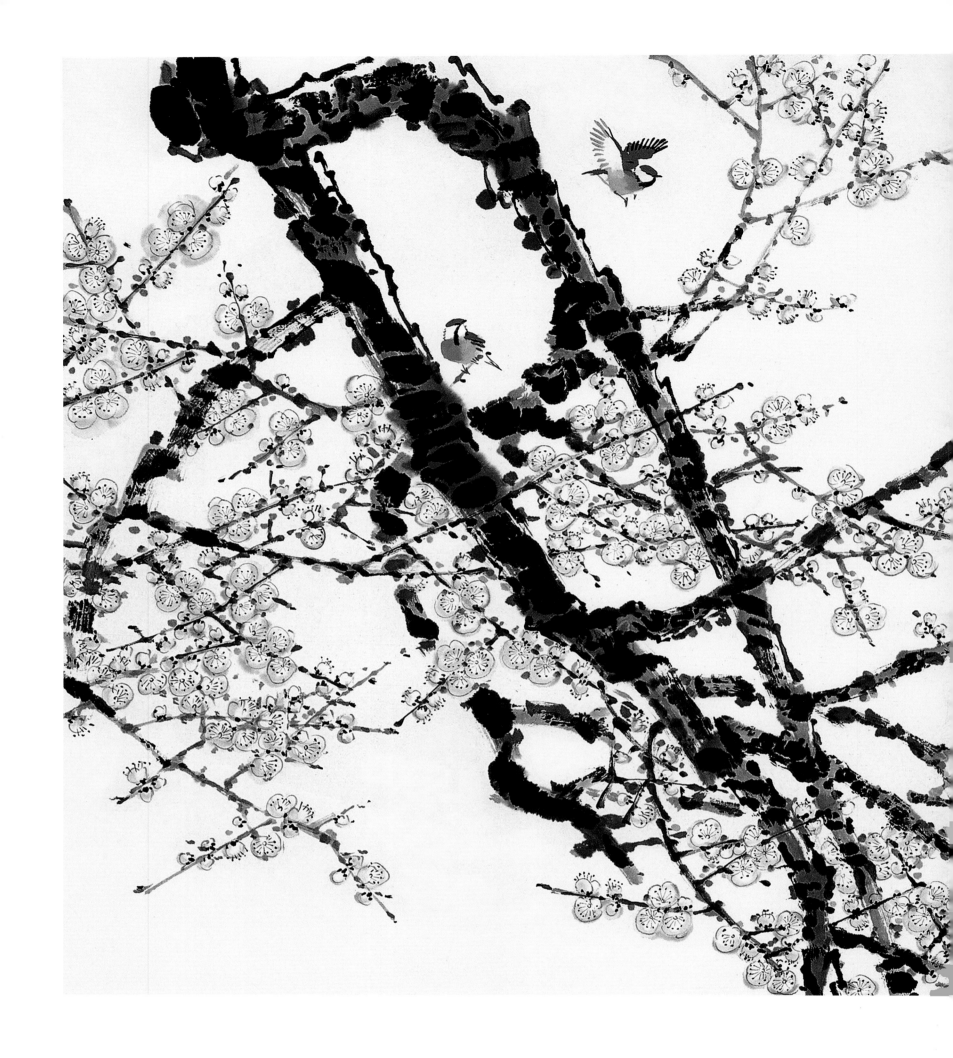

一树繁华之一
96cm×180cm
2005 年

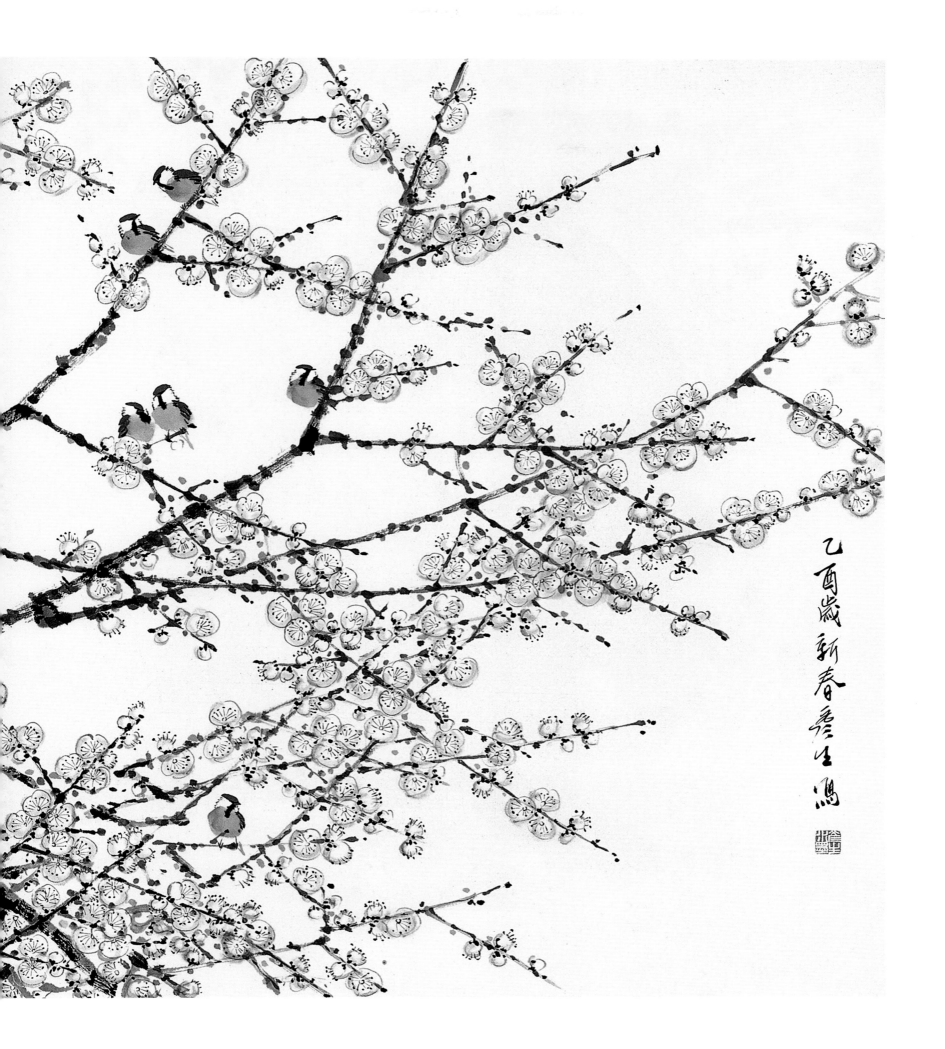

乙酉岁新春彦生写

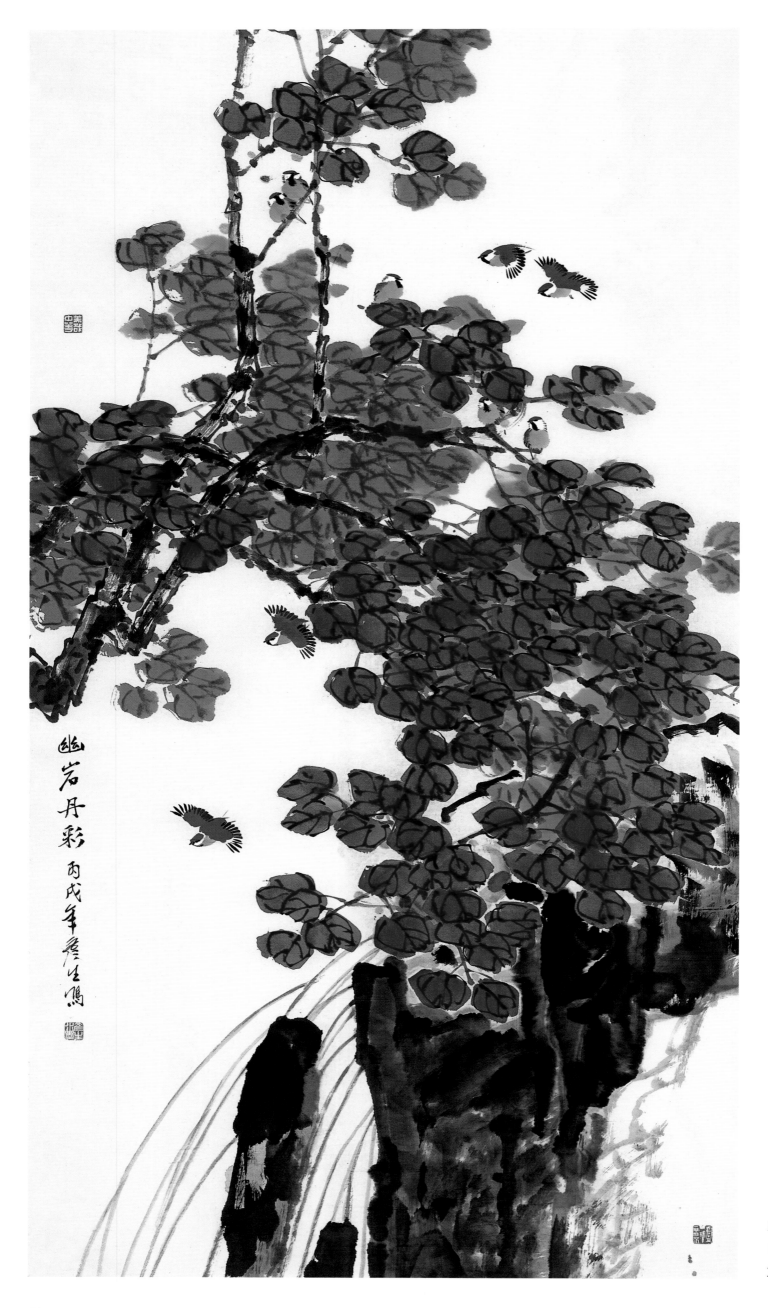

幽岩丹彩
180cm×96cm
2006 年

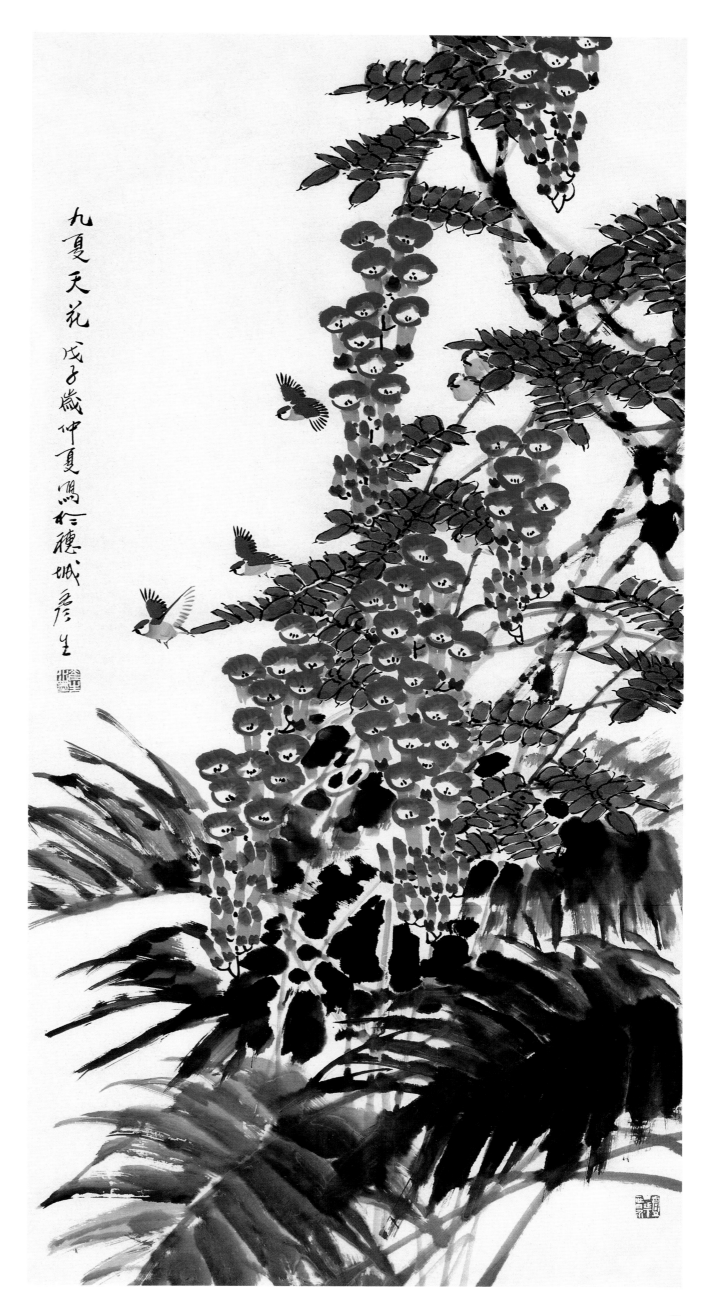

九夏天花
136cm×68cm
2008 年

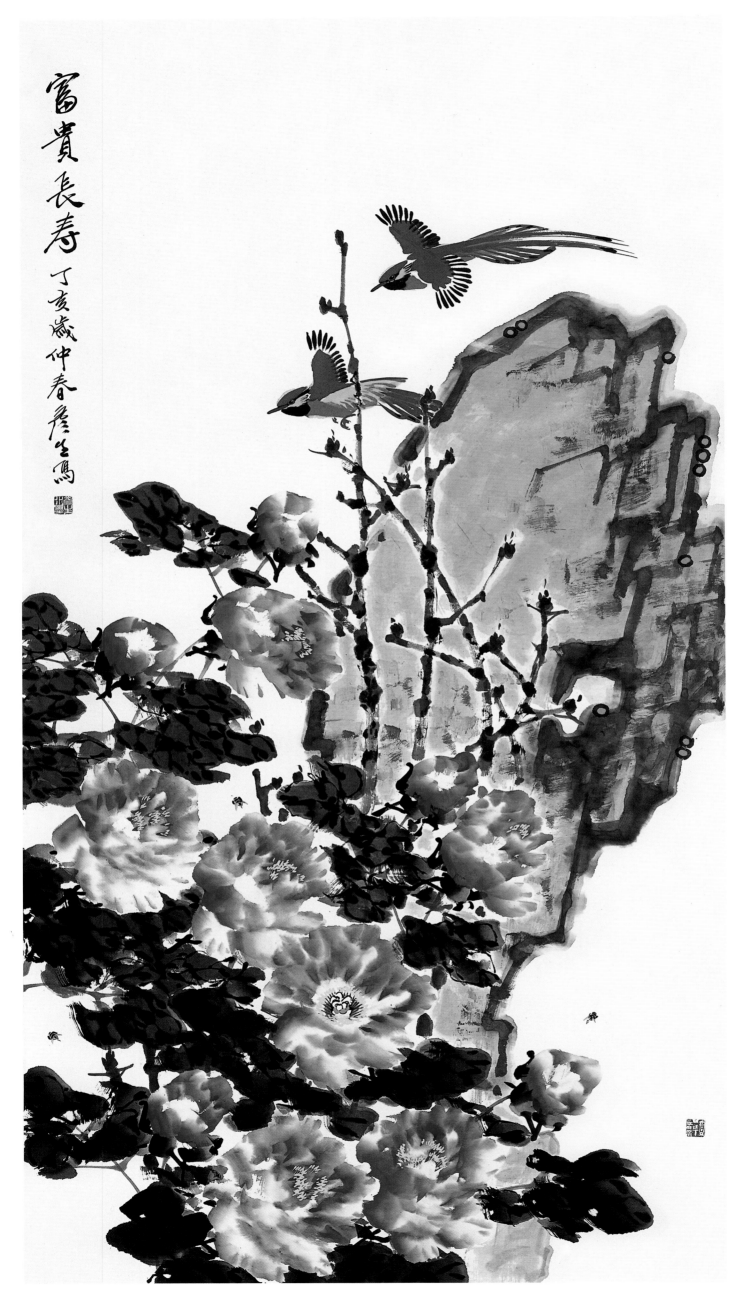

富贵长寿之二
180cm×96cm
2007 年

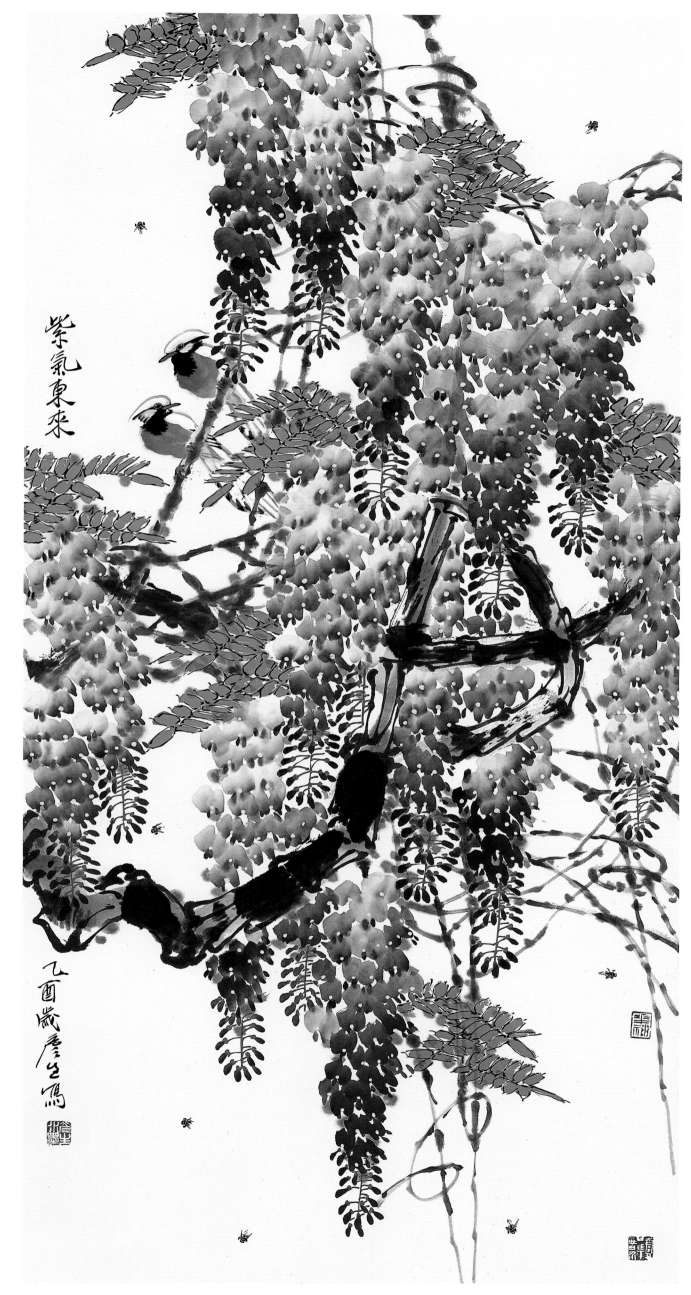

紫气东来之七
136cm×68cm
2005 年

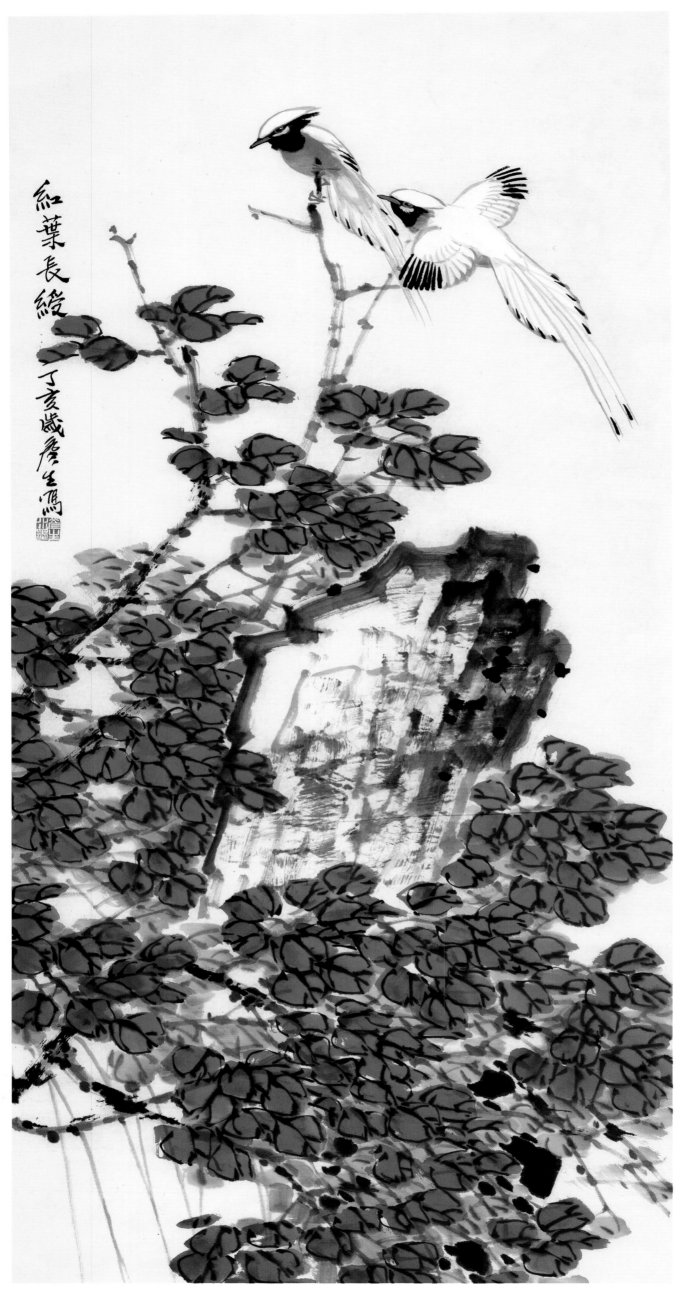

红叶长绶
136cm×68cm
2007 年

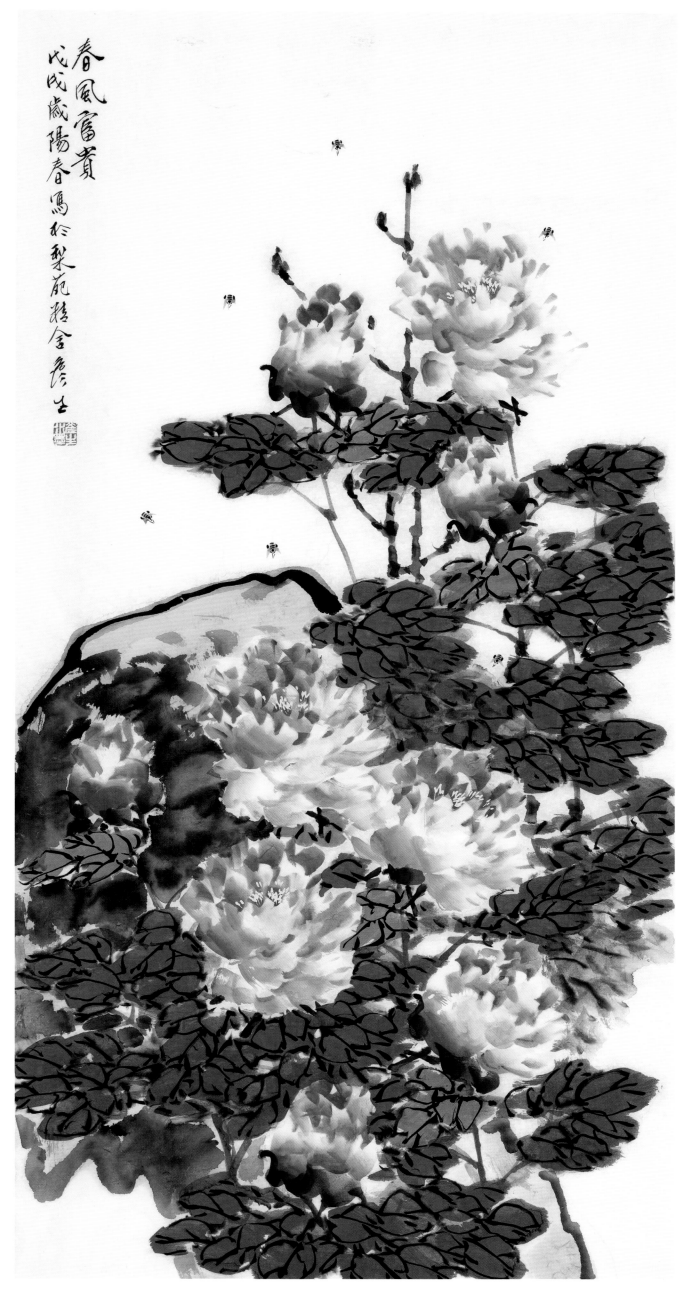

春风富贵之二

136cm×68cm

2018 年

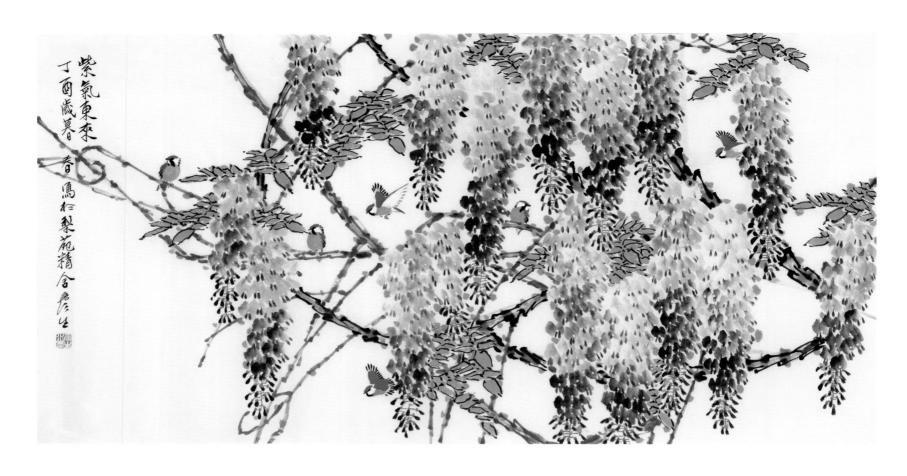

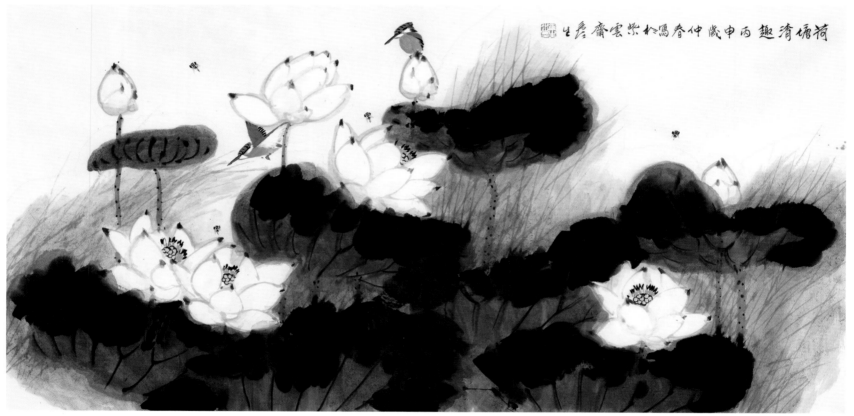

紫气东来之八
68cm×136cm
2017 年

————————

荷塘清趣
68cm×136cm
2004 年

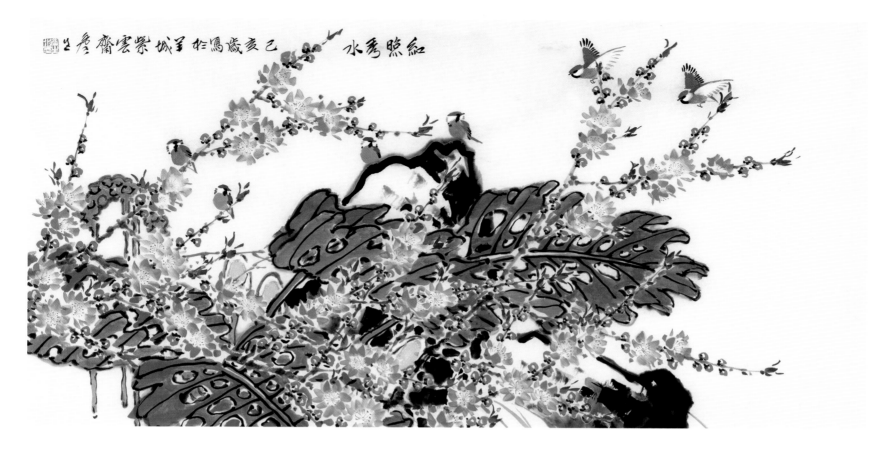

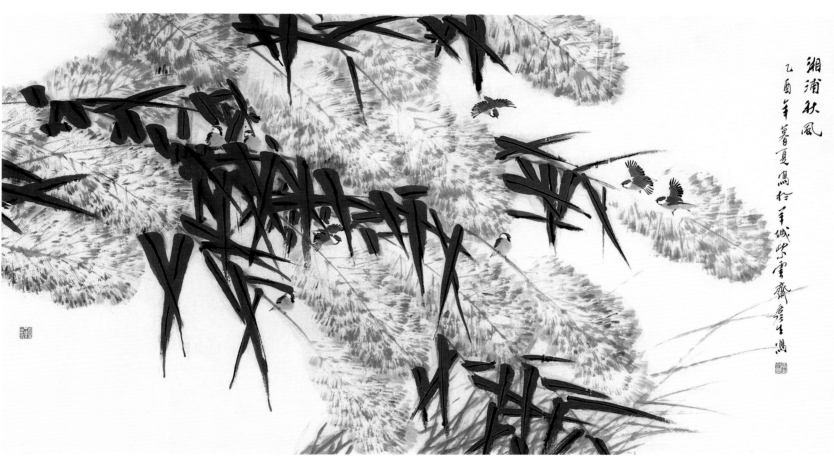

红照秀水
68cm×136cm
2019 年

———

湘浦秋风
96cm×180cm
2005 年

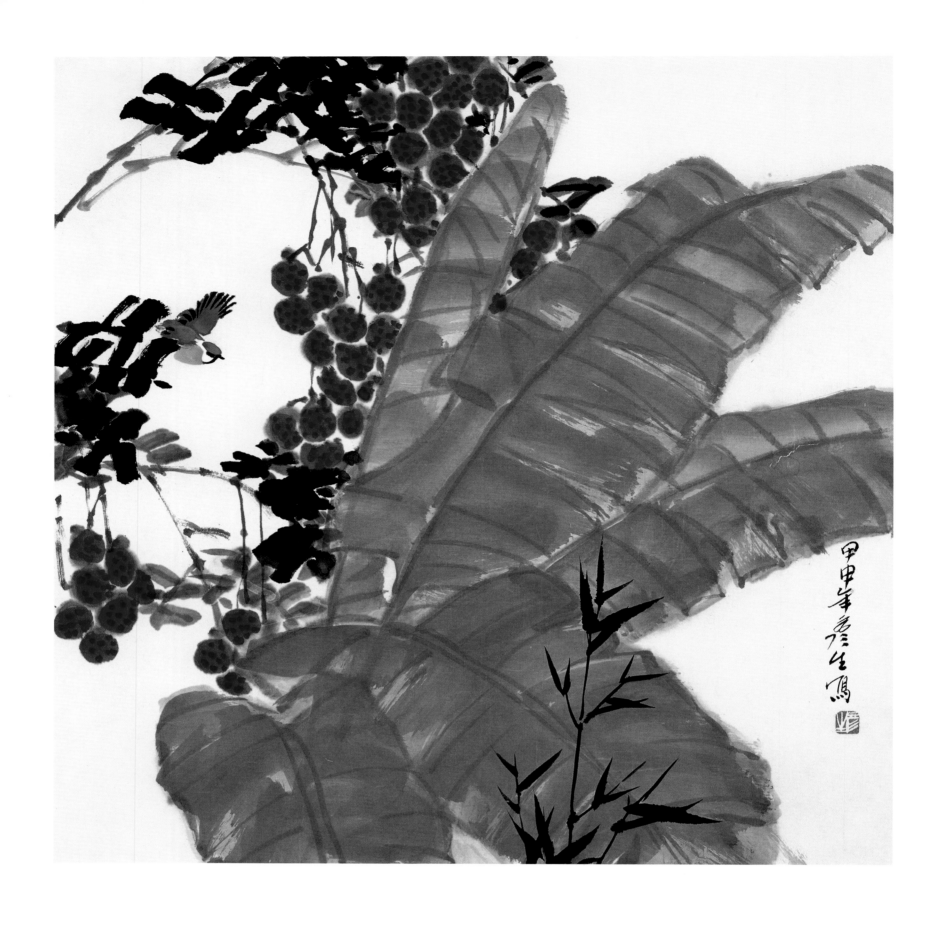

大吉利
68cm×68cm
2004 年

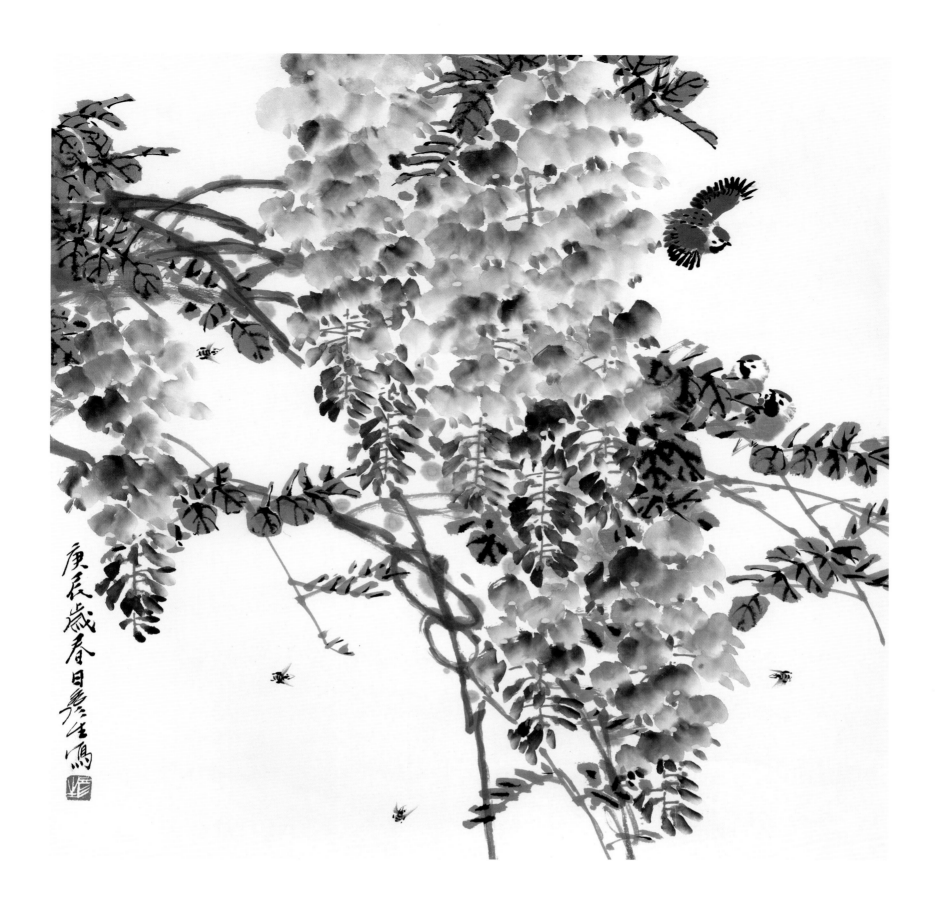

紫气东来之九

68cm×68cm

2000 年

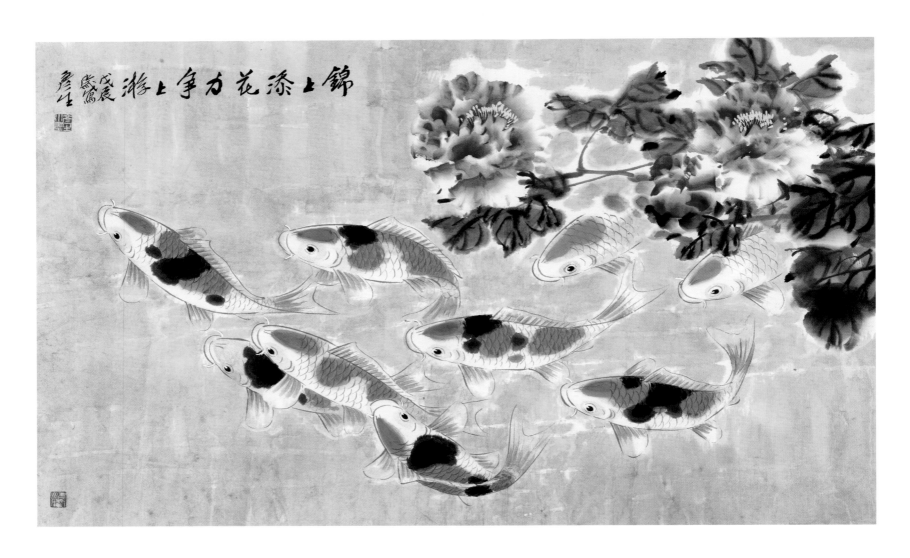

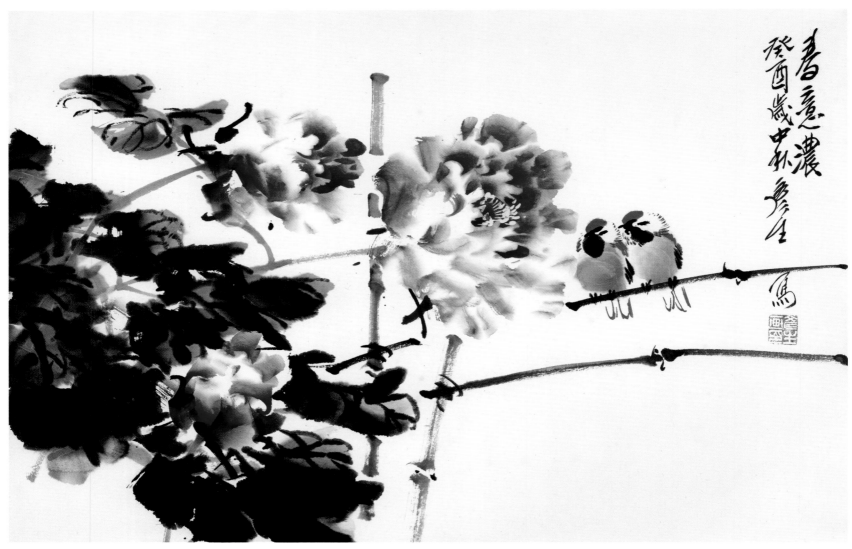

锦上添花力争上游
48cm×60cm
1988 年

———————————

春意浓
45cm×68cm
1993 年

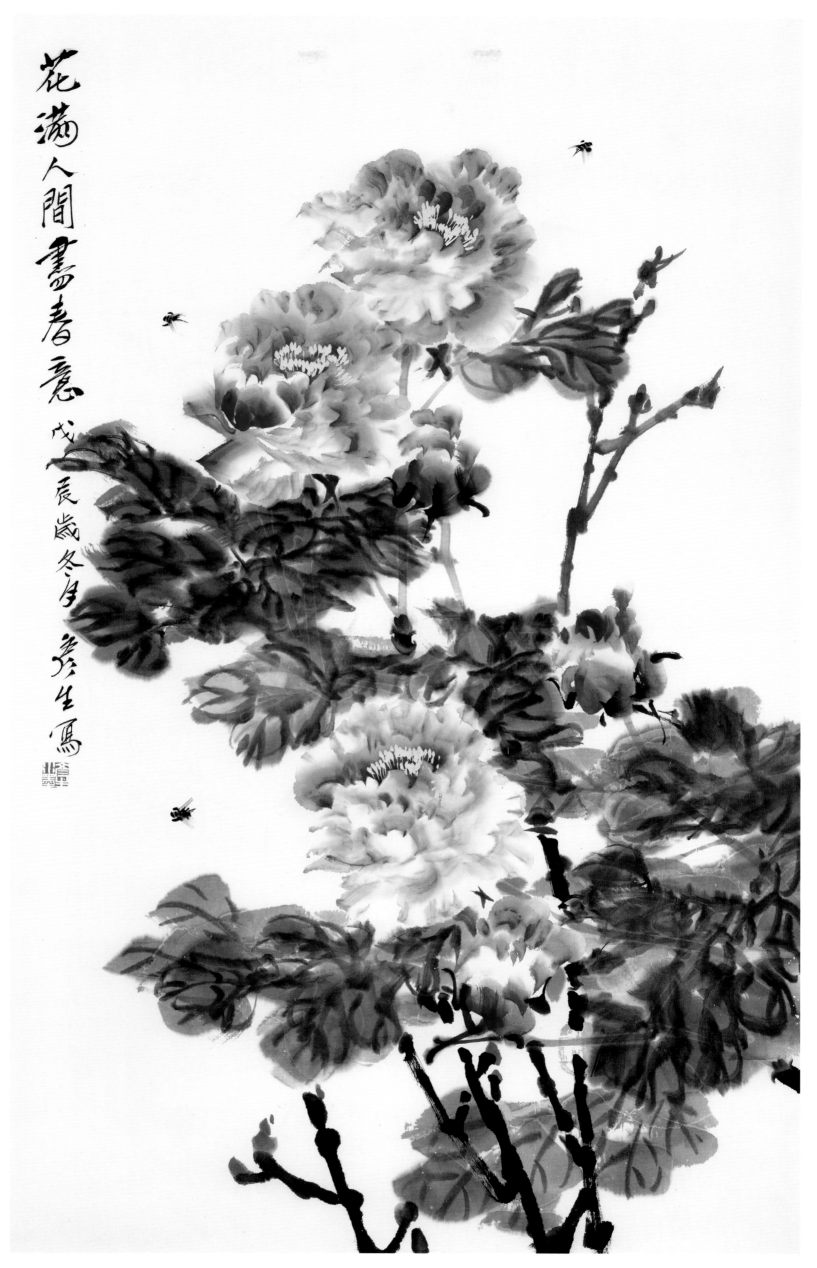

花满人间书春意　96cm×52cm　1998 年

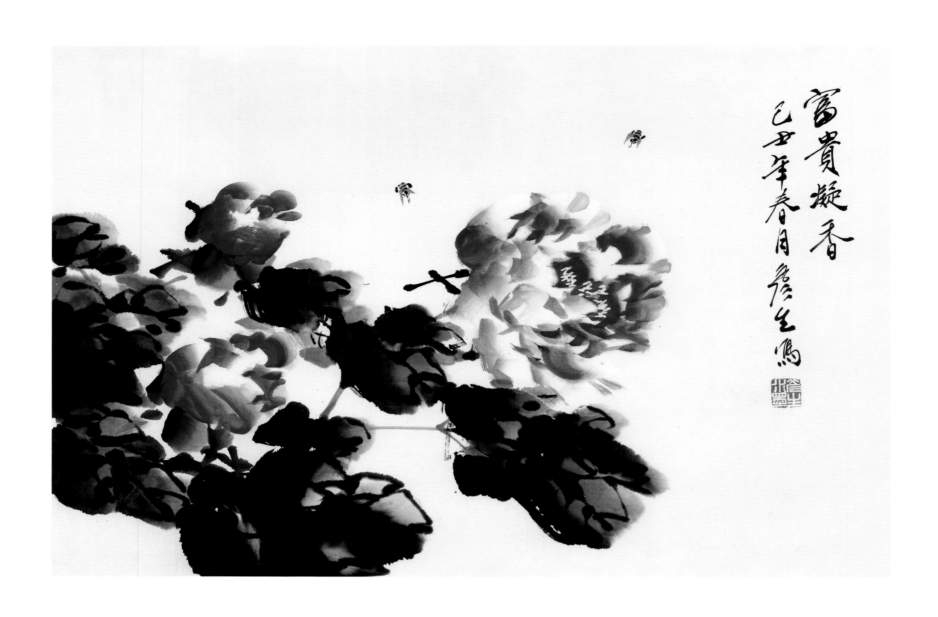

富贵凝香之二

45cm×68cm

2009 年

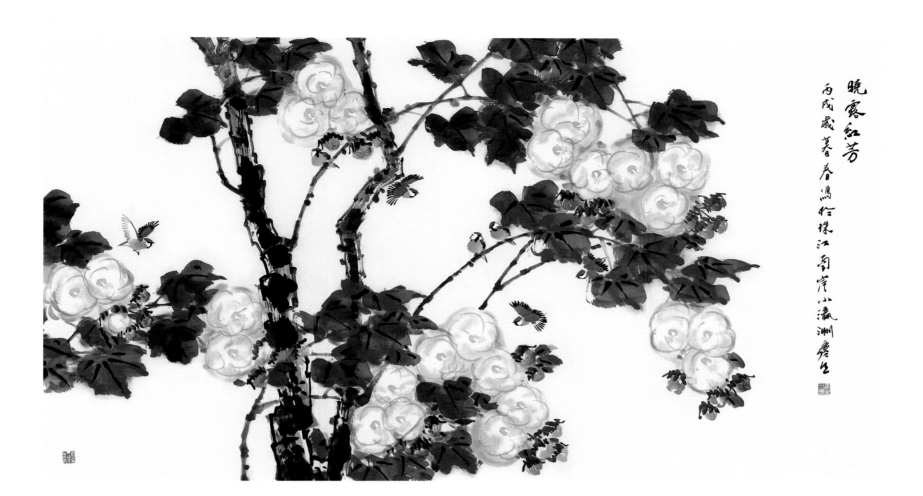

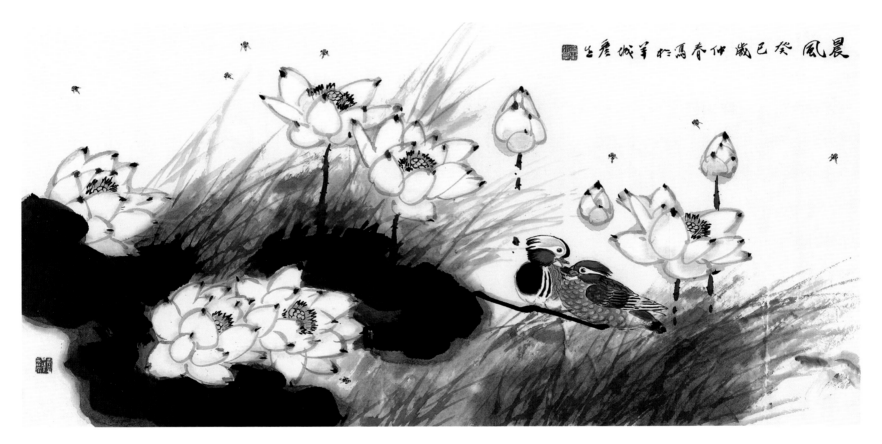

晚霞红芳
96cm×180cm
2006 年
——————
晨风
68cm×136cm
2013 年

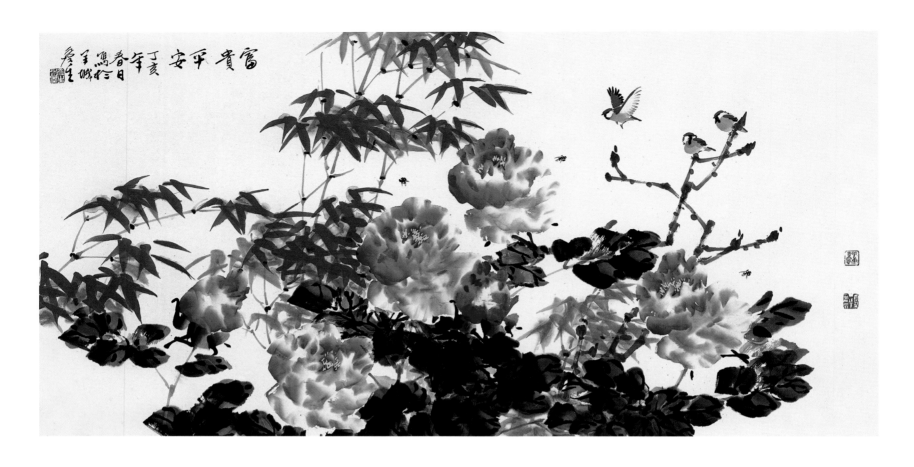

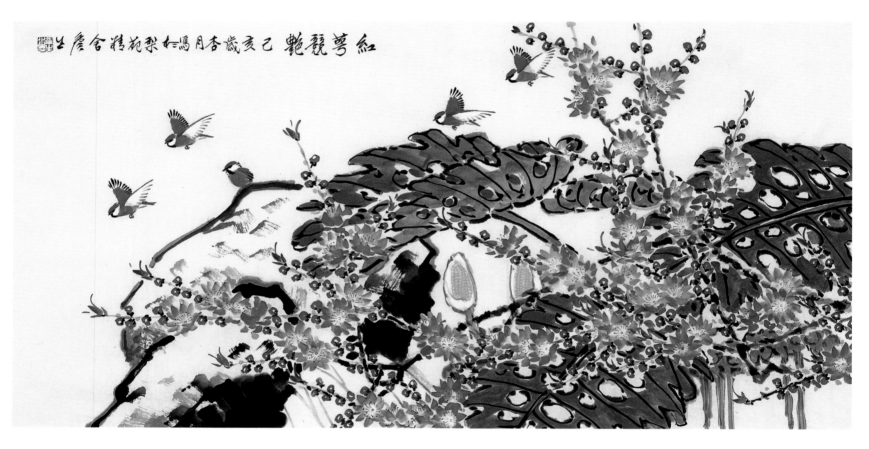

富贵平安
68cm×136cm
2007 年

———————

红萼竞艳
68cm×136cm
2019 年

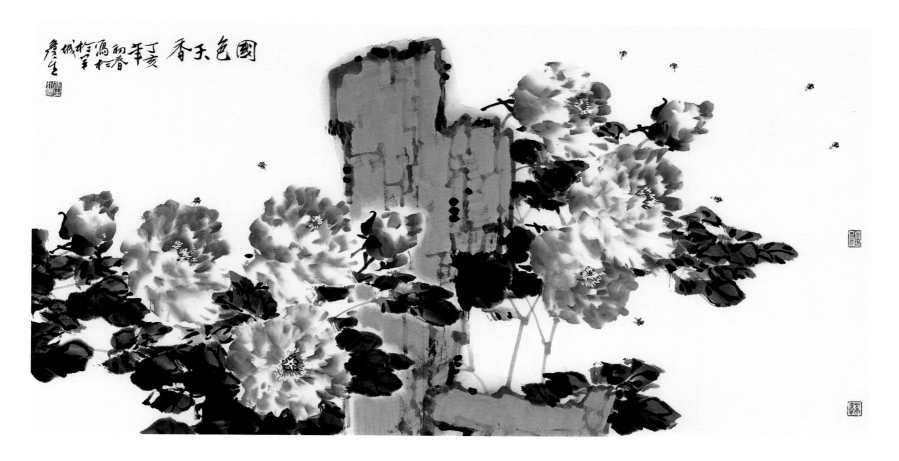

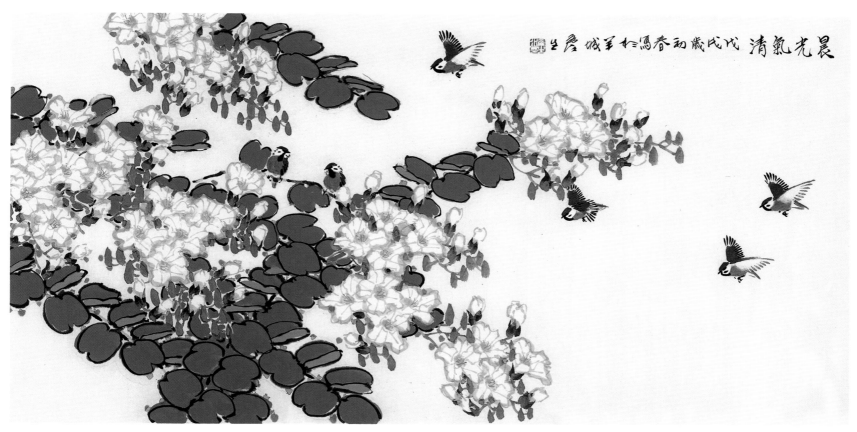

国色天香之一
68cm×136cm
2007 年

———————

晨光气清
68cm×136cm
2018 年

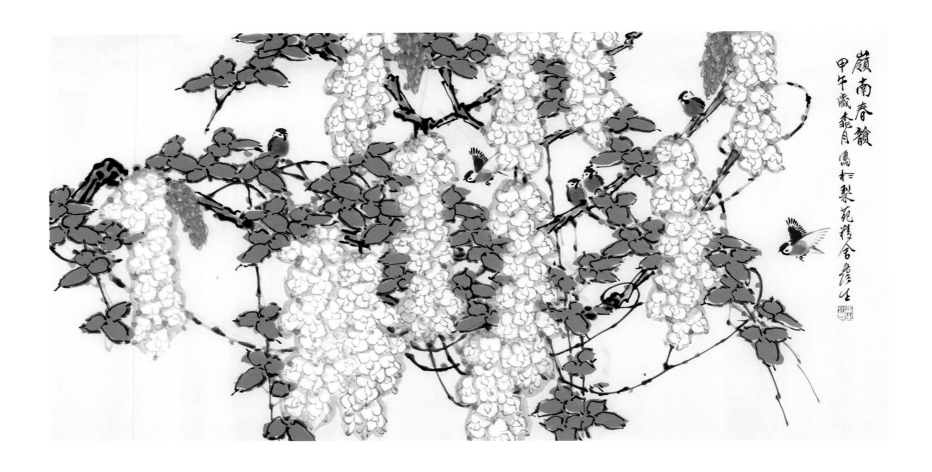

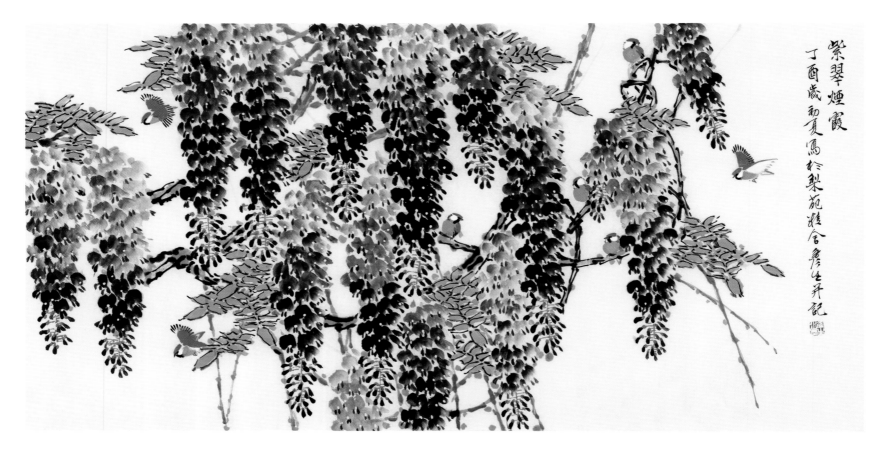

岭南春韵
68cm×136cm
2014 年

———————

紫翠烟霞之一
68cm×136cm
2017 年

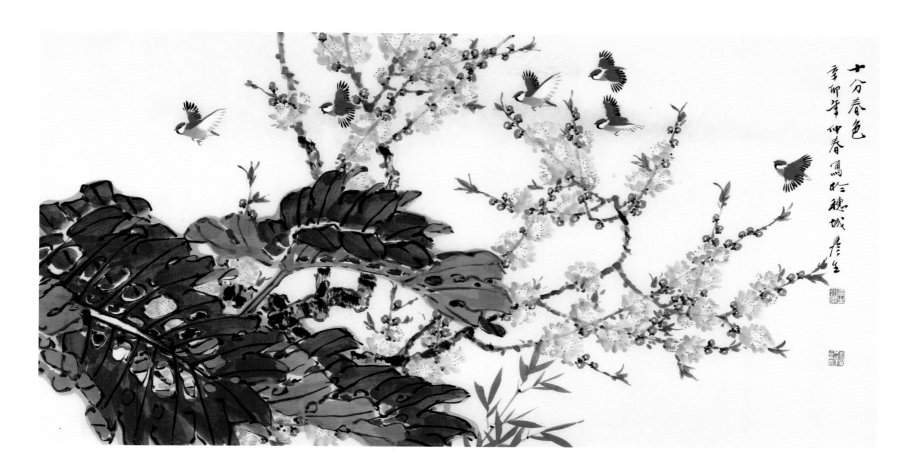

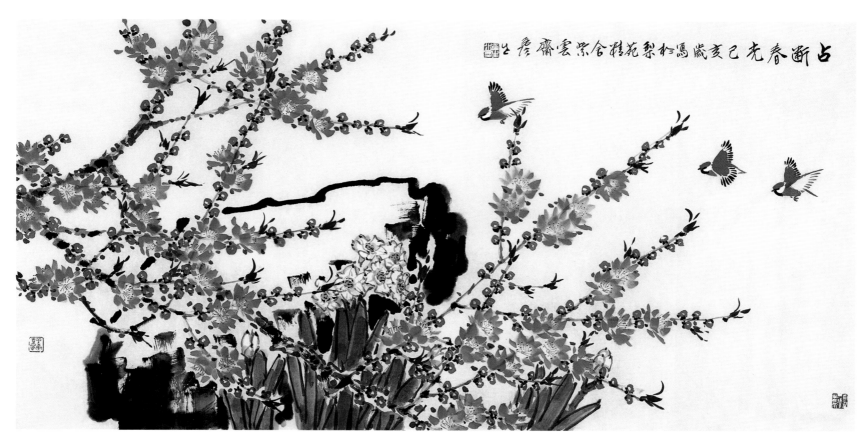

十分春色
68cm×136cm
2011 年

占断春光之二
68cm×136cm
2019 年

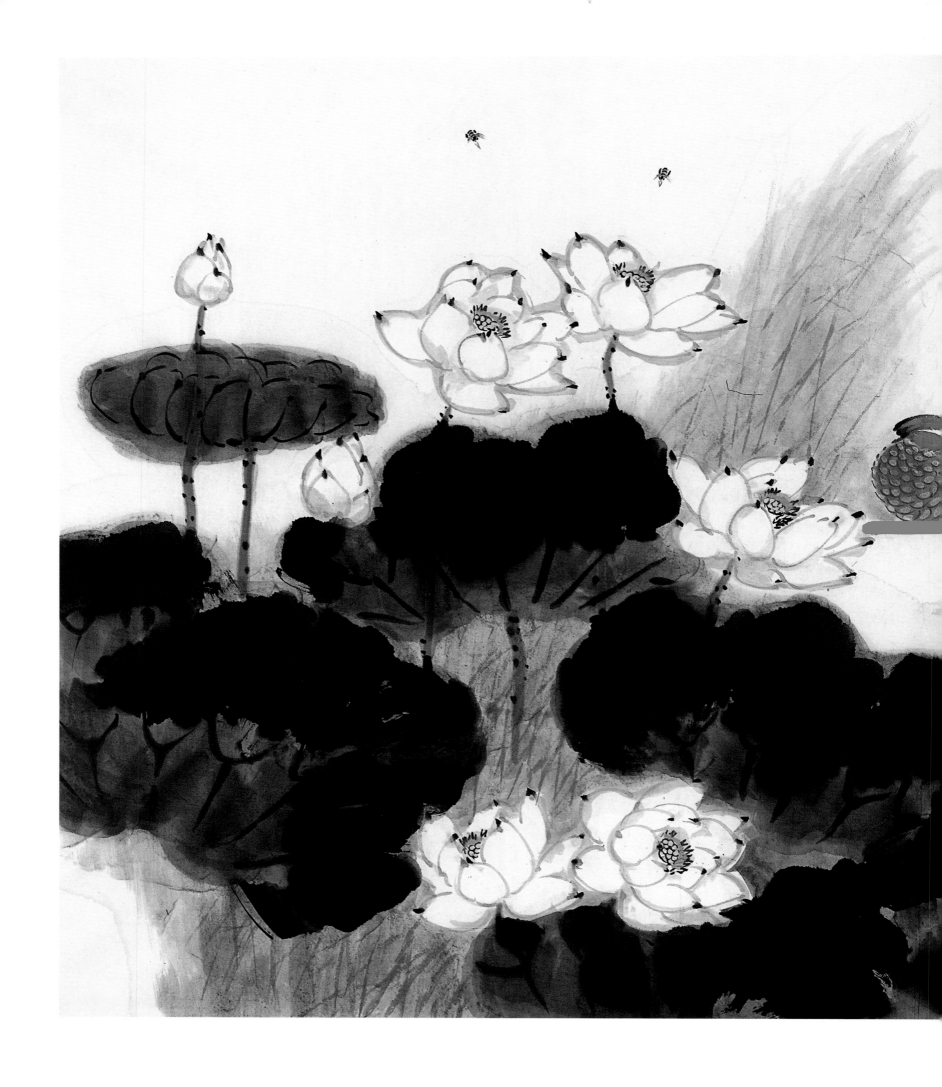

碧池清影
96cm×180cm
2018 年

記 井生彥 齋雲紫舍精苑梨 於寫歲戌戊 影清池碧

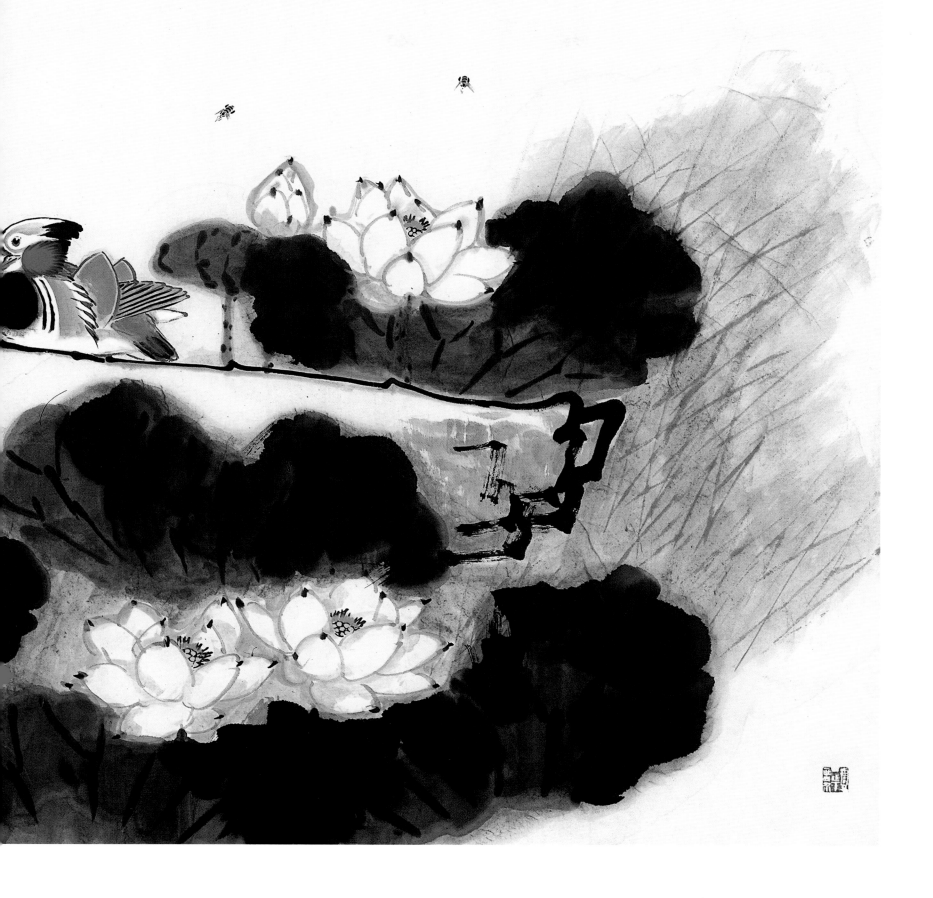

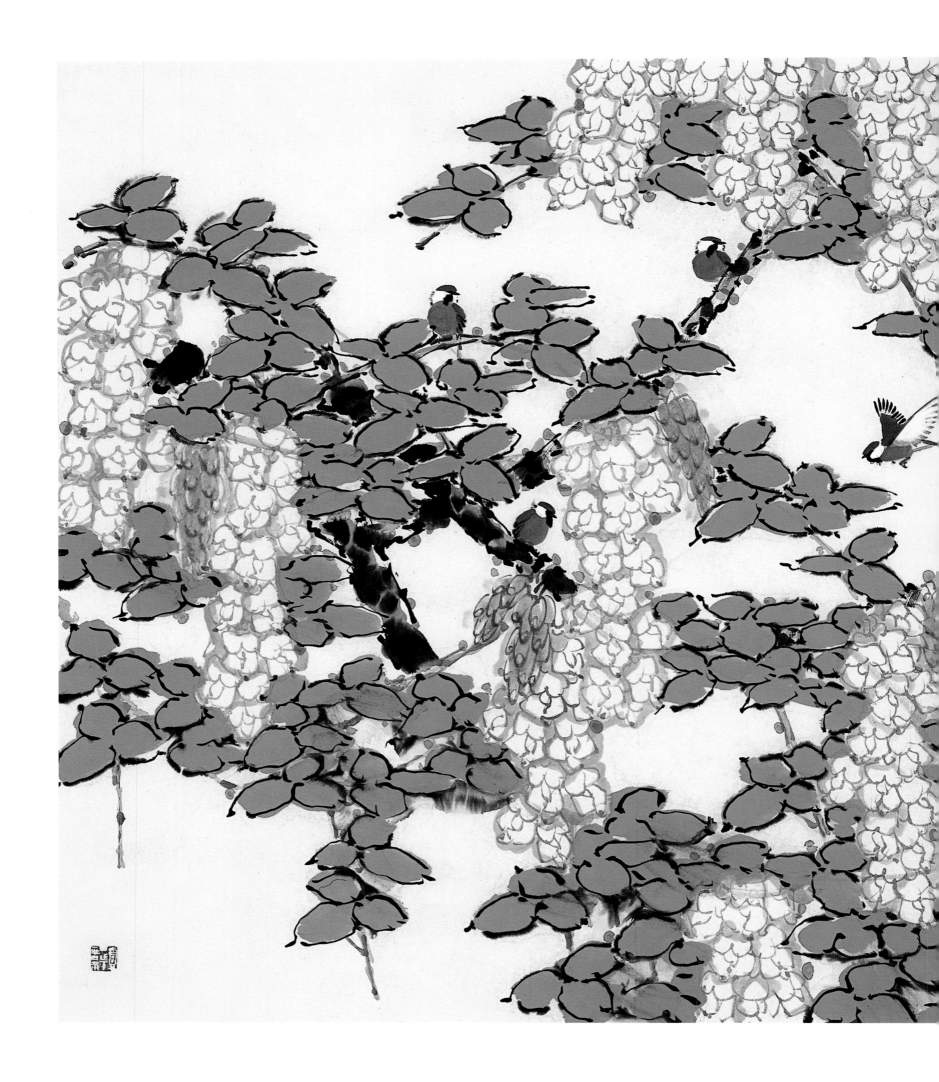

岭南奇葩之一
96cm×180cm
2018 年

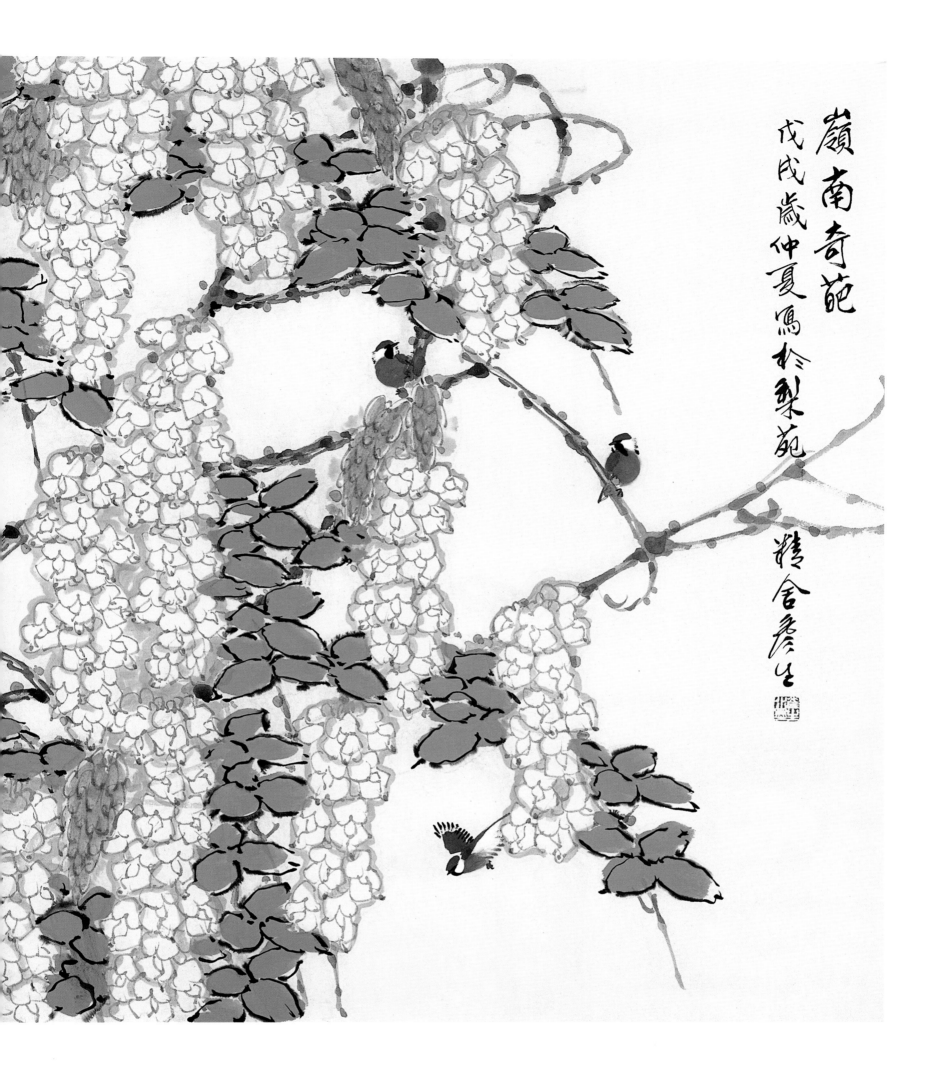

嶺南奇葩

戊戌歲仲夏寫於梨苑

精舍彥生

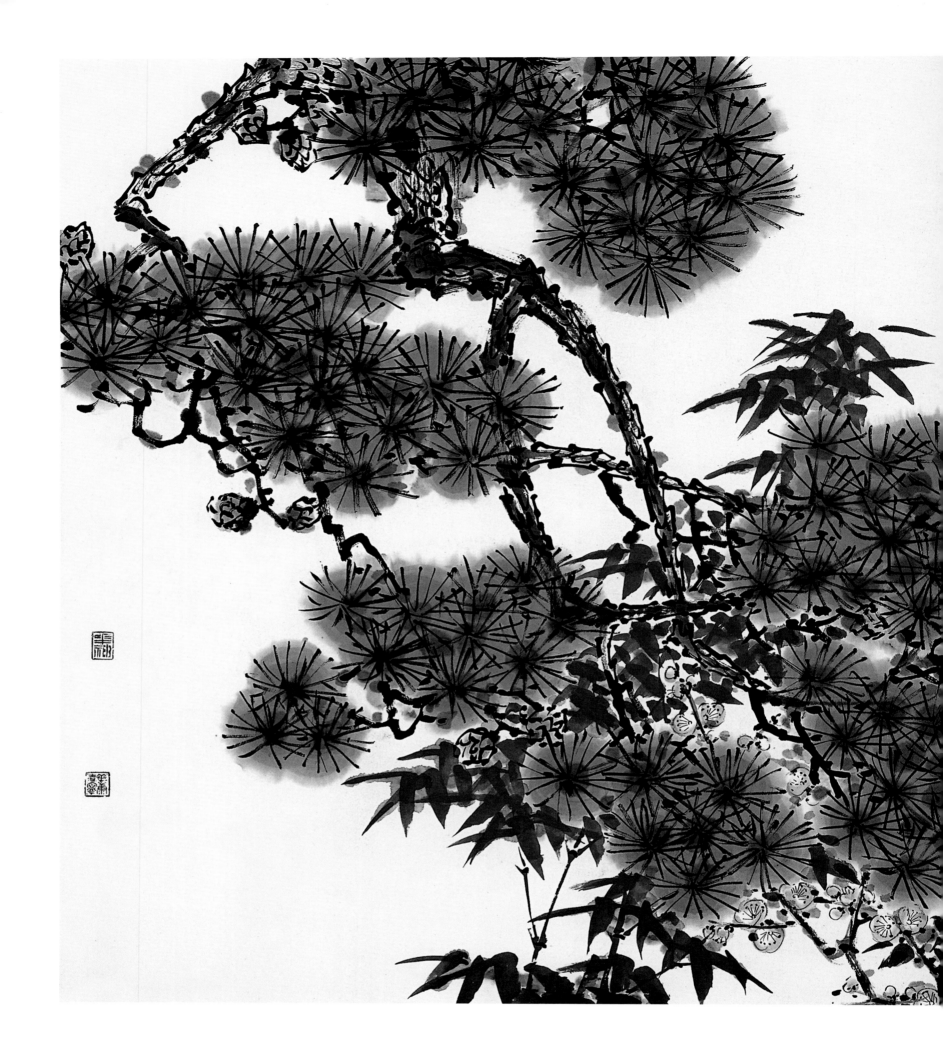

阳春畅和

96cm×180cm

2008 年

陽春暢和

戊子年夏日寫於珠江紅軍齋 彥生

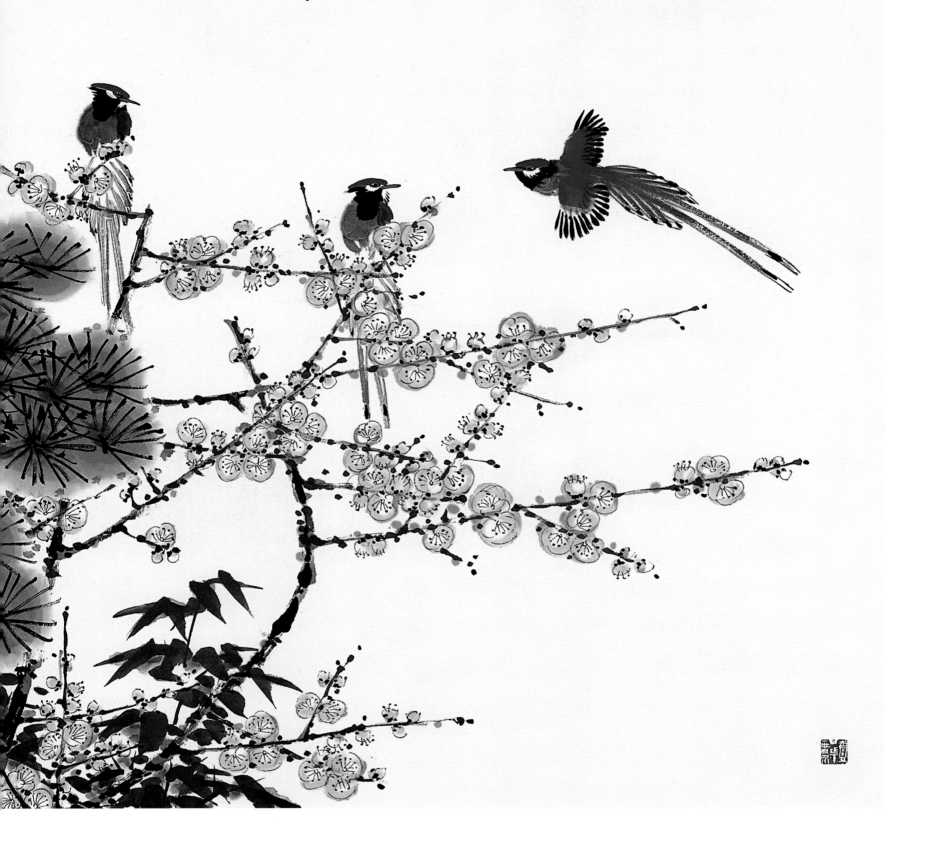

陽春暢和

戊子年夏日寫於珠江紅軍齋 彥生

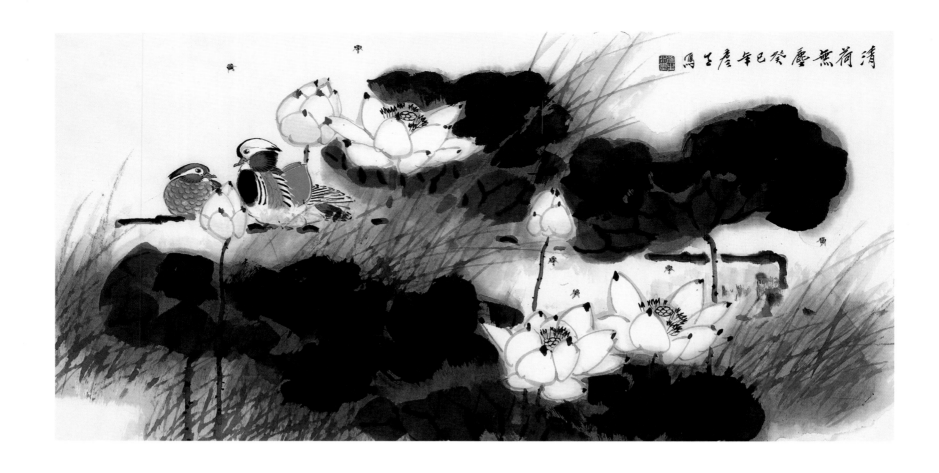

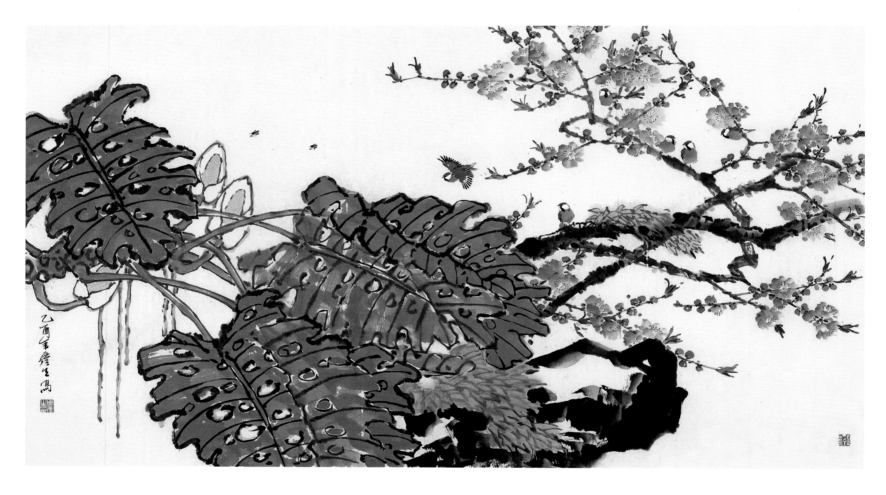

清荷无尘
68cm×136cm
2013 年

竞秀之一
96cm×180cm
2005 年

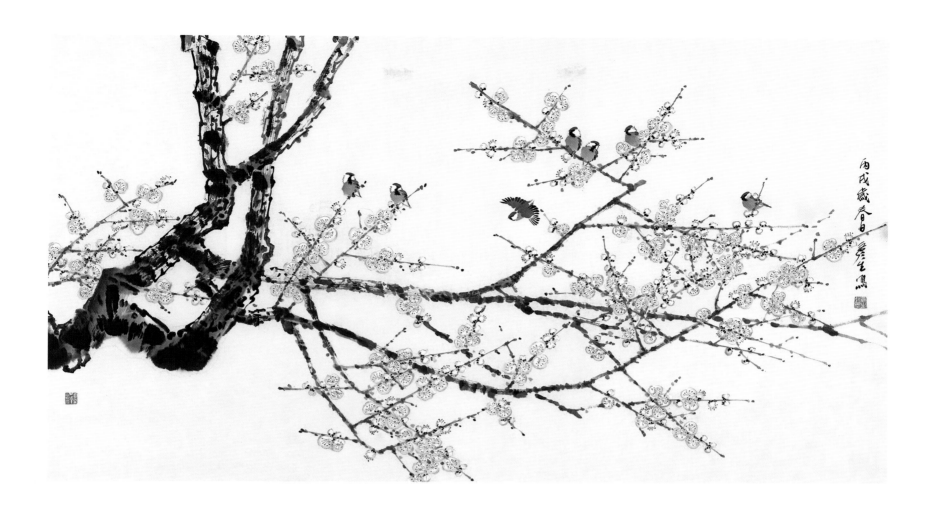

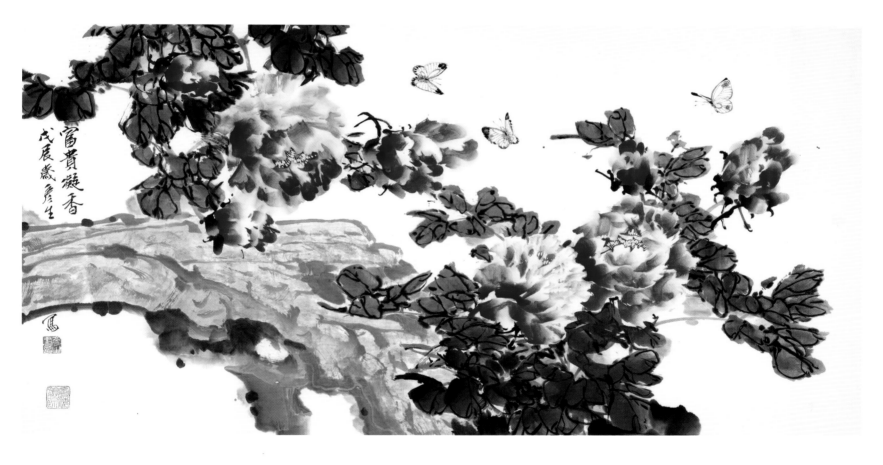

一树繁华之二
96cm×180cm
2006 年

富贵凝香之三
68cm×136cm
1988 年

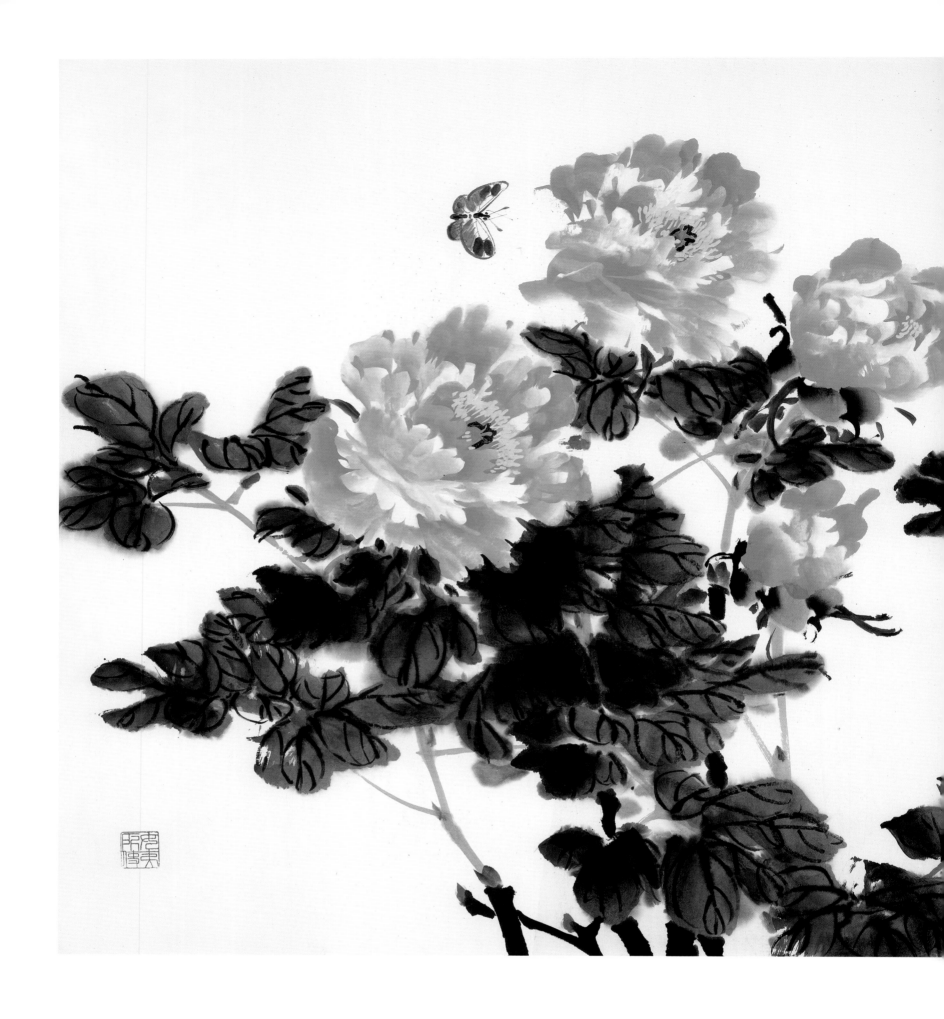

碧蕊青霞压芳
68cm×136cm
1988 年

碧蕊青霞壓芳檀心逐朵韞真香

戊辰歲初夏寫

彦生

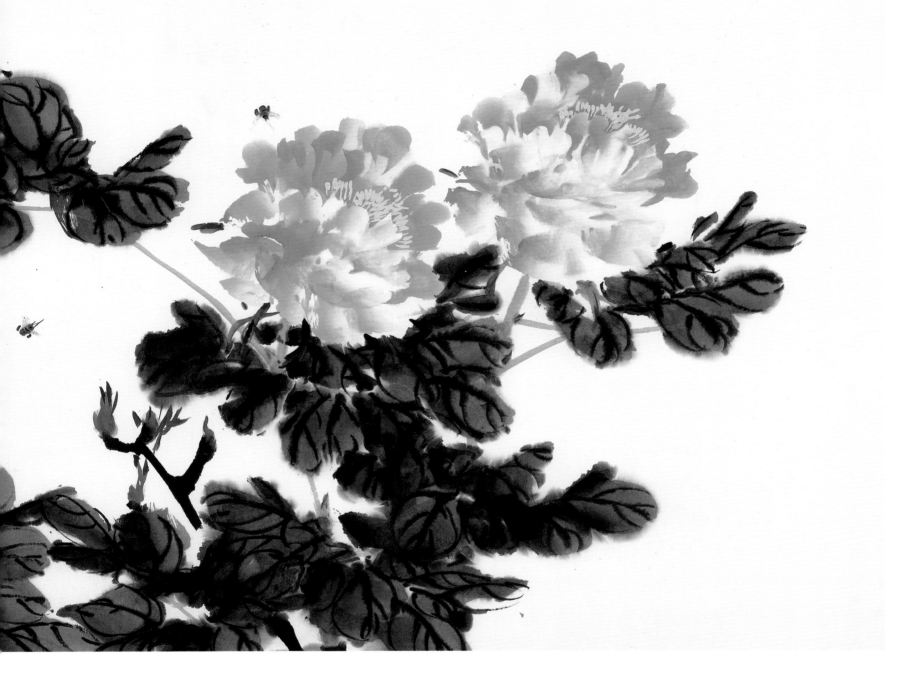

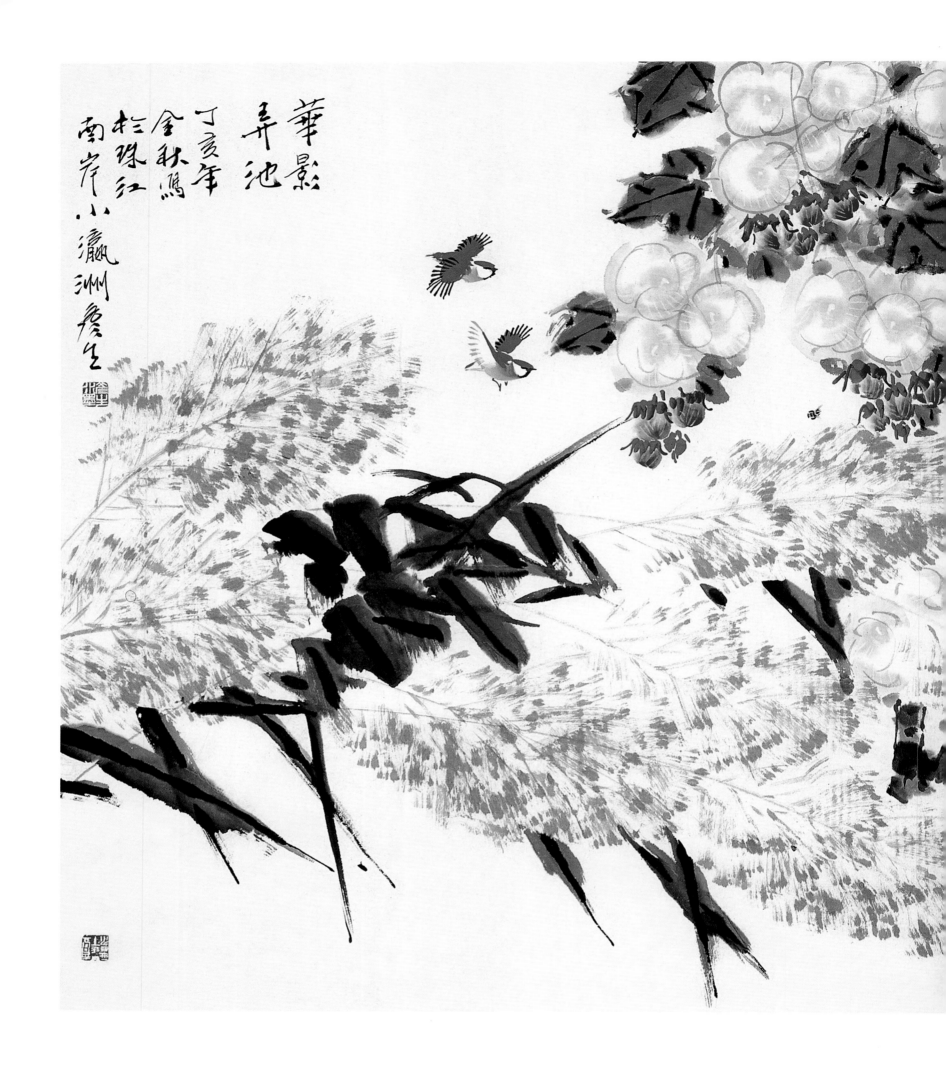

华影弄池
96cm×180cm
2007 年

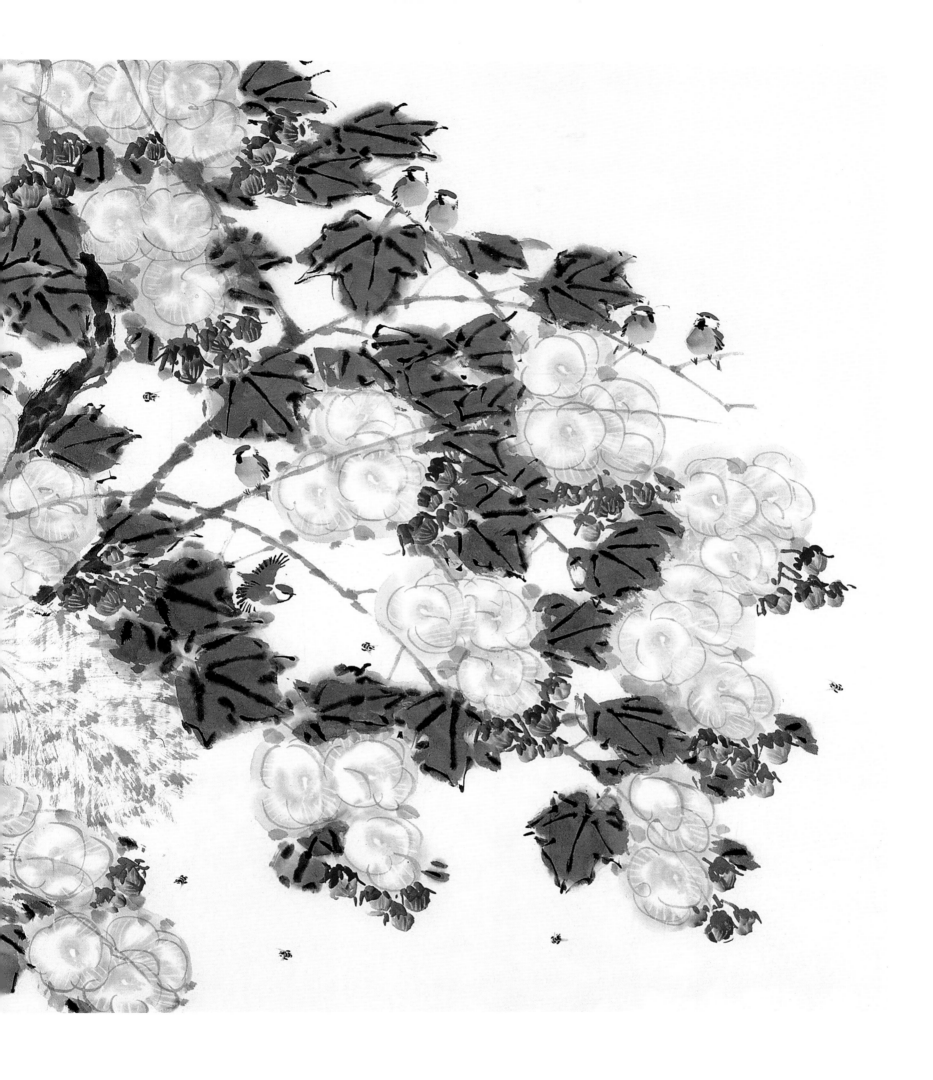

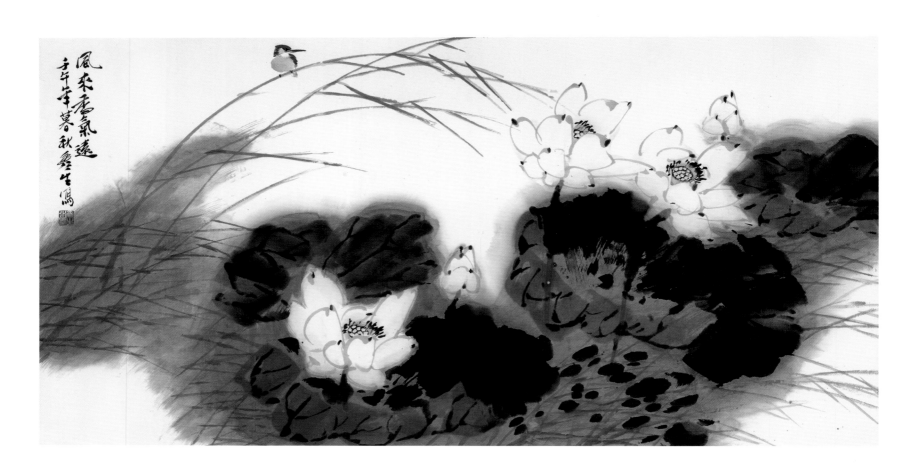

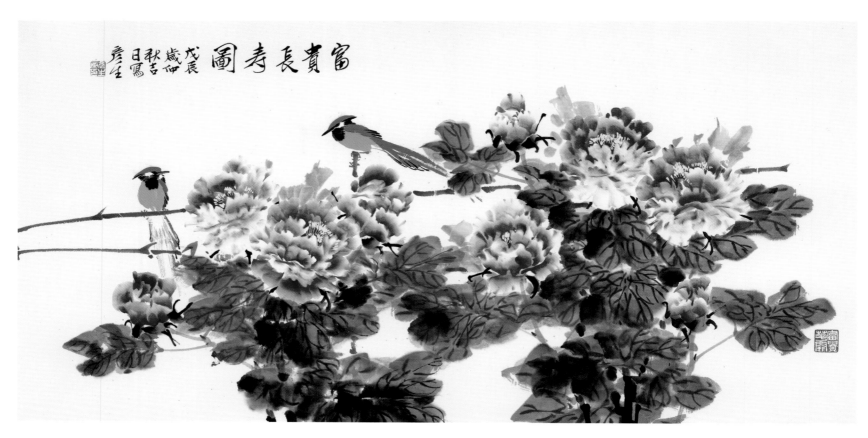

风来香气远之二
68cm×136cm
2002 年

富贵长寿图
68cm×136cm
1988 年

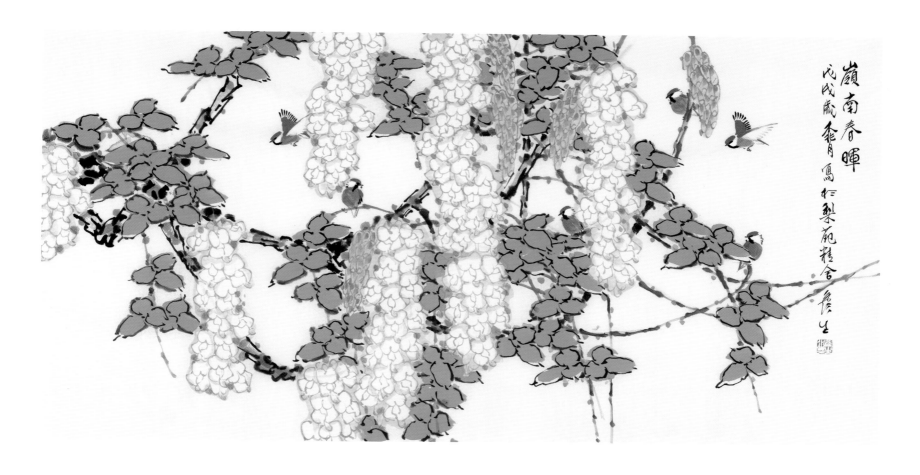

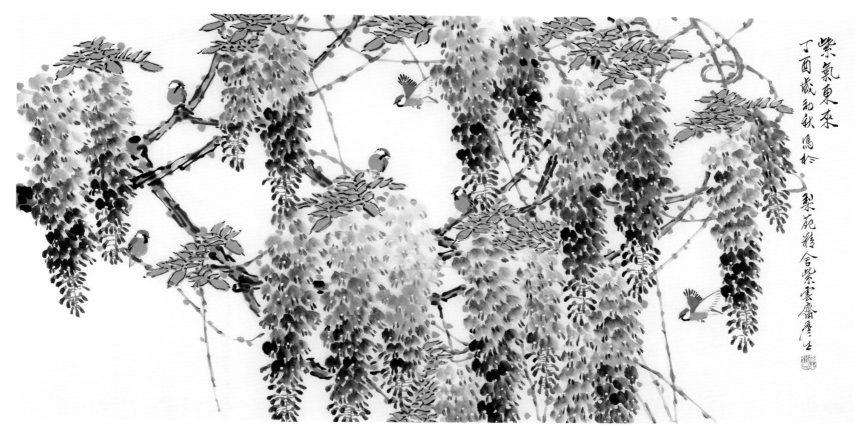

岭南春晖之二
68cm×136cm
2018 年

———

紫气东来之九
68cm×136cm
2017 年

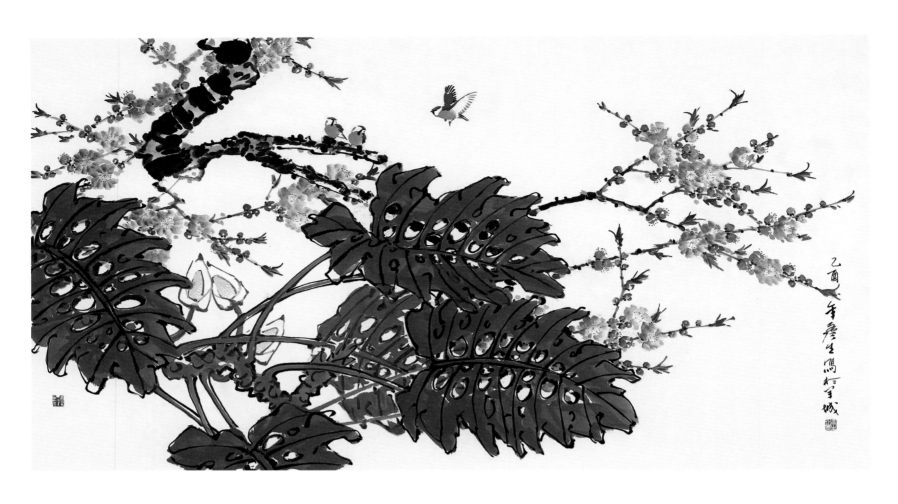

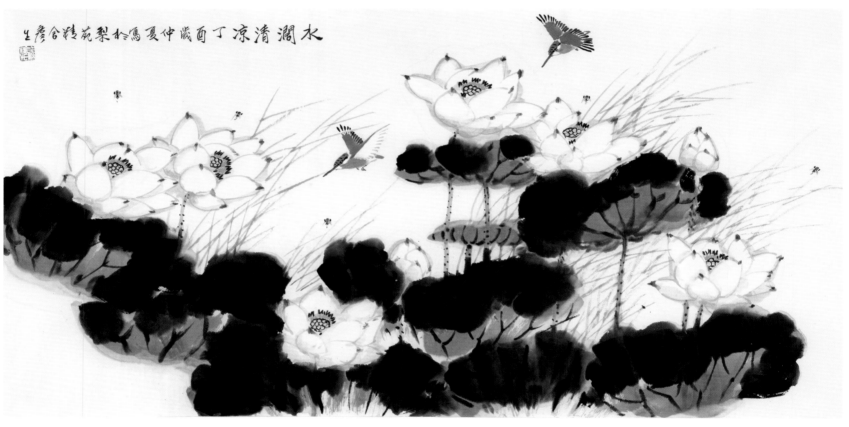

一树竞秀
96cm×180cm
2005 年

水润清凉
68cm×136cm
2017 年

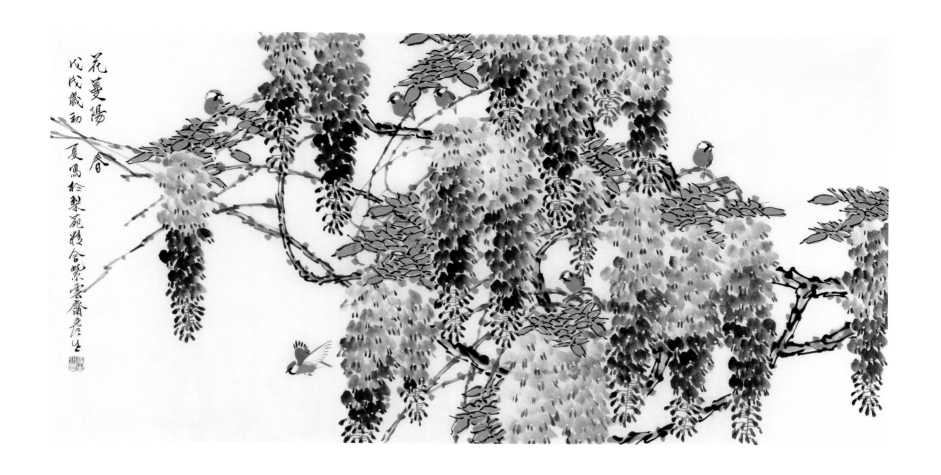

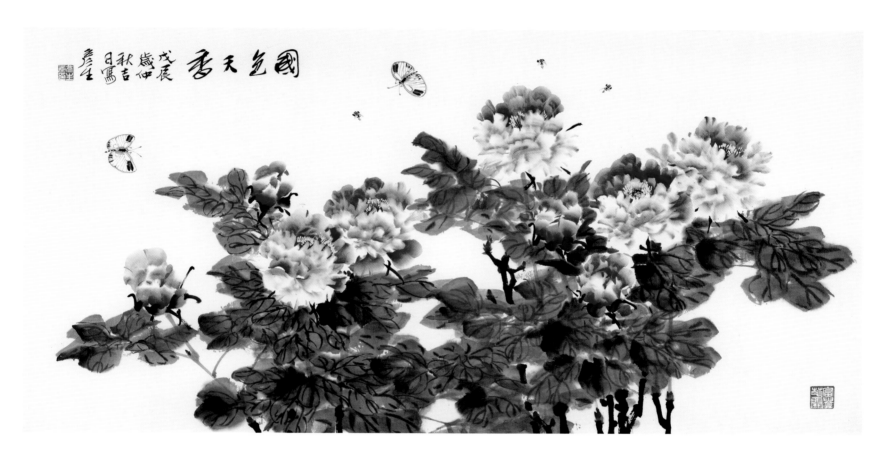

花蔓阳春
68cm×136cm
2018 年

国色天香之二
68cm×136cm
1988 年

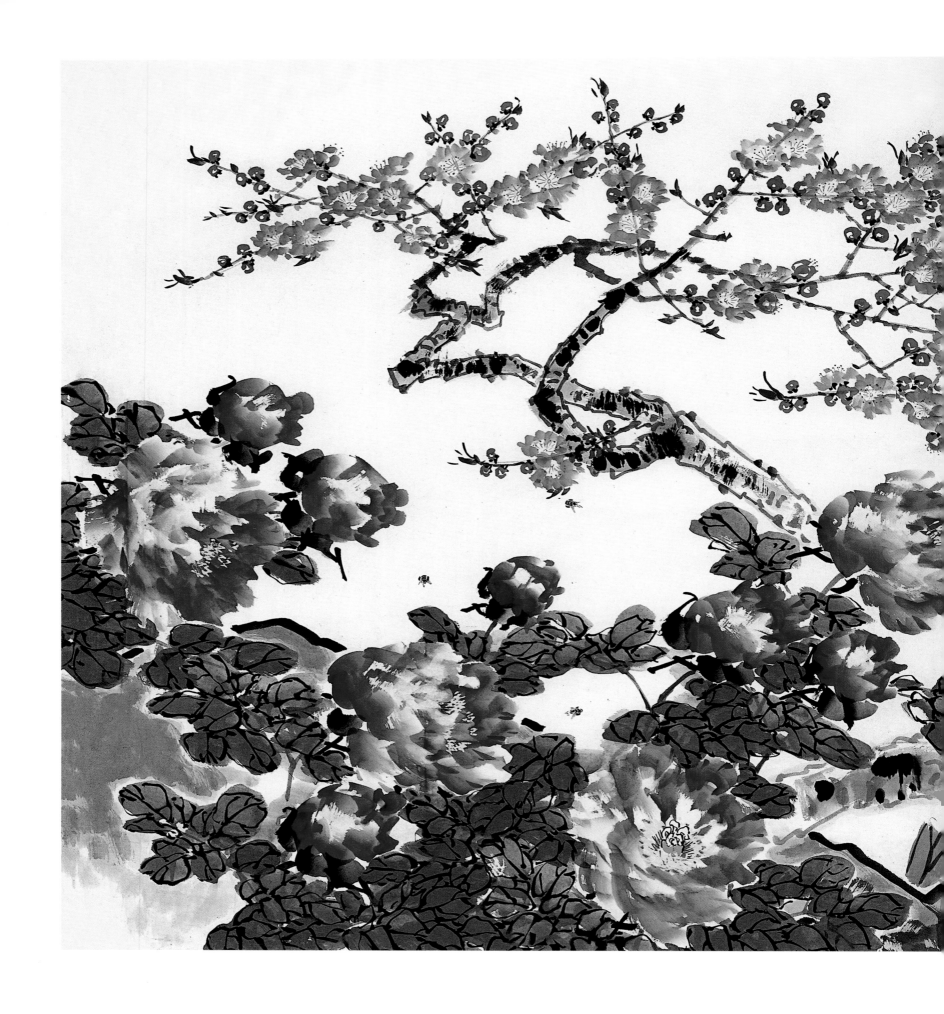

春和景明之一
122cm×244cm
2007 年

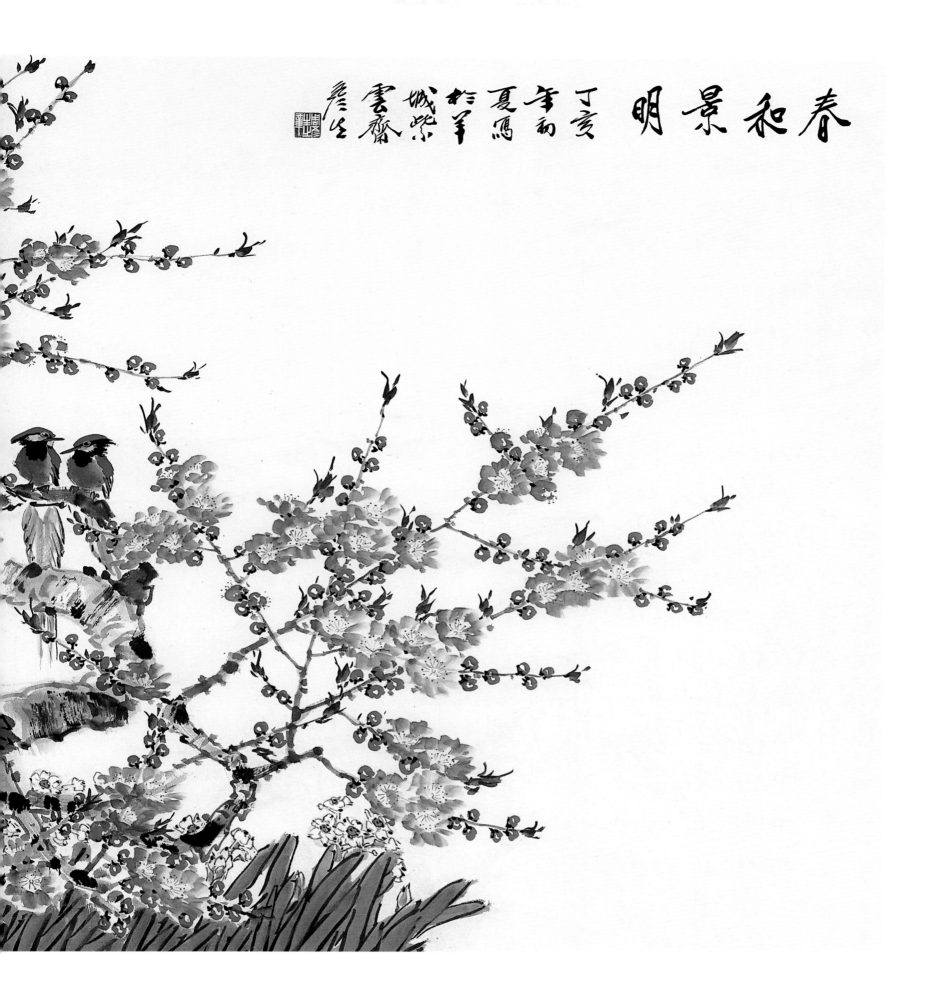

春和景明　丁亥夏初寫於城紫竹雲齋　詹生

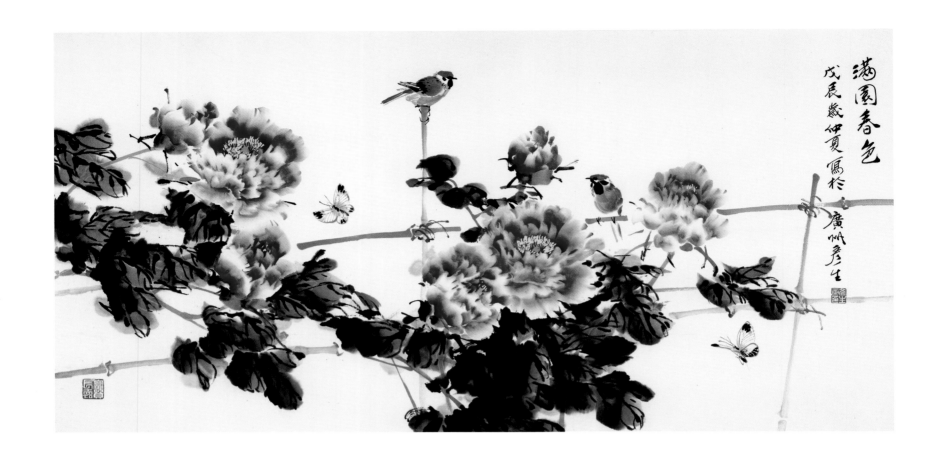

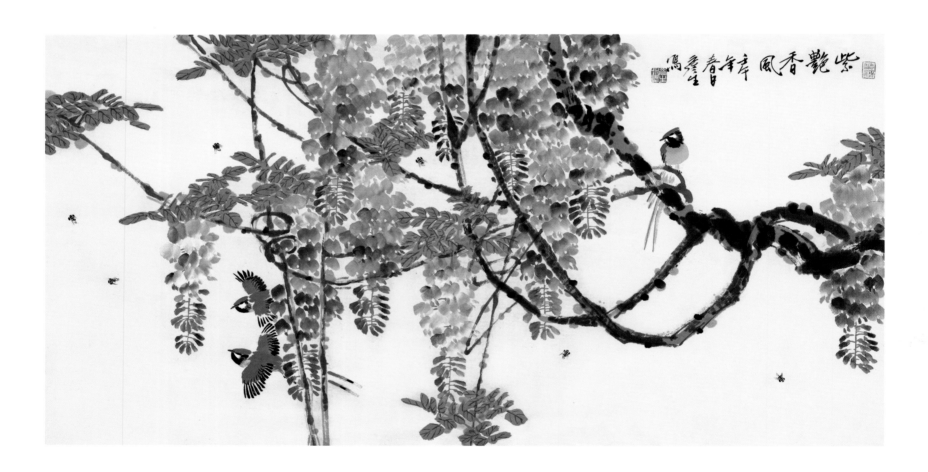

满园春色
68cm×136cm
1988 年

————————

紫艳香风之一
68cm×136cm
2002 年

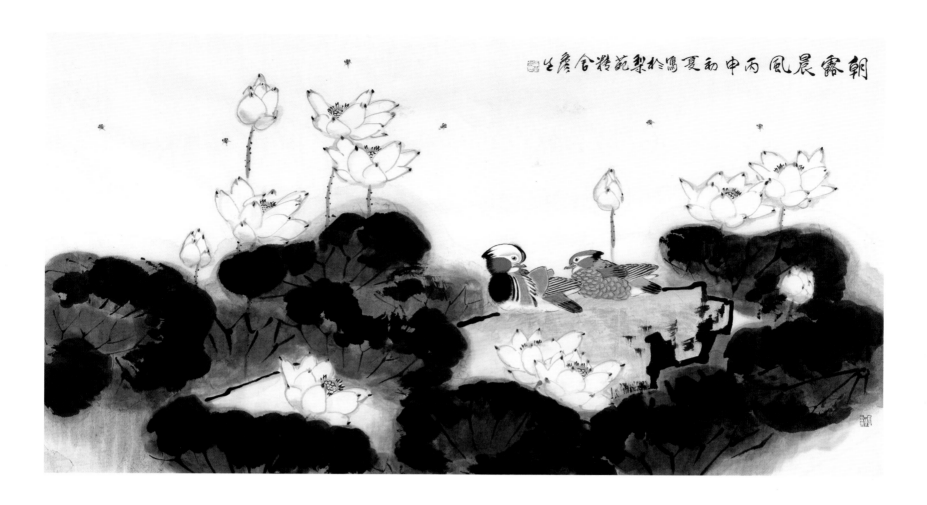

朝露晨风 丙申夏初鸣于梨苑精舍 廷生

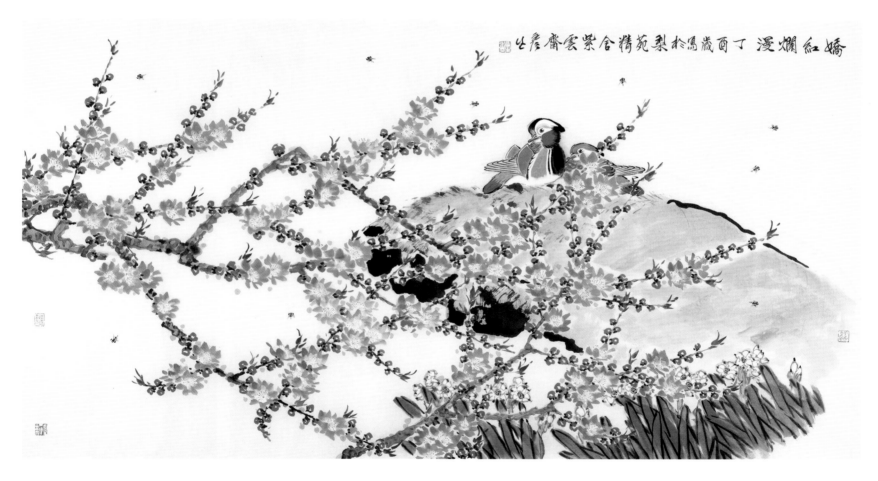

娇红烂漫 丁酉岁鸣于梨苑精舍紫云斋 廷生

朝露晨风

96cm×180cm

2016 年

娇红烂漫之二

96cm×180cm

2017 年

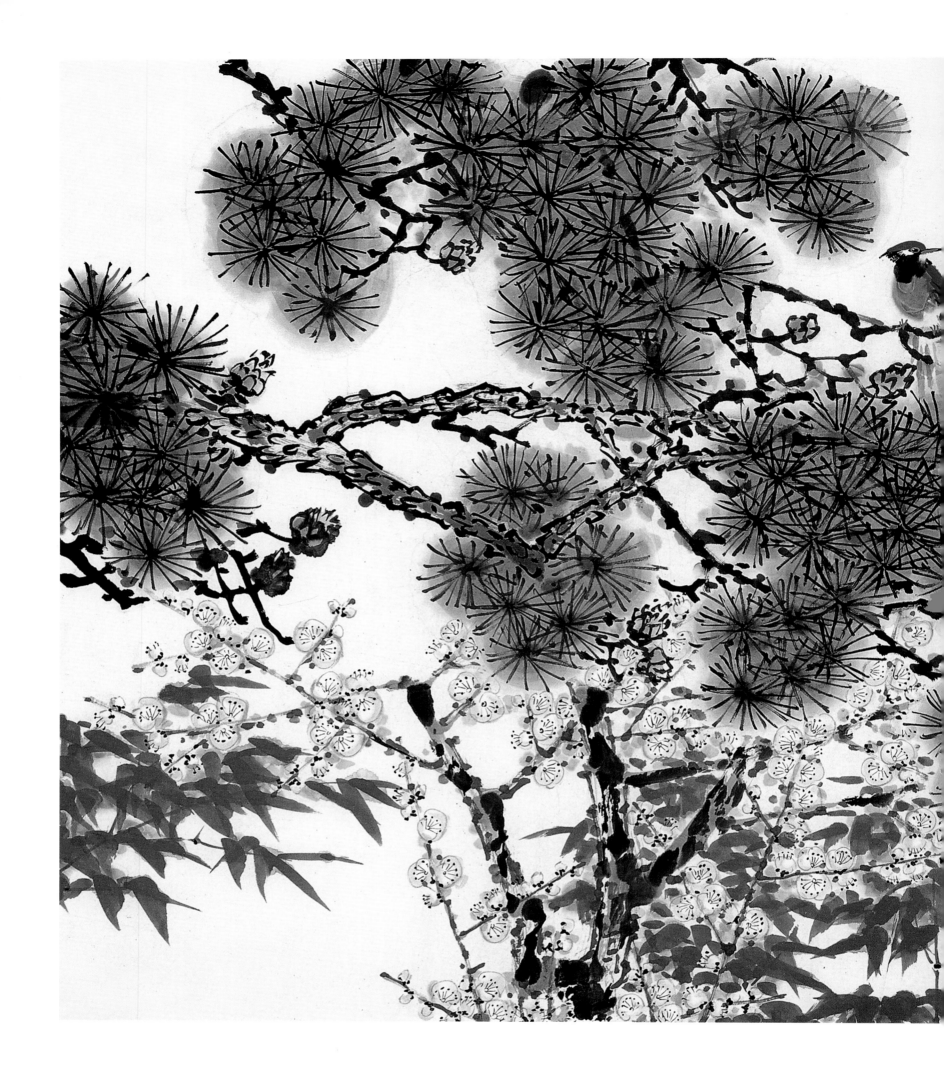

春景喧和
96×180cm
2008 年

春景喧和

戊子年初夏於珠江畔之湛廬時
（印）

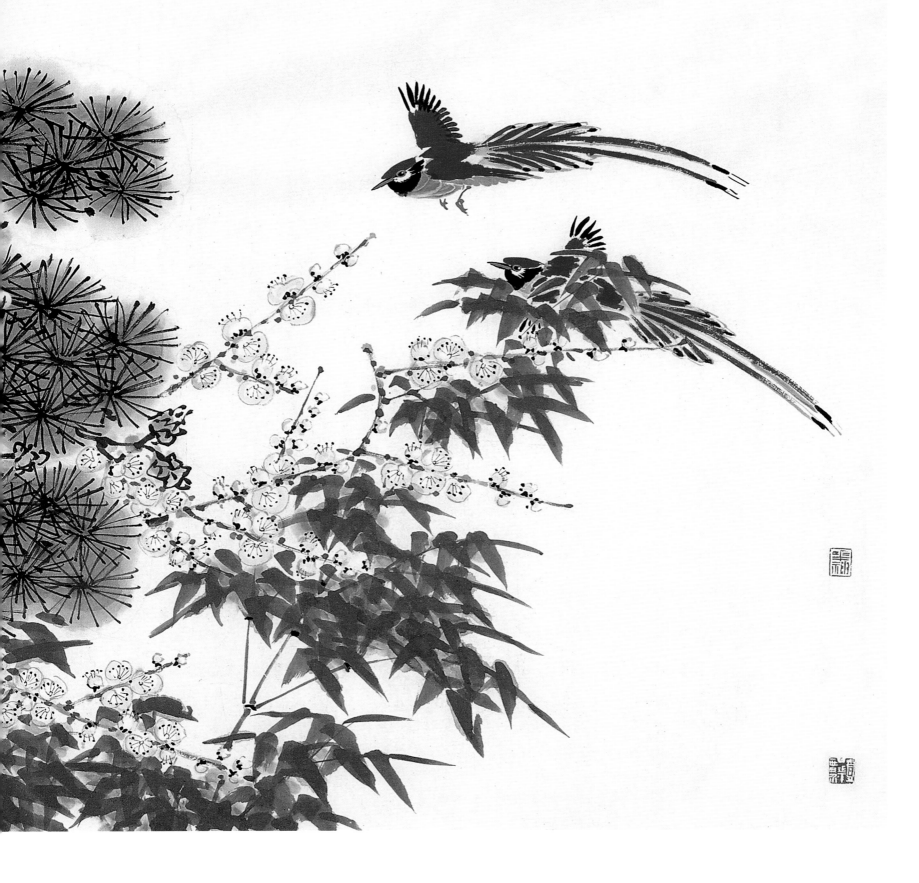

（印）

（印）

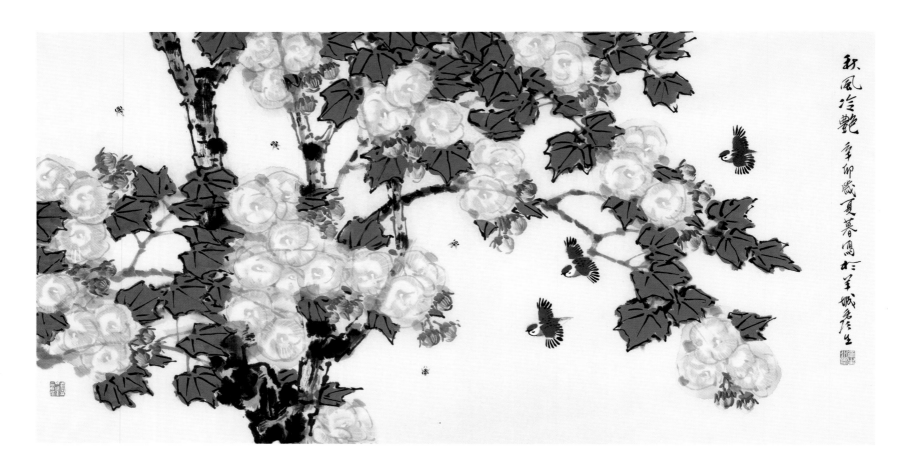

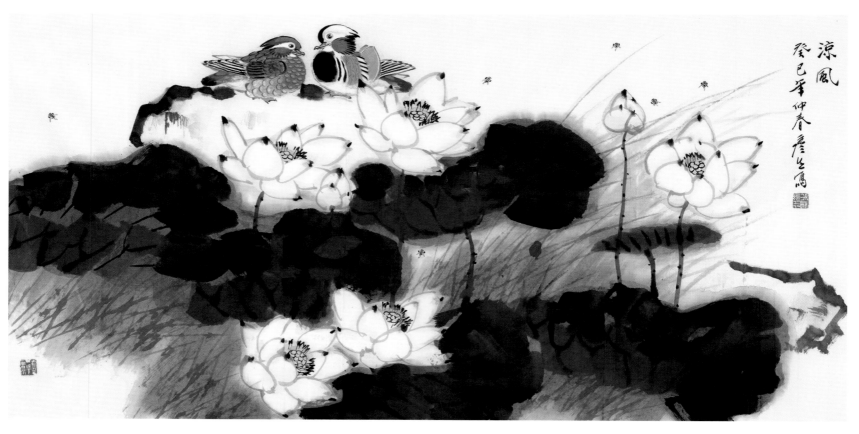

秋风冷艳
68cm×136cm
2011 年

———————

凉风
68cm×136cm
2013 年

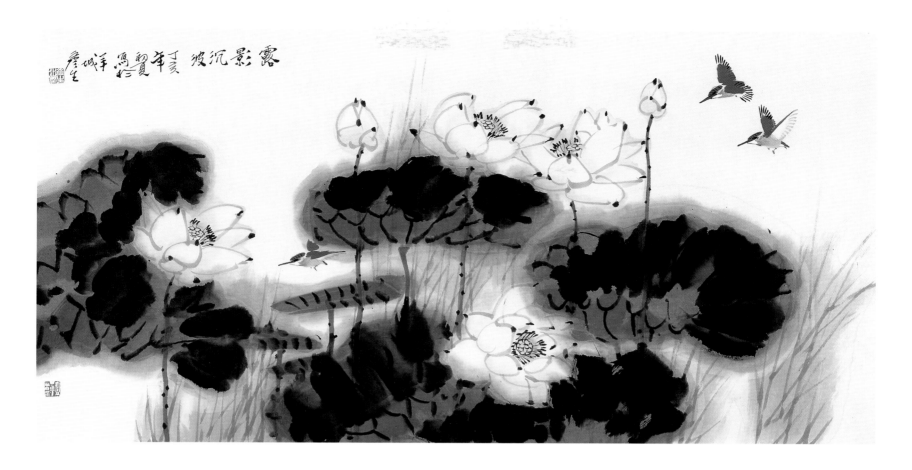

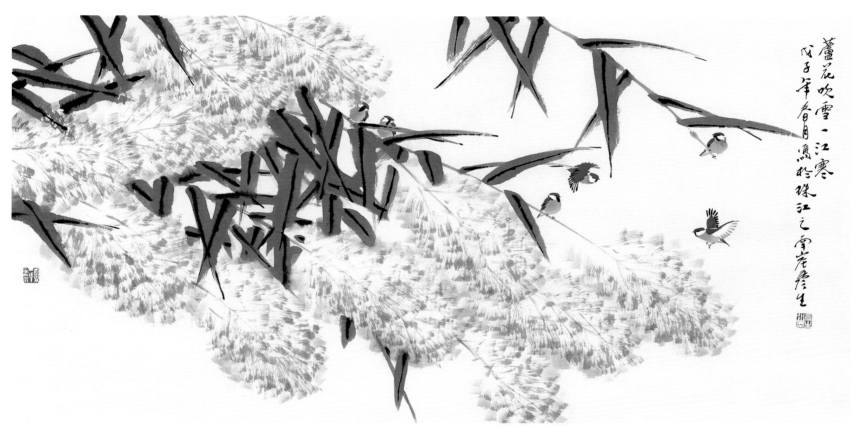

露影沉波之二

68cm×136cm

2007 年

———————

芦花吹雪一江寒

68cm×136cm

2008 年

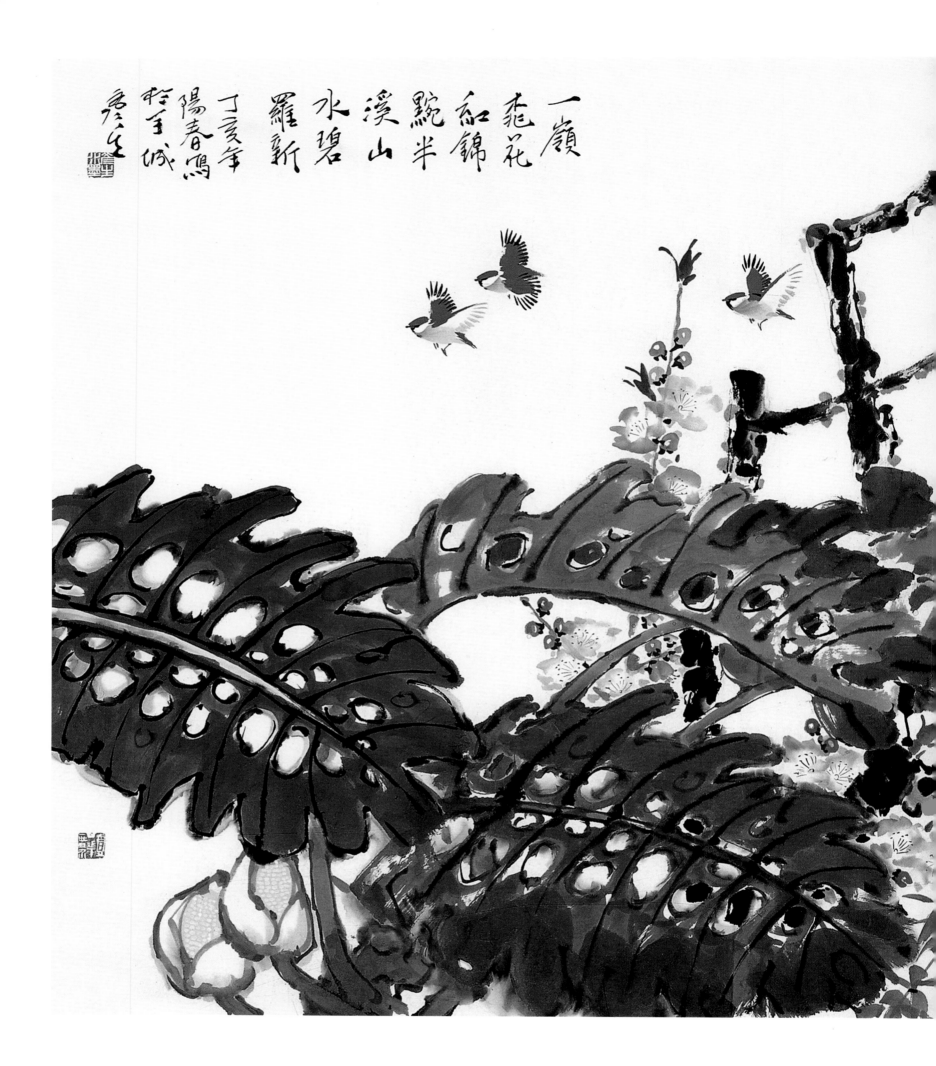

一岭桃花

96cm×180cm

2007 年

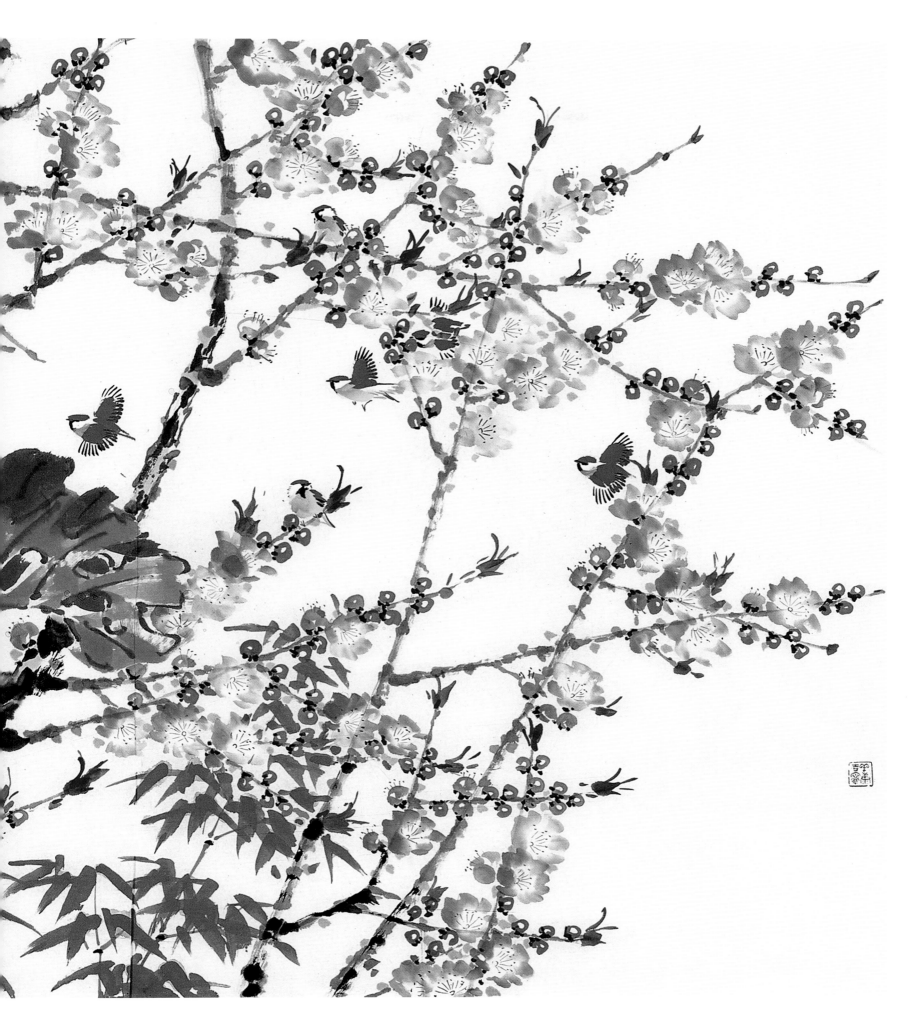

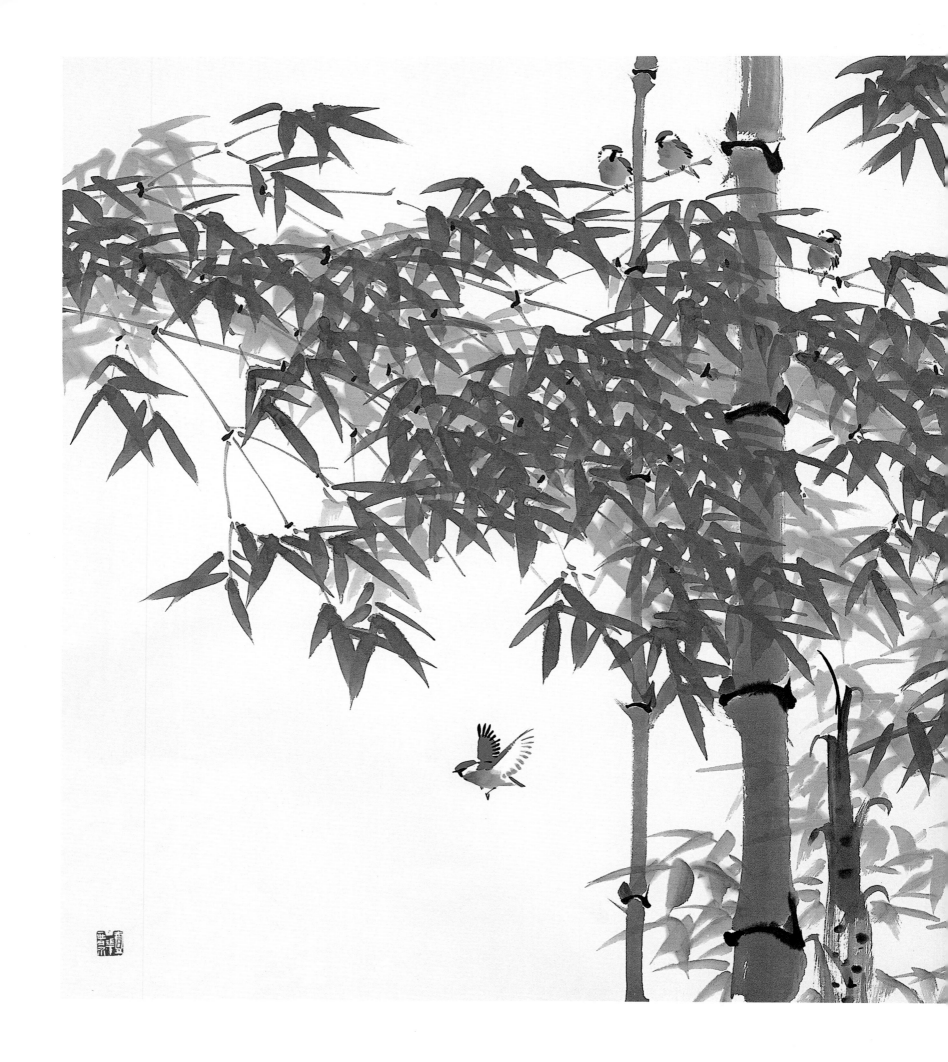

翠竹更知丽质心

96cm×180cm

2007 年

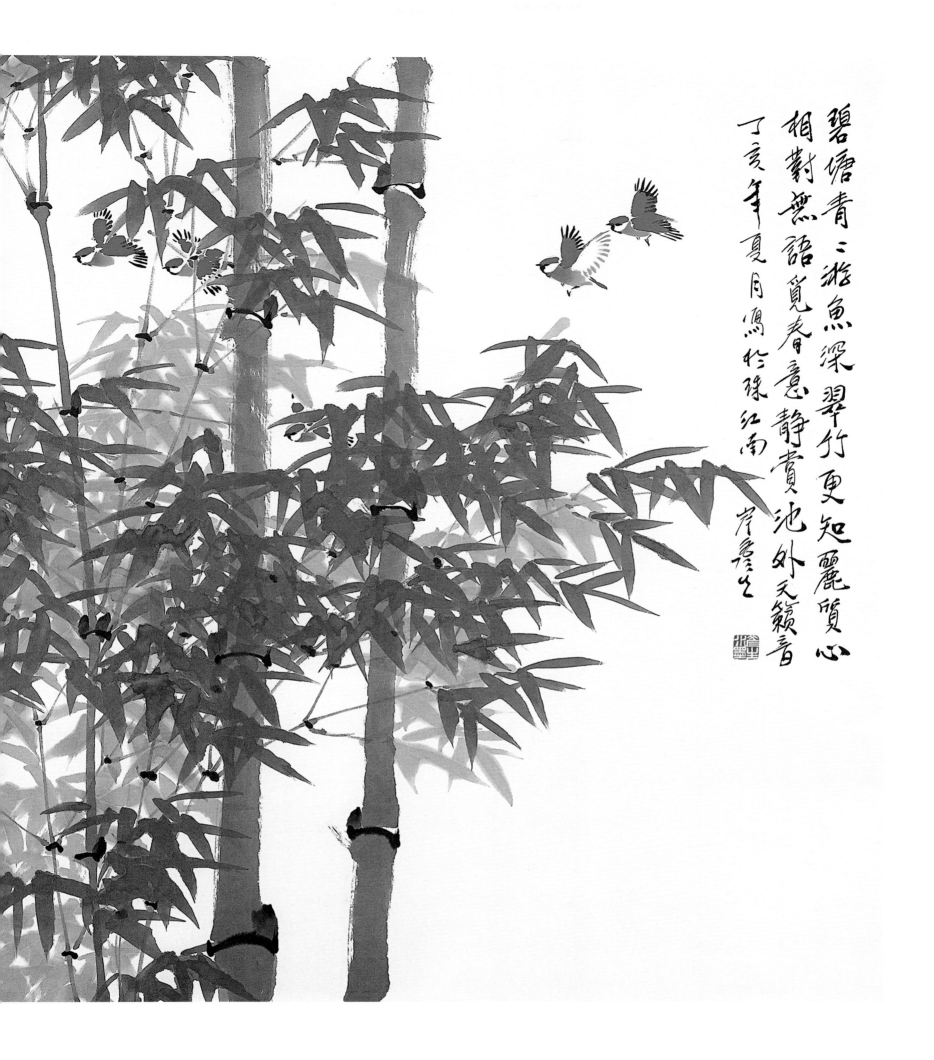

碧塘青青游魚深翠竹更知麗質心
相對無語覓春意靜貴池外天籟音
丁亥年夏月寫於珠江南岸眉眉生

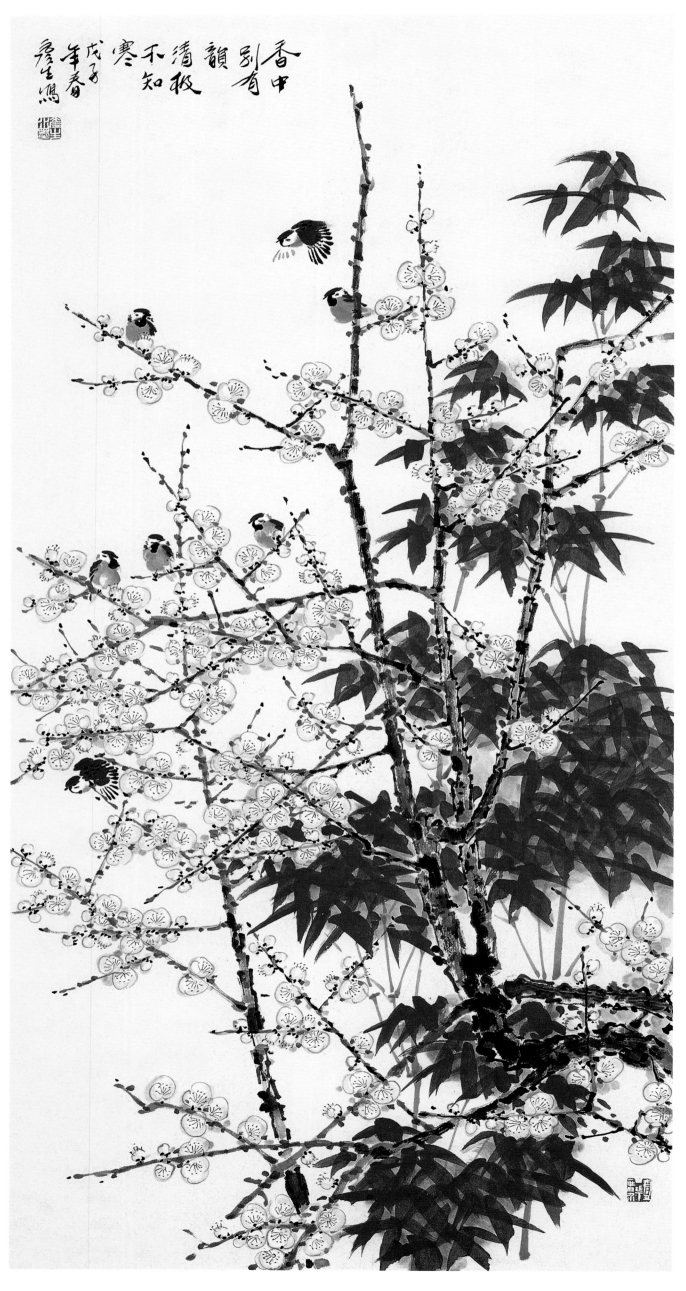

香中別有韵
136cm×68cm
2008 年

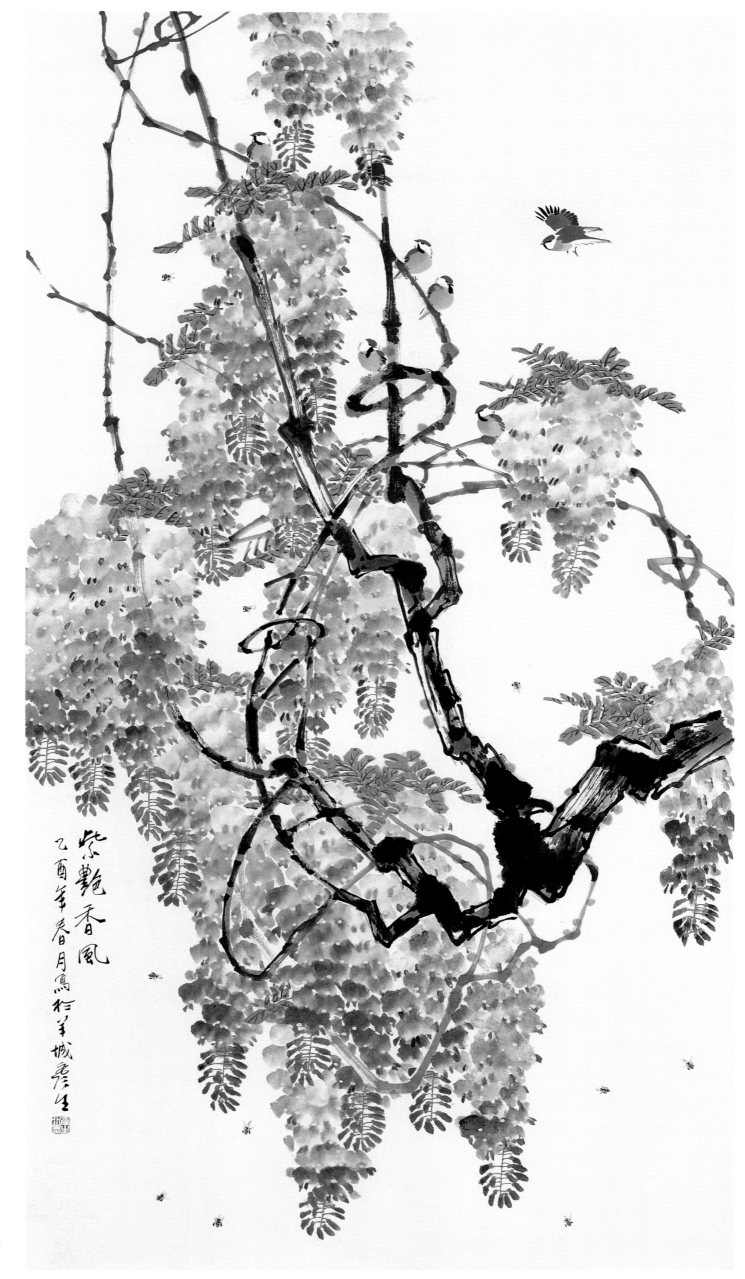

紫艳香风之二
180cm×96cm
2005 年

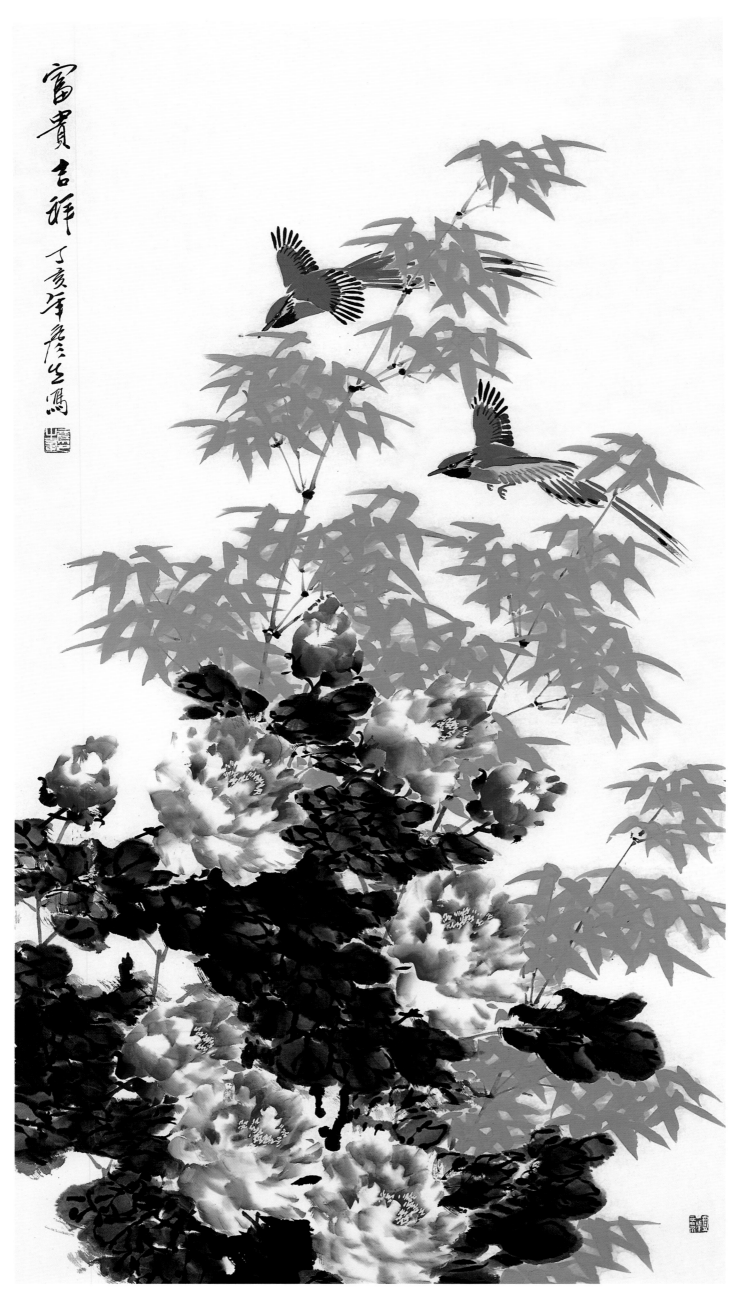

富贵吉祥
180cm×96cm
2007 年

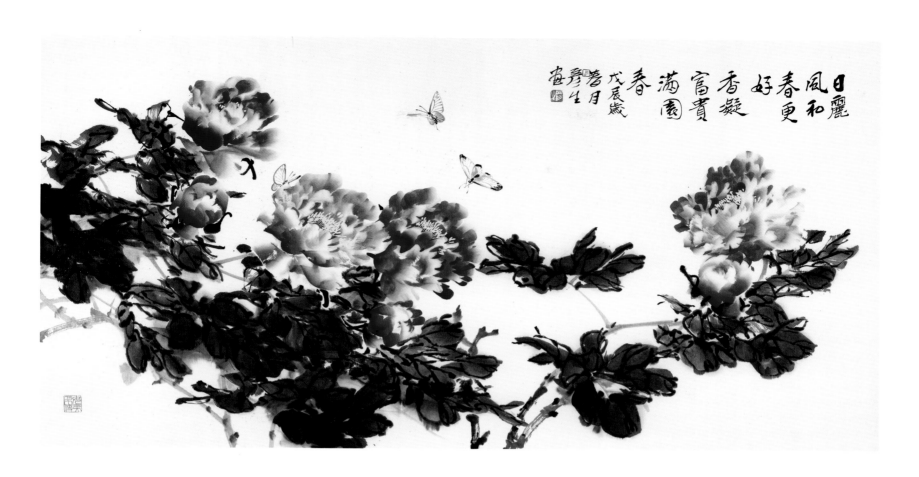

日丽风和春更好香疑富贵香满园
戊辰岁荐月彦生画

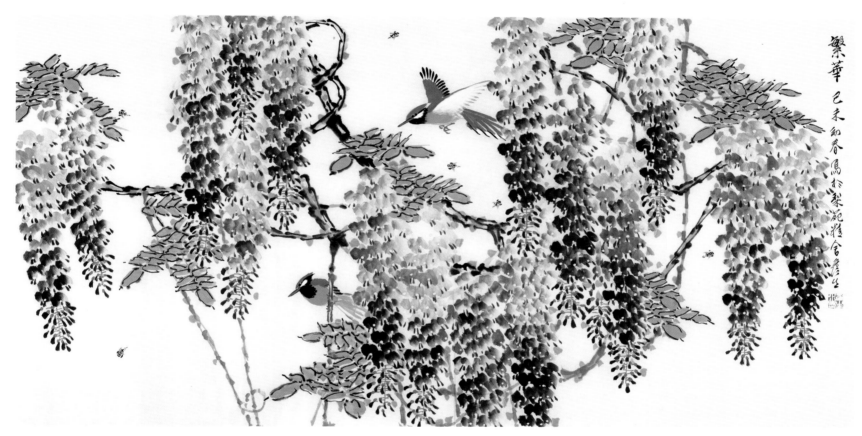

繁华 己未初春写于梨苑雅舍彦生

日丽风和春更好
68cm×136cm
1988 年

───────────

繁华之二
68cm×136cm
2015 年

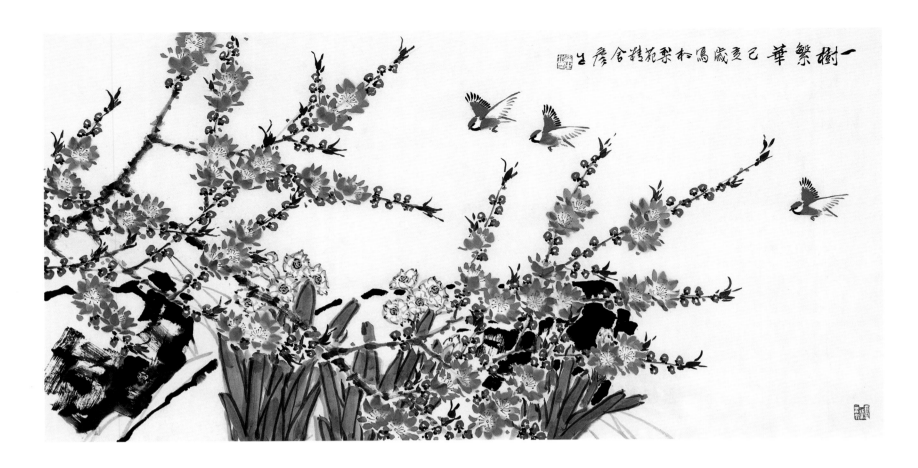

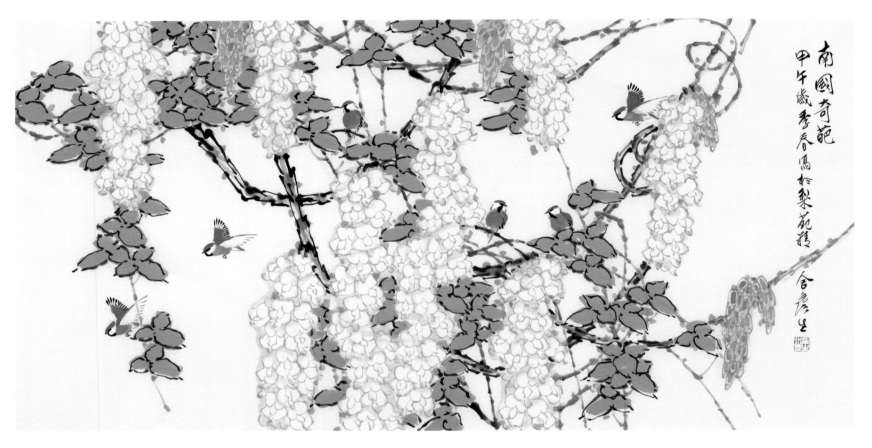

一树繁华之三
68cm×136cm
2019 年

———————

南国奇葩之一
68cm×136cm
2014 年

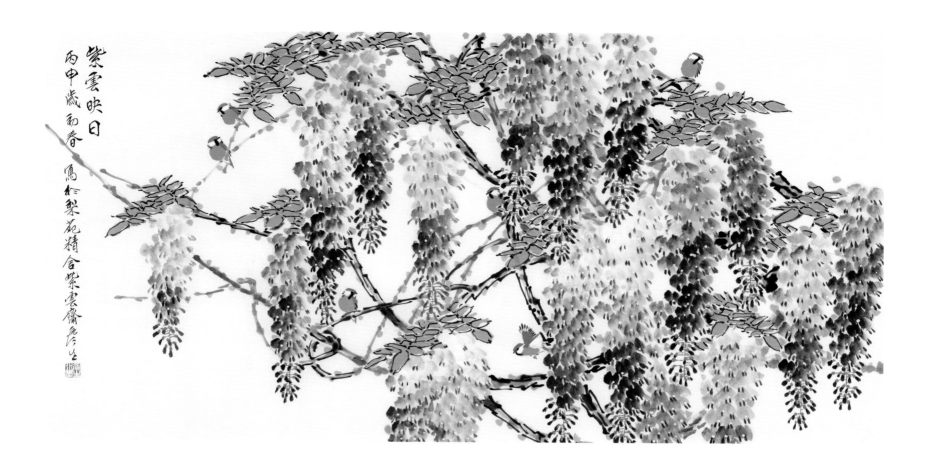

紫雲映日
丙申歲初春
寫於梨苑精舍紫雲齋之生

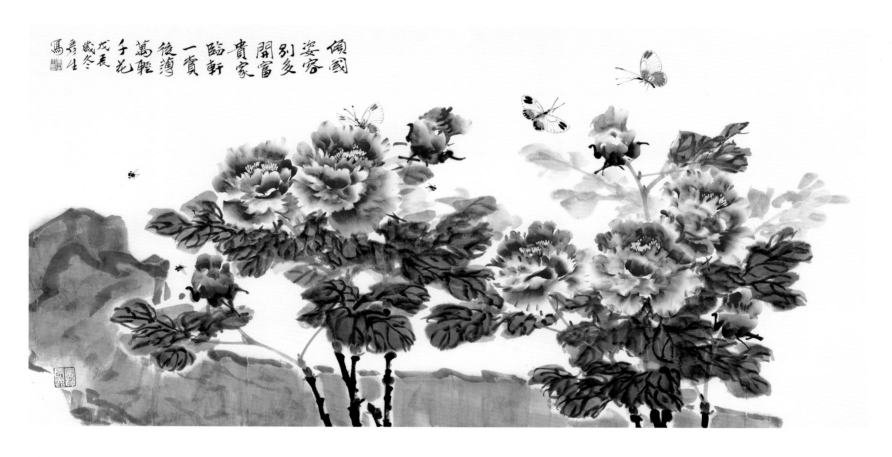

倾國
姿容
別多
開富
貴家
臨軒
一賞
後還
萬輕
千花
戊辰歲冬
彤生寫

紫云映日之二
68cm×136cm
2016 年

倾国姿容别之一
68cm×136cm
1988 年

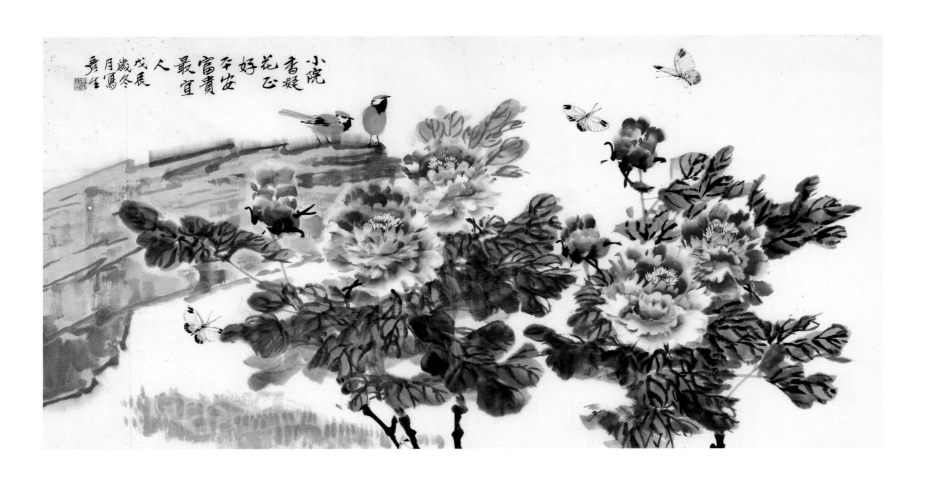

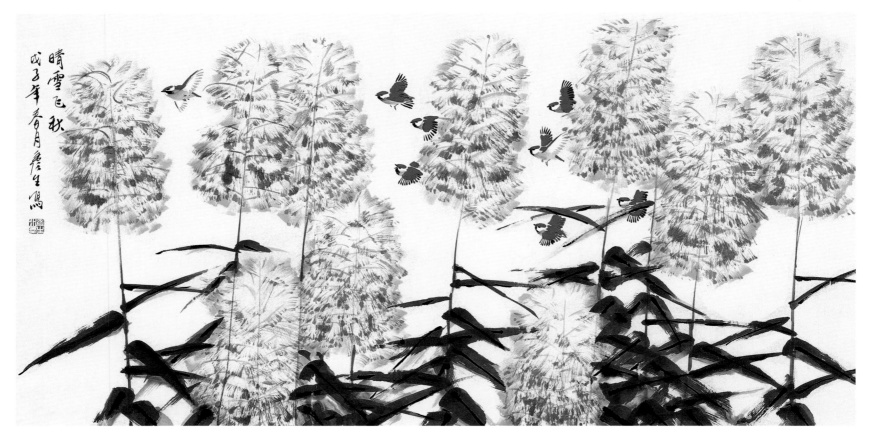

小院香凝花正好

68cm×136cm

1988 年

———————

晴雪飞秋

68cm×136cm

2008 年

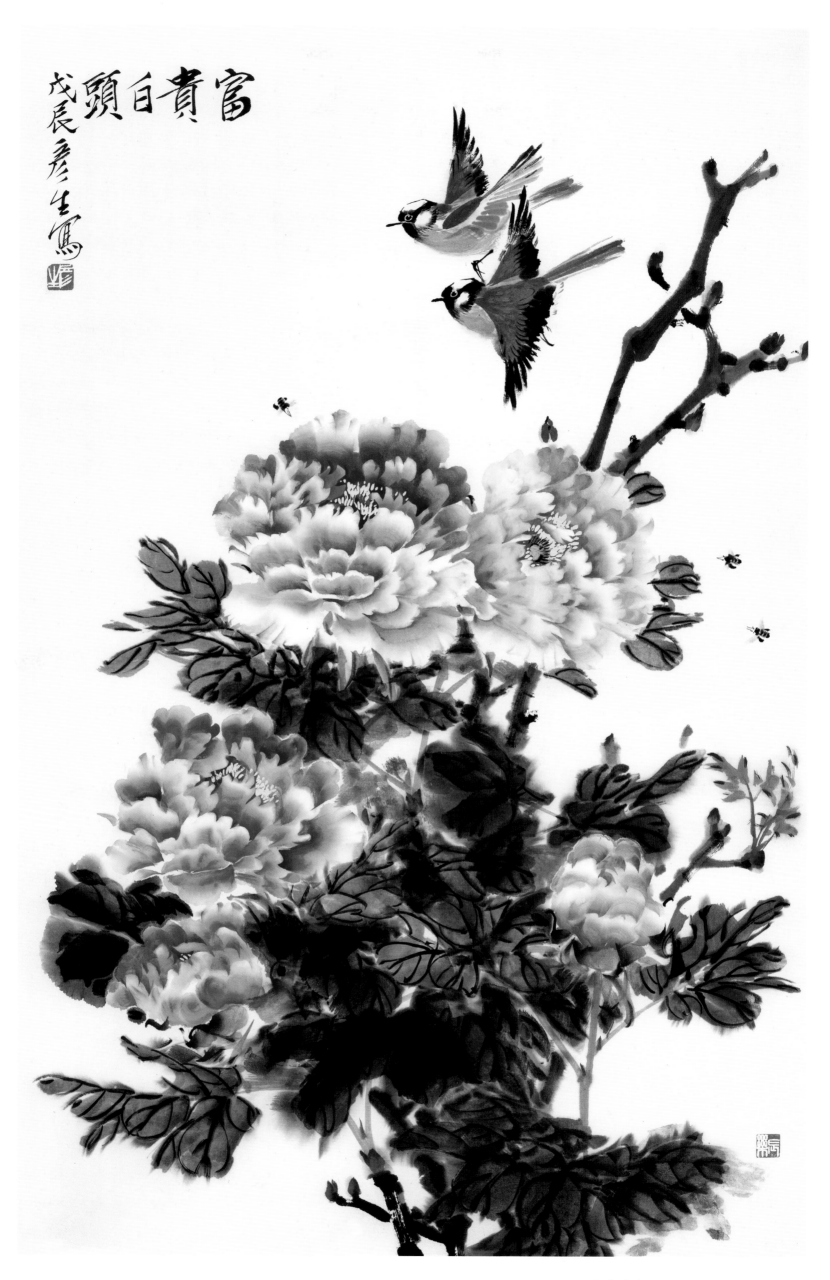

富贵白头　96cm×52cm　1988 年

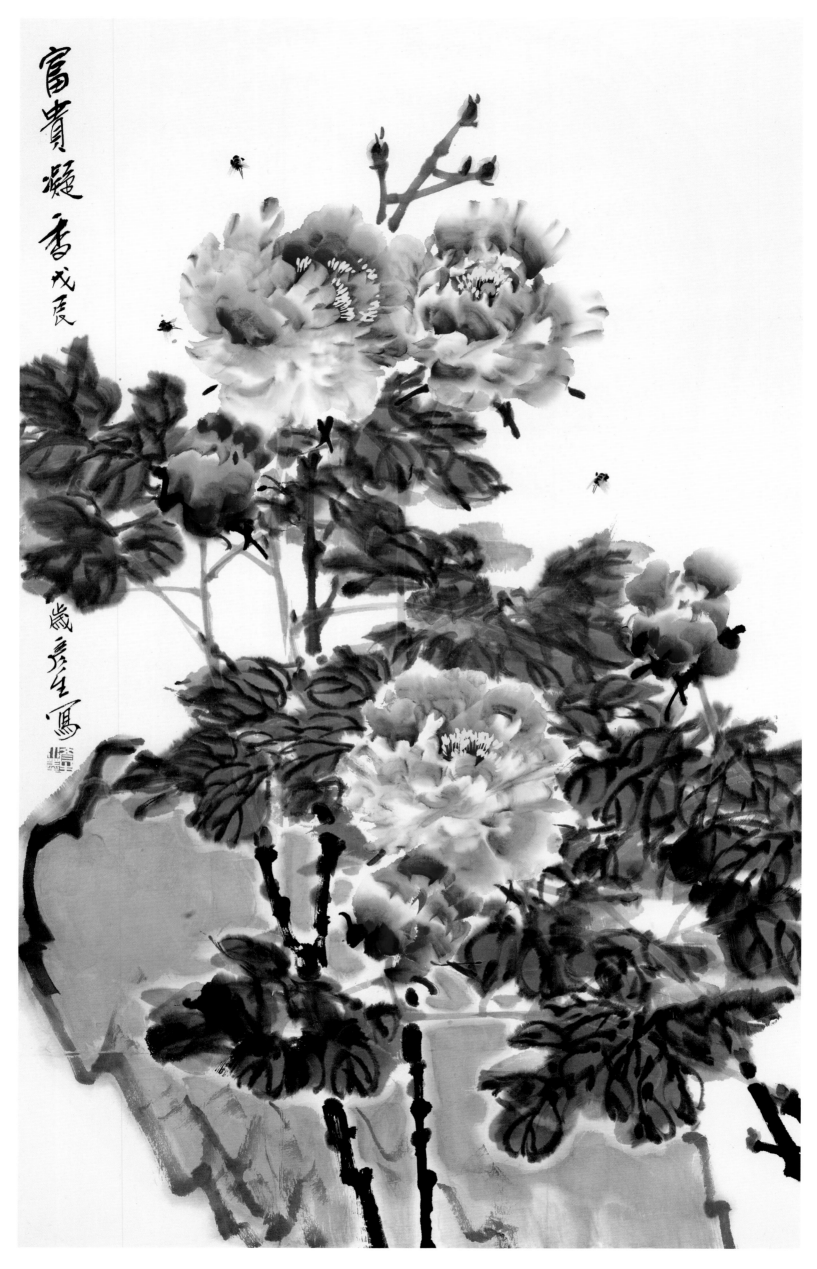

富贵凝香之四　96cm×52cm　1988 年

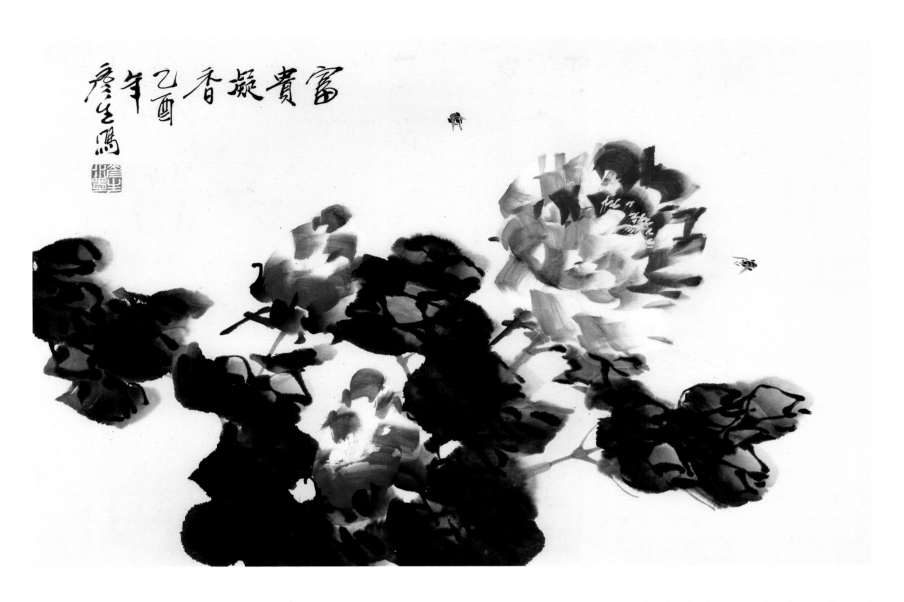

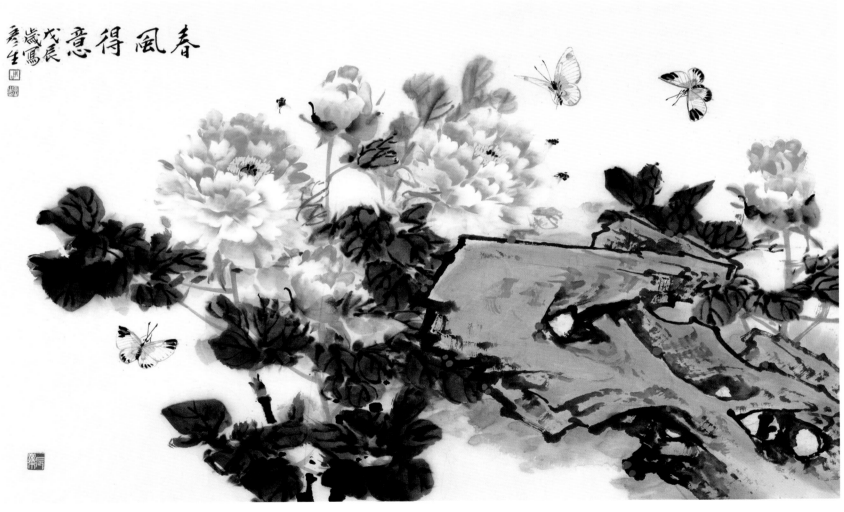

富贵凝香之五

45cm×68cm

2005 年

———————

春风得意之一

52cm×96cm

1988 年

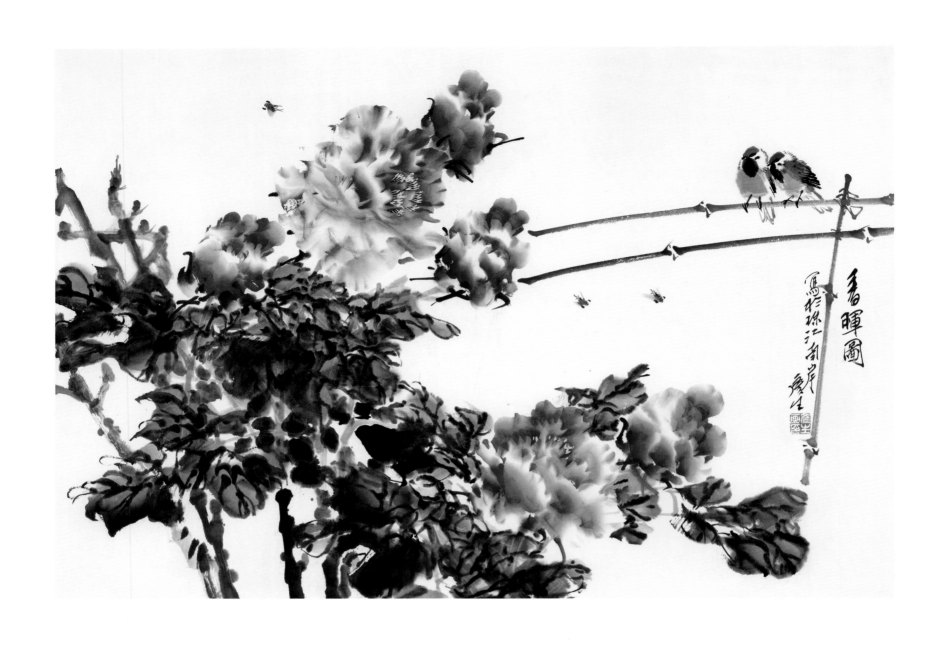

春晖图

52cm×96cm

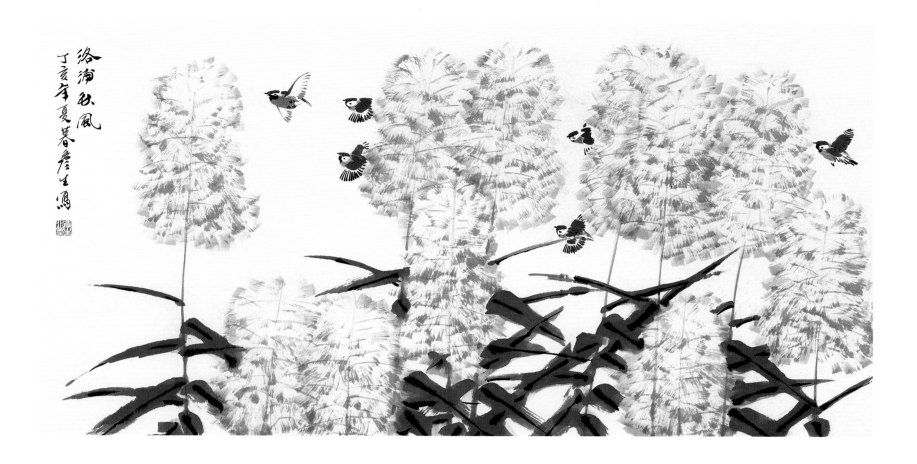

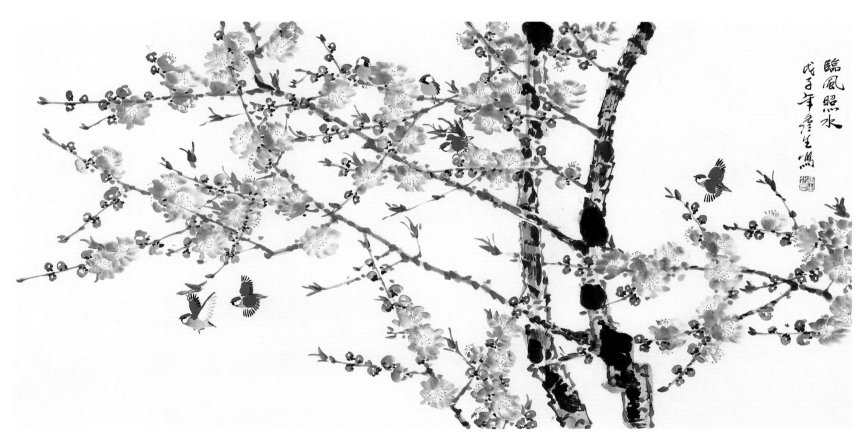

洛浦秋风
68×136cm
2007 年

临风照水
68×136cm
2008 年

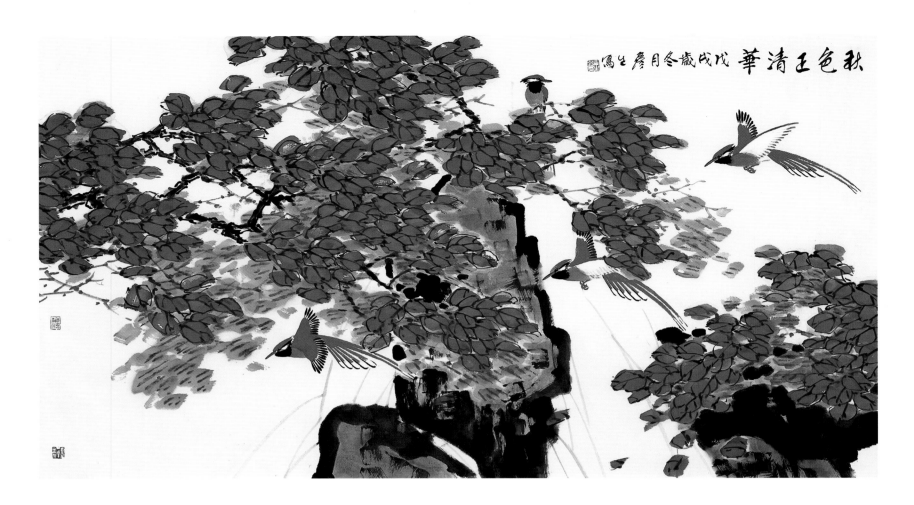

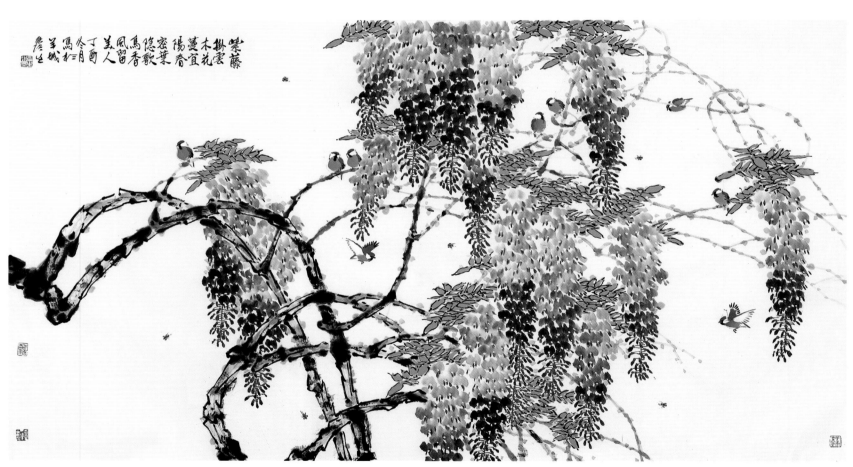

秋色正清华
96cm×180cm
2018 年

————————

香风留美人
96×180cm
2017 年

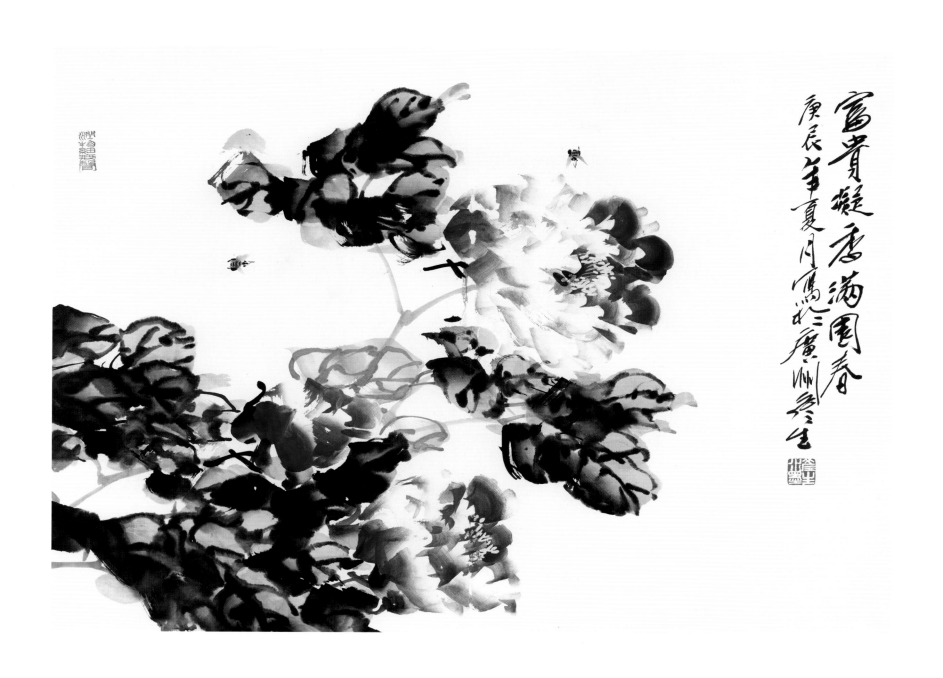

富贵凝香满园春之一
45cm×68cm
2000 年

花满人间尽春意　戊辰岁暮彦生写

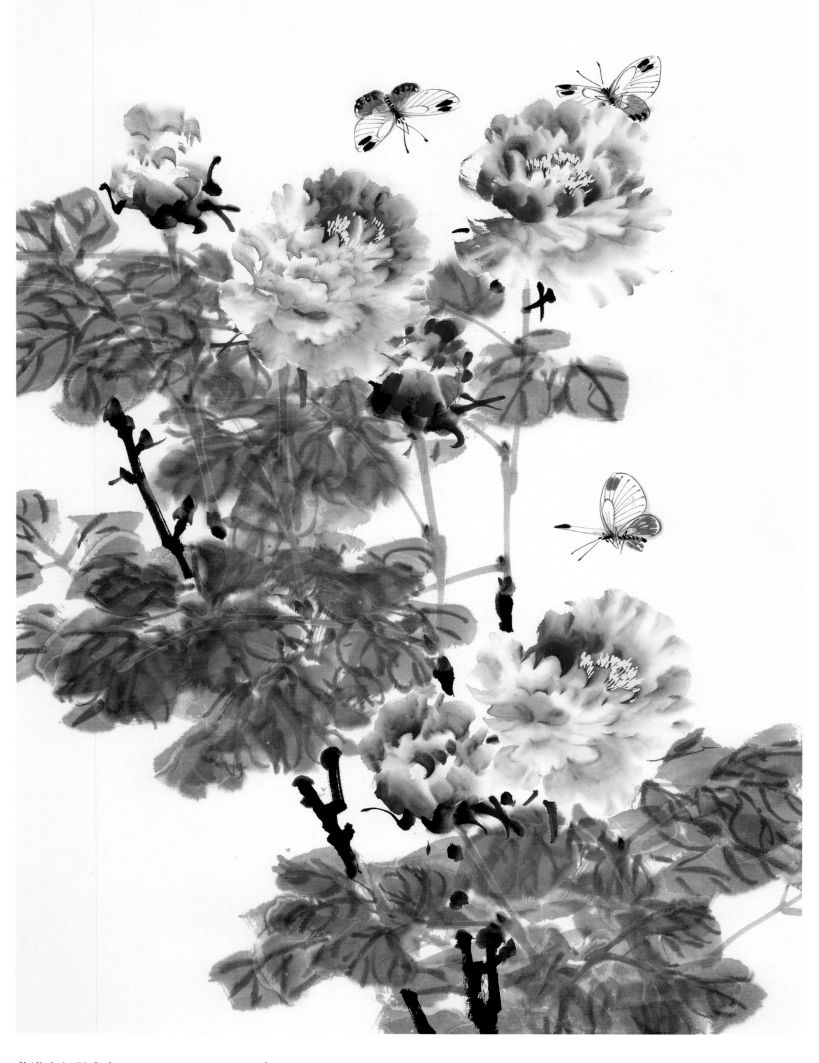

花满人间尽春意　96cm×52cm　1988 年

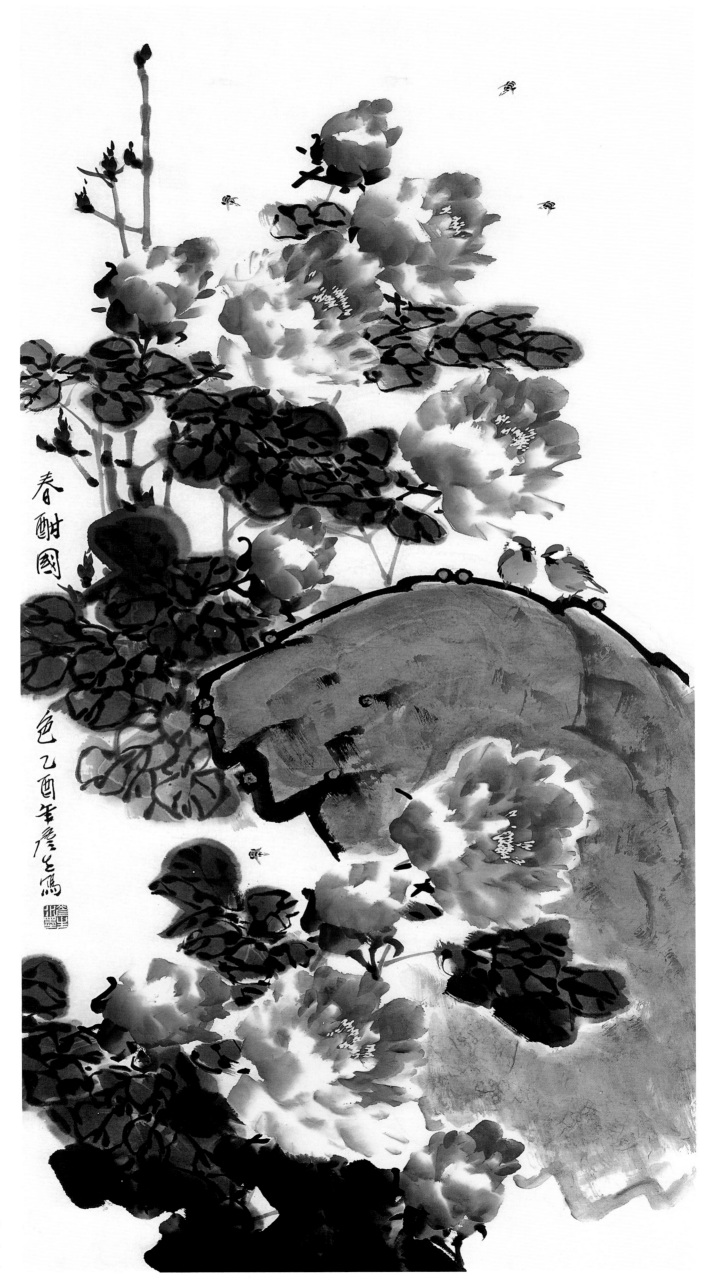

春酣国色
136cm×68cm
2005 年

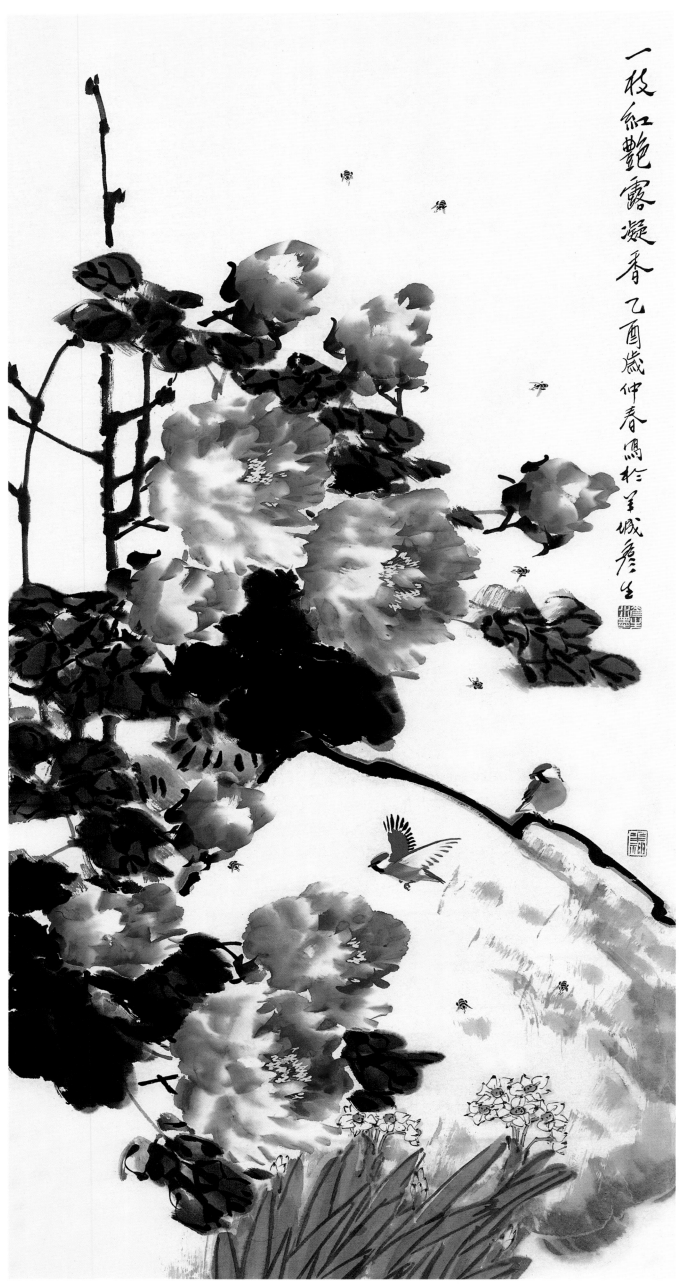

一枝红艳露凝香乙酉岁仲春写於羊城彦生

一枝红艳露凝香
136cm×68cm
2005 年

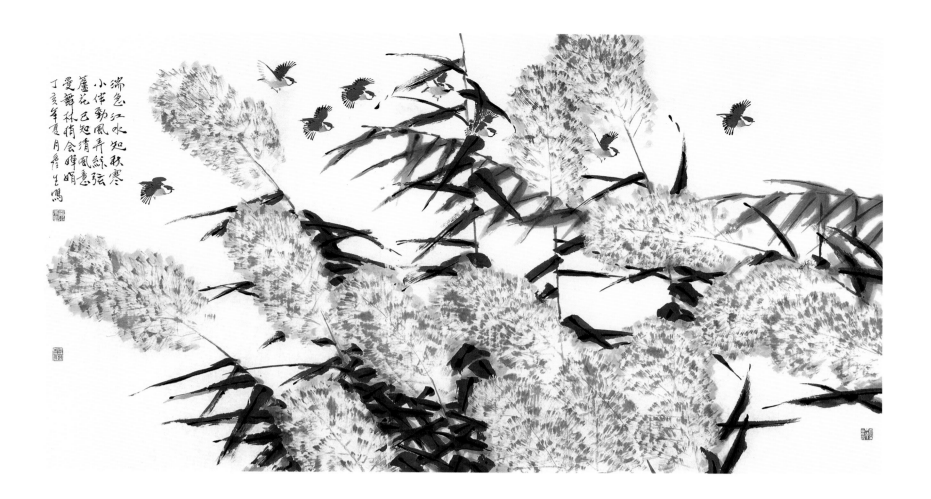

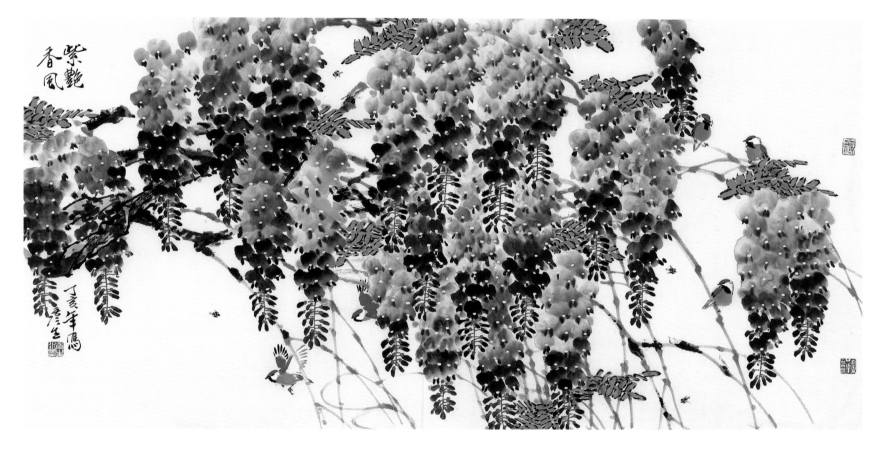

芦花知风意
96cm×180cm
2007 年

紫艳香风之三
68cm×136cm
2007 年

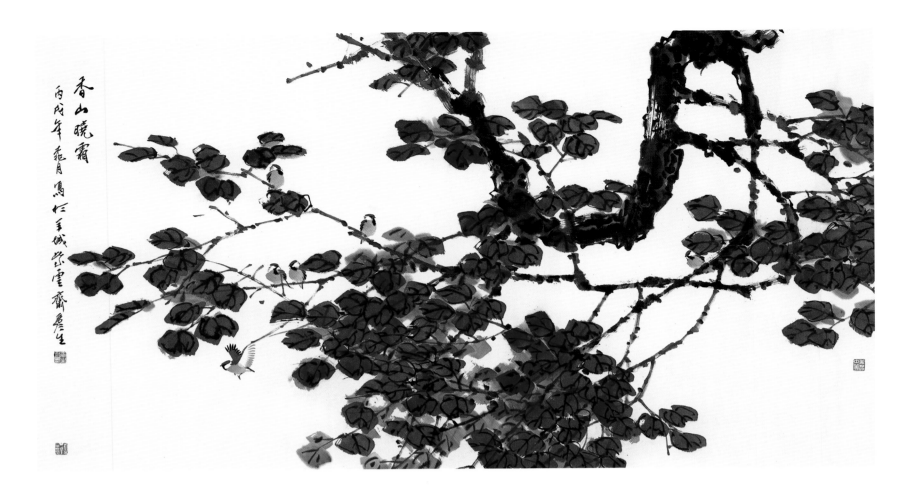

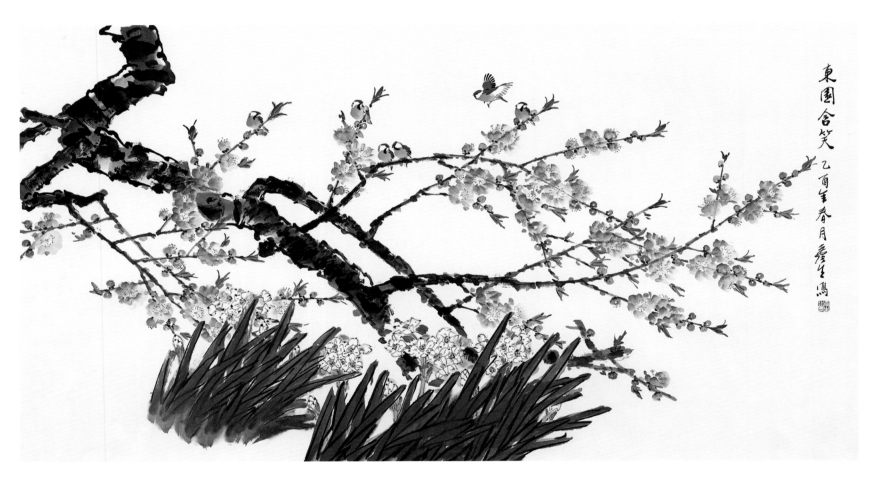

香山晓霞
96cm×180cm
2006 年

————————

东园含笑
96cm×180cm
2005 年

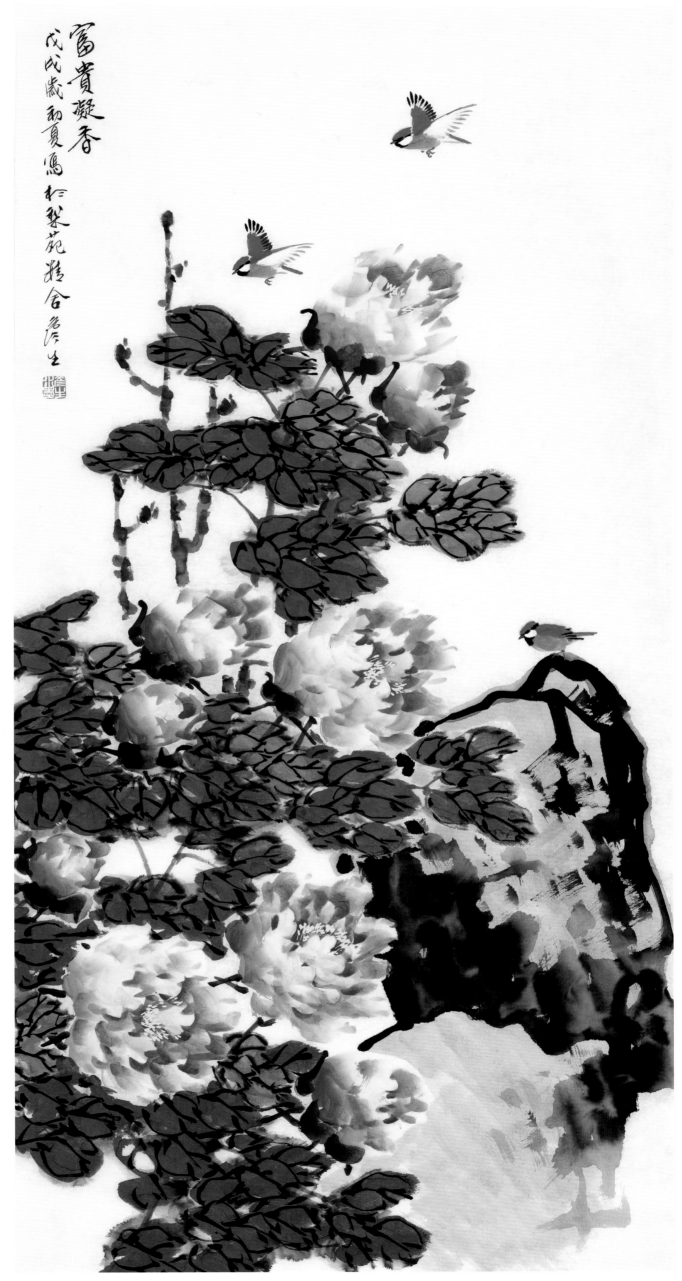

富贵凝香之六
136cm×68cm
2018 年

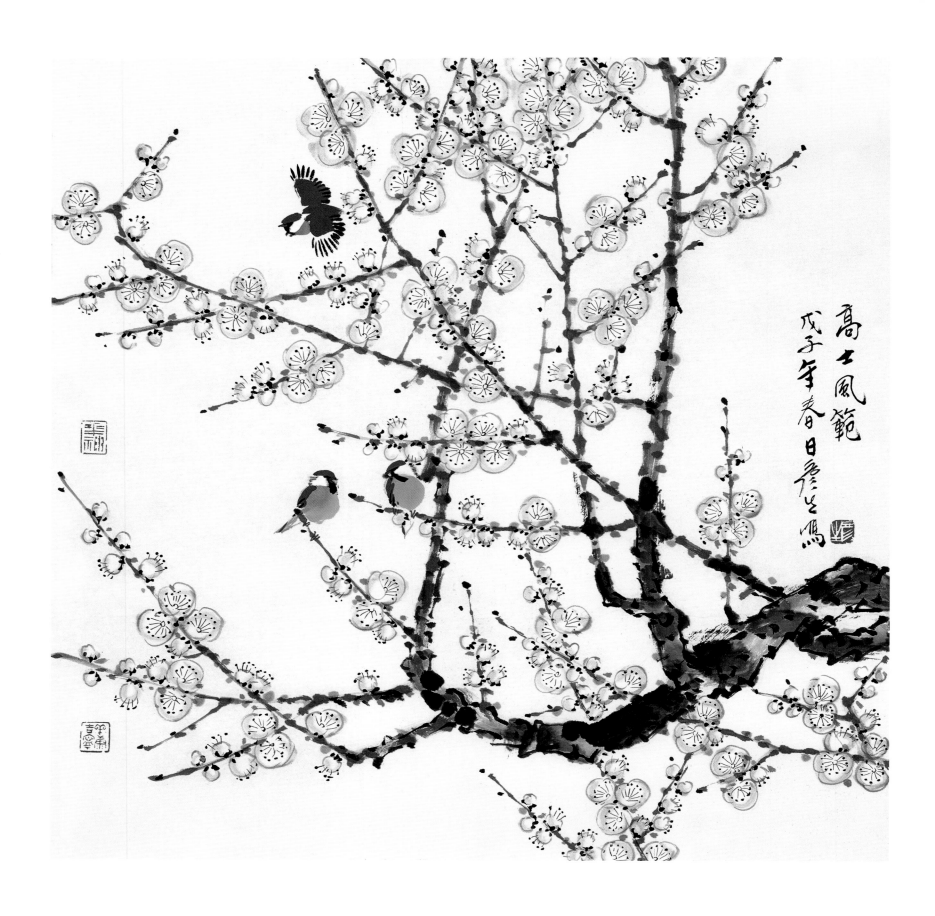

高士风范
68cm×68cm
2008 年

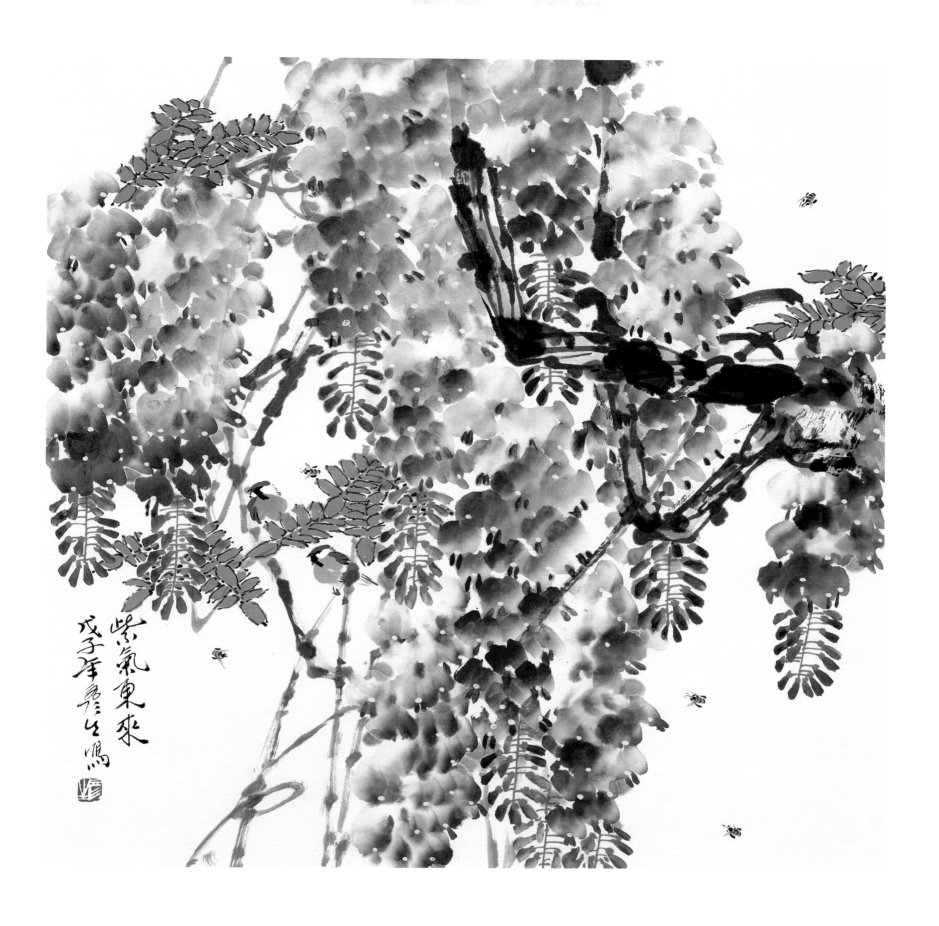

紫气东来之十一
68cm×68cm
2008 年

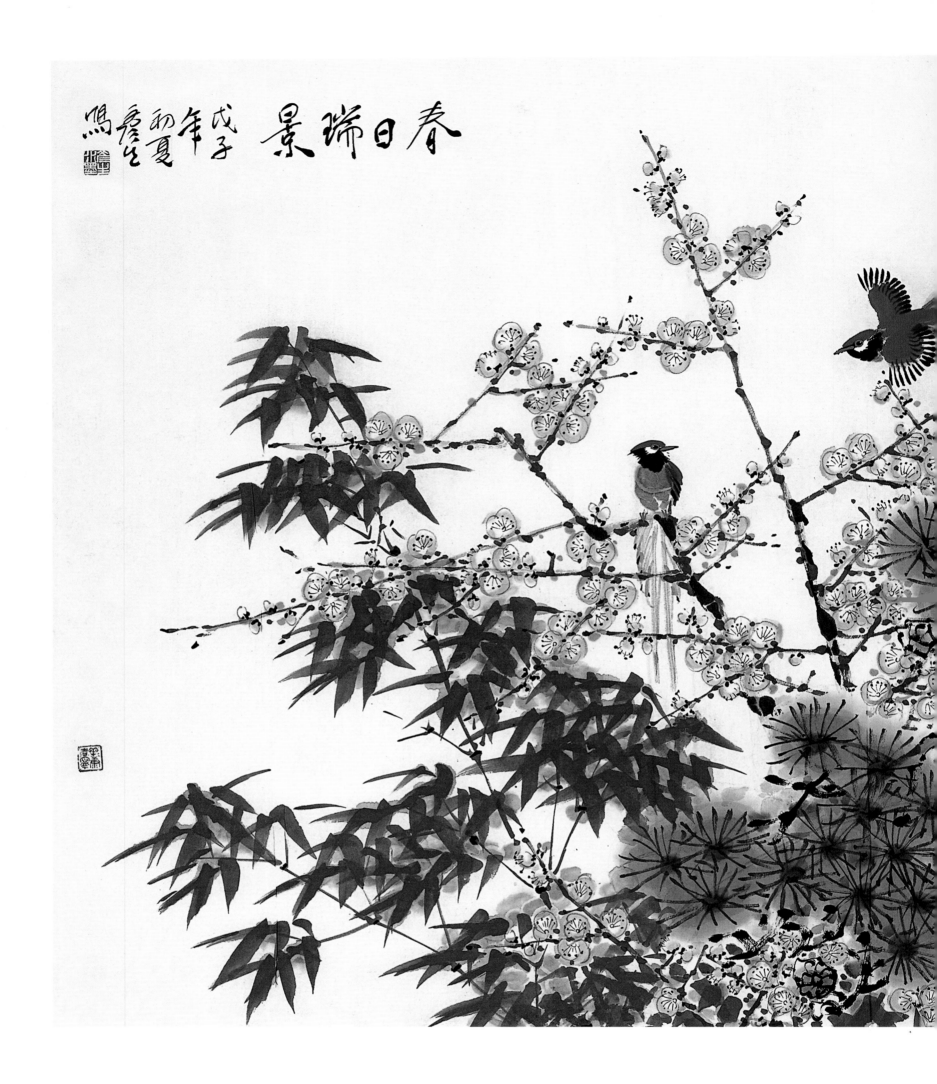

春日瑞景

96cm×180cm

2008 年

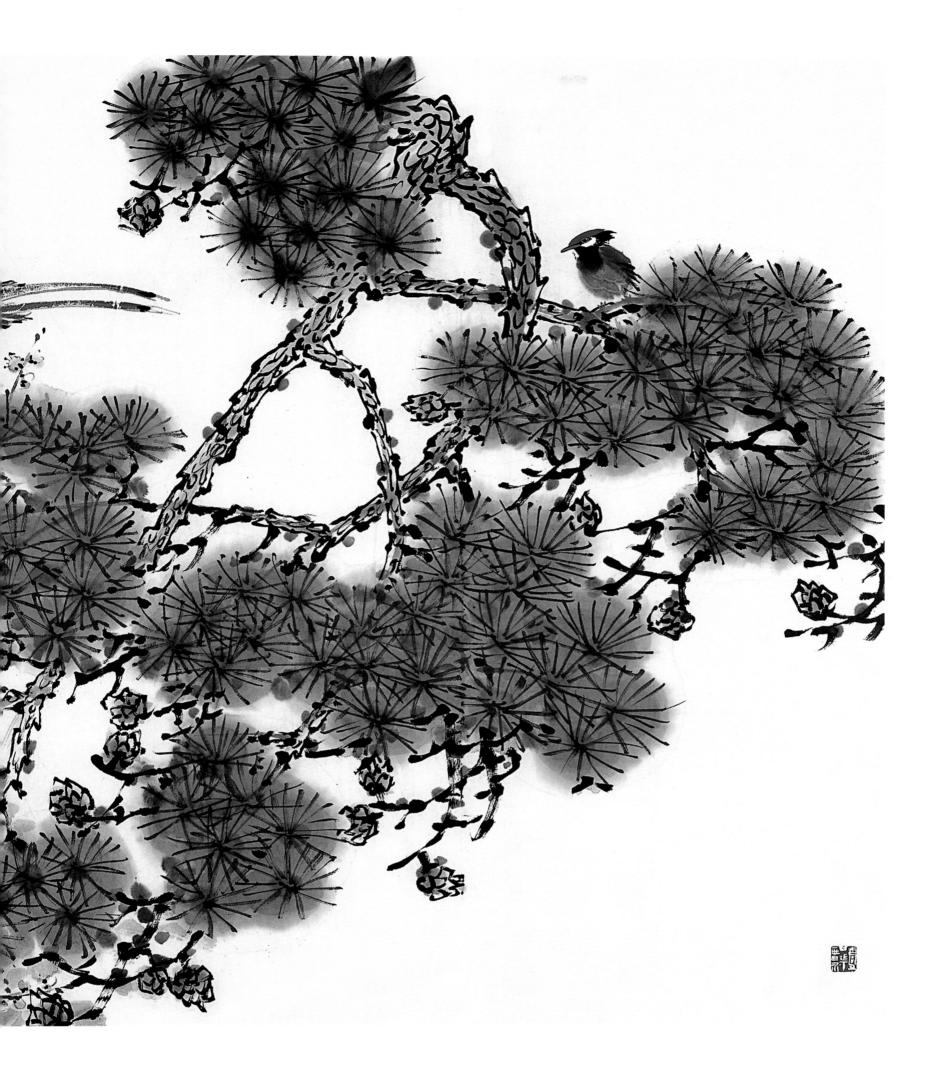

133

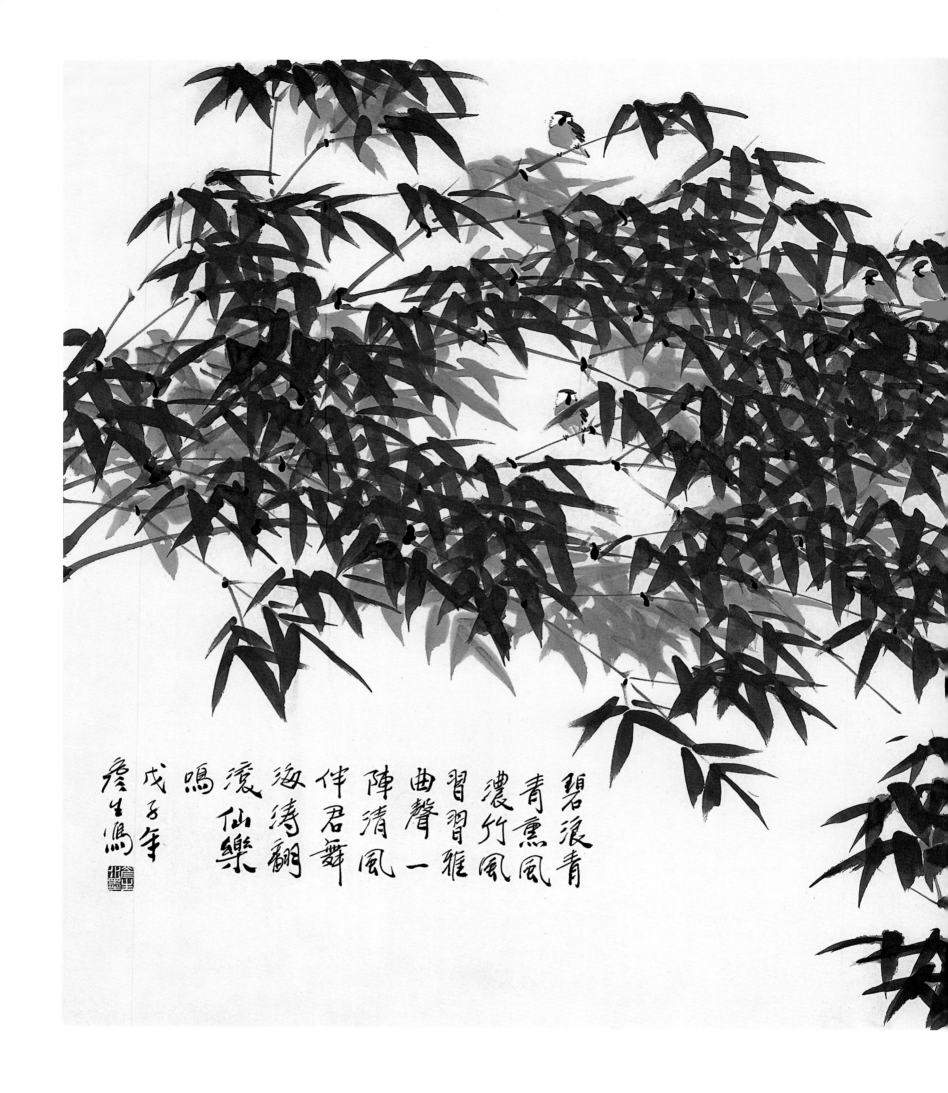

碧浪青青
青熏風
濃竹風
習習雅
曲聲一
陣清風
伴君舞
海濤翻
滾仙樂
鳴

戊子年
彥生寫

竹风习习
96cm×180cm
2008 年

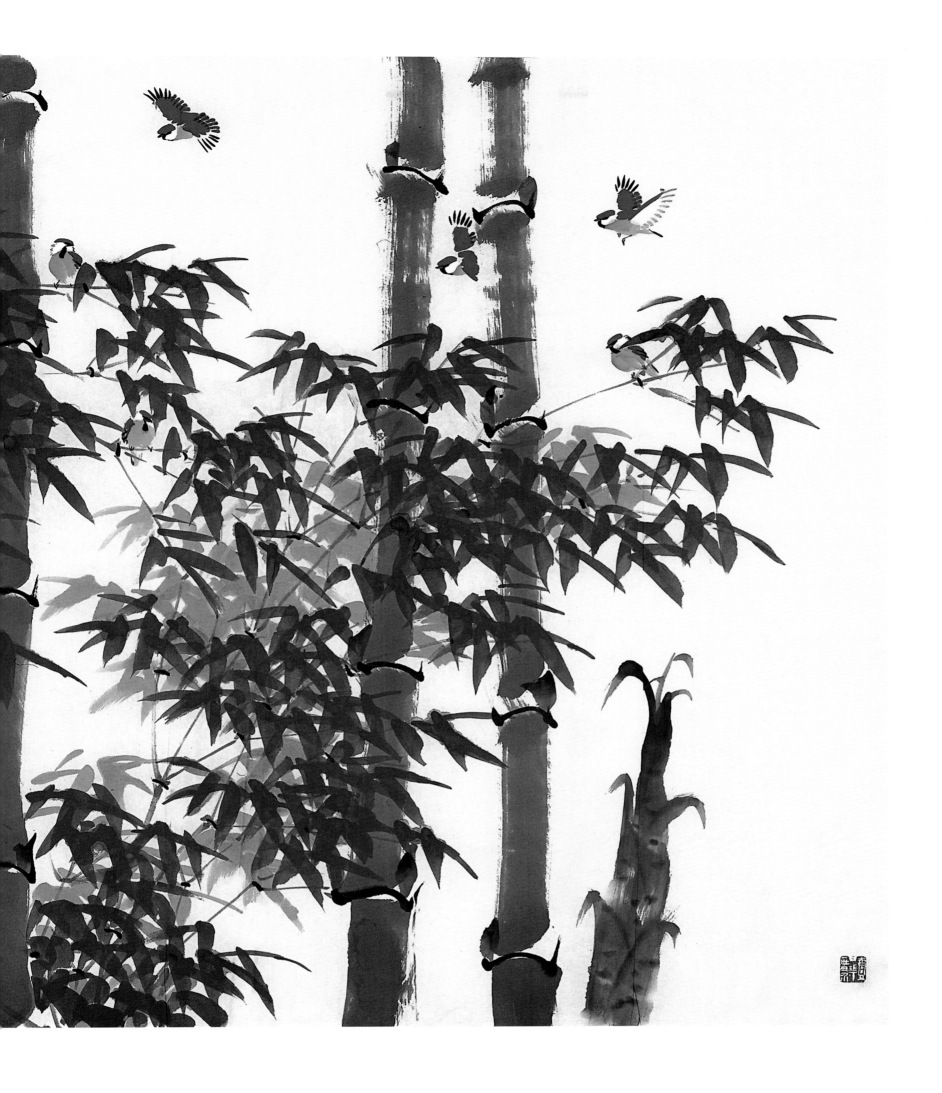

135

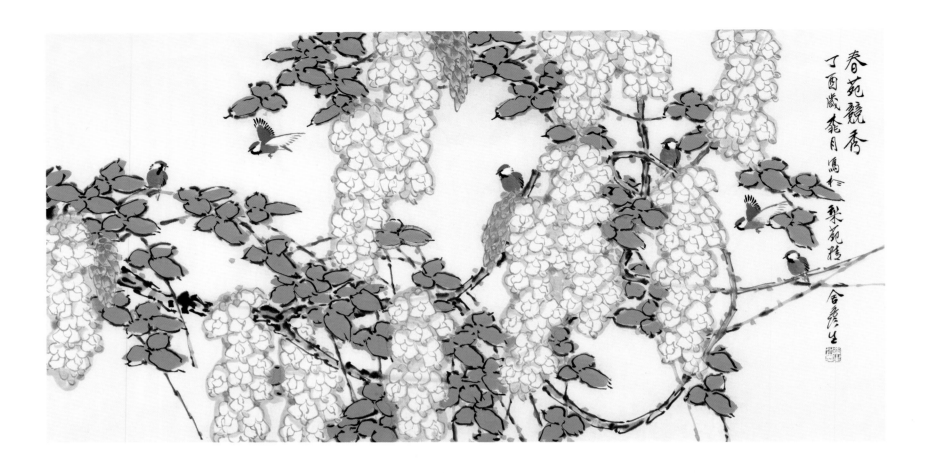

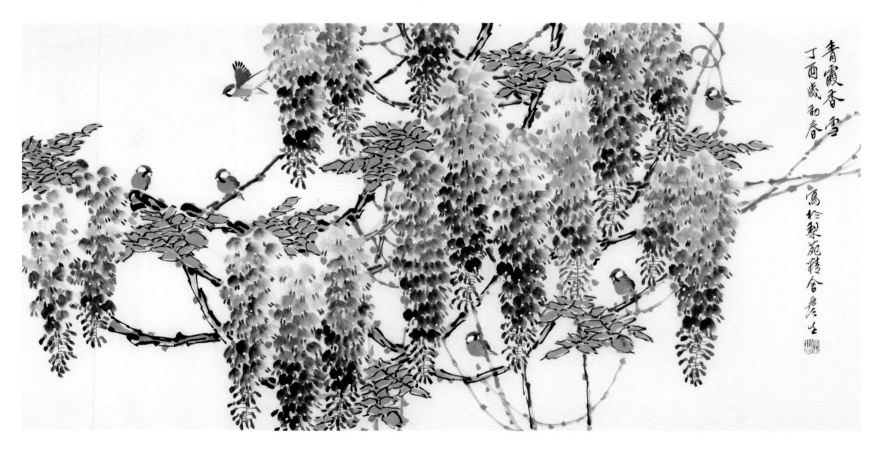

春苑竞秀之一
68cm×136cm
2017 年

青霞香雪
68cm×136cm
2017 年

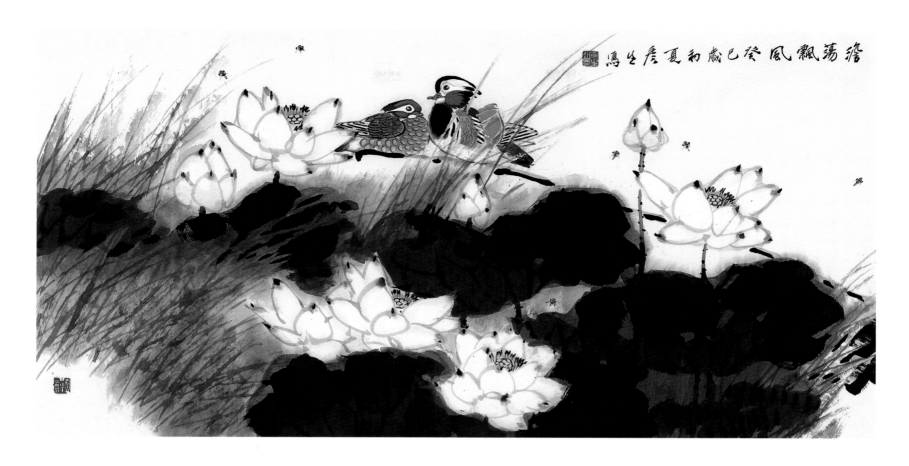

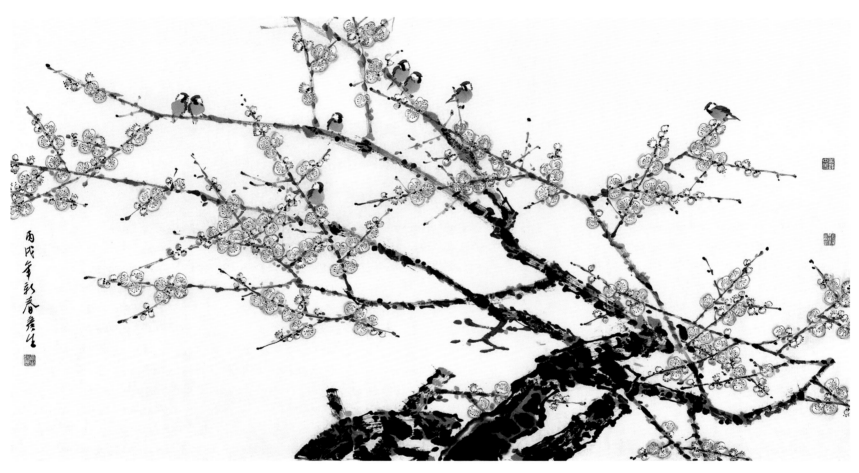

澹荡飘风
68cm×136cm
2013 年

春来枝俏
96cm×180cm
2006 年

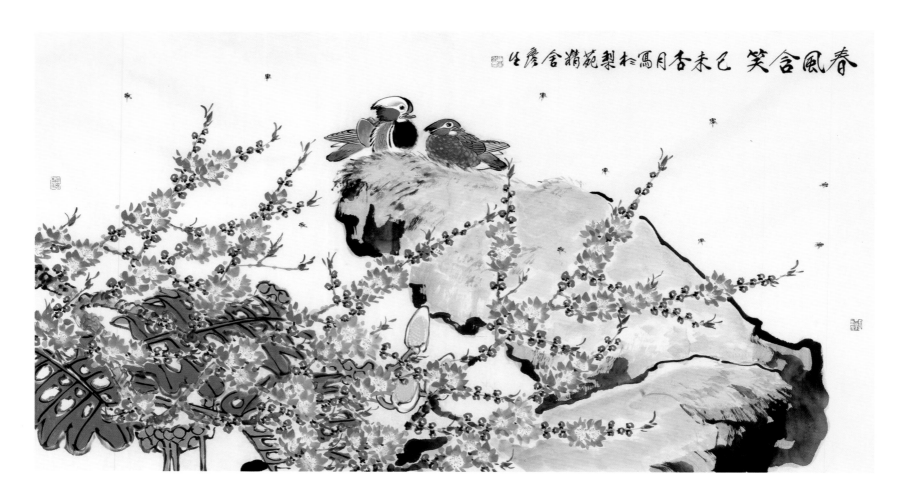

春風含笑 己未杏香月写於梨苑精舍 聋生

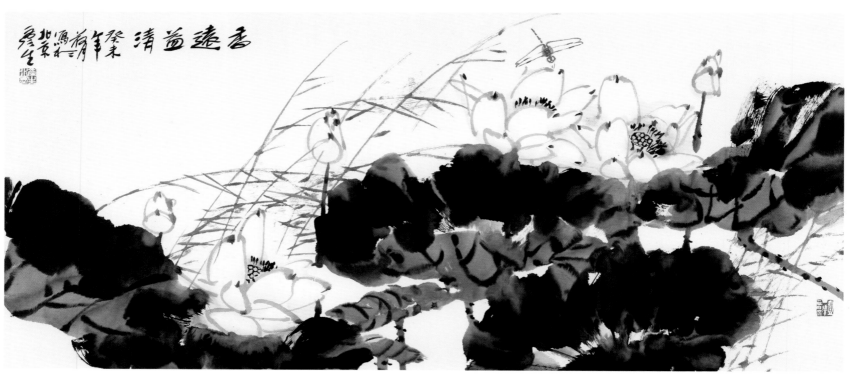

香遠益清 癸未荷月写於紫荷 聋生

春风含笑之一
96cm×180cm
2015 年

香远益清
68cm×136cm
2003 年

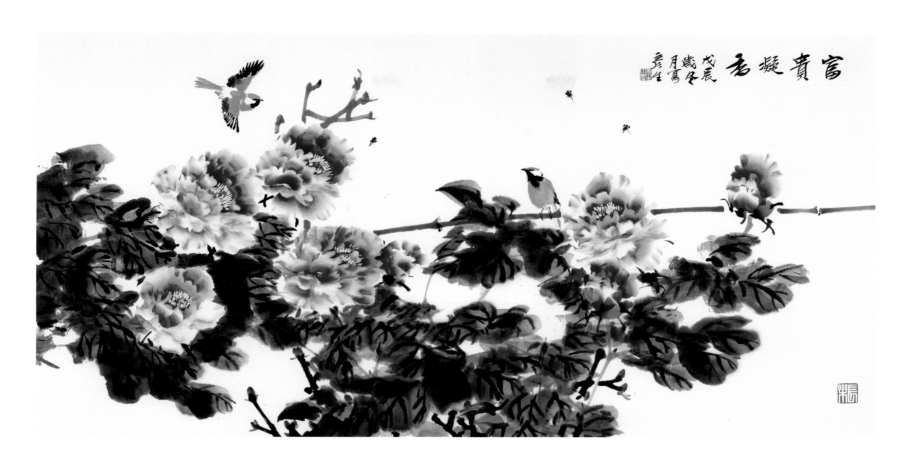

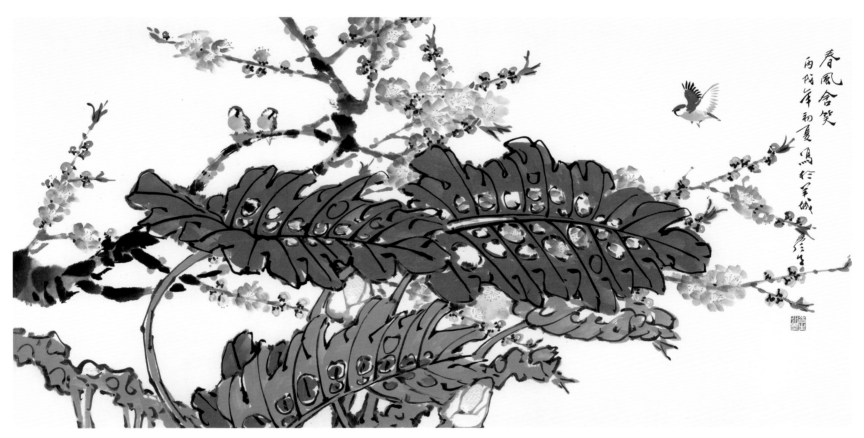

富贵凝香之七
68cm×136cm
1988 年

春风含笑之二
68cm×136cm
2006 年

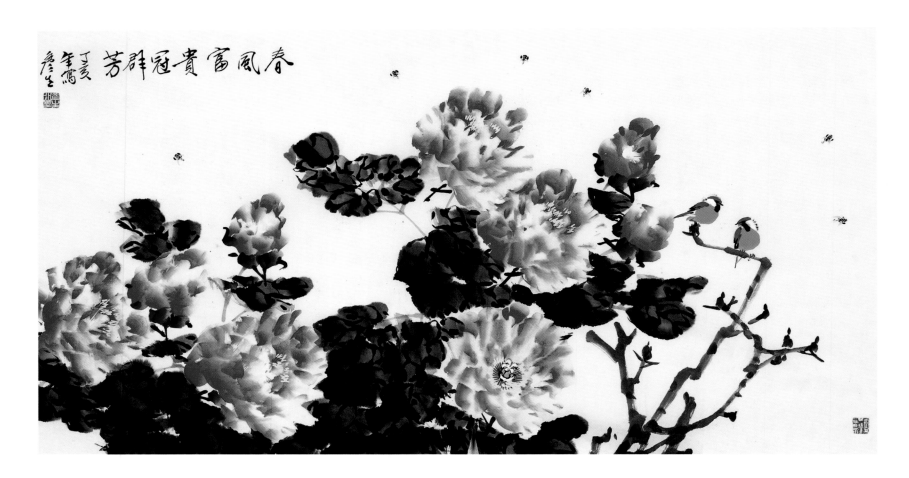

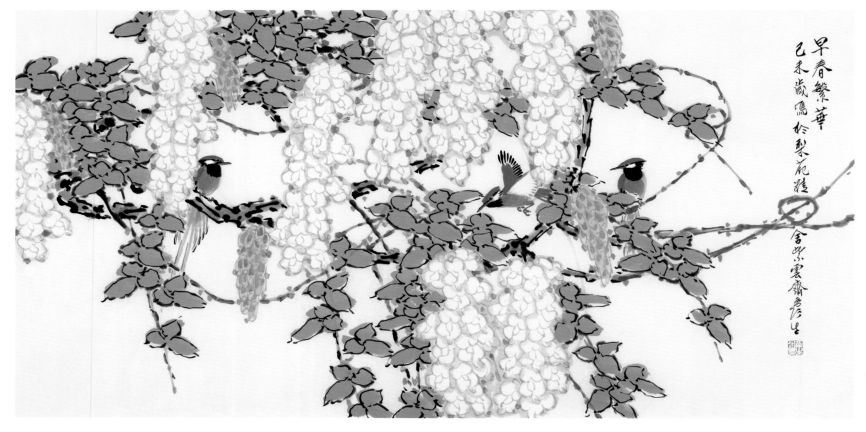

春风富贵冠群芳之一
68cm×136cm
2007 年

早春繁华之一
68cm×136cm
2015 年

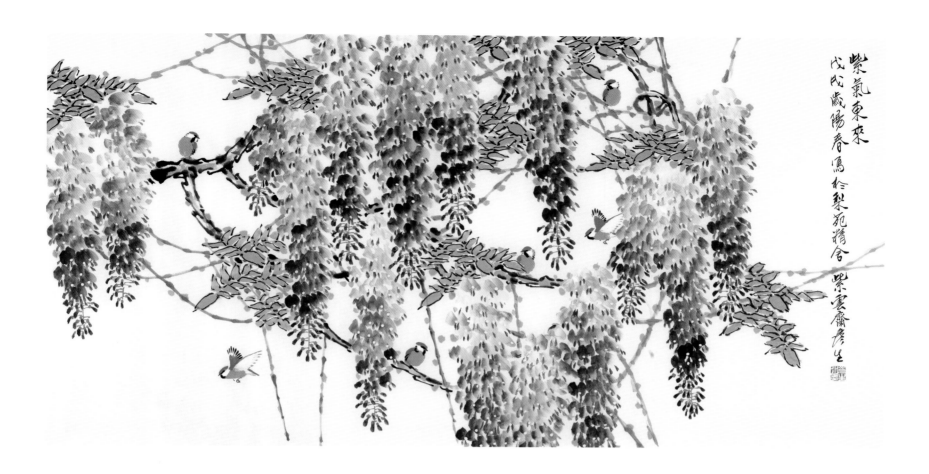

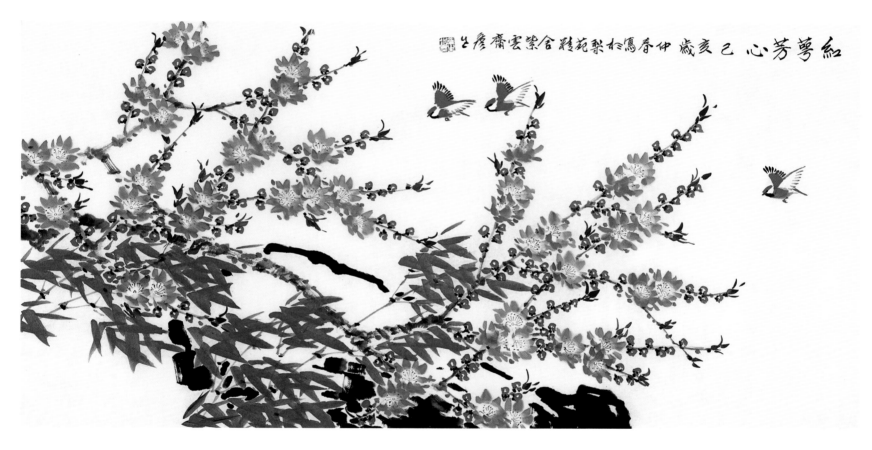

紫气东来之十三
68cm×136cm
2018 年

———————

红萼芳心
68cm×136cm
2019 年

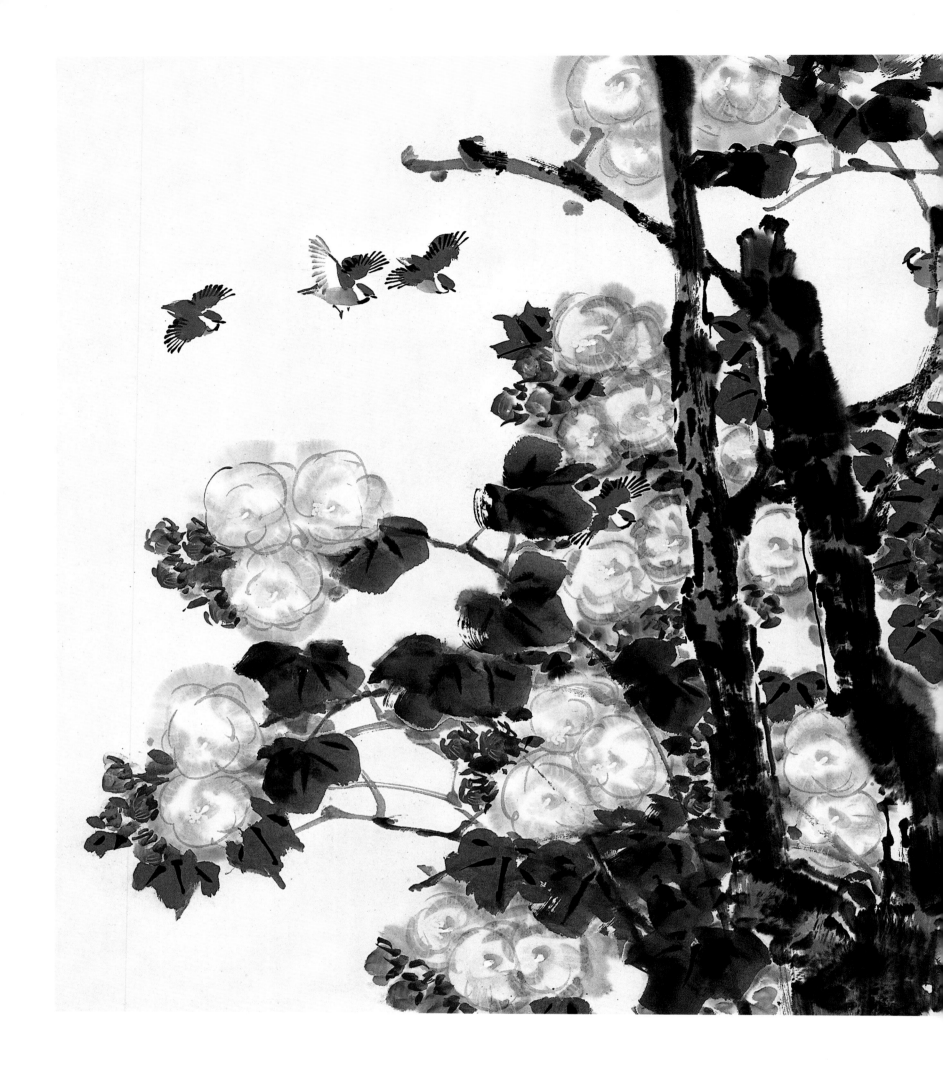

秋风醉舞
96cm×180cm
2006 年

秋风醉舞

丙戌年暮春写于珠江滨三瀛小洲客生

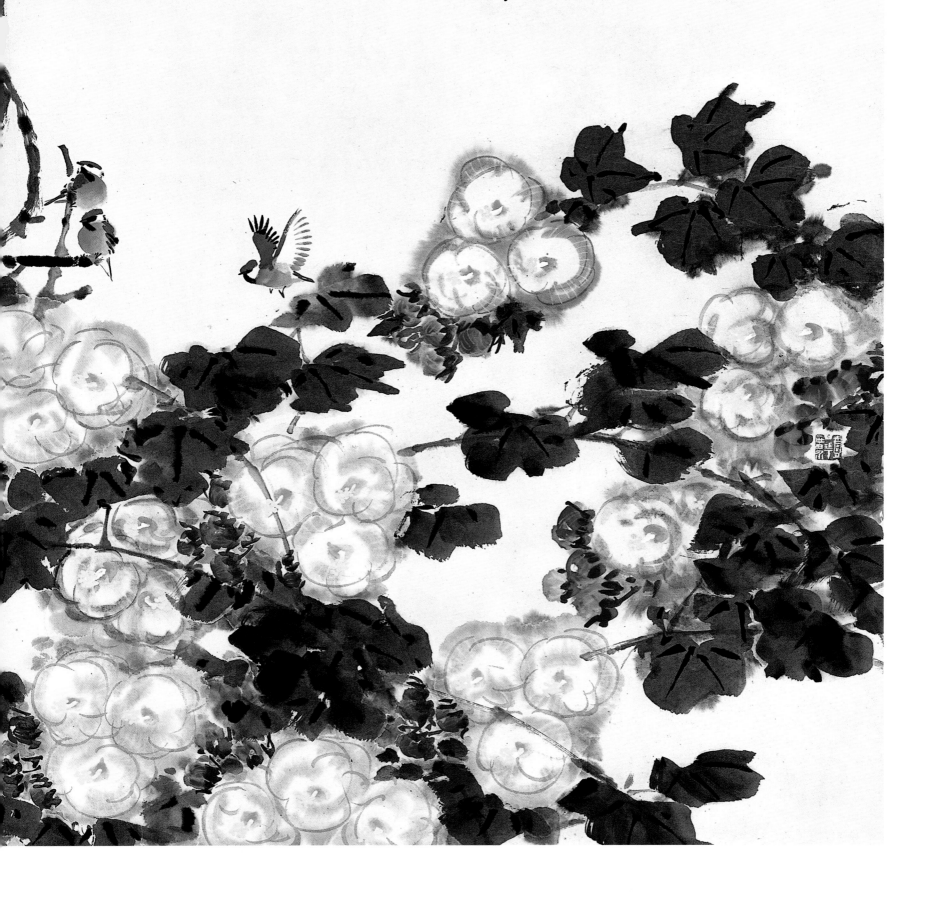

143

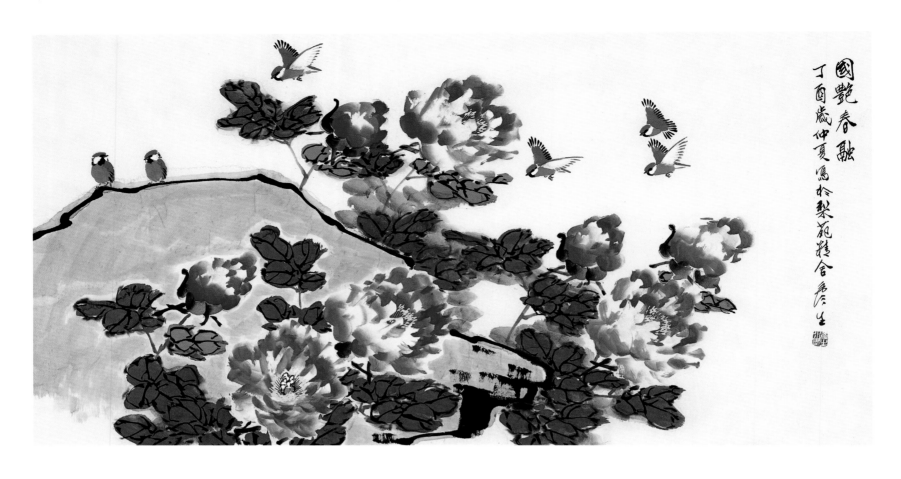

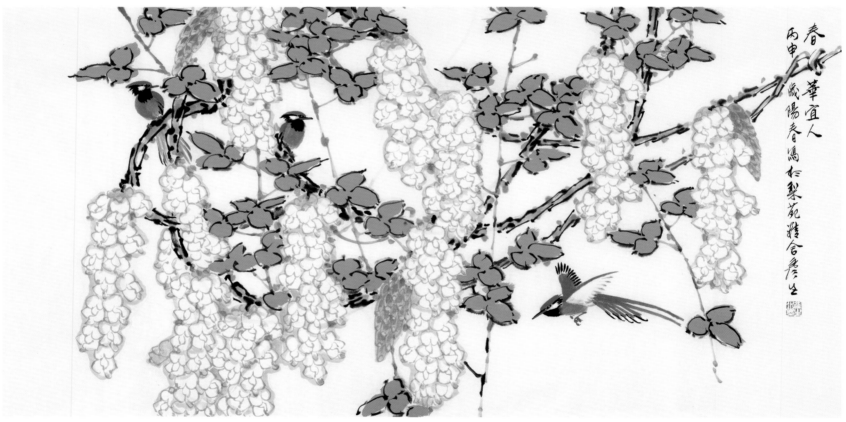

国艳春融之一
68cm×136cm
2017 年

———————

春华宜人之一
68cm×136cm
2016 年

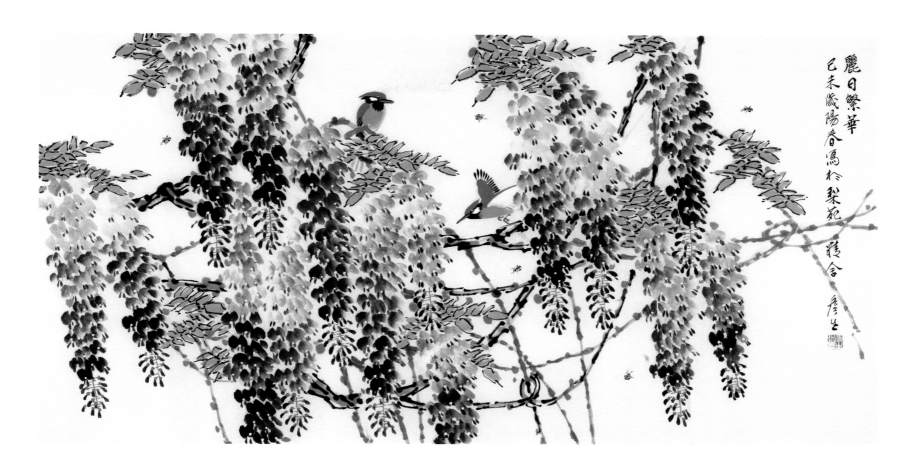

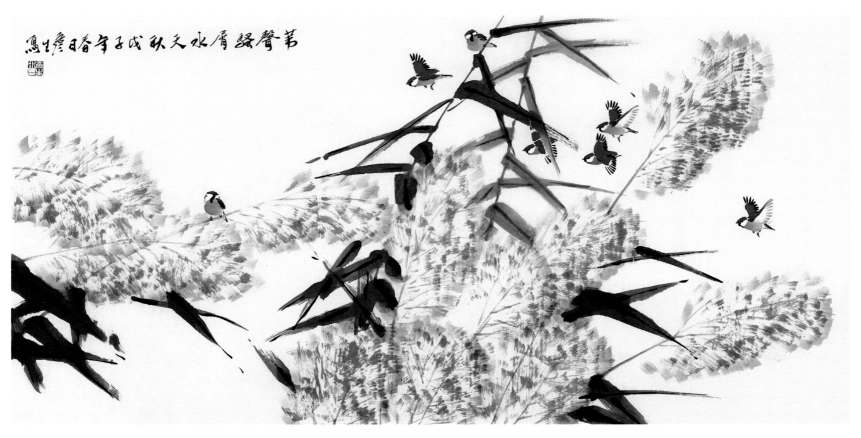

丽日繁华之二
68cm×136cm
2015 年

———————————

苇声骚屑水天秋
68cm×136cm
2008 年

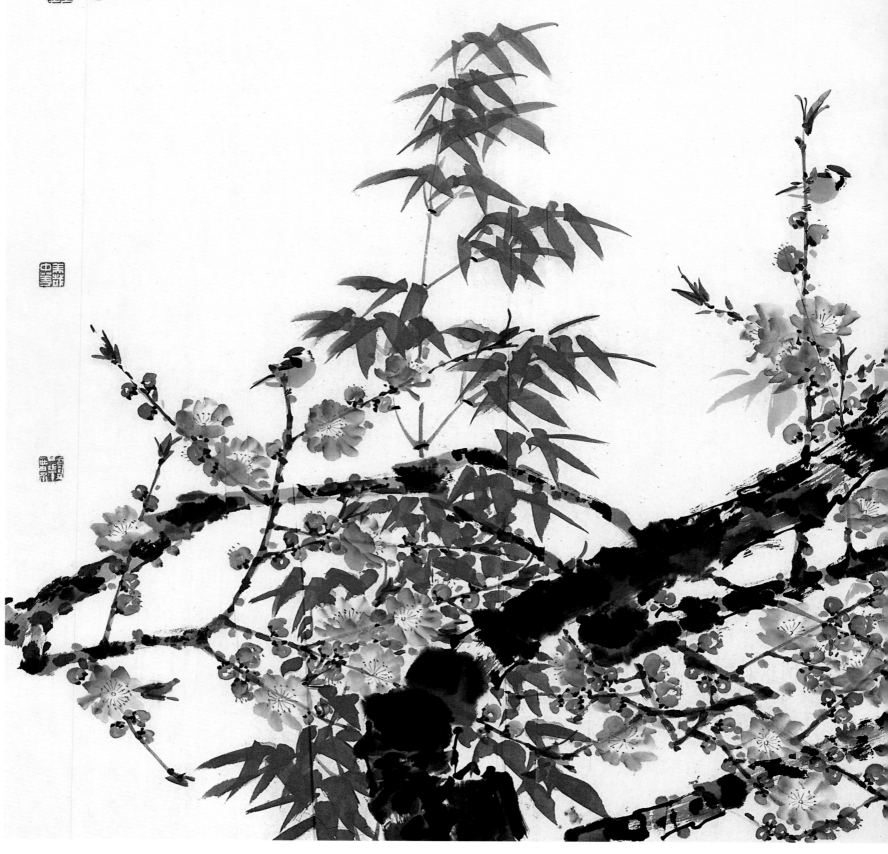

红芳化云
96cm×180cm
2005 年

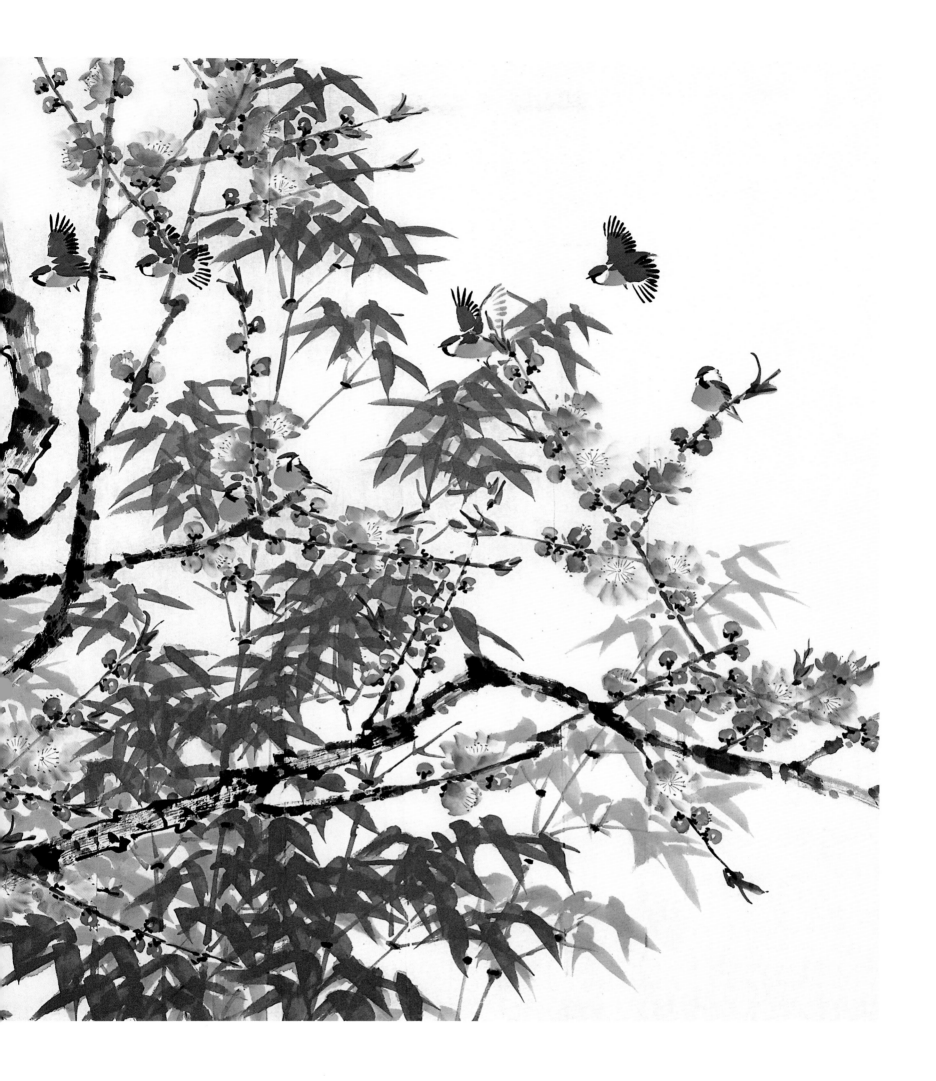

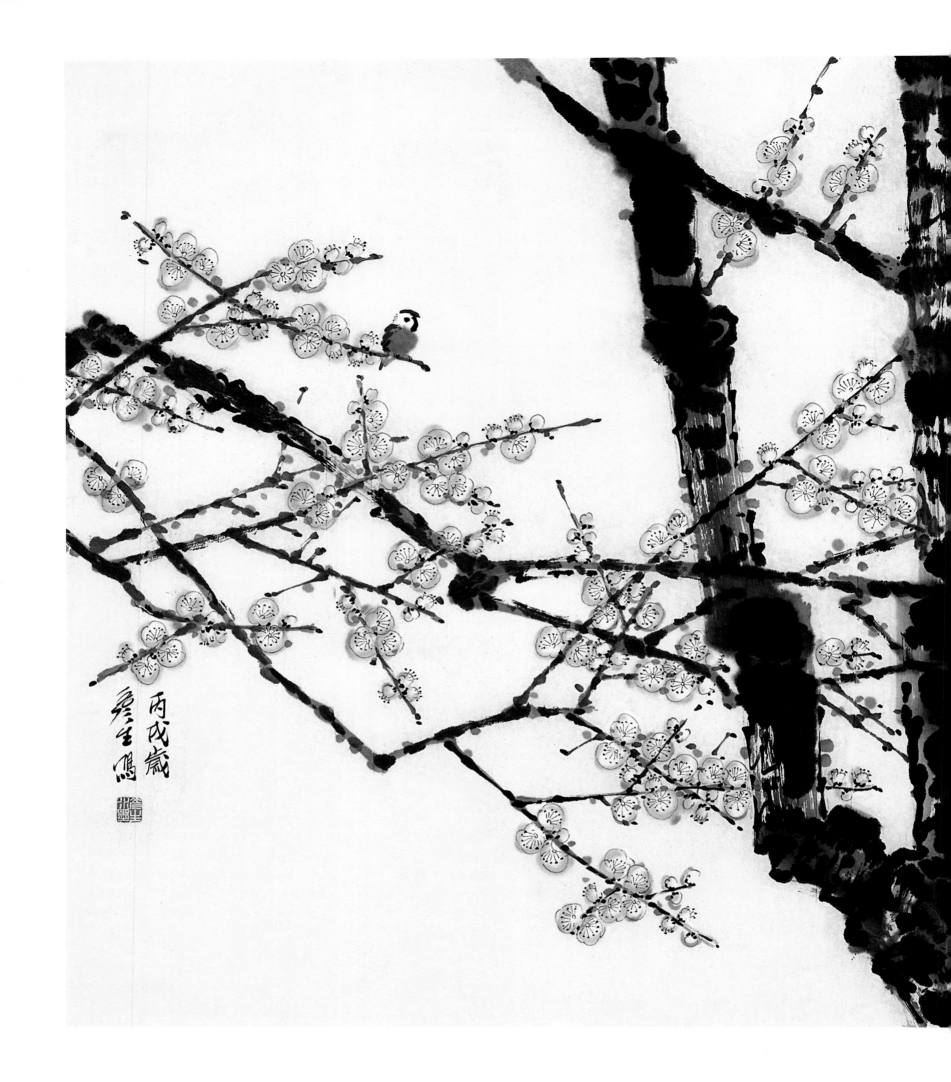

一树繁花
96cm×180cm
2006 年

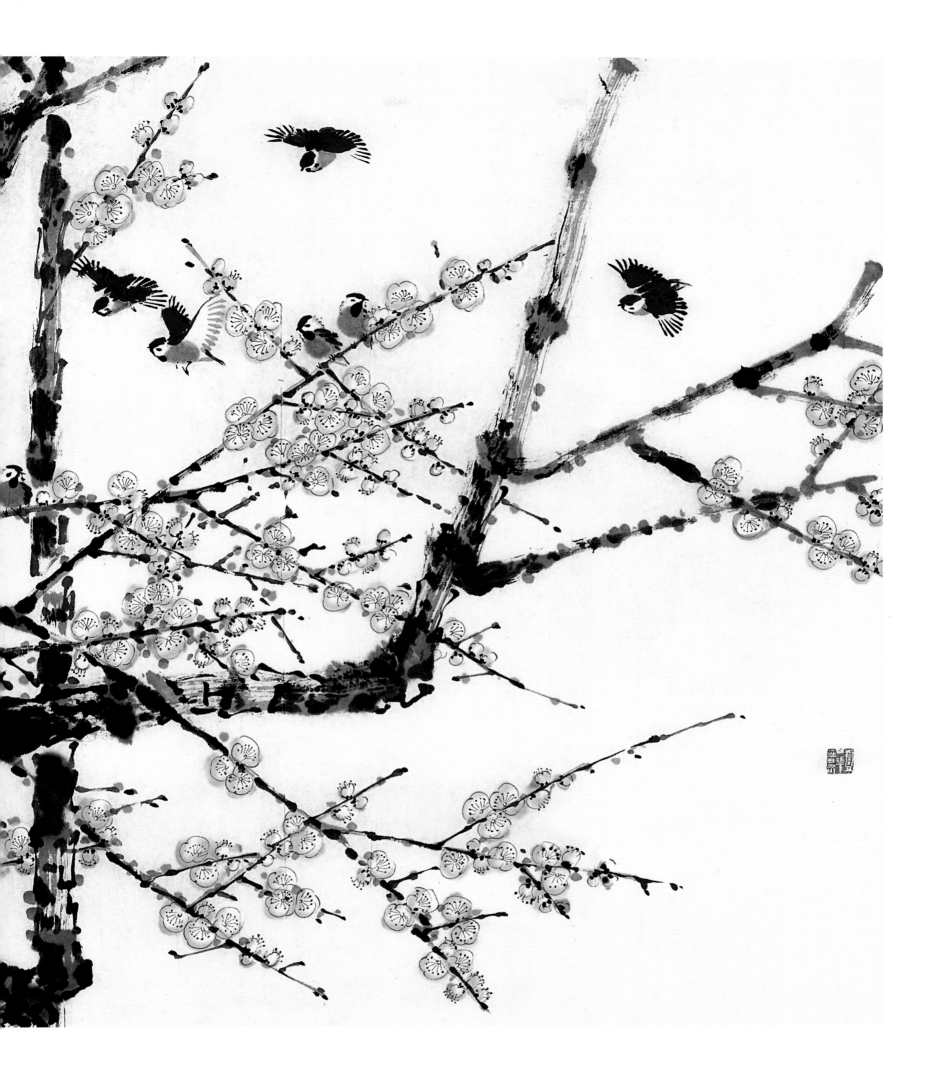

149

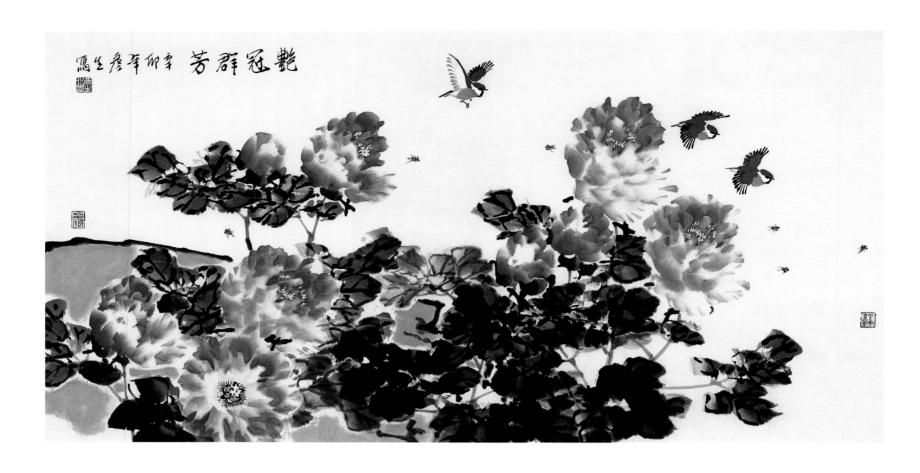

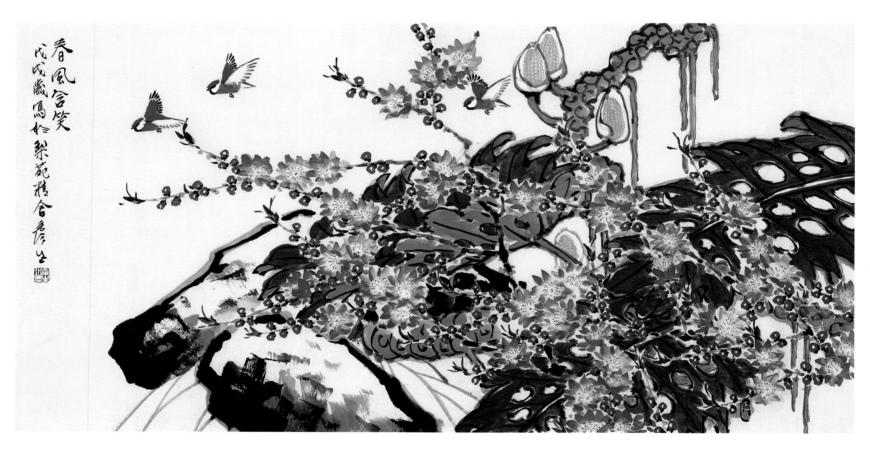

艳冠群芳

68cm×136cm

2011 年

———————

春风含笑之三

68cm×136cm

2018 年

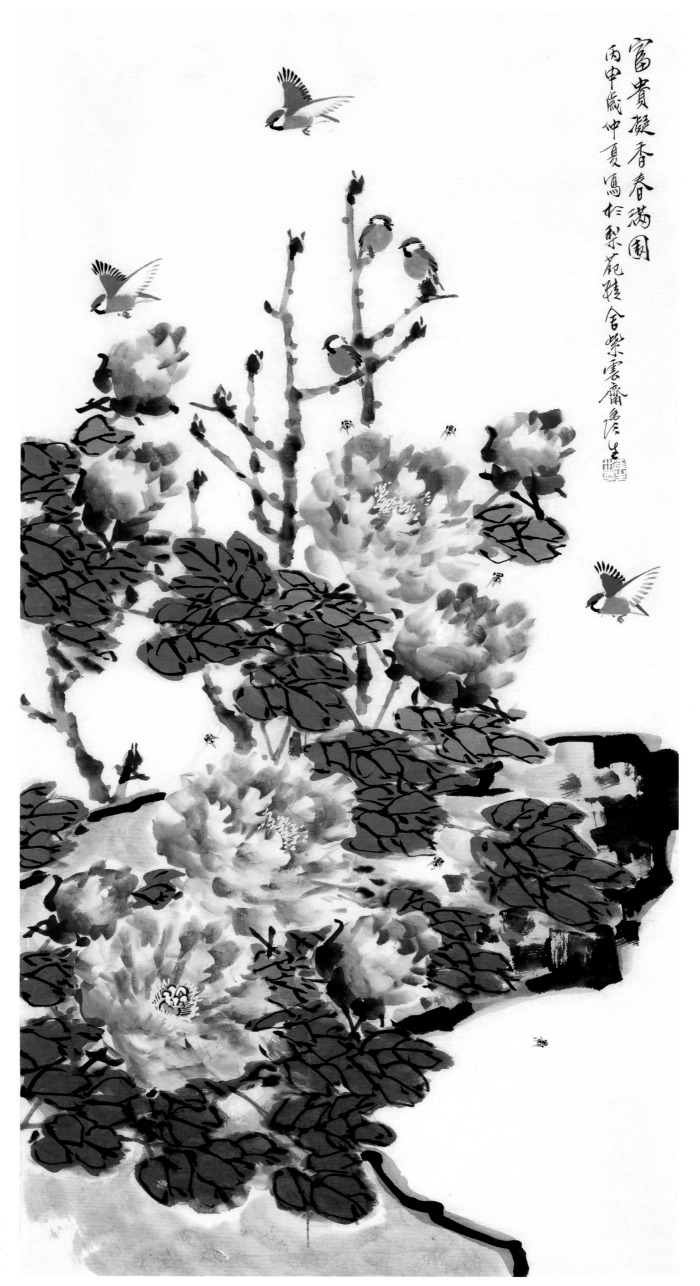

富贵凝香春满园
136cm×68cm
2016 年

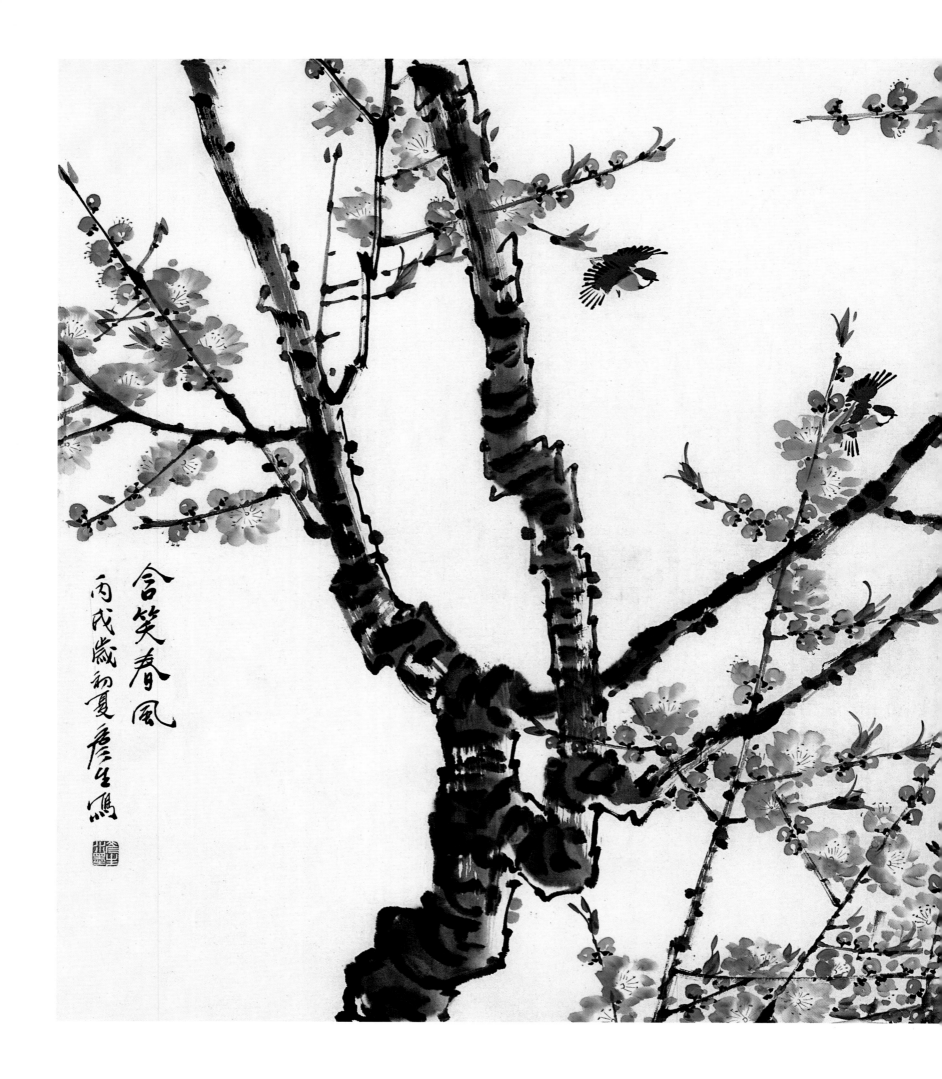

含笑春风
96cm×180cm
2006 年

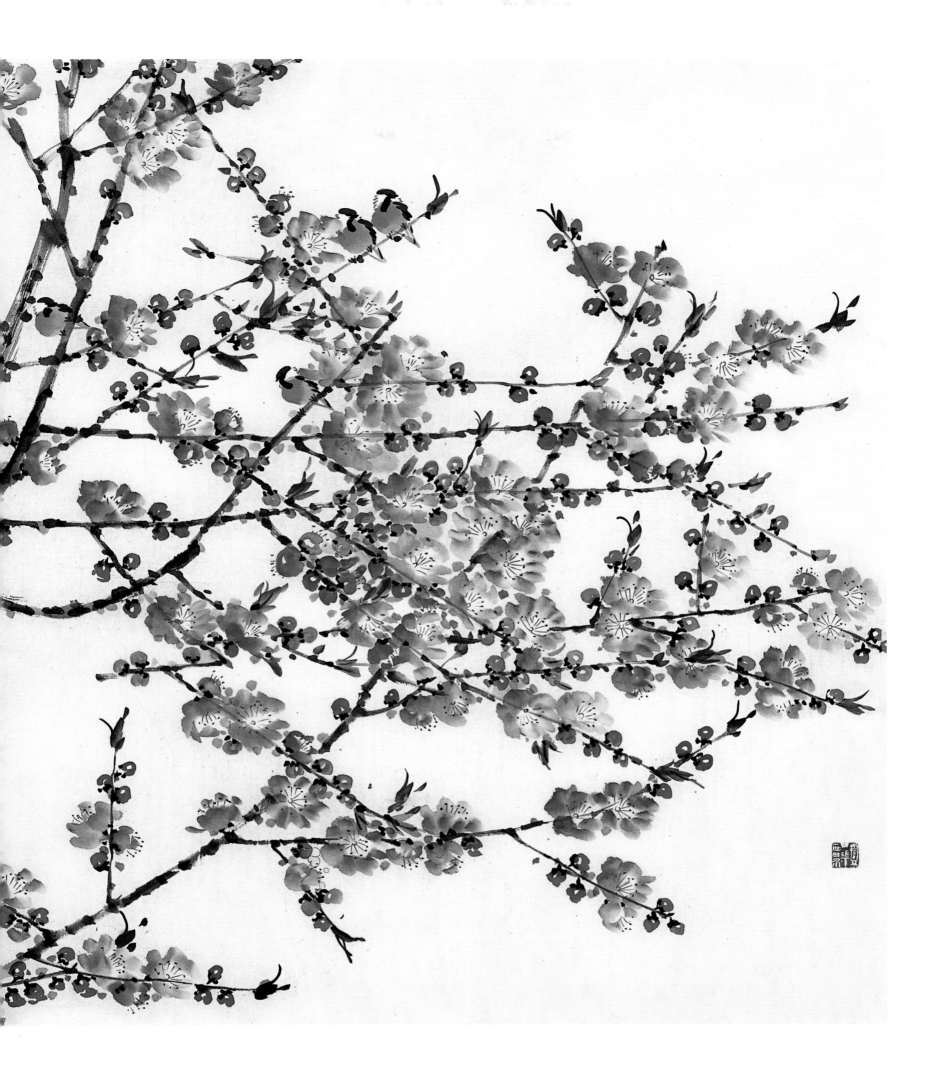

153

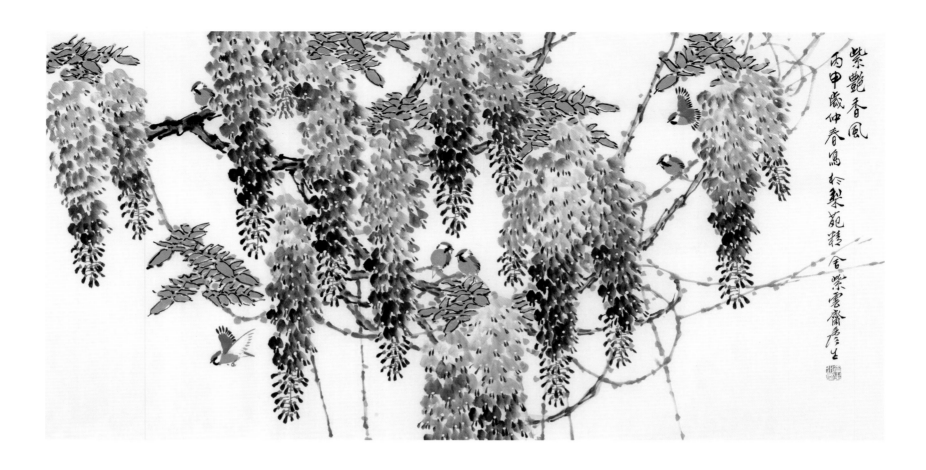

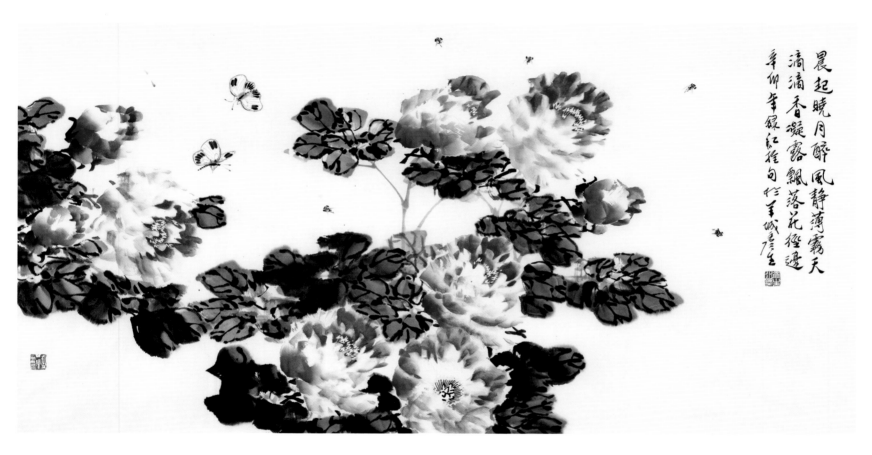

紫艳香风之四
68cm×136cm
2016 年

醉风
68cm×136cm
2011 年

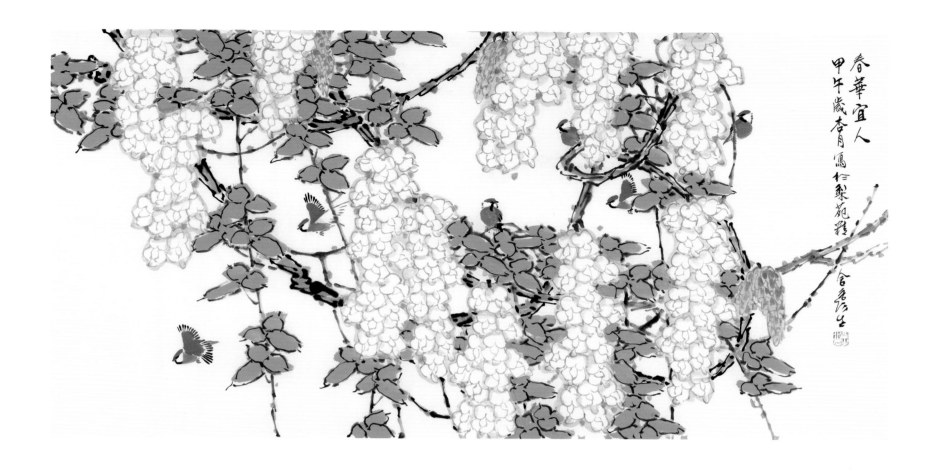

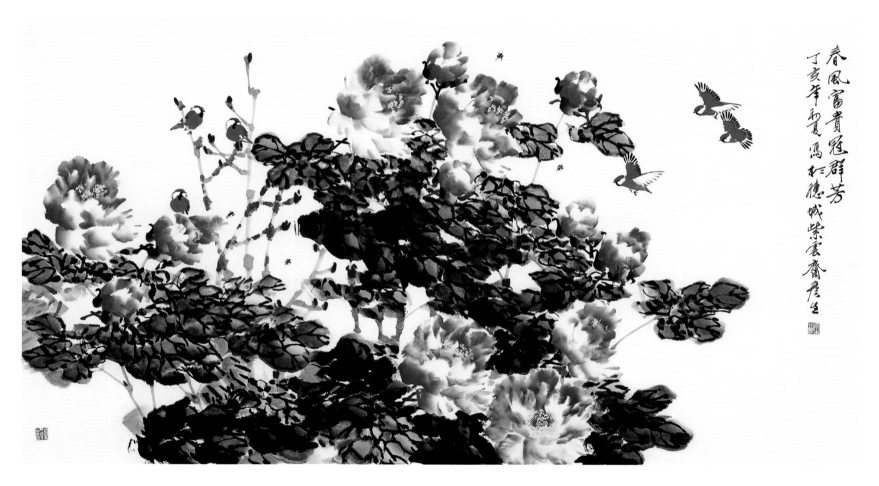

春华宜人之二

68cm×136cm

2014 年

春风富贵冠群芳之二

96cm×180cm

2007 年

155

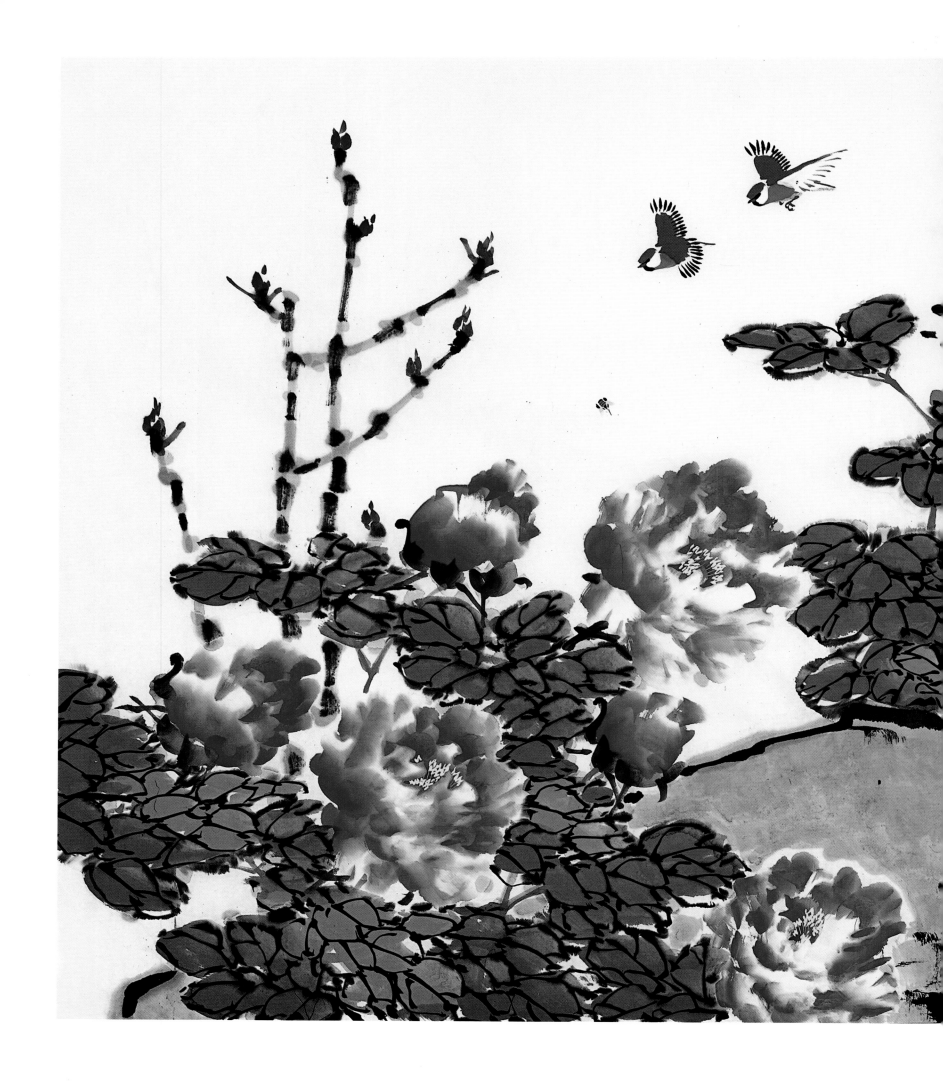

艳异随朝露之一
96cm×180cm
2016 年

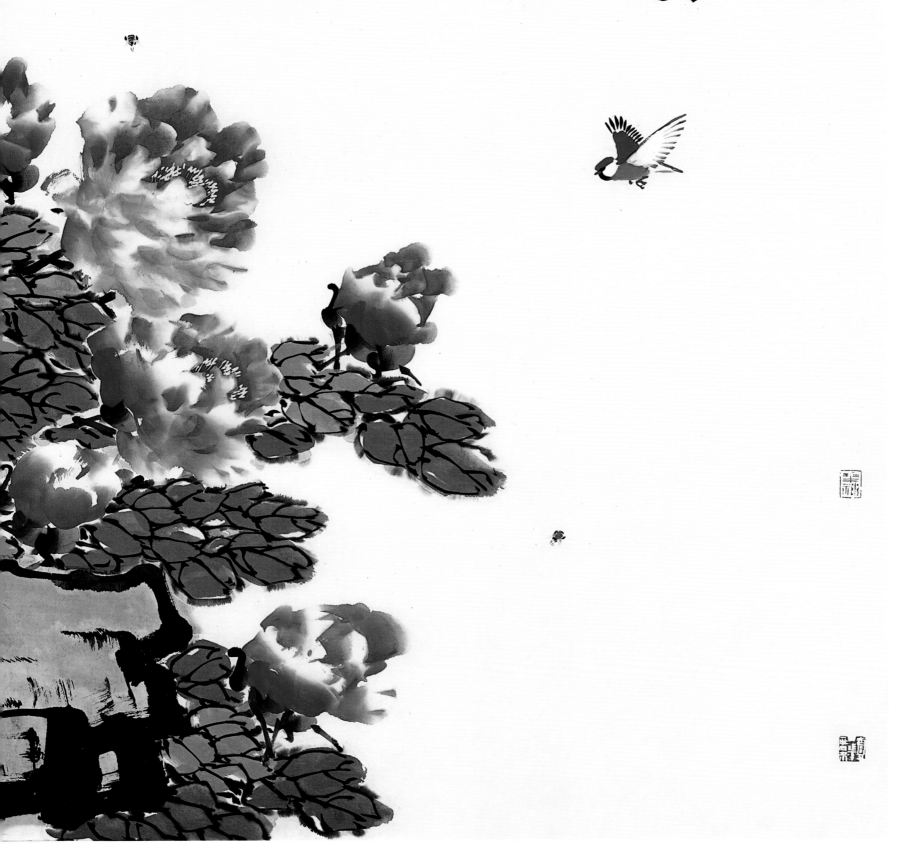

艷異隨朝露 馨香逐曉風

丙陽春三月於梨花精舍寫 紫雲齋參之

157

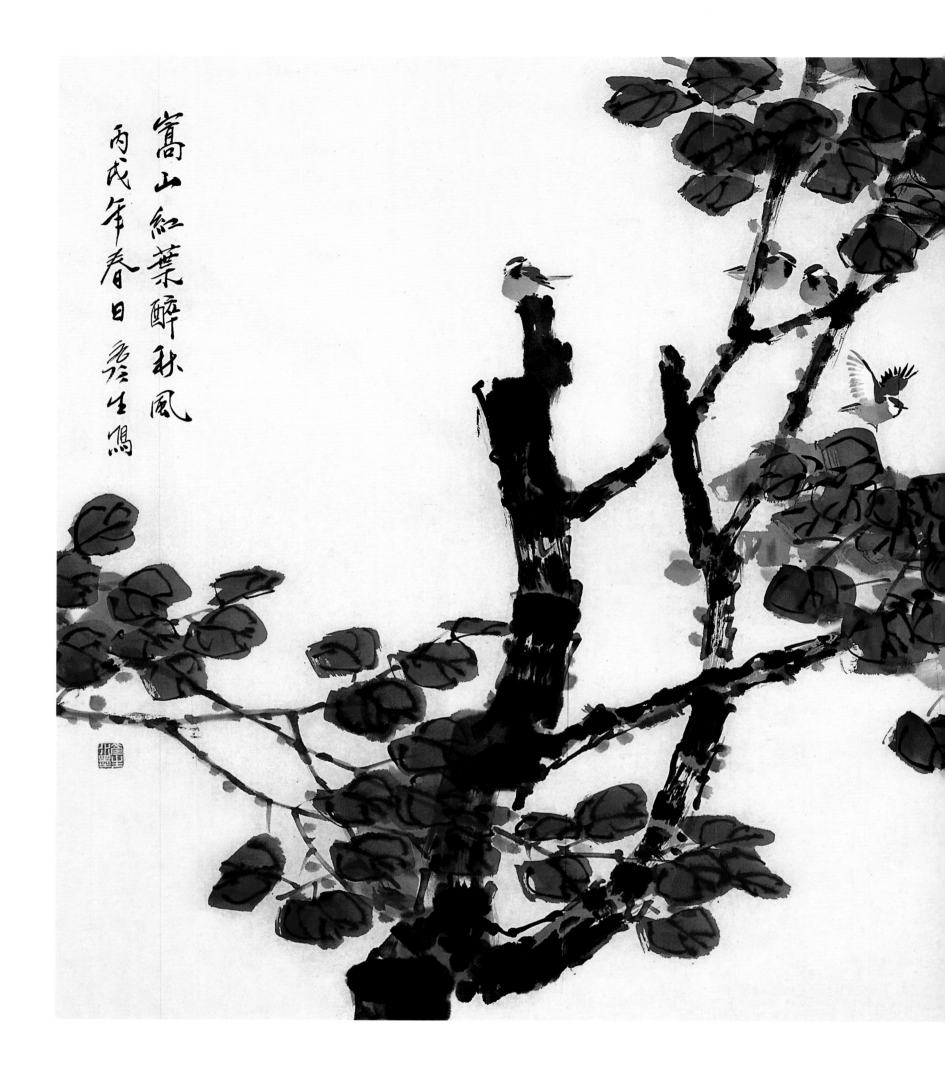

嵩山红叶醉秋风

96cm×180cm

2006 年

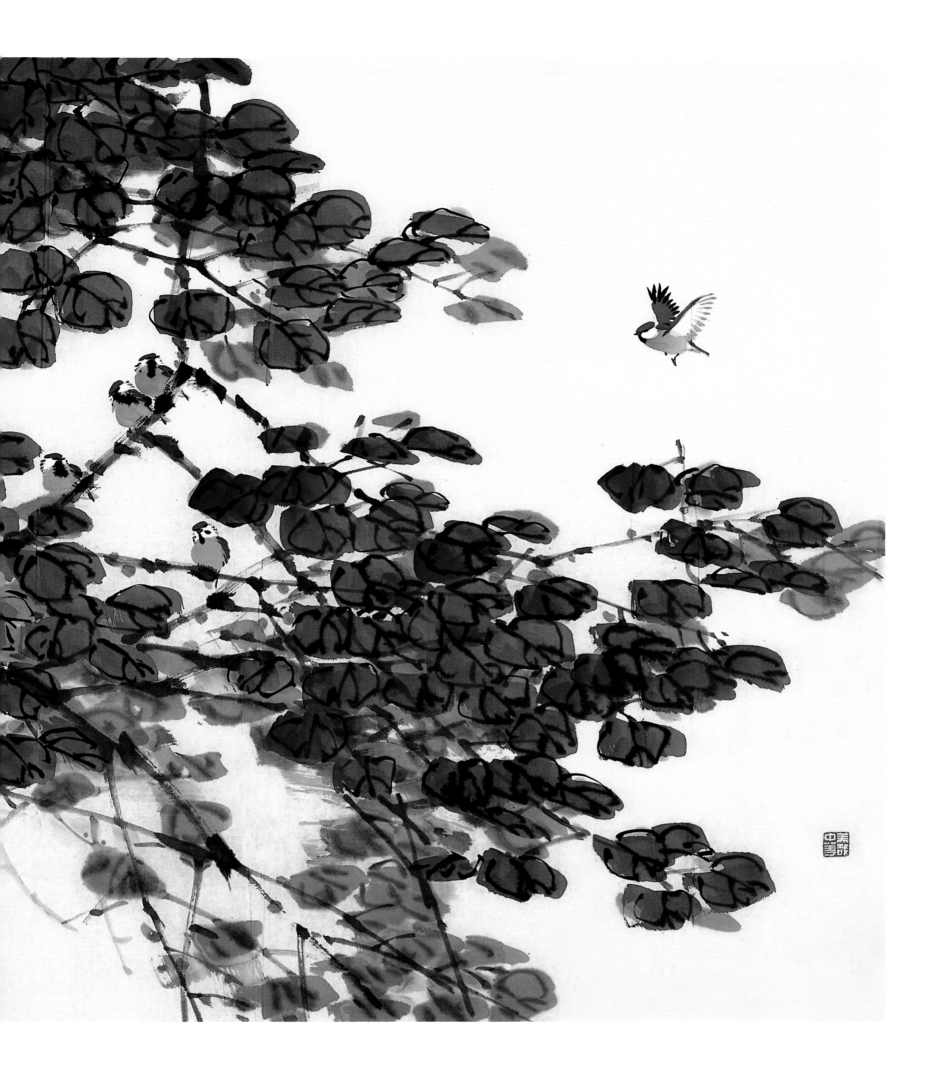

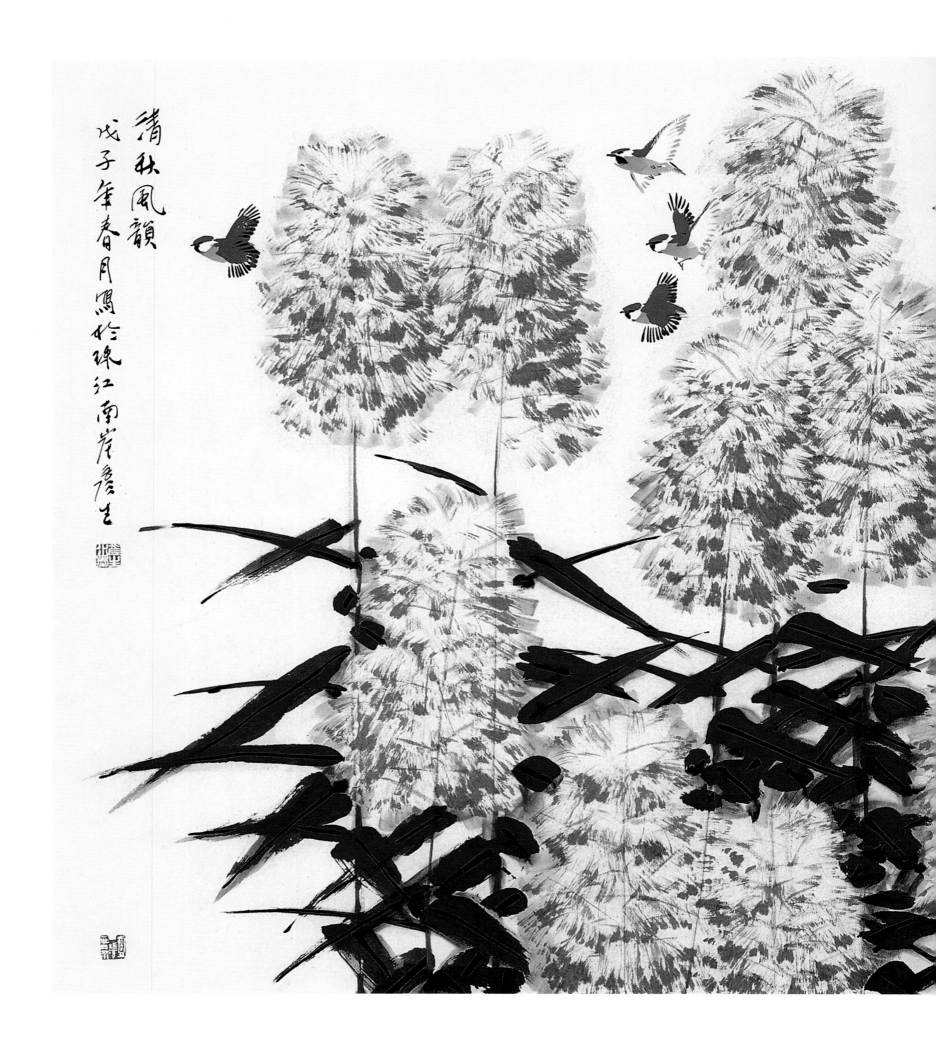

清秋风韵
96cm×180cm
2008 年

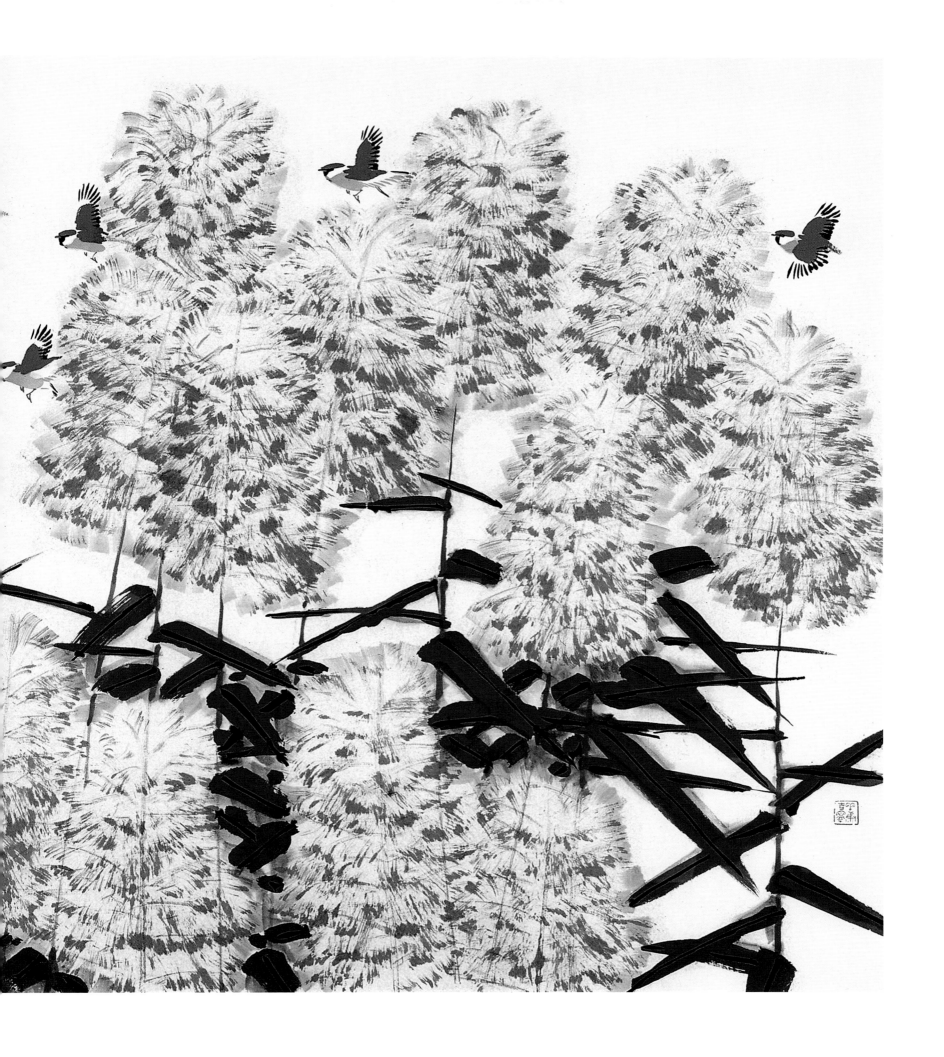

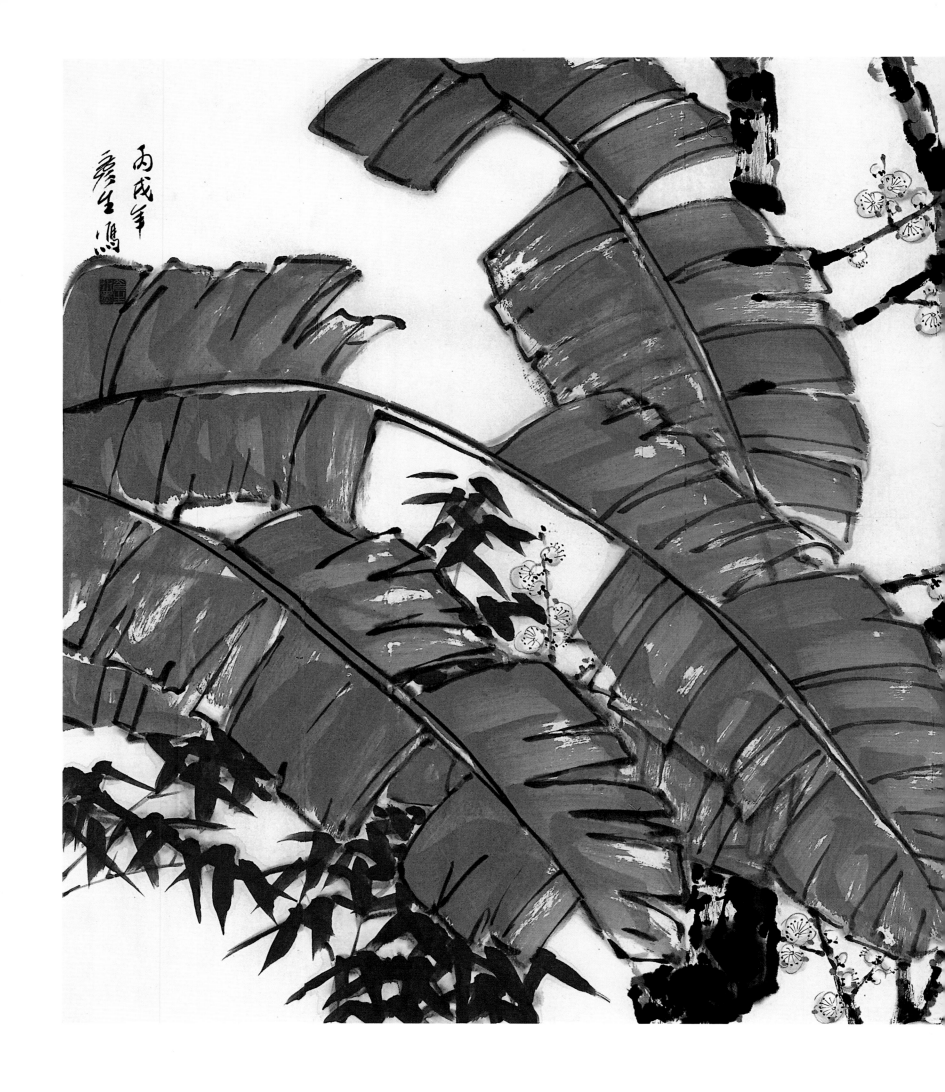

花枝俏
96cm×180cm
2006 年

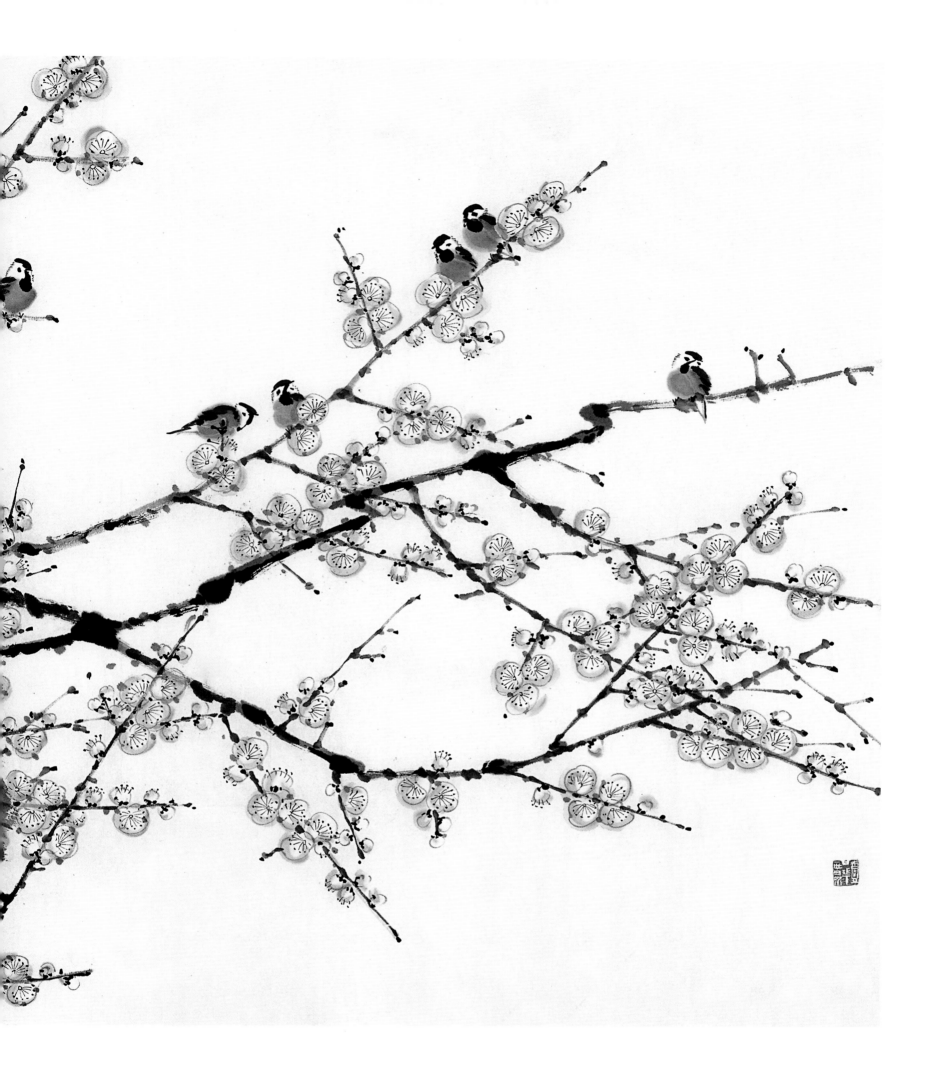

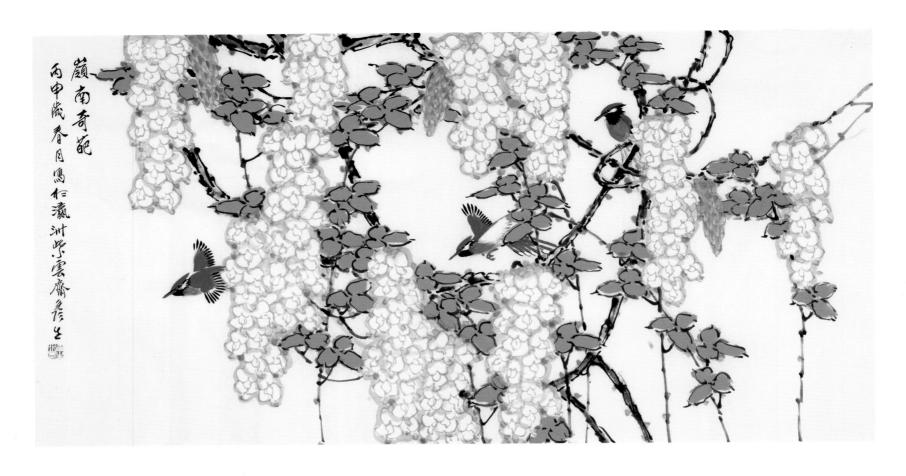

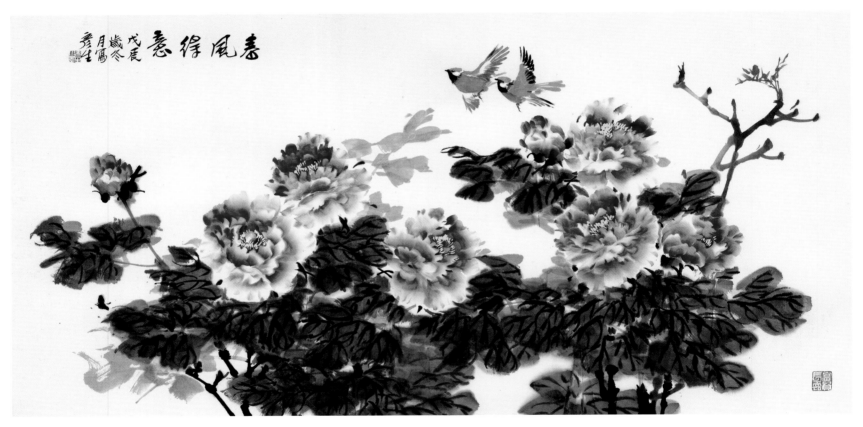

岭南奇葩之二
68cm×136cm
2016 年

———————

春风得意之二
68cm×136cm
1988 年

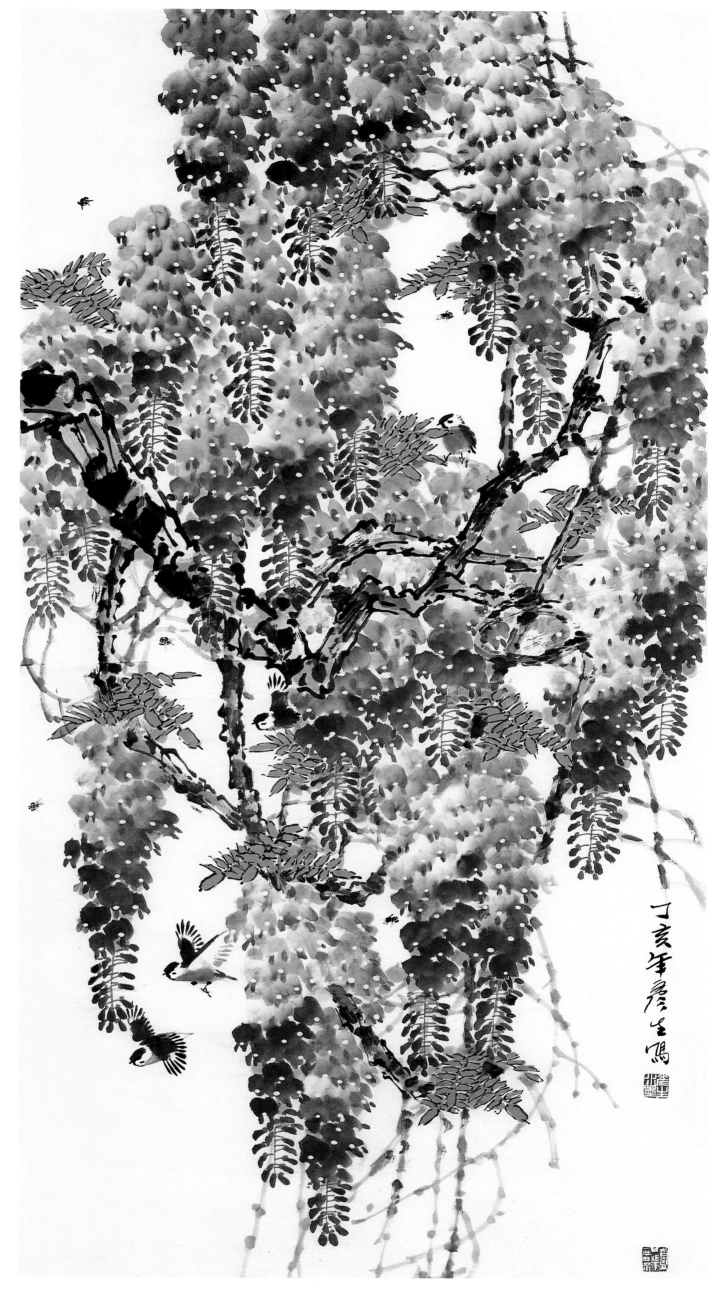

繁华似锦之二
136cm×68cm
2007 年

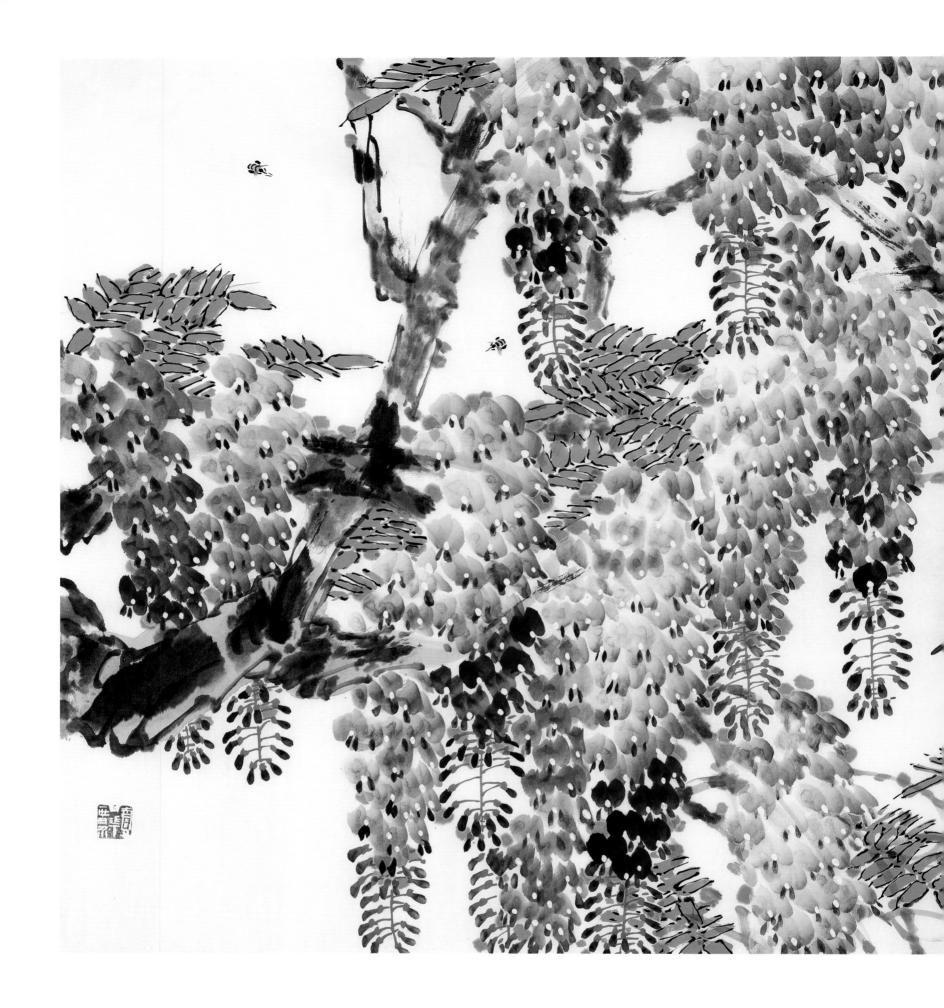

锦上添华

68cm×136cm

2005 年

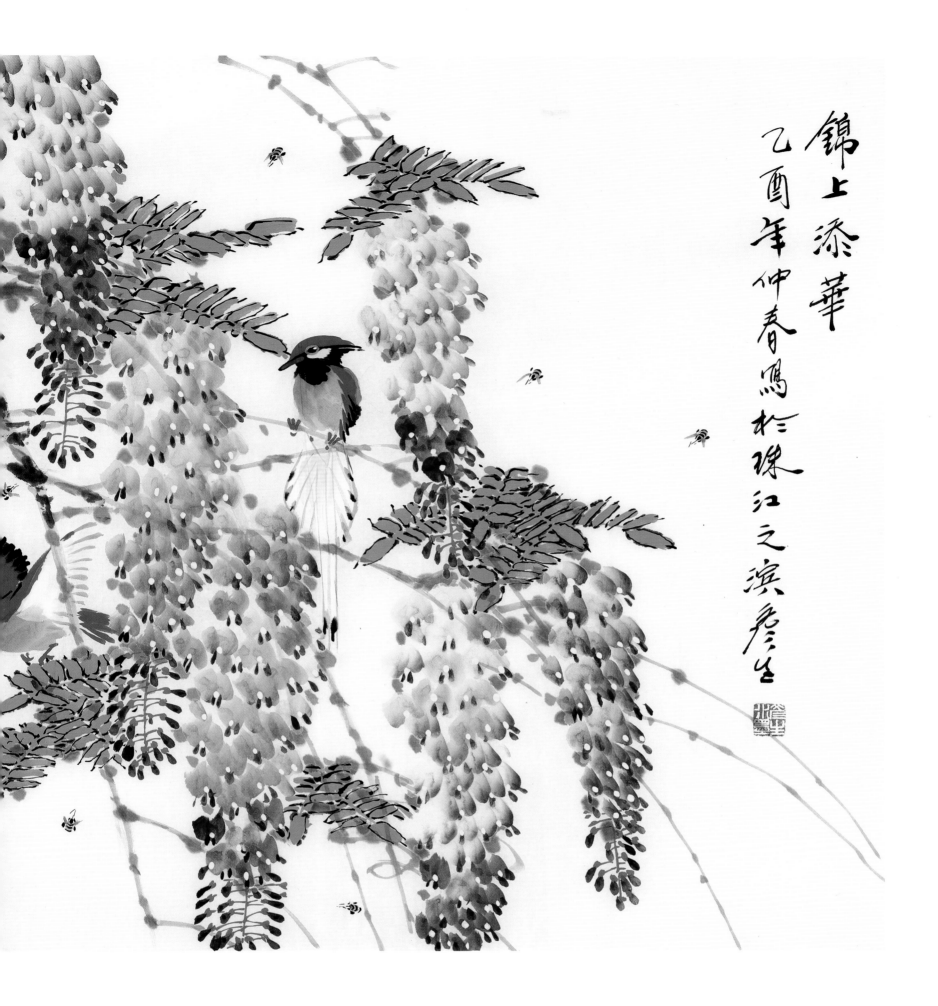

錦上添華

乙酉年仲春寫於珠江之濱彥生

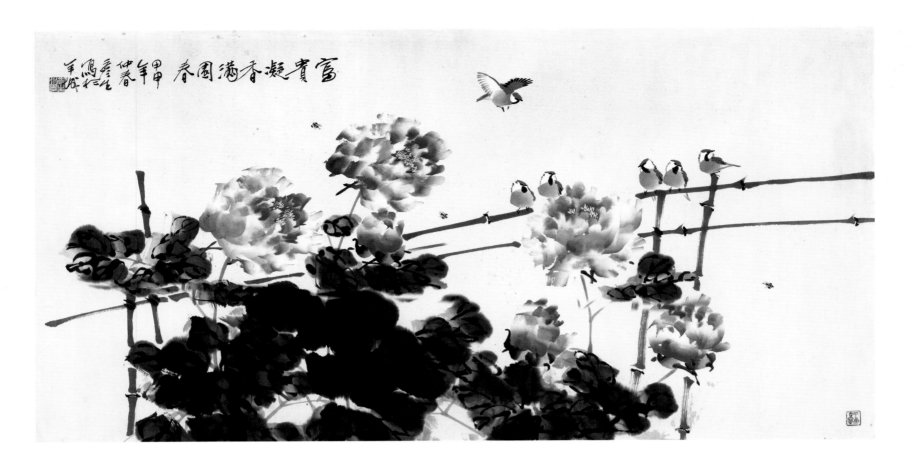

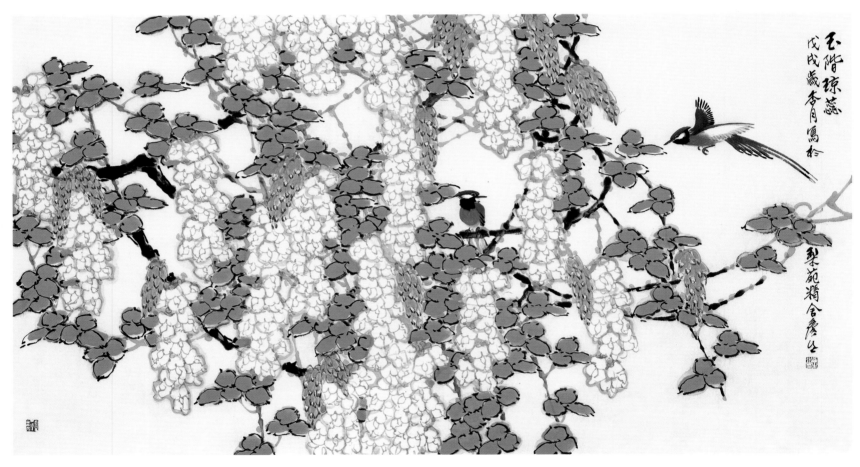

富贵凝香满园春之二

68cm×136cm

2004 年

玉阶琼蕊之一

96cm×180cm

2018 年

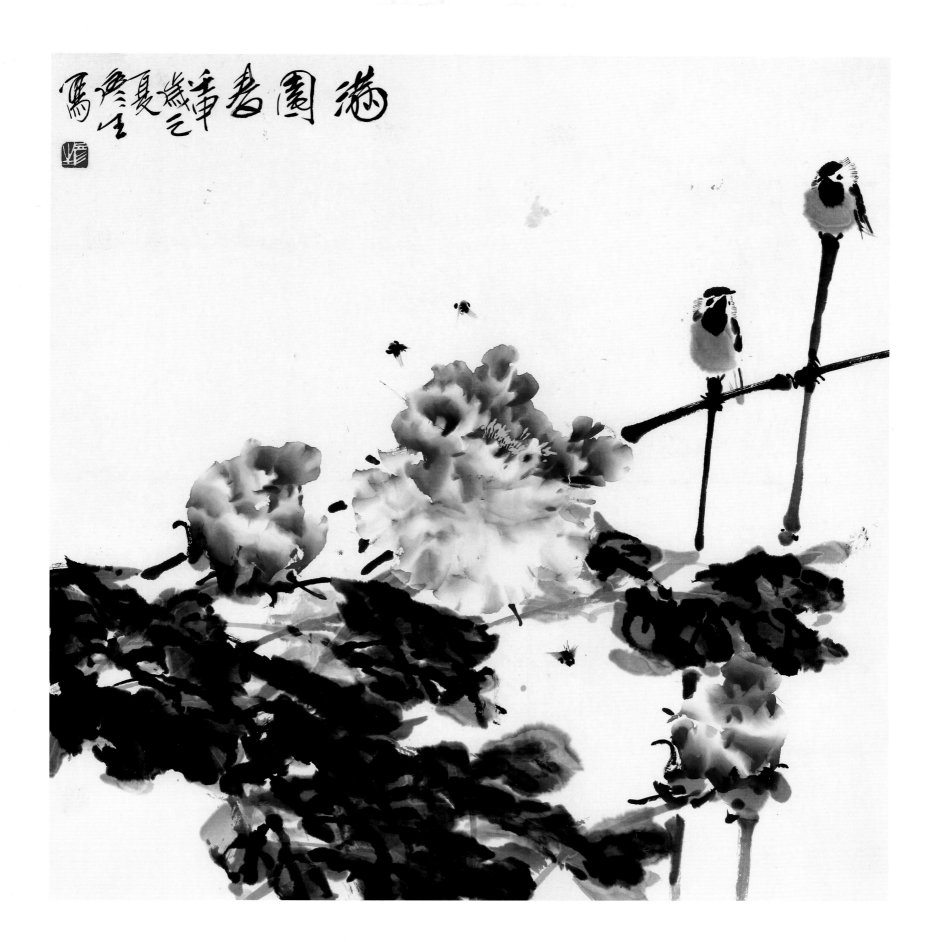

满园春
68cm×68cm
1992 年

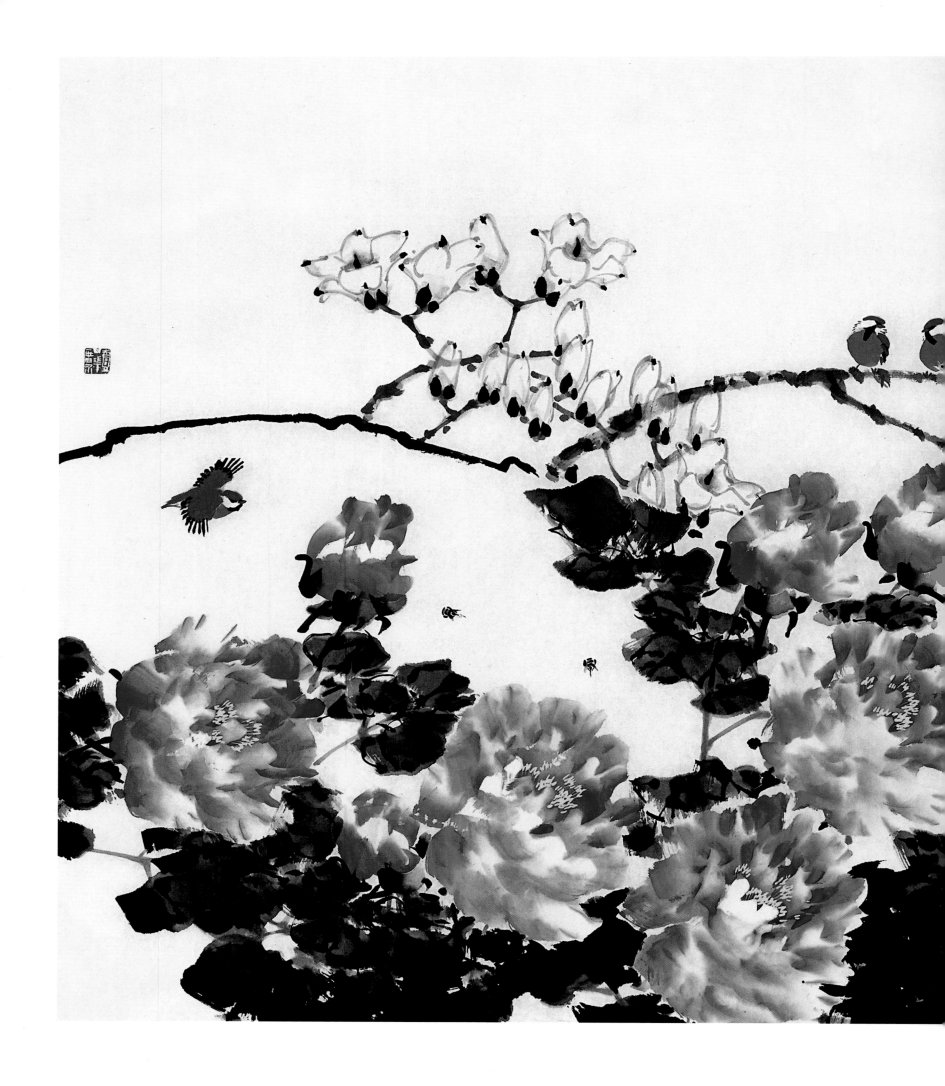

春晖烂漫

96cm×180cm

2007 年

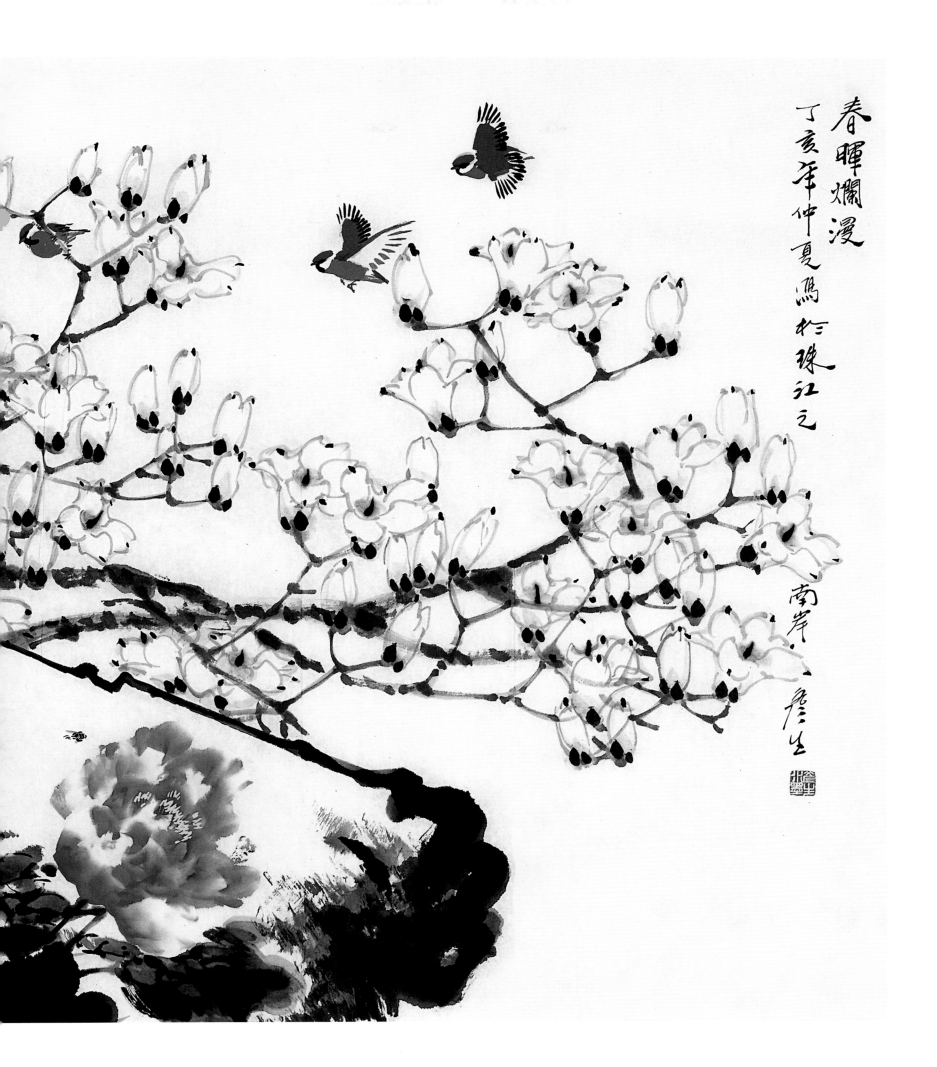

春暉爛漫
丁亥年仲夏寫於珠江之
南岸　一鷹生

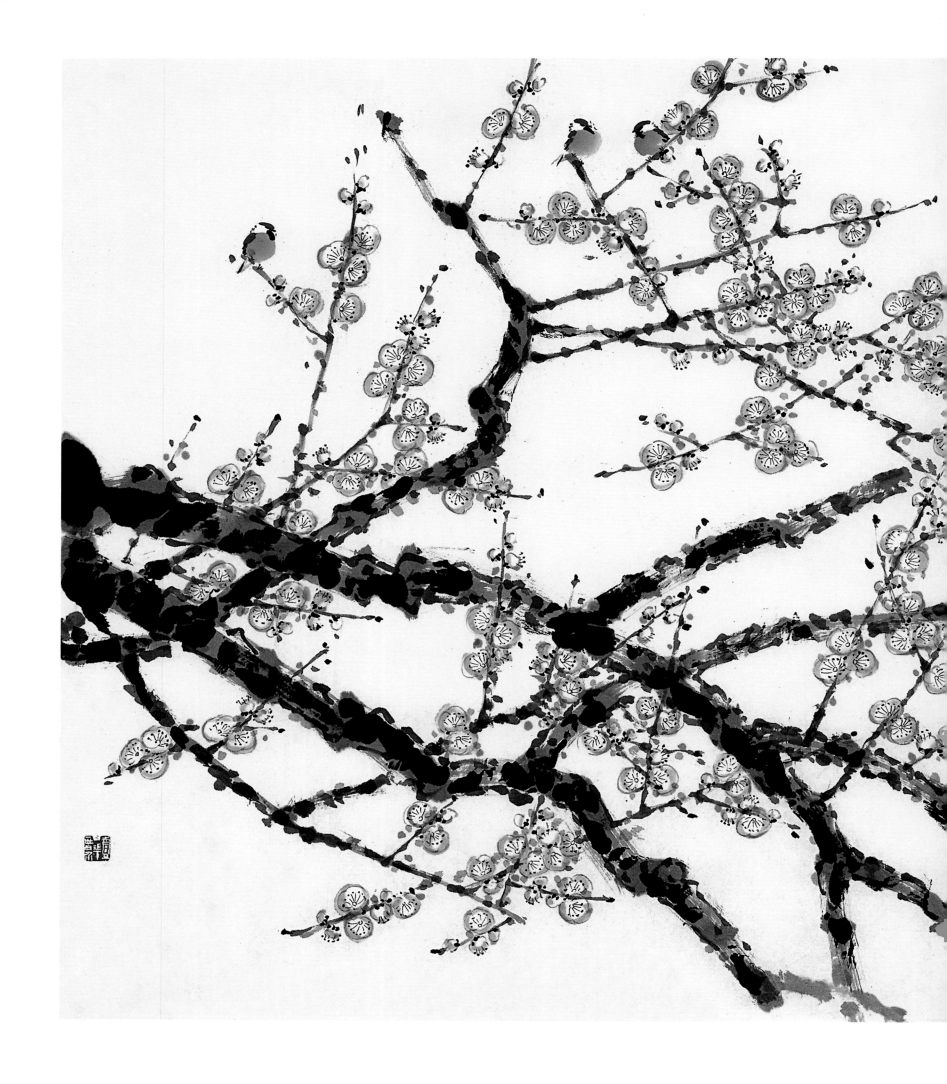

香冷隔尘埃
96cm×180cm
2008 年

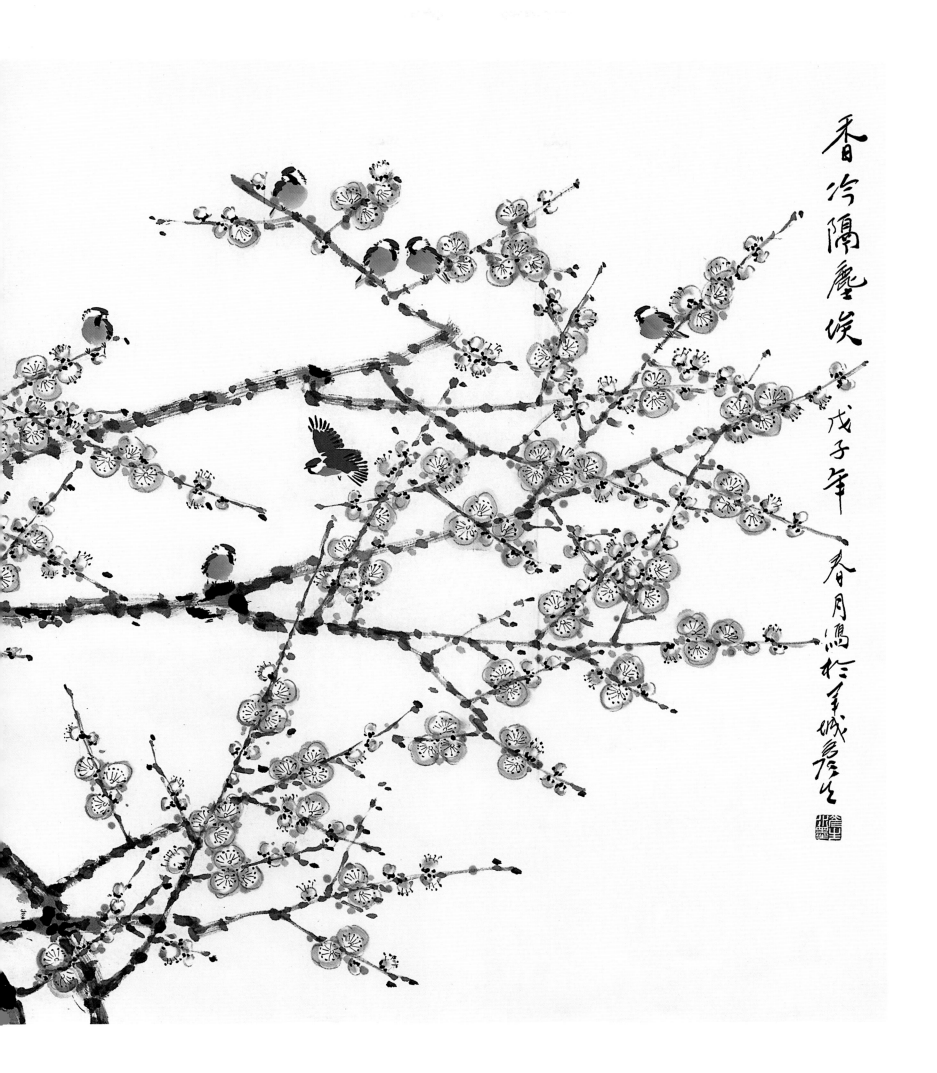

香冷隔塵埃 戊子年春月寫於羊城君士

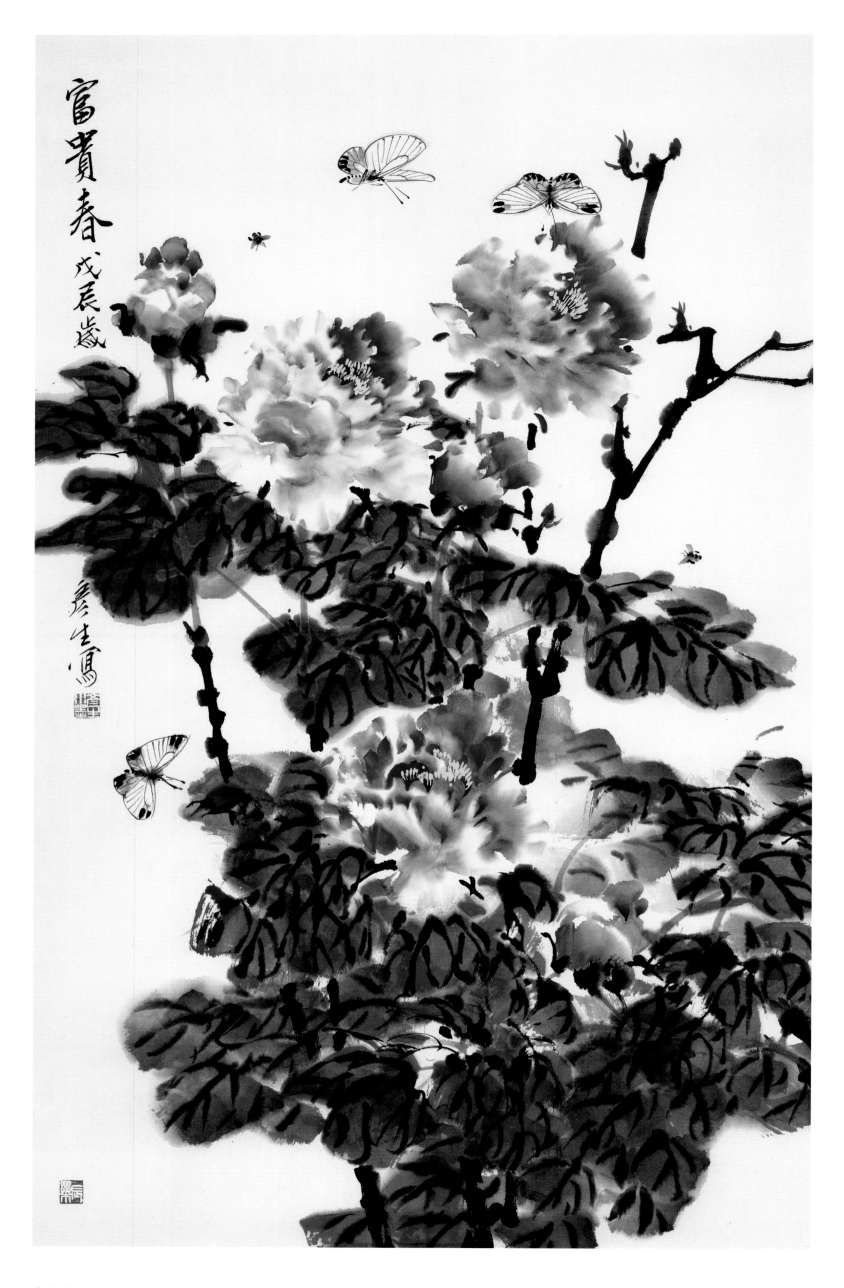

富贵春　96cm×52cm　1988 年

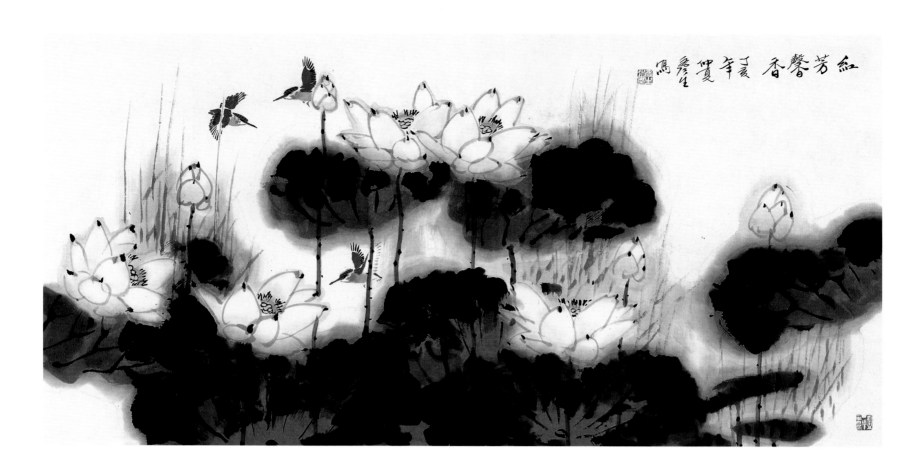

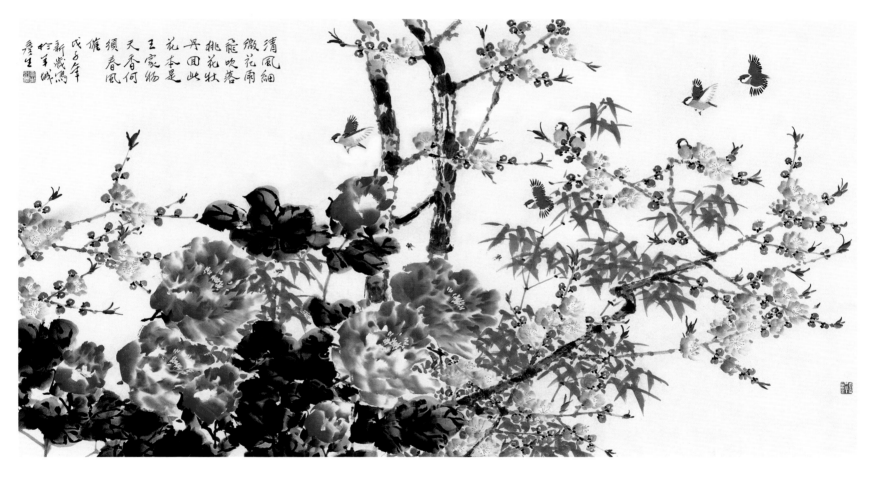

红芳馨香
68cm×136cm
2007 年

竞秀之二
96cm×180cm
2008 年

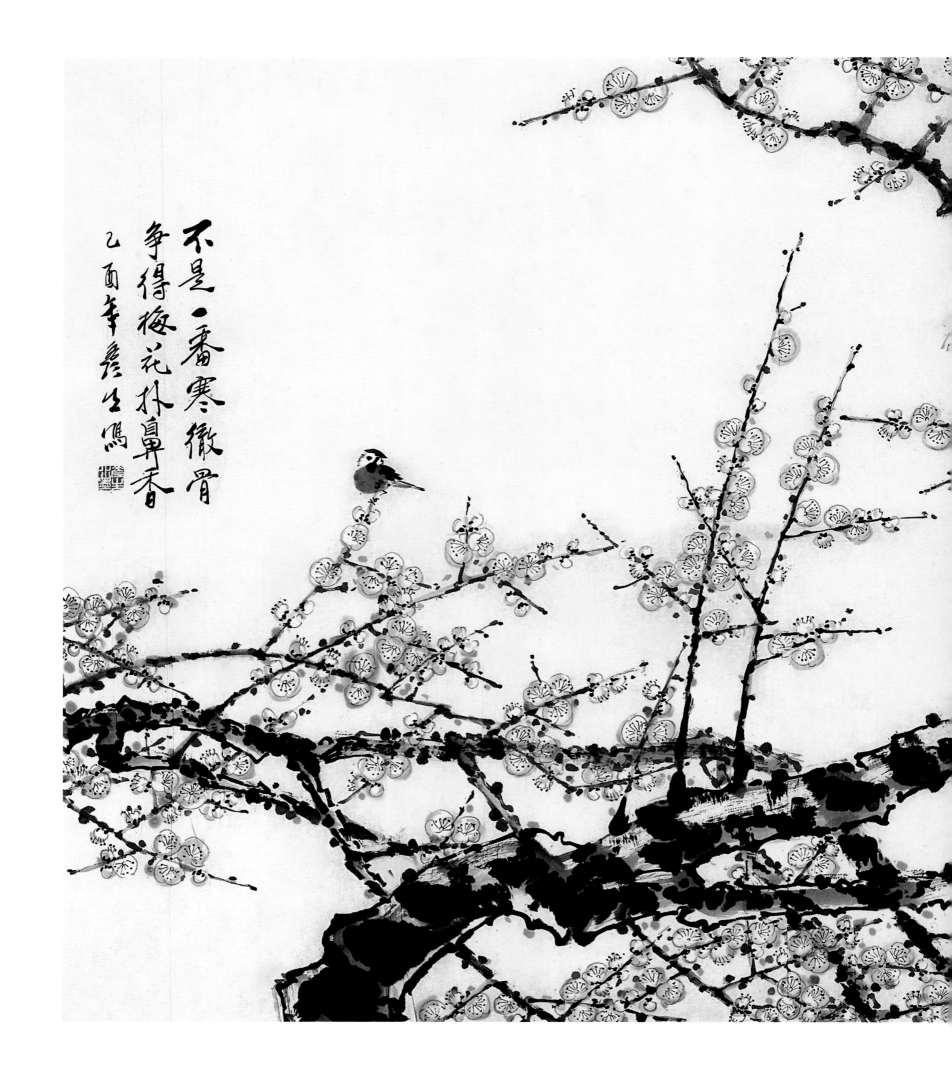

不是一番寒徹骨
争得梅花扑鼻香
乙酉年慶生寫

傲骨含香
96cm×180cm
2005 年

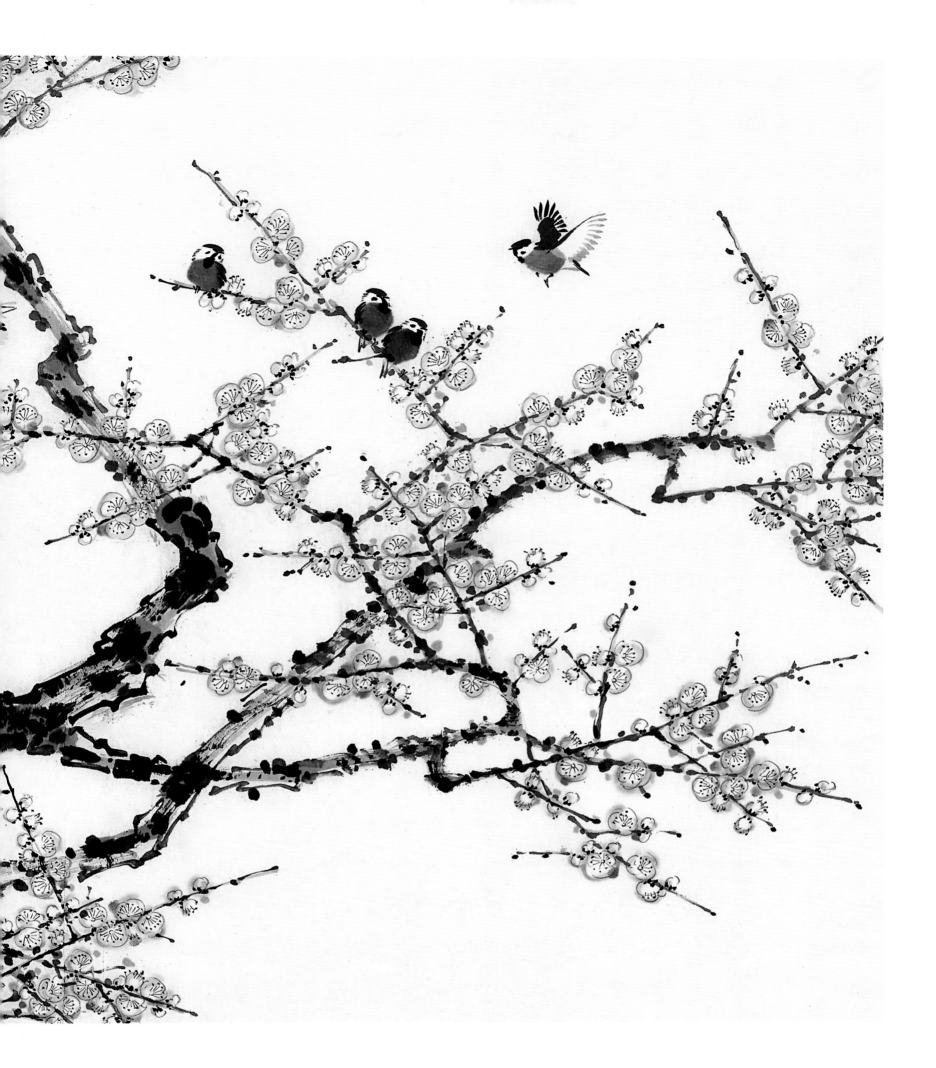

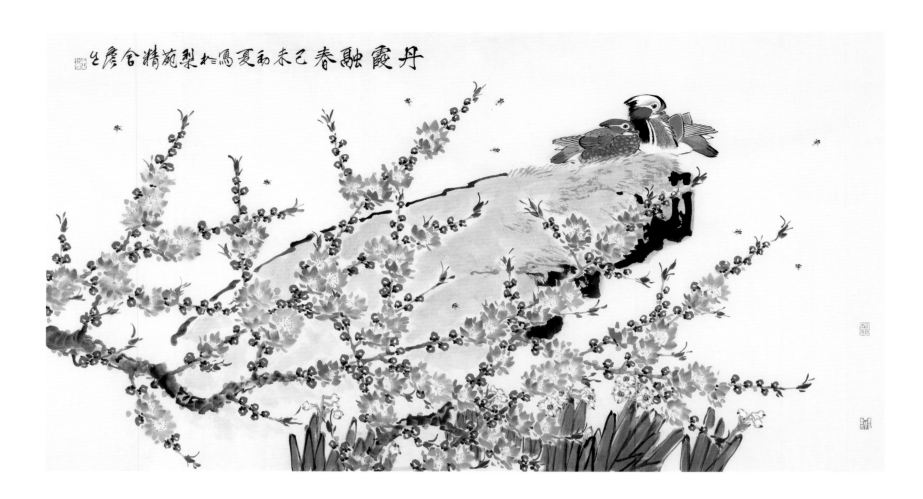

丹霞融春 己未和夏寫於梨軒精舍廔生

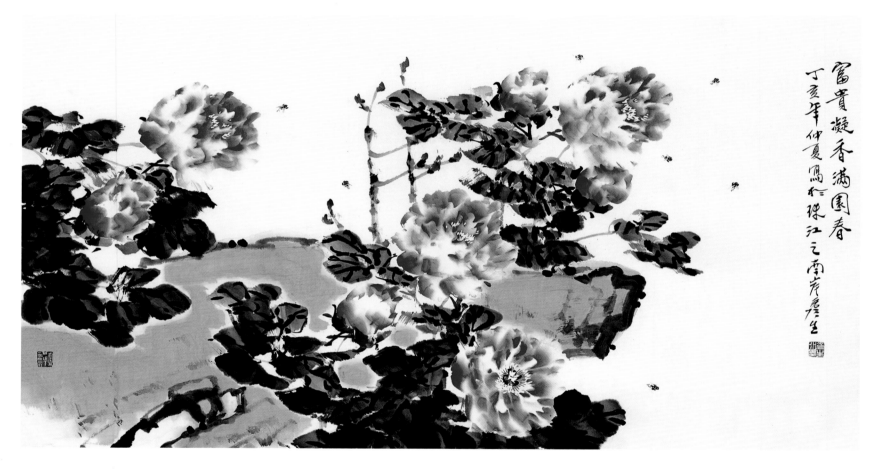

富貴凝香滿園春 丁亥年仲夏寫於珠江之南廔生

丹霞融春
96cm×180cm
2015 年

———————

富贵凝香满园春之三
68cm×136cm
2007 年

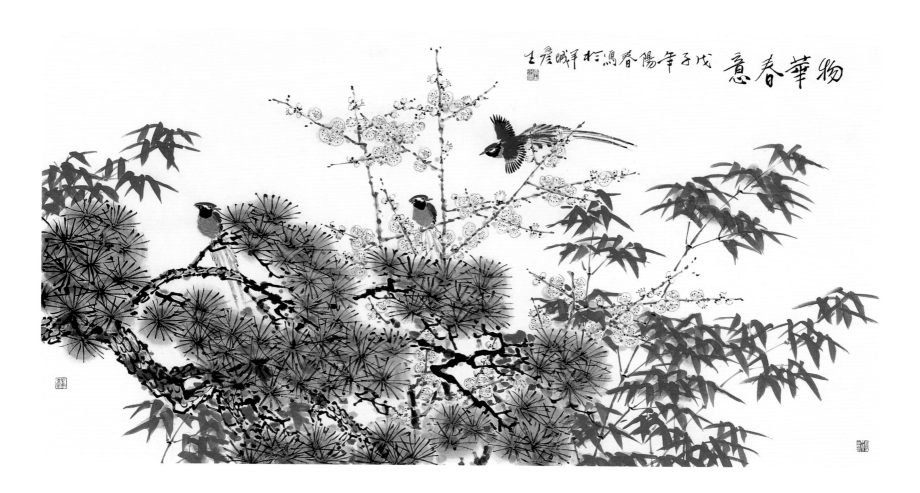

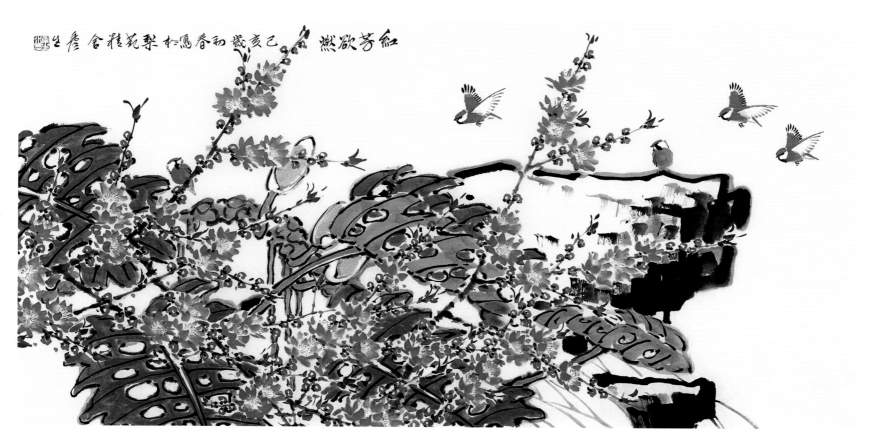

物华春意

96cm×180cm

2008 年

———

红芳欲燃

68cm×136cm

2019 年

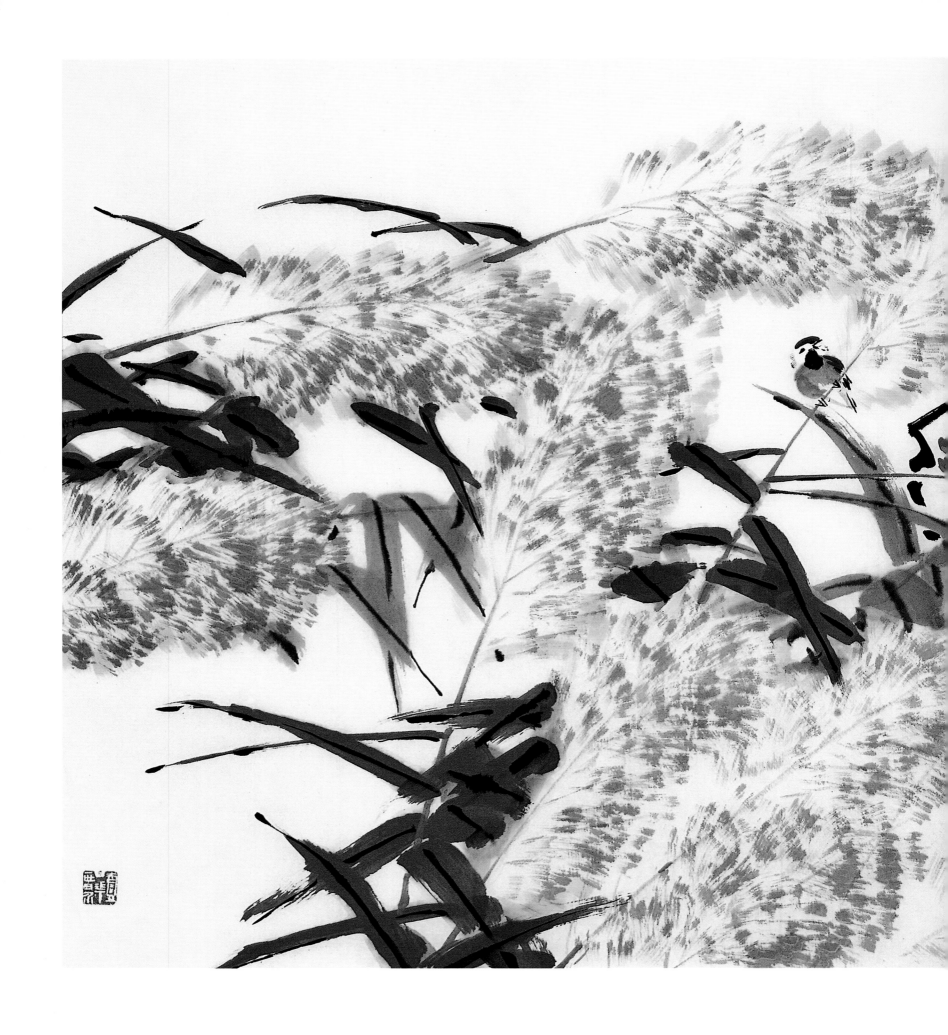

野岸秋声之一
68cm×136cm
2011 年

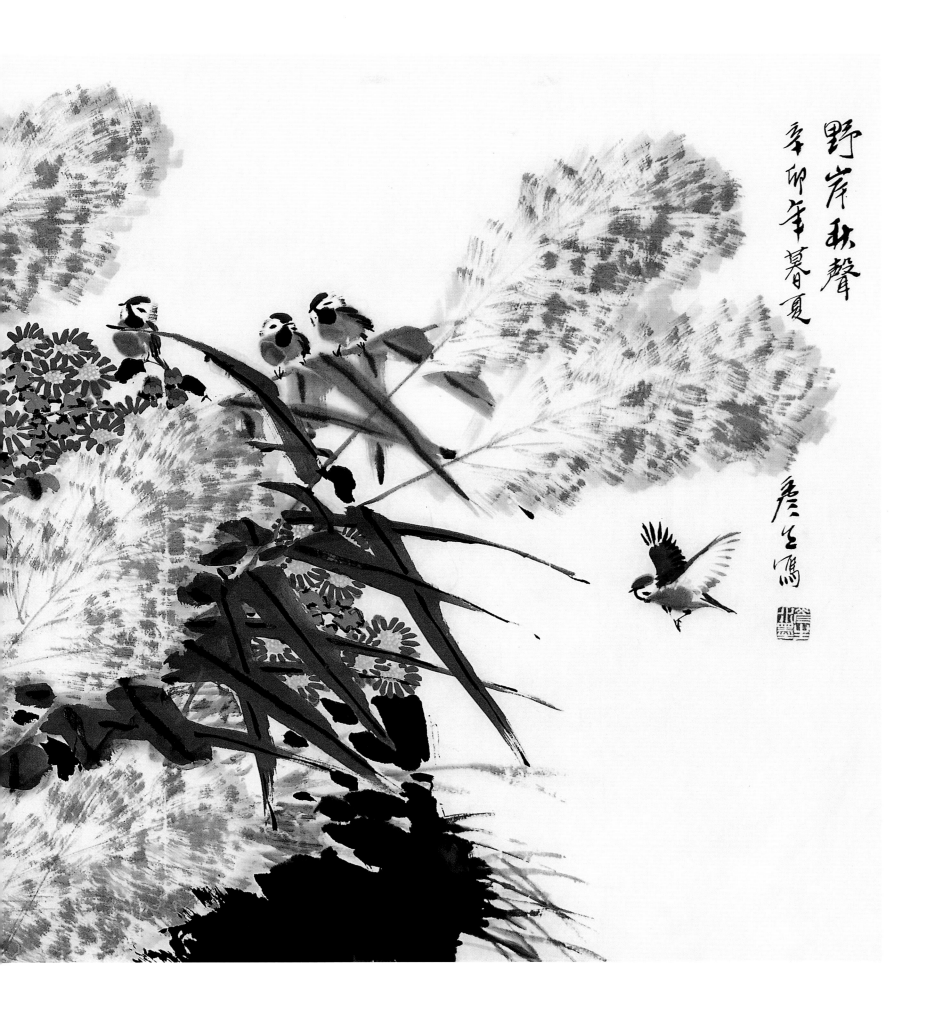

野岸秋聲

辛卯年暮夏

震生寫

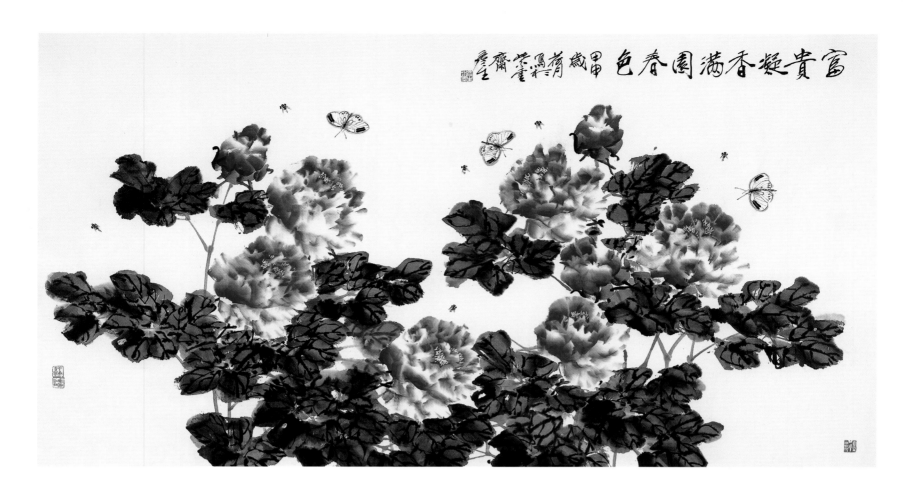

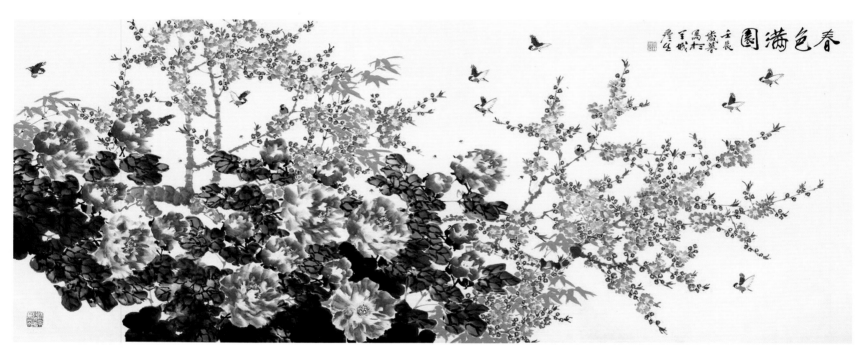

富贵凝香满园春色
96cm×180cm
2004 年

————————

春色满园之一
145cm×367cm
2012 年

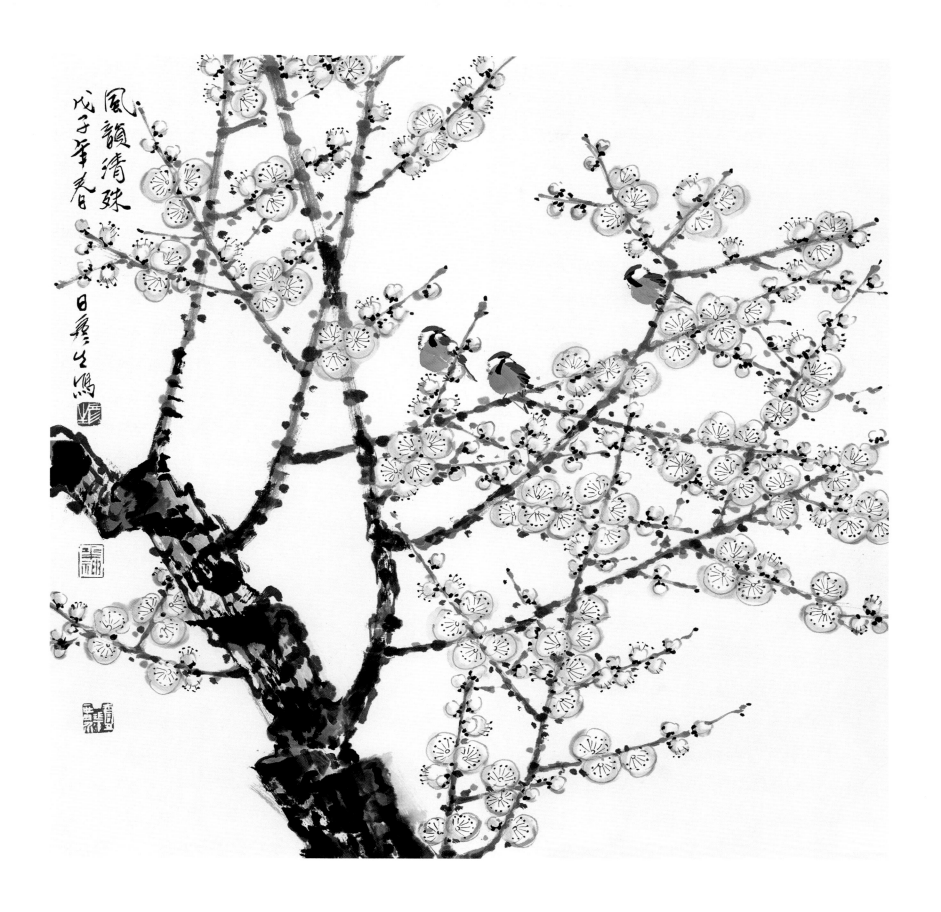

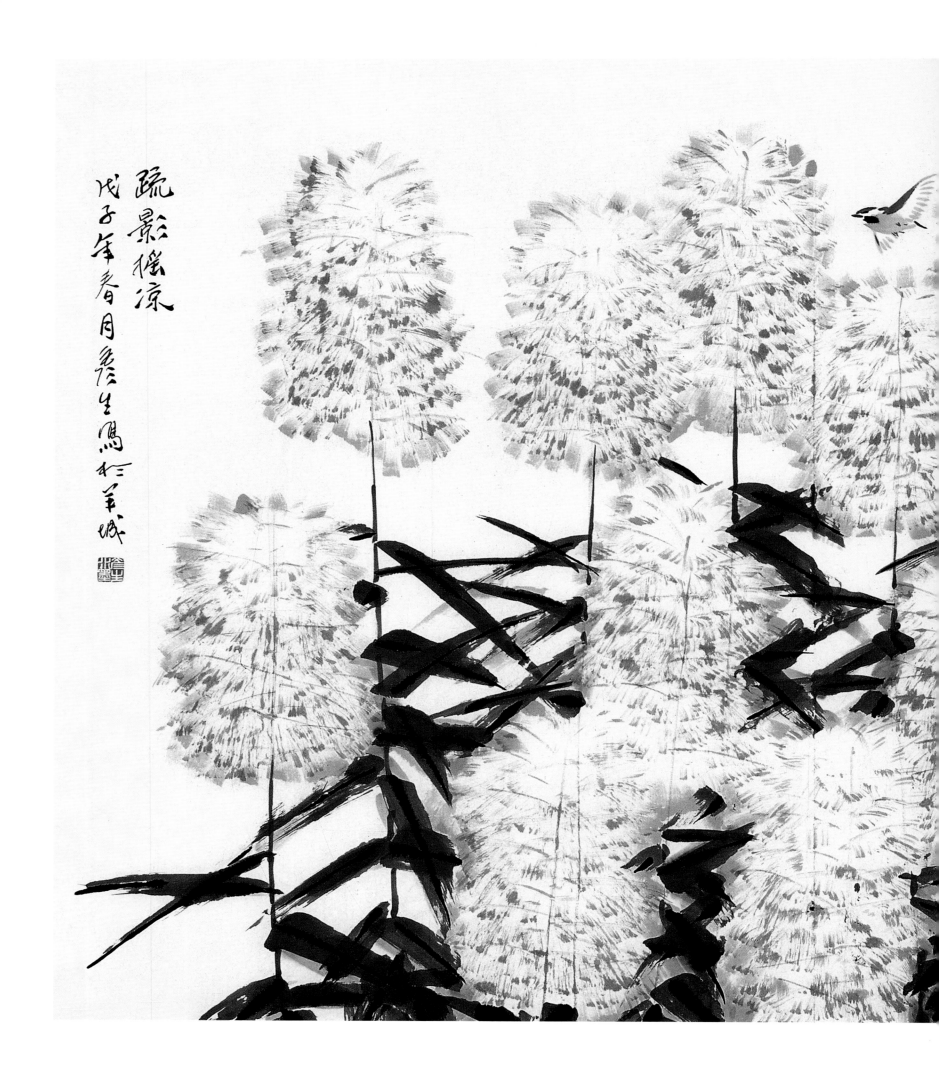

疏影摇凉
96cm×180cm
2008 年

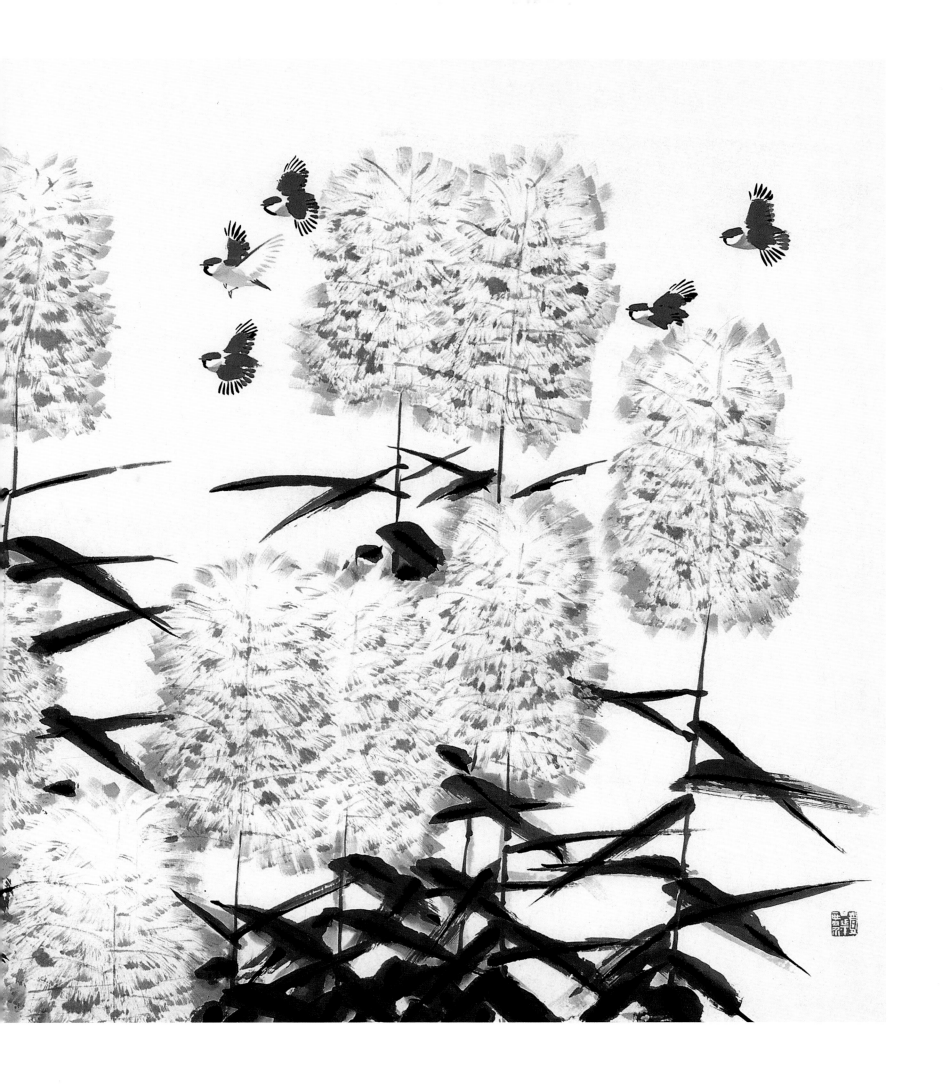

185

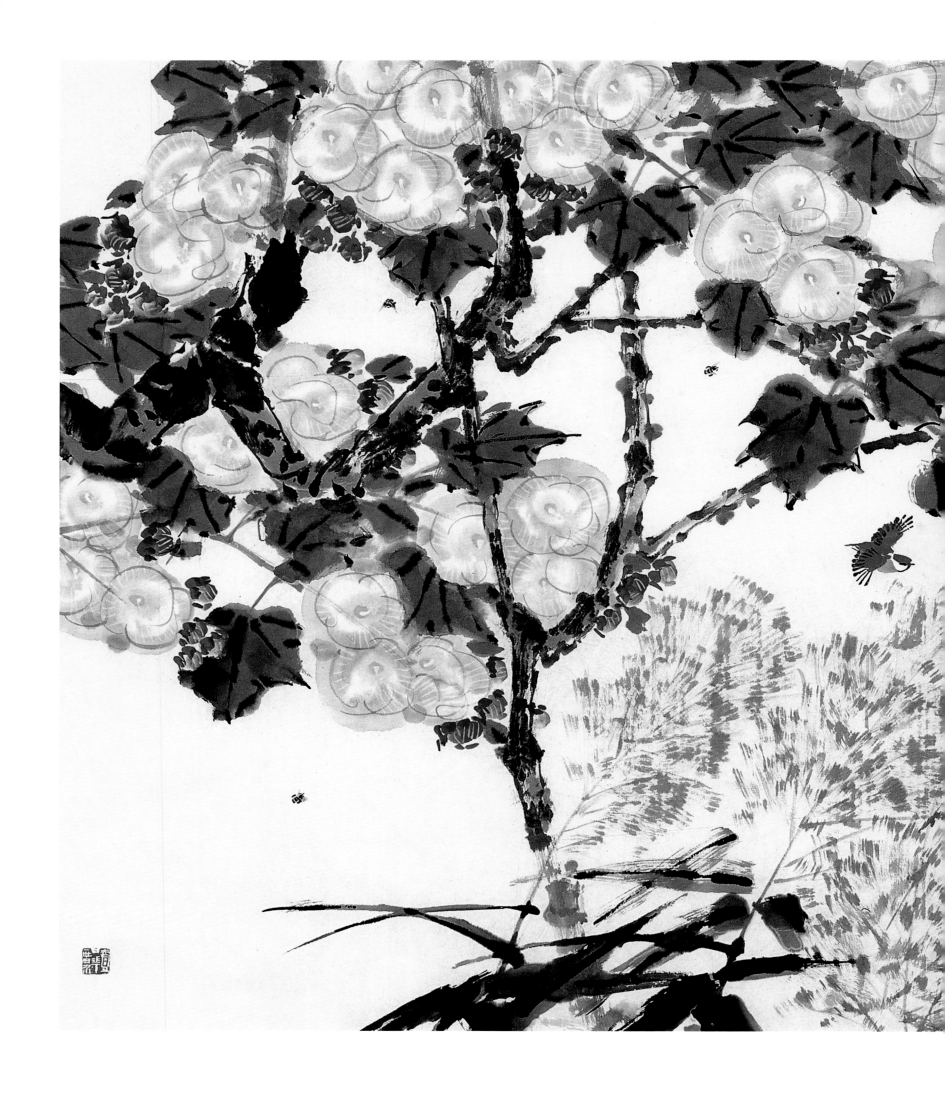

池岸秋艳

96cm×180cm

2007 年

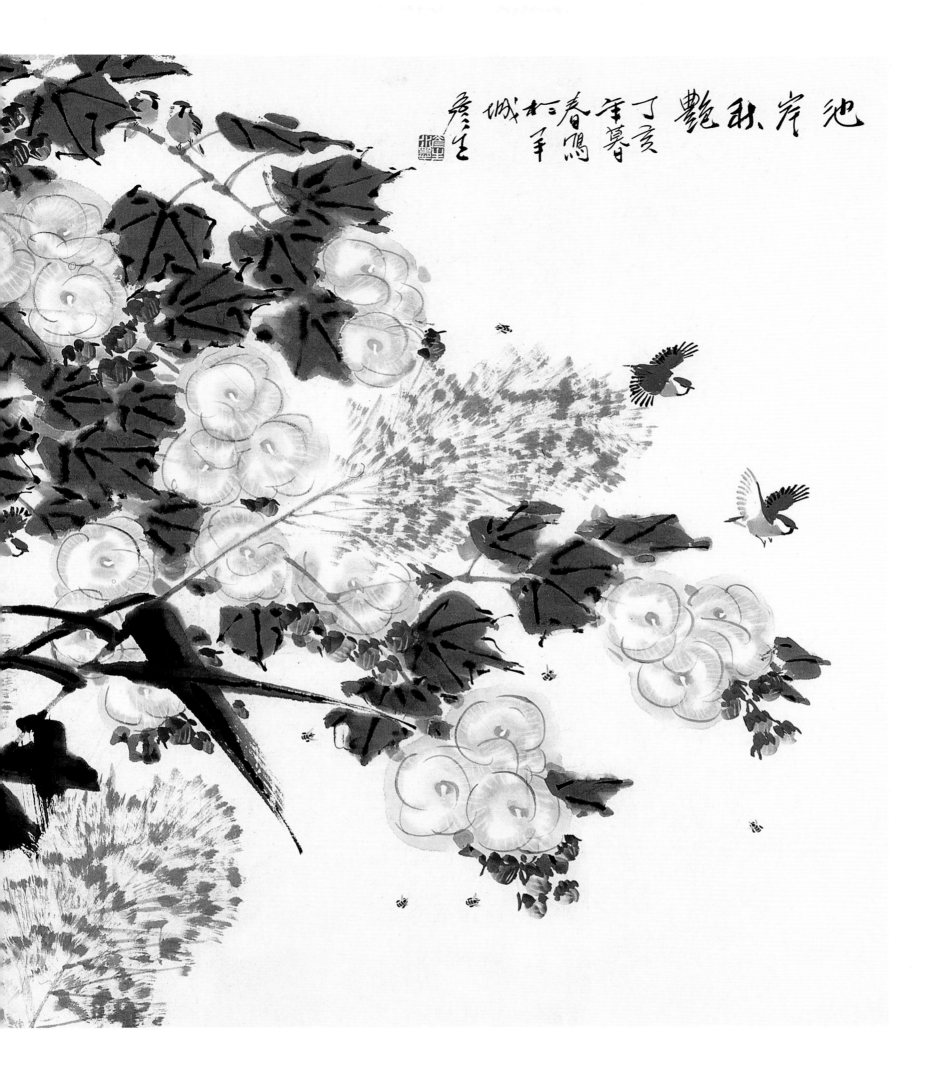

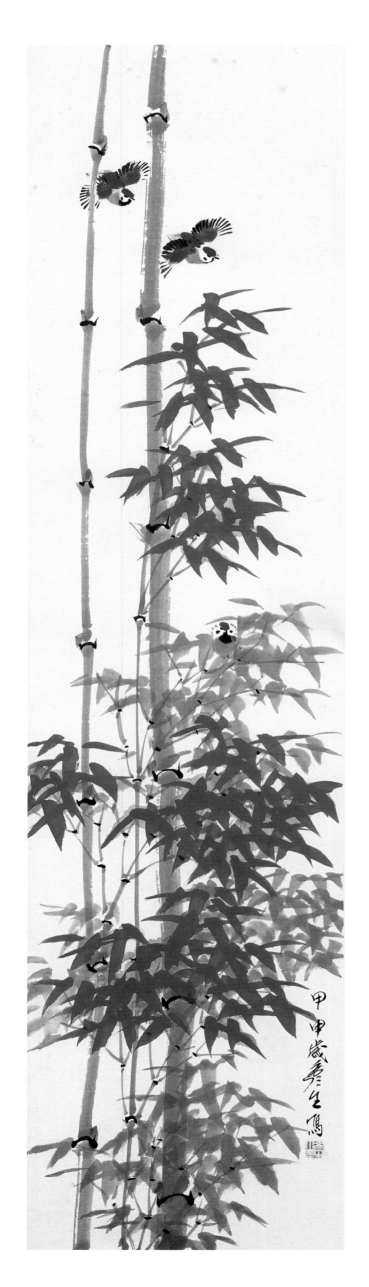

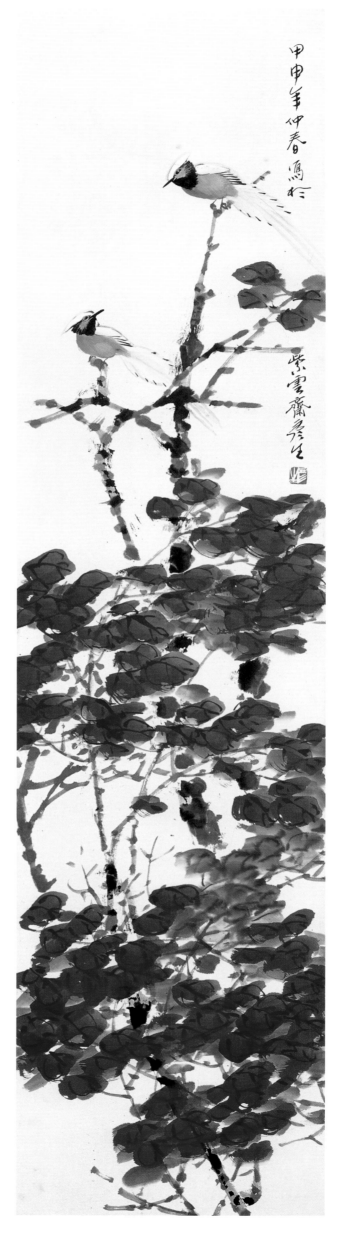

翠竹风声　136cm×34cm　2004 年　　　　醉红　136cm×34cm　2004 年

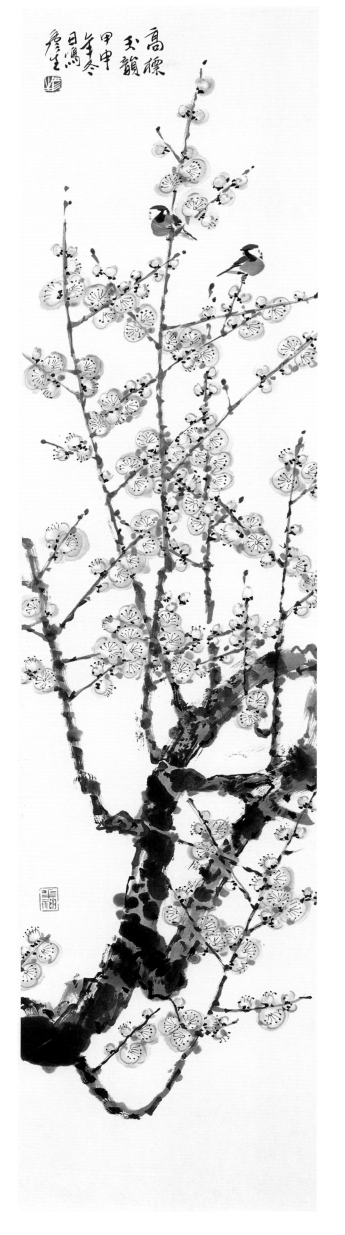

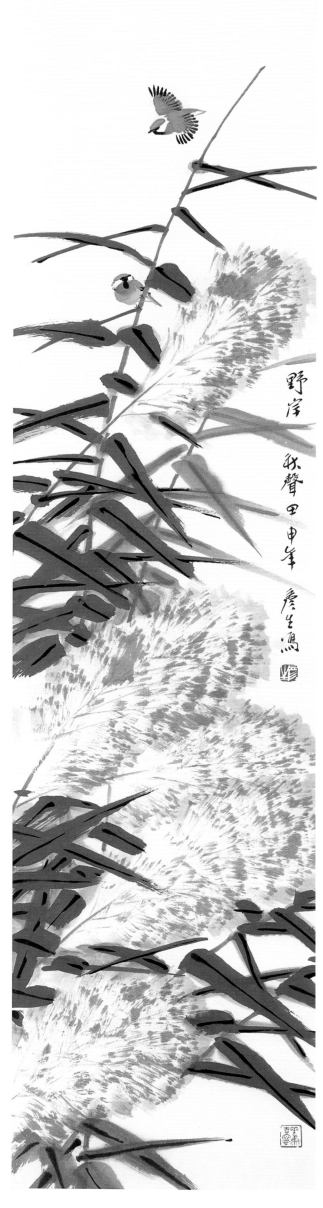

高标玉韵　　136cm×34cm　2004 年　　　　　　　　野岸秋声　　136cm×34cm　2004 年

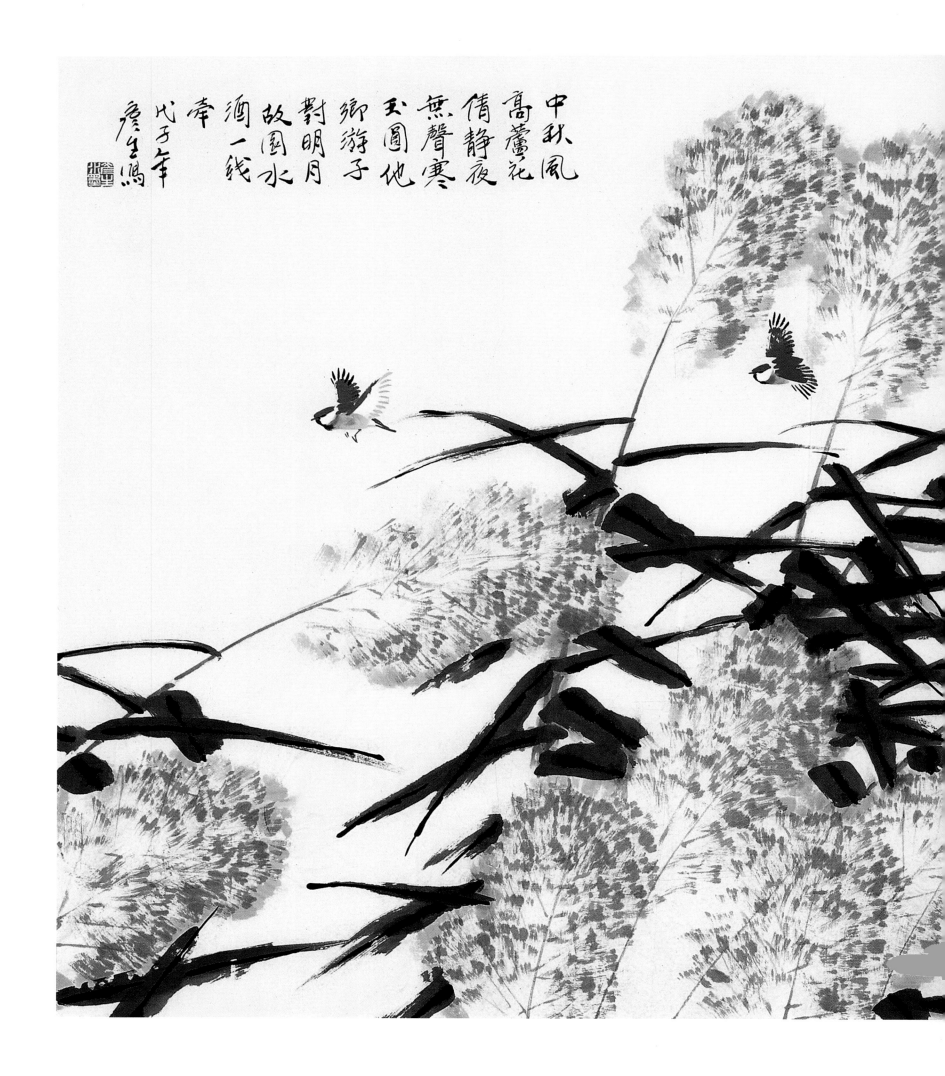

中秋风高
無聲寒
倩静夜
中秋風
高蘆花
玉圓他
鄉游子
對明月
故園水
酒一錢
牽
戊子年
庚生寫

中秋风高
96cm×180cm
2008 年

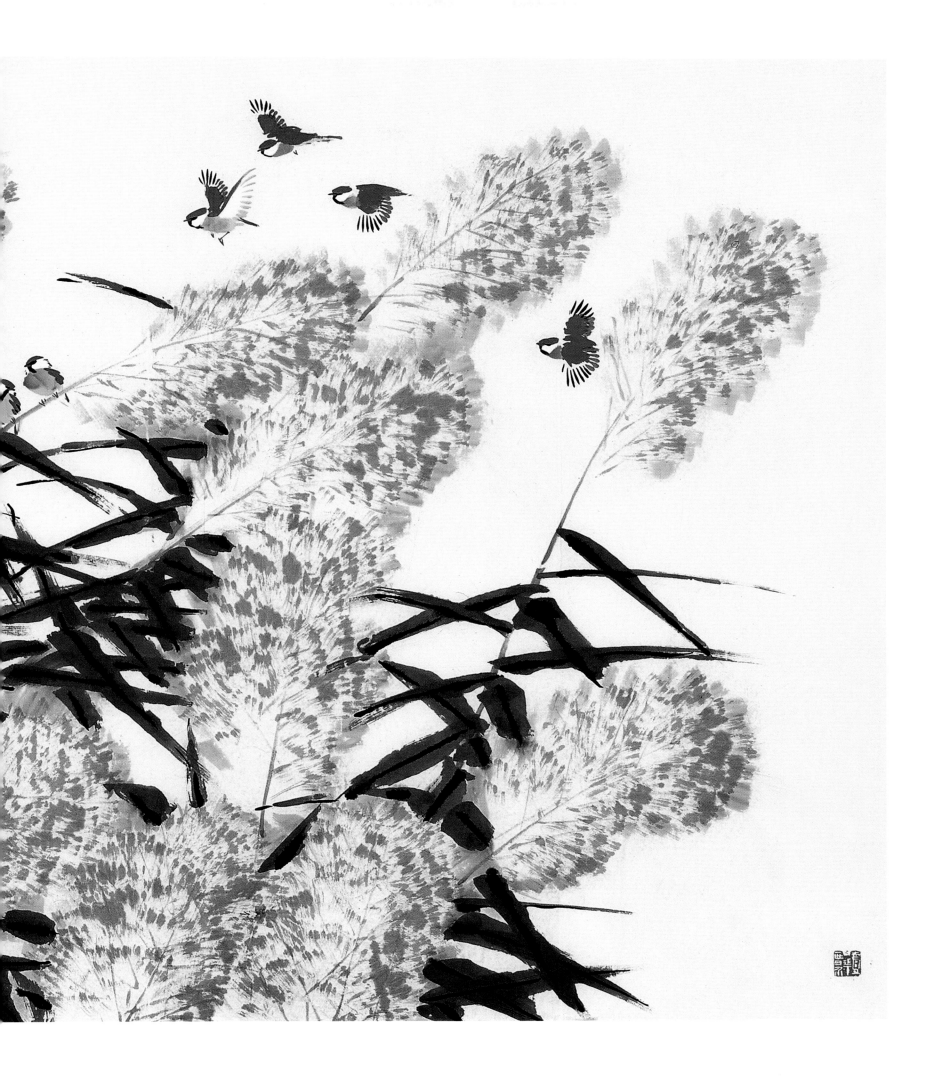

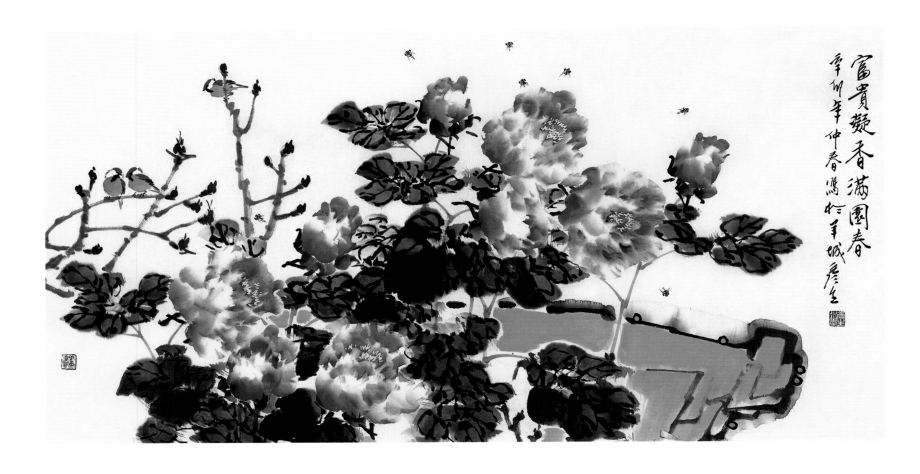

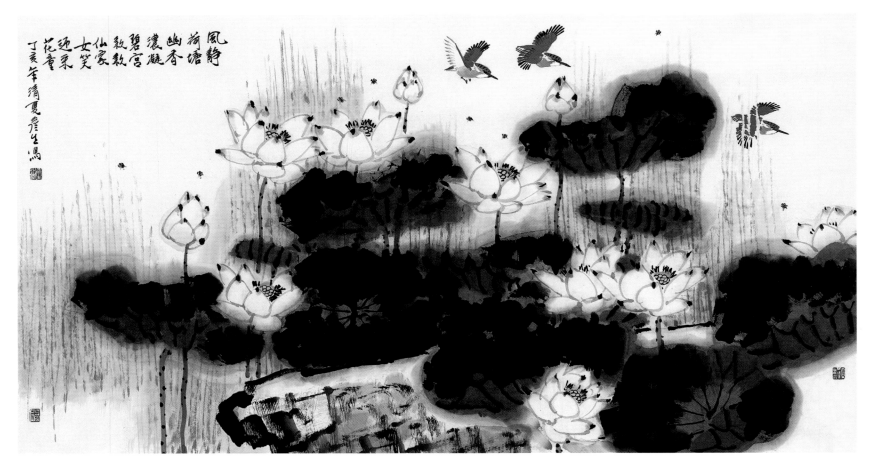

富贵凝香满园春之四

68cm×136cm

2011 年

———————————

风静荷塘幽

96cm×180cm

2007 年

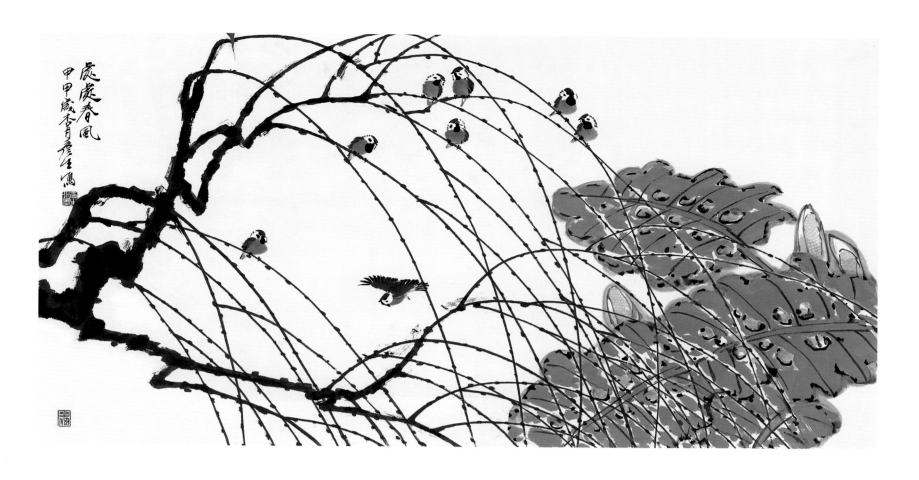

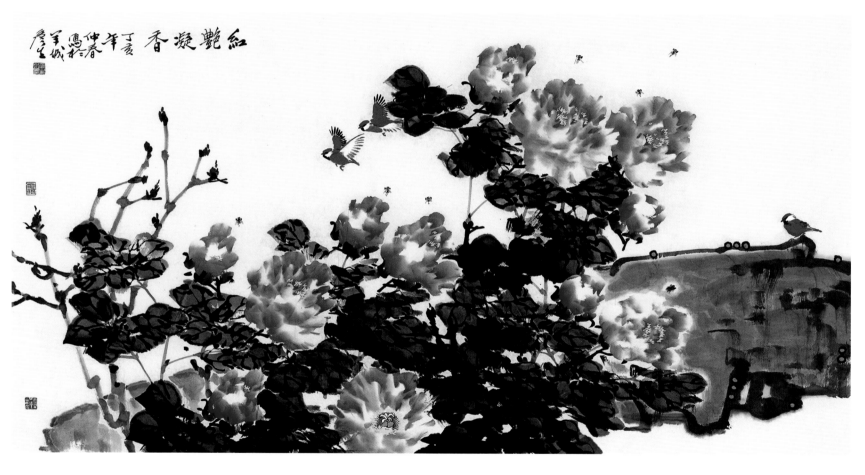

处处春风
68cm×136cm
2004 年

红艳凝香
96cm×180cm
2007 年

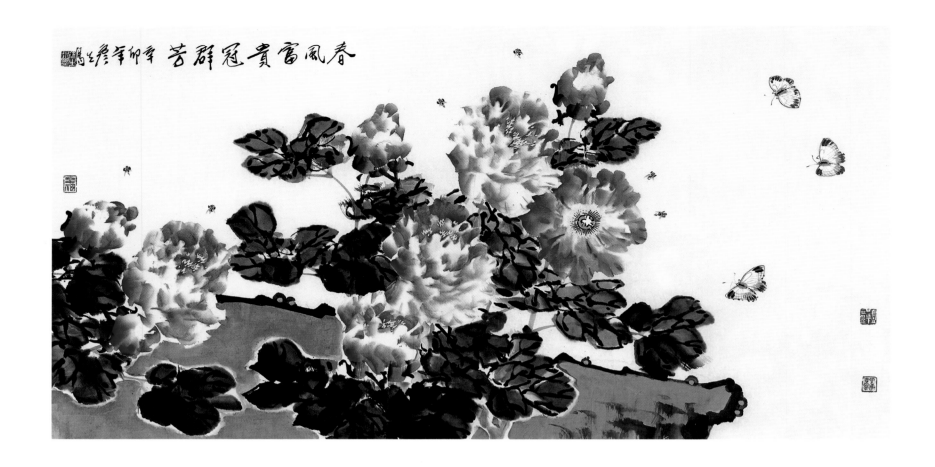

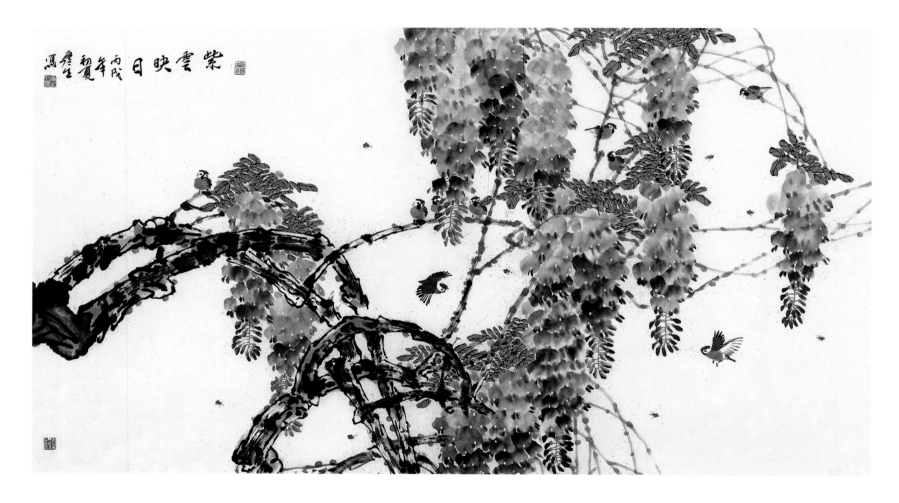

春风富贵冠群芳之三
68cm×136cm
2011 年

紫云映日之三
96cm×180cm
2006 年

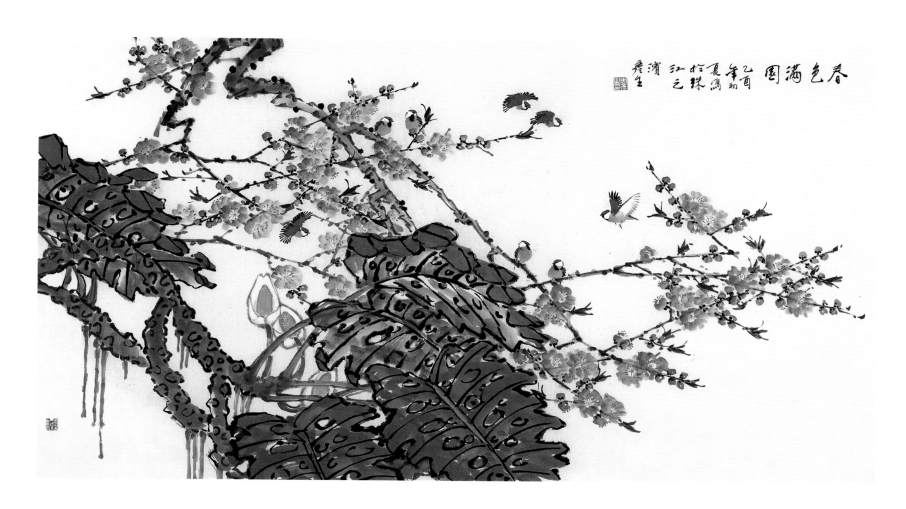

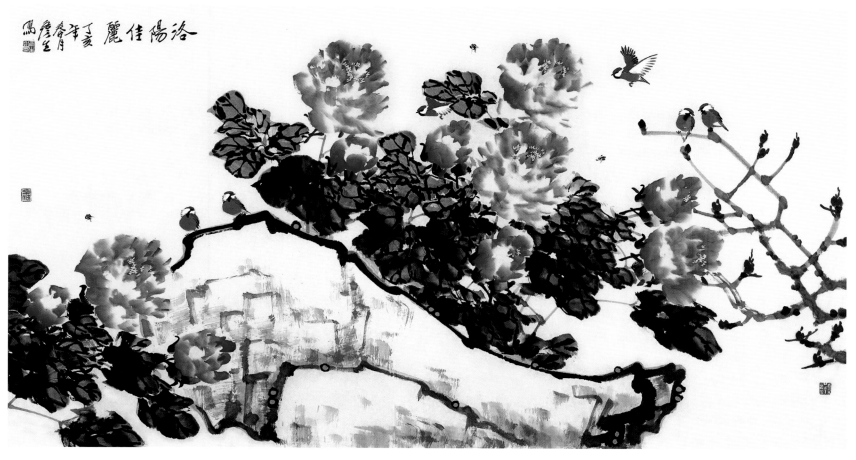

春色满园之二
96cm×180cm
2005 年

洛阳佳丽
96cm×180cm
2007 年

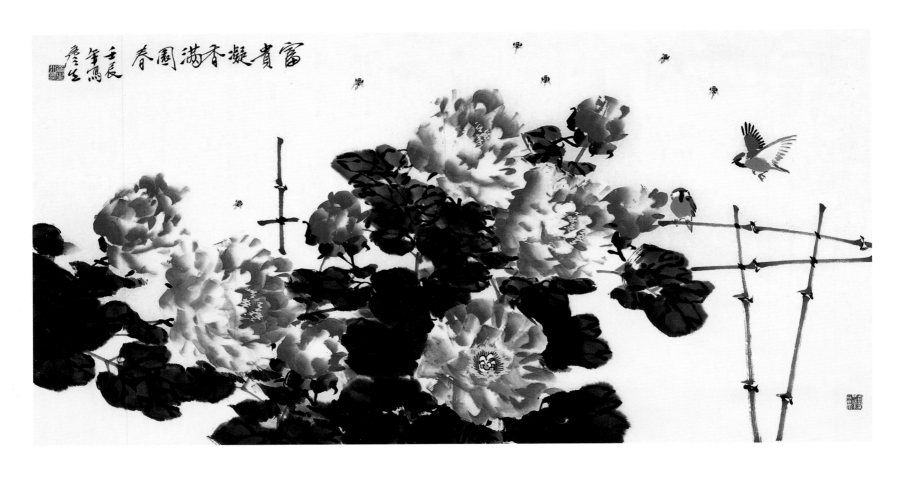

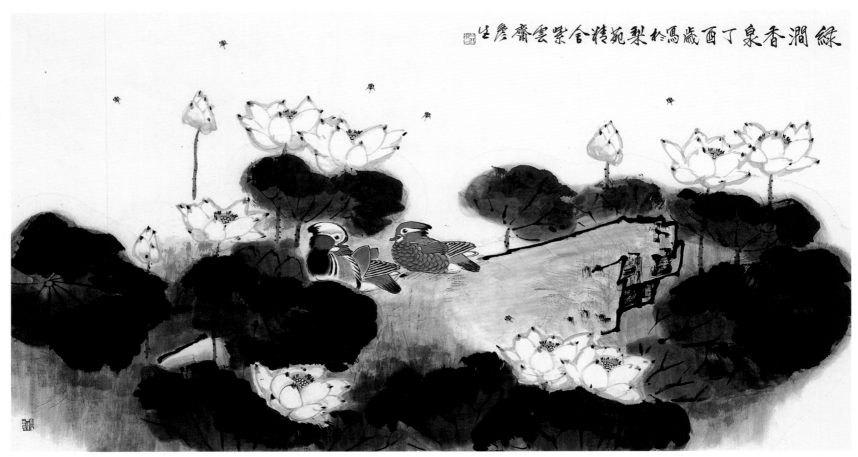

富贵凝香满园春之五

68cm×136cm

2012 年

———————————

绿涧香泉

96cm×180cm

2017 年

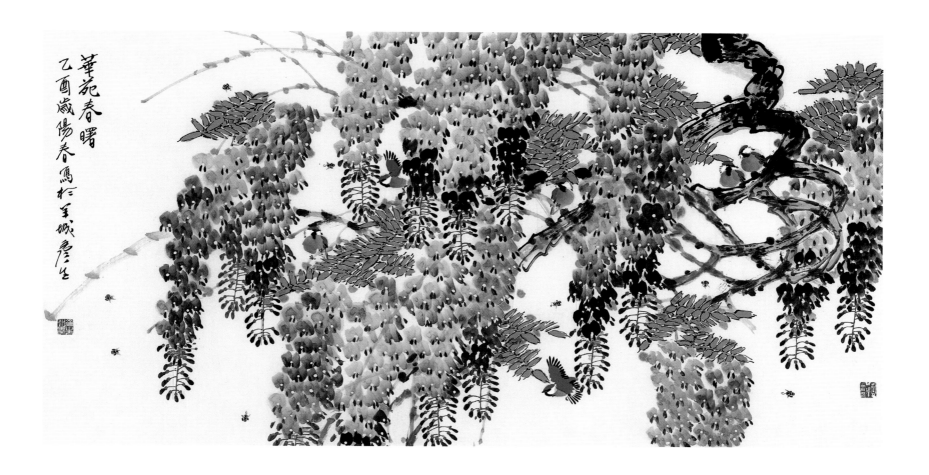

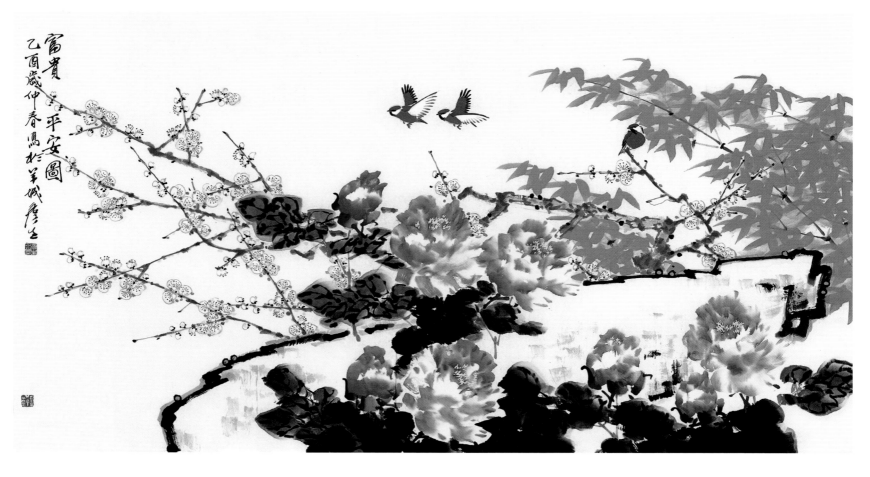

华苑春曙
68cm×136cm
2005 年

富贵平安图
68cm×136cm
2005 年

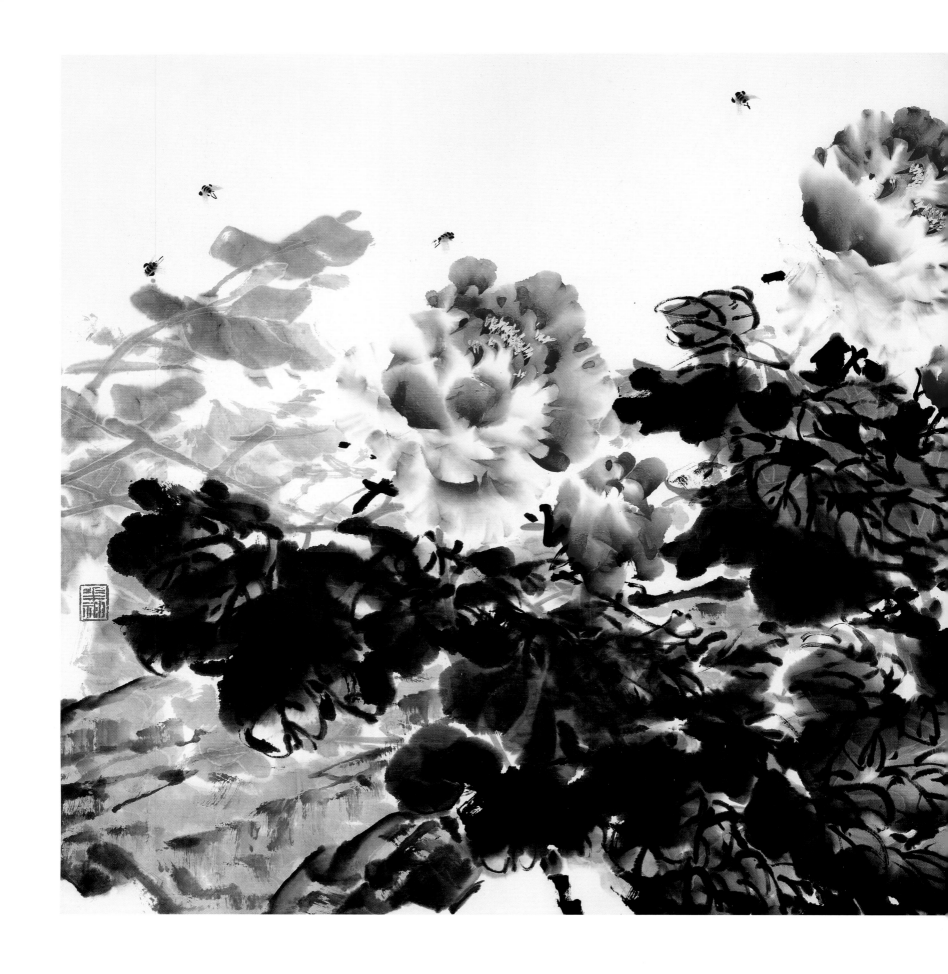

国色天香之三

68cm×136cm

1991 年

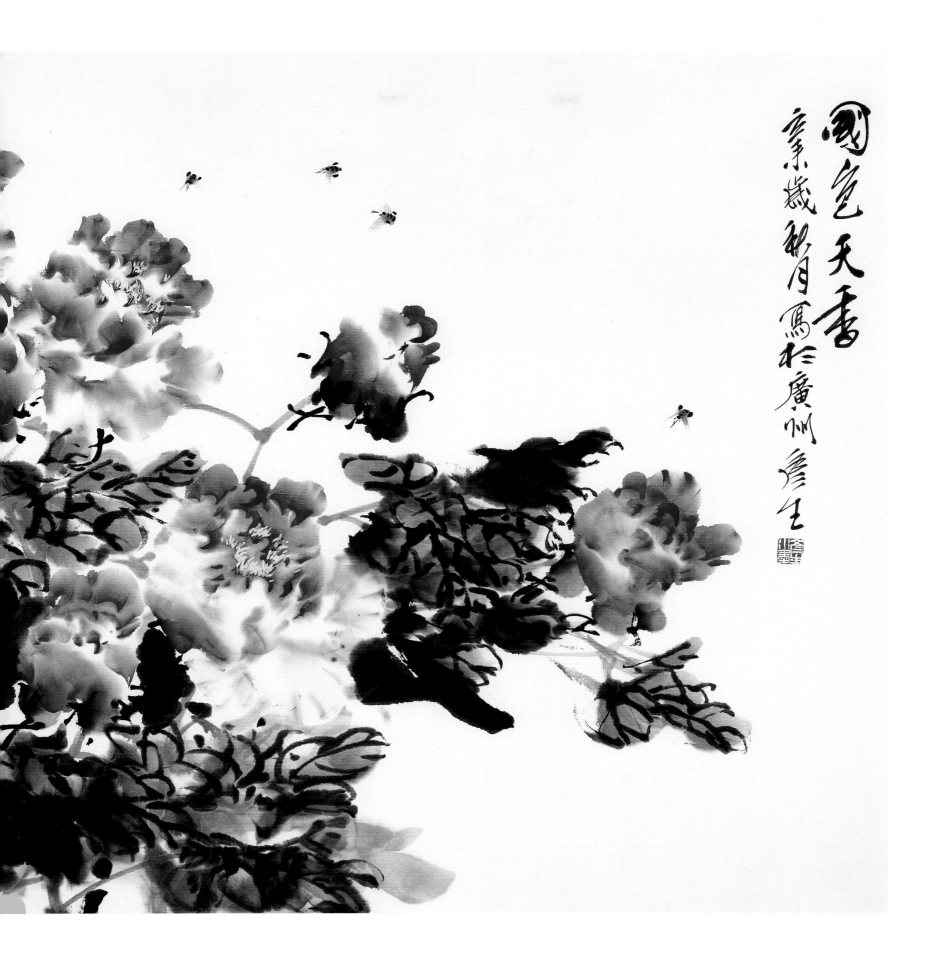

国色天香
辛未岁秋月写於广州　彦生

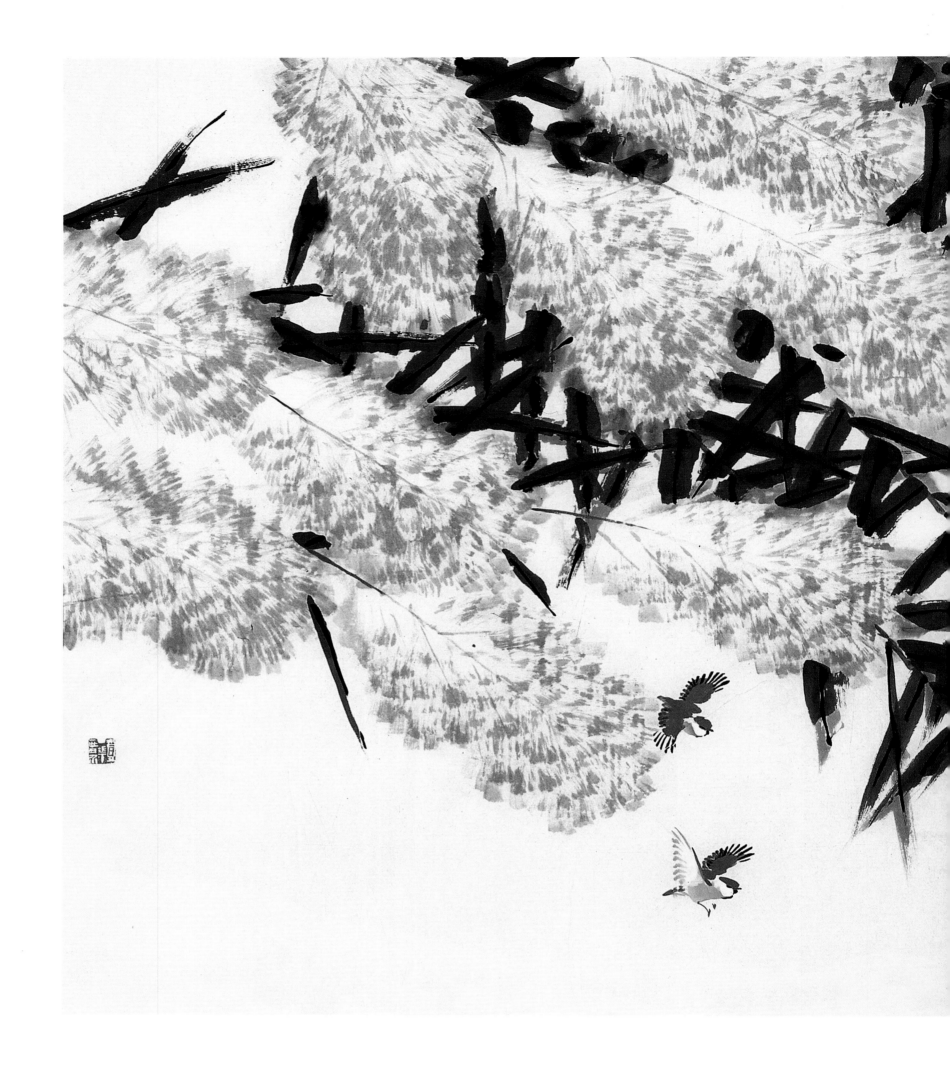

十里芦花漫天开
96cm×180cm
2007 年

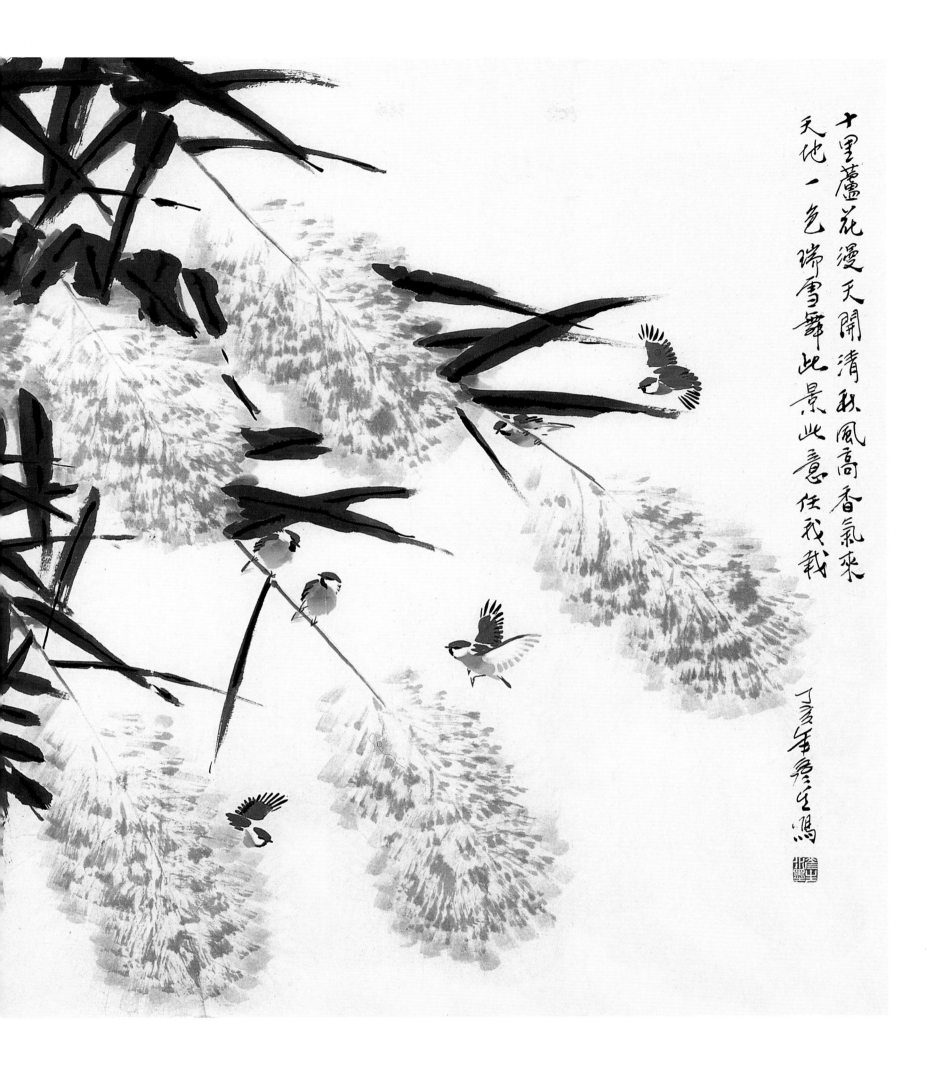

十里蘆花漫天開清秋風高香氣來
天地一色瑞雪舞此景此意任我裁

丁亥年慶生寫

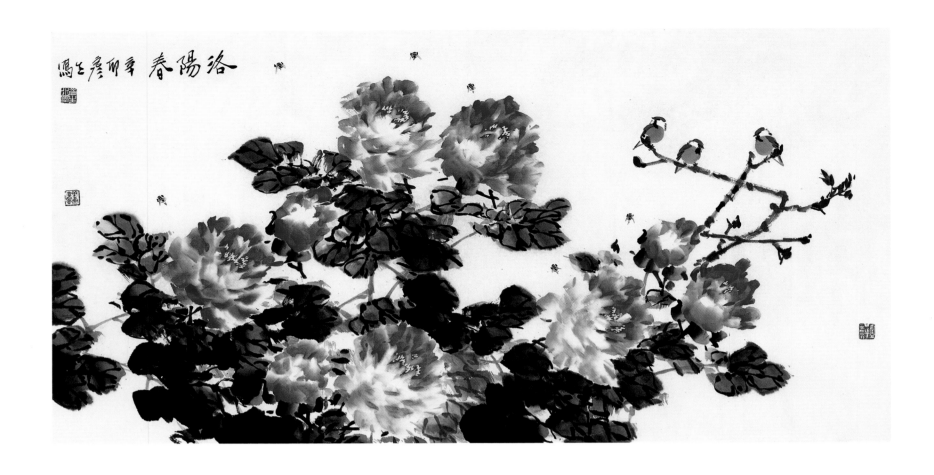

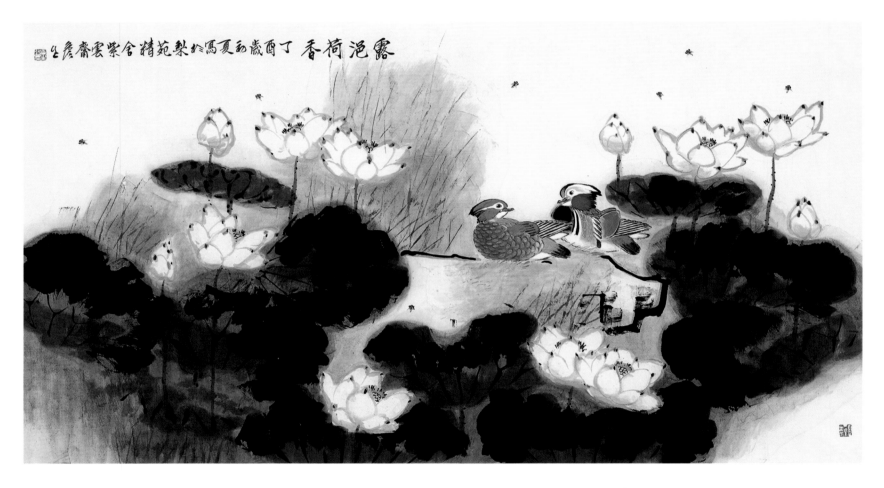

洛阳春
68×136cm
2011 年

露浥荷香之一
96×180cm
2017 年

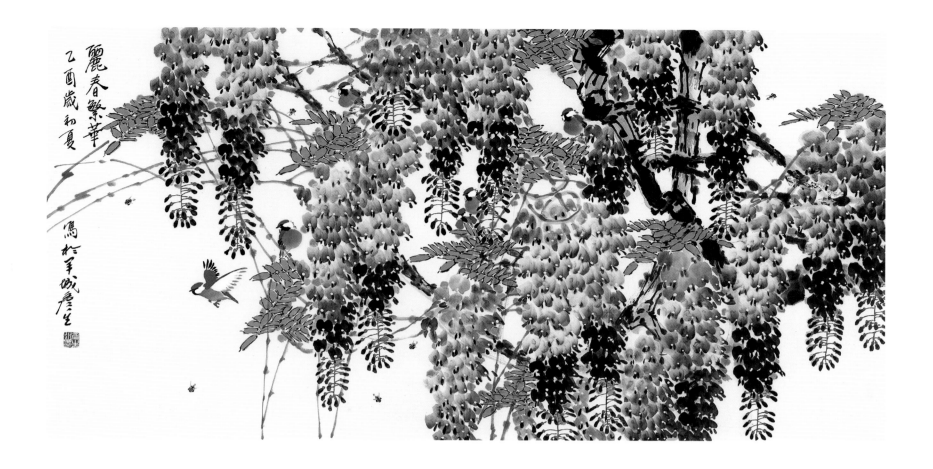

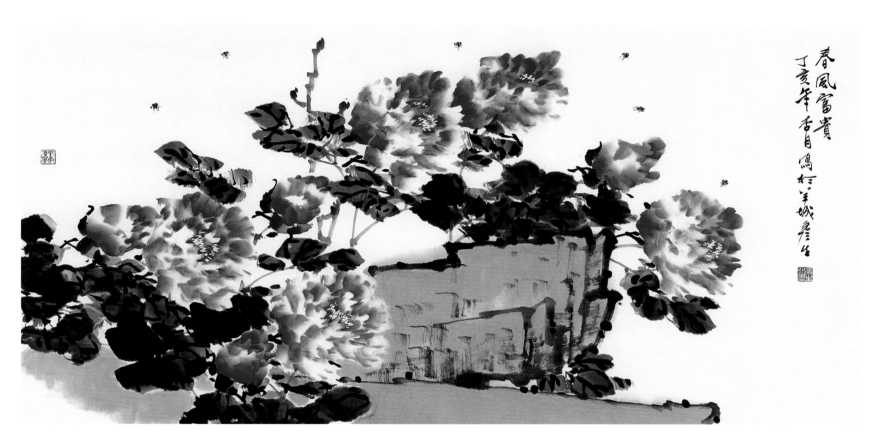

丽春繁华

68×136cm

2005 年

春风富贵之三

68×136cm

2007 年

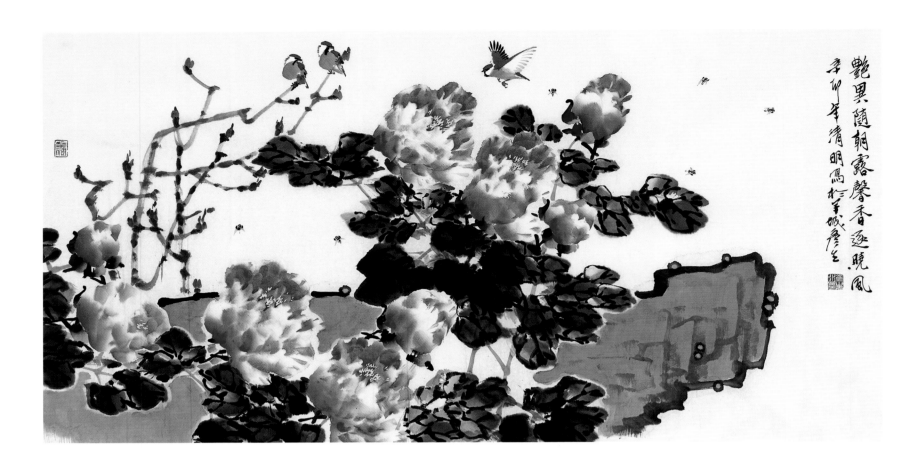

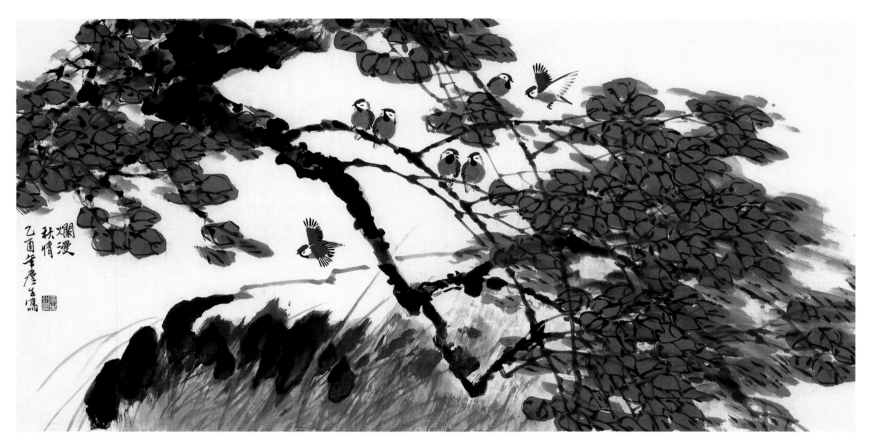

艳异随朝露之二

68cm×136cm

2011 年

———————

烂漫秋情

68cm×136cm

2005 年

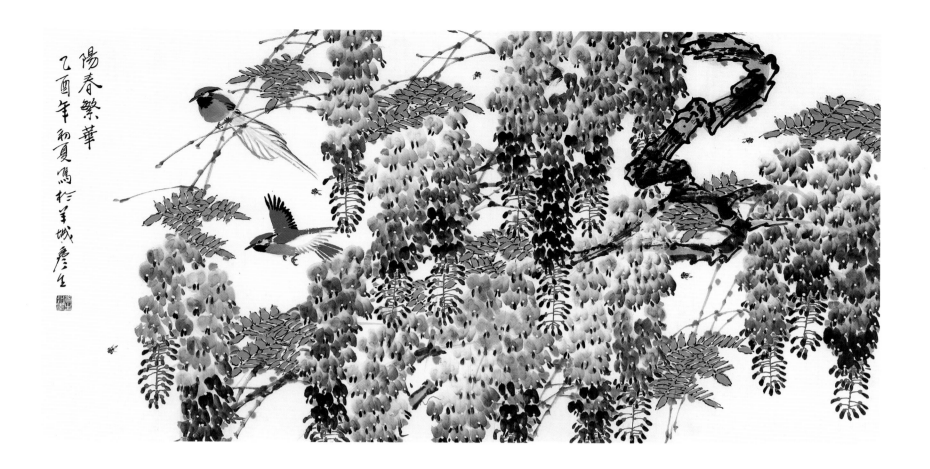

陽春繁華
乙酉年初夏寫於羊城 慶生

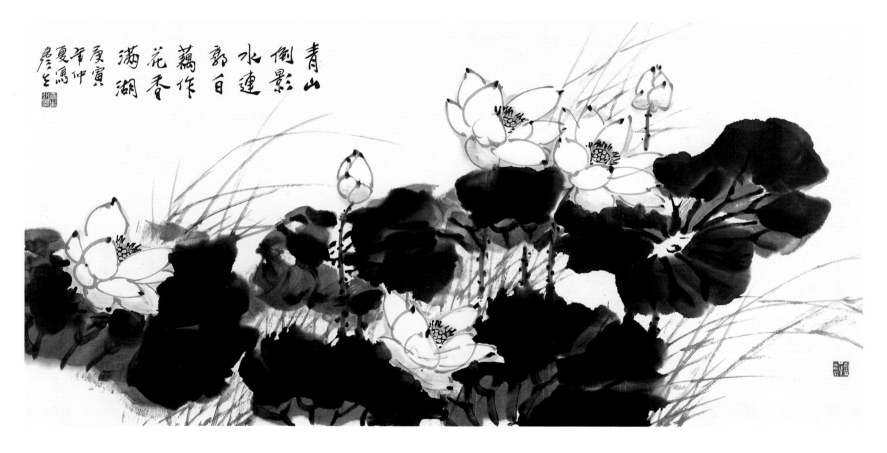

青山倒影水連郭
白藕作花香滿湖

庚寅年仲夏寫 慶生

阳春繁华
68cm×136cm
2005 年

白藕作花香满湖
68cm×136cm
2010 年

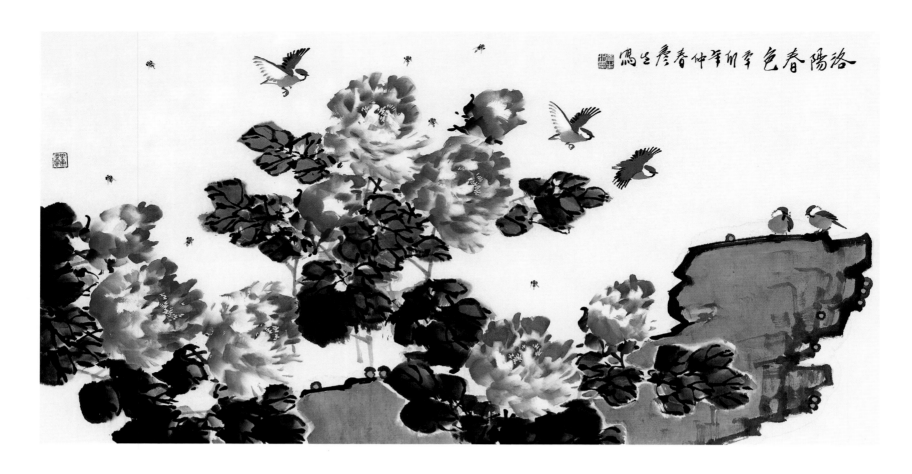

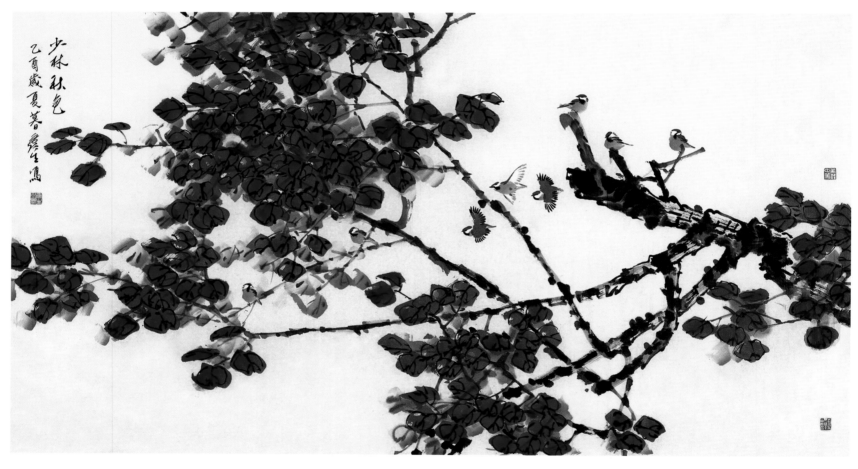

洛阳春色

68cm×136cm

2011 年

少林秋色

96cm×180cm

2005 年

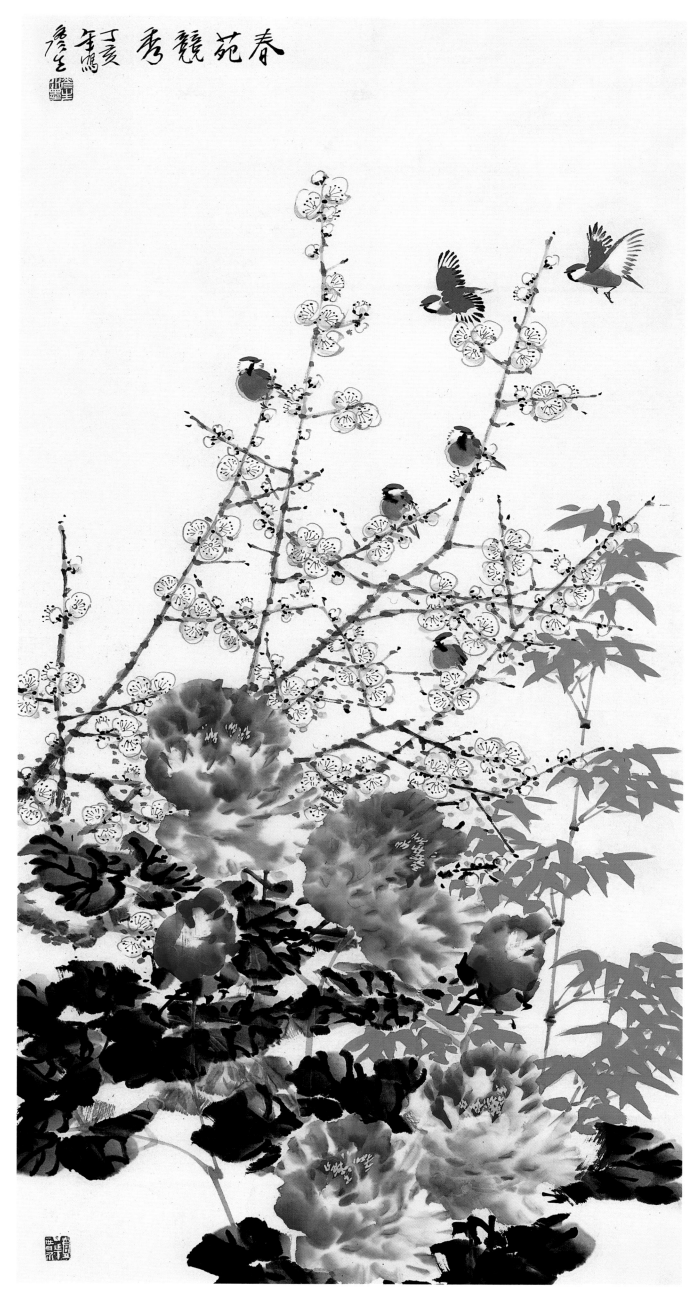

春苑竞秀之二
136cm×68cm
2007 年

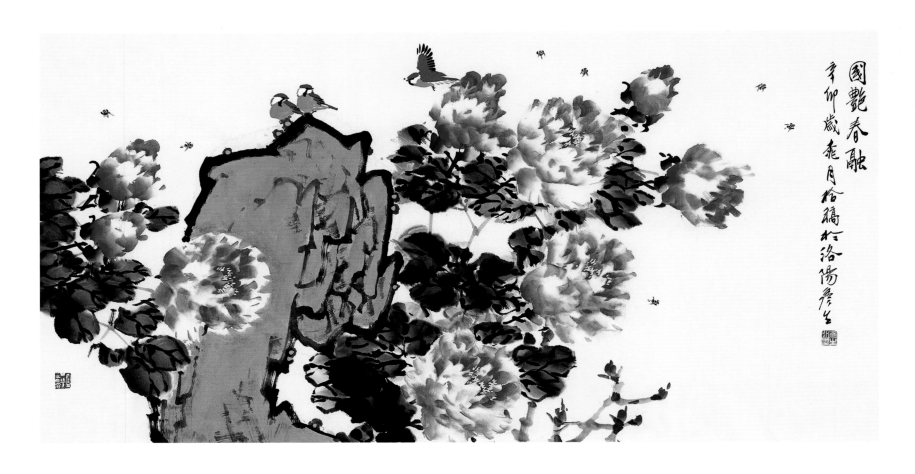

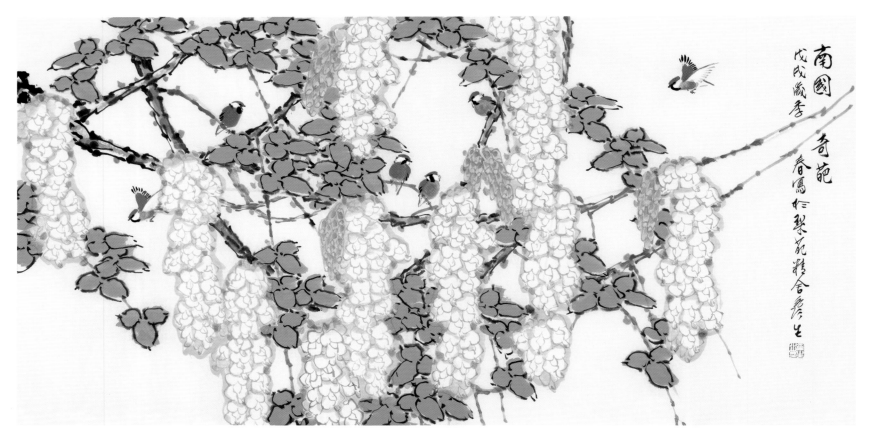

国艳春融之二
68cm×136cm
2011 年

———————

南国奇葩之二
68cm×136cm
2018 年

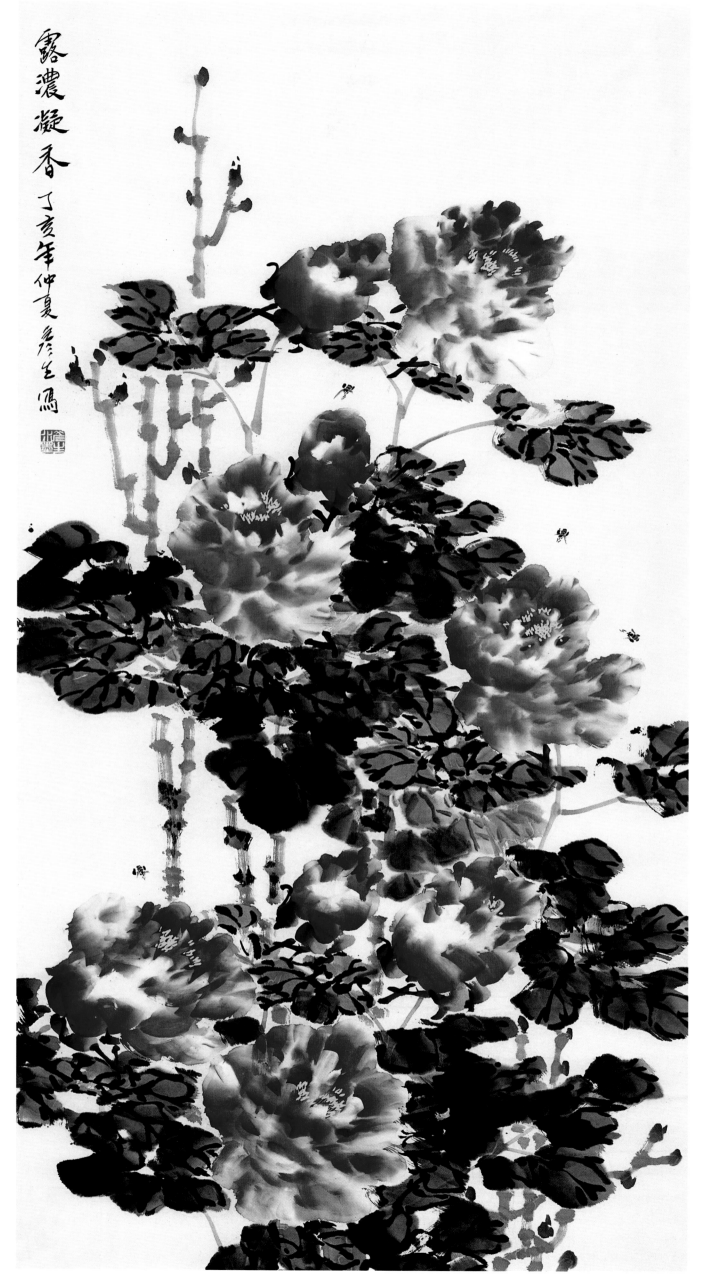

露浓凝香
136cm×68cm
2007 年

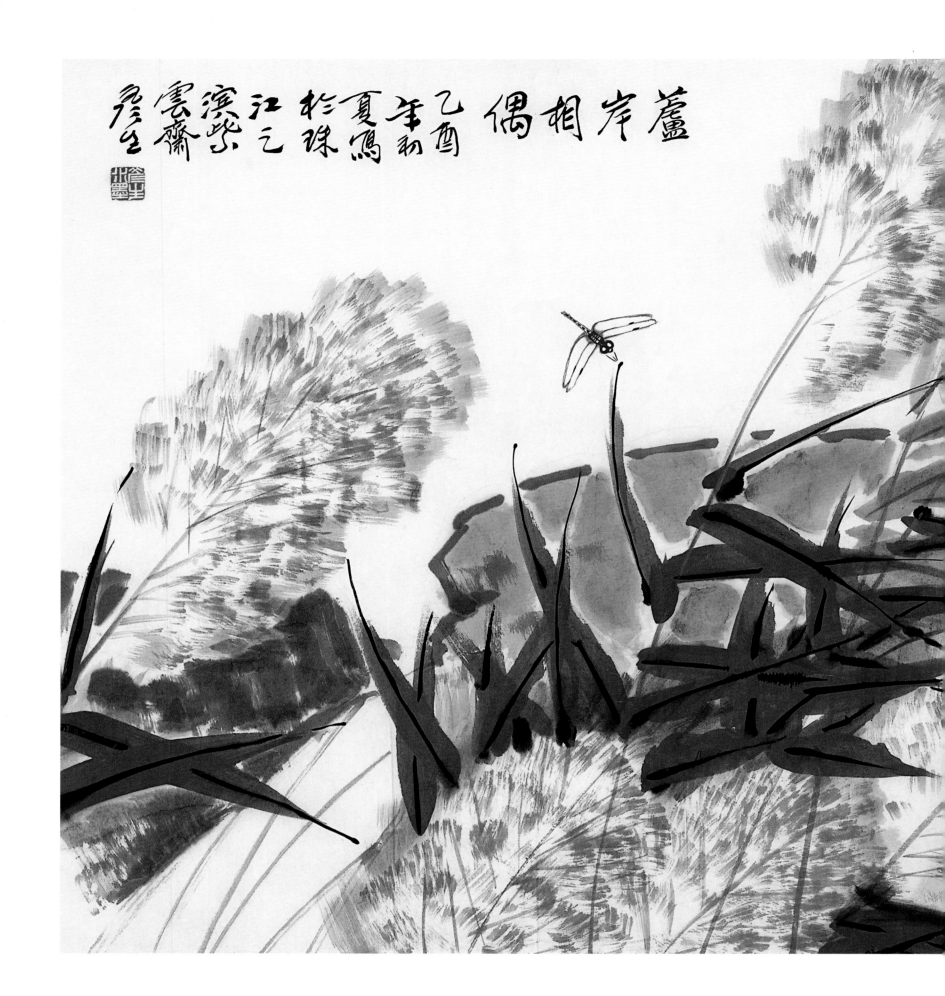

芦岸相偶

68×136cm

2005 年

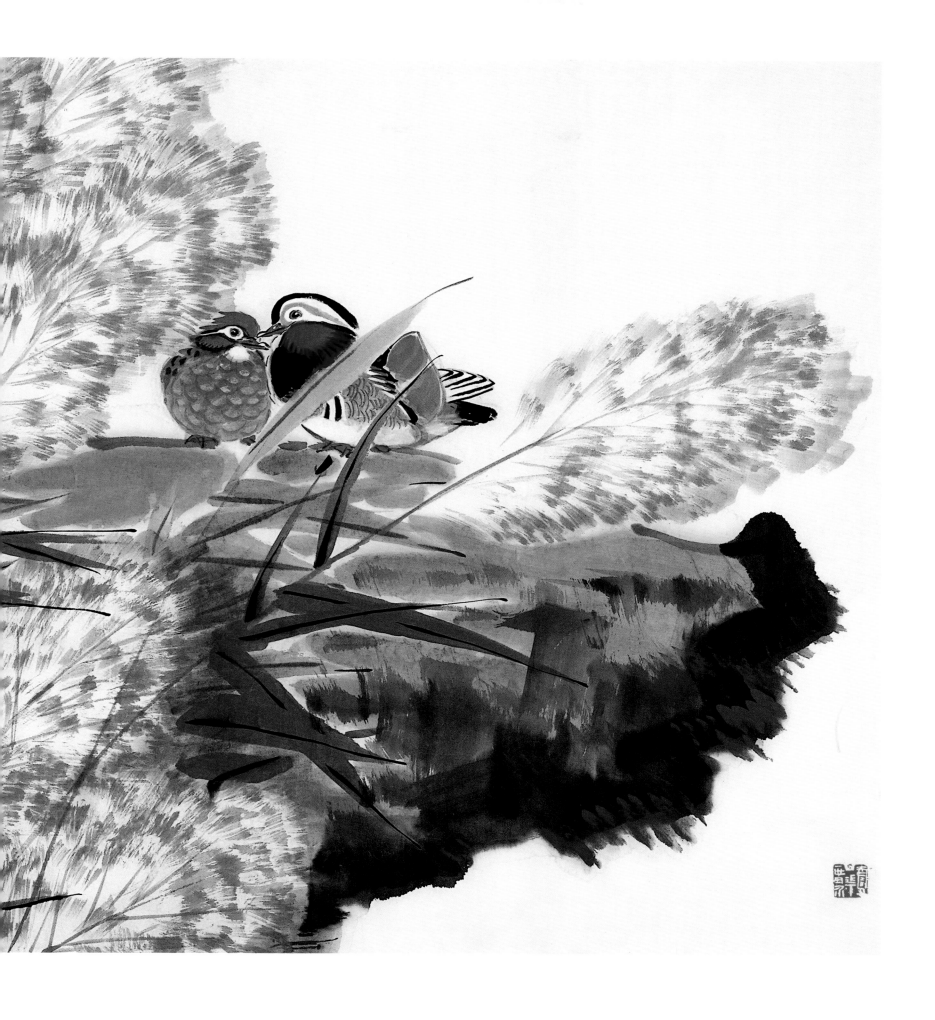

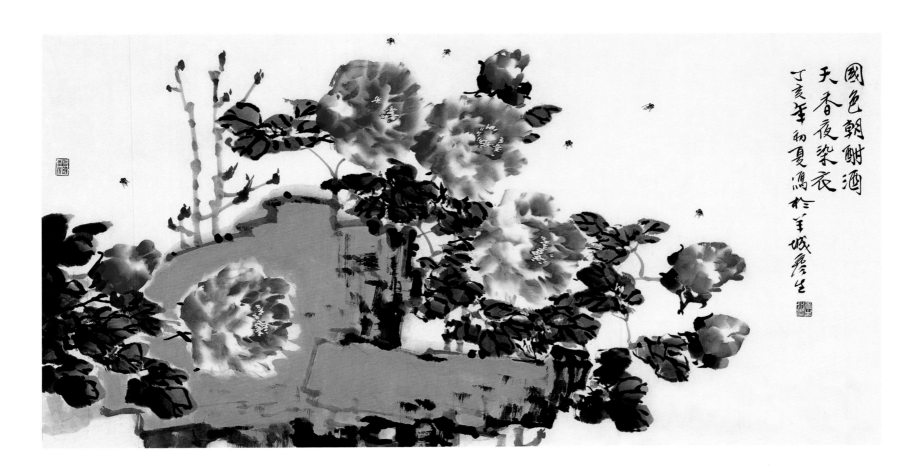

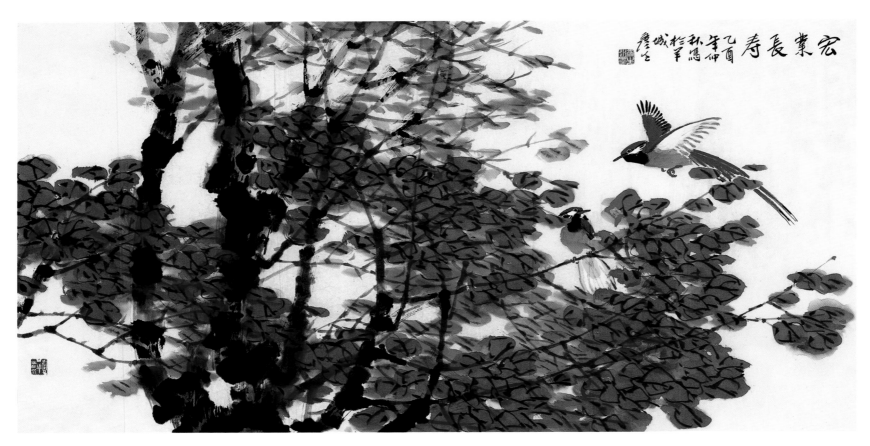

国色朝酣酒之二
68cm×136cm
2007 年

———————

宏业长寿之三
68cm×136cm
2005 年

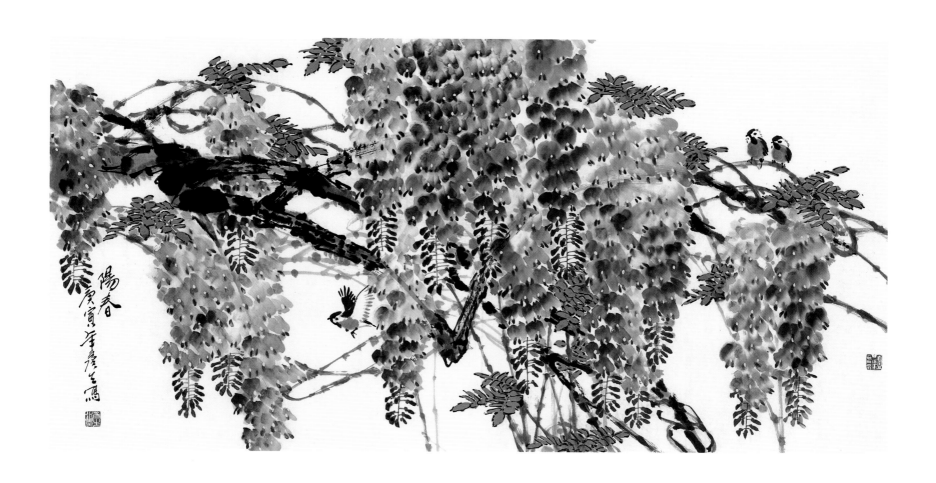

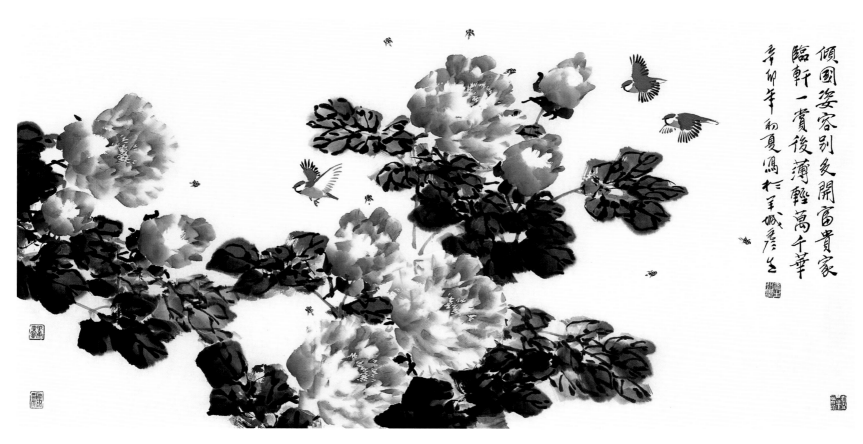

阳春
68cm×136cm
2010 年

倾国姿容别之二
68cm×136cm
2011 年

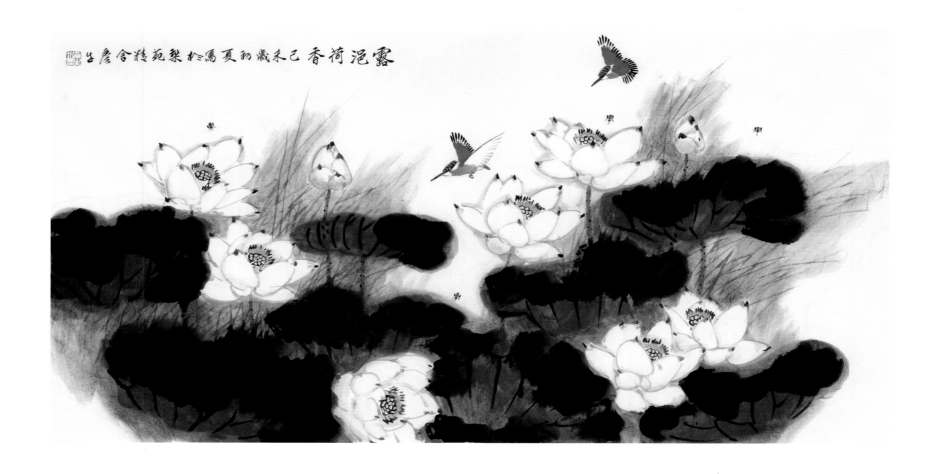

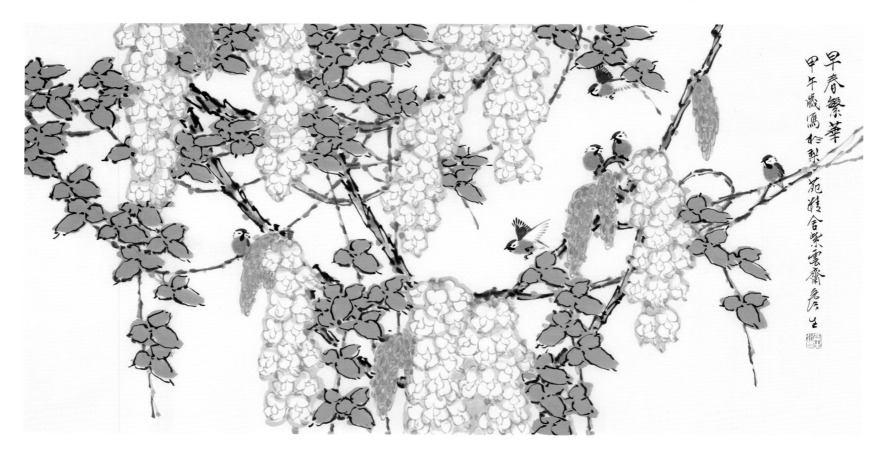

露浥荷香之二
68cm×136cm
2015 年

早春繁华之二
68cm×136cm
2014 年

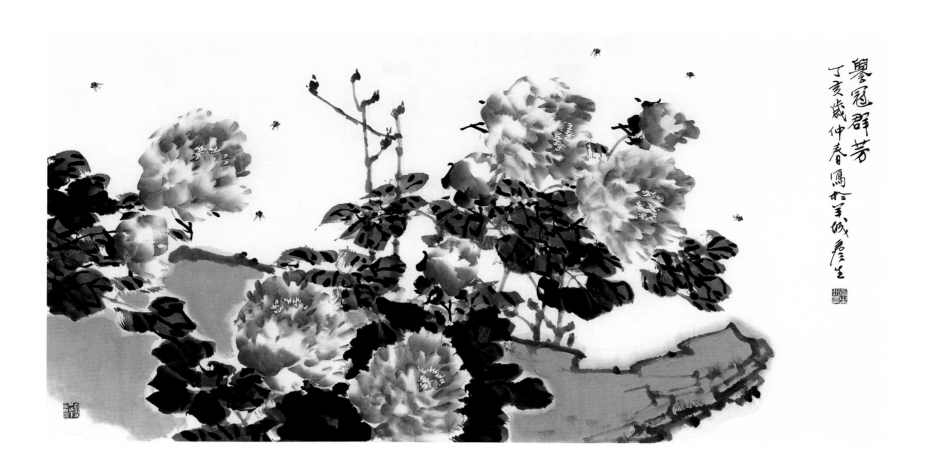

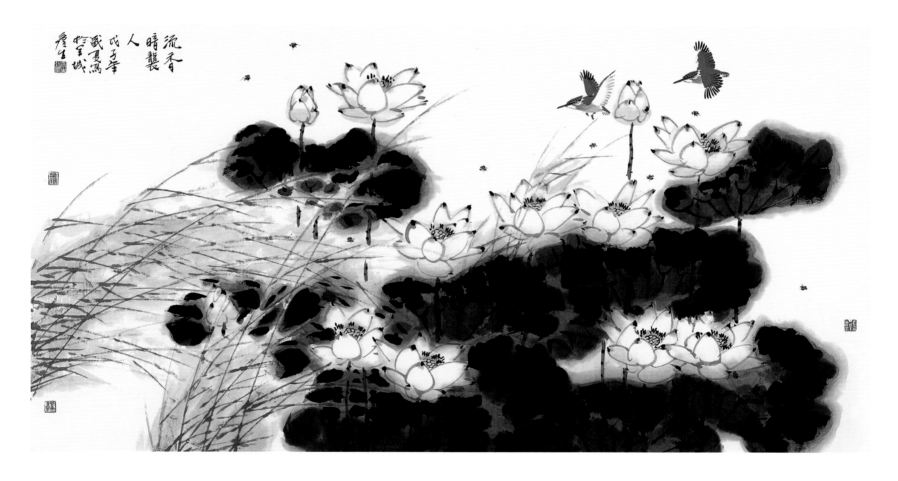

誉冠群芳之二
68cm×136cm
2007年

流香暗袭人
96cm×180cm
2008年

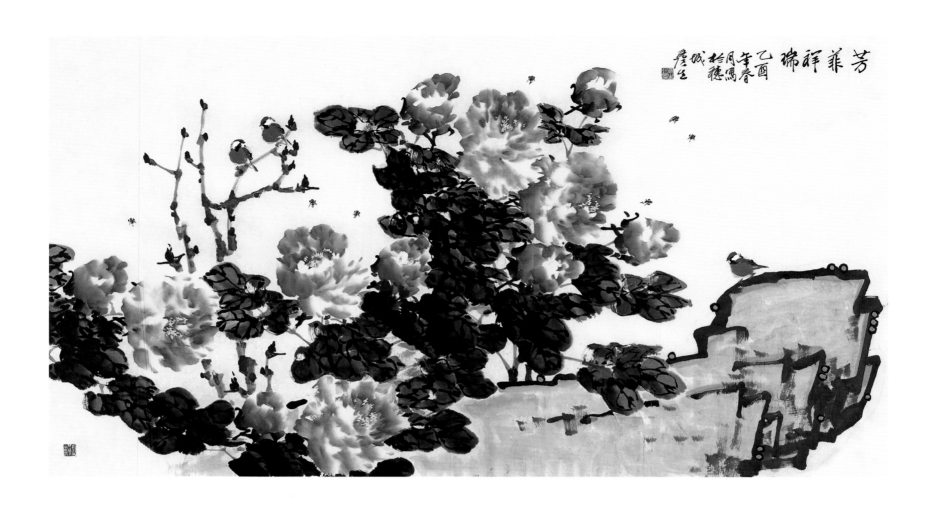

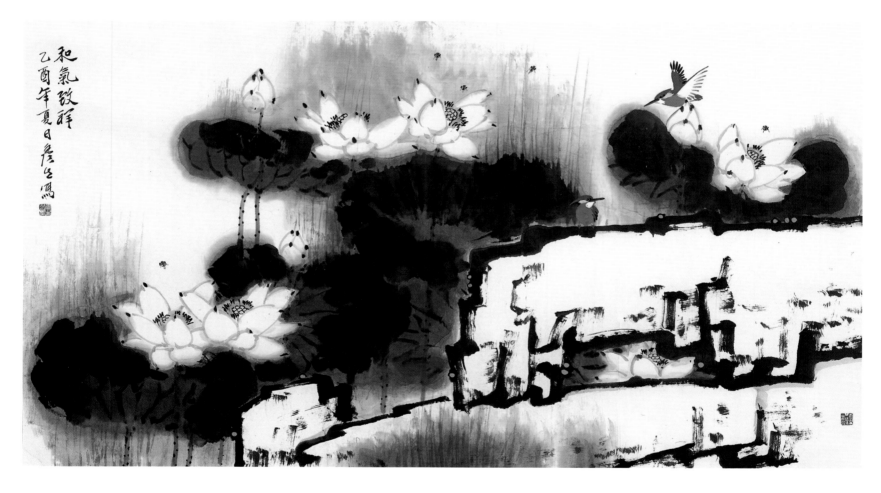

芳菲祥瑞

96cm×180cm

2005 年

————————————

和气致祥

96cm×180cm

2005 年

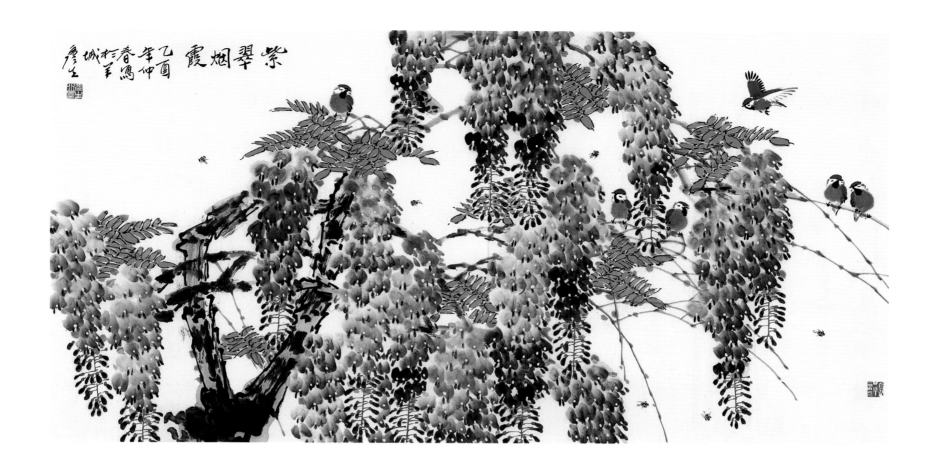

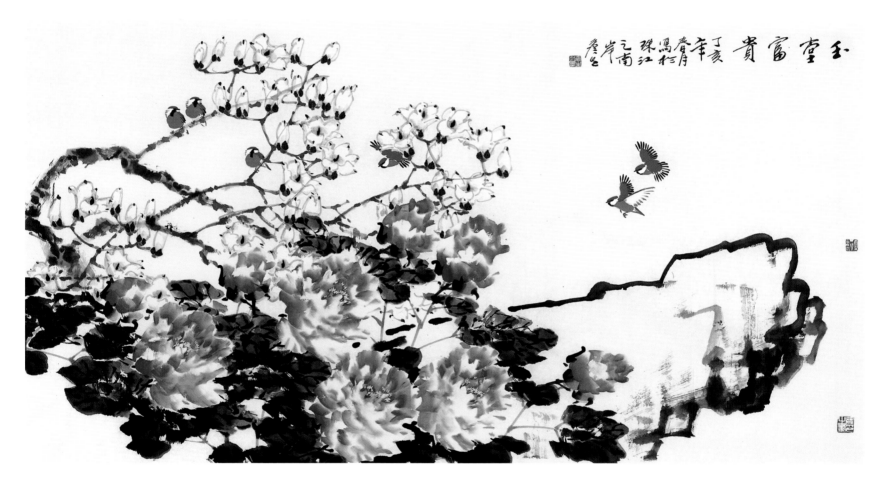

紫翠烟霞之二
68cm×136cm
2005 年

玉堂富贵之一
96cm×180cm
2007 年

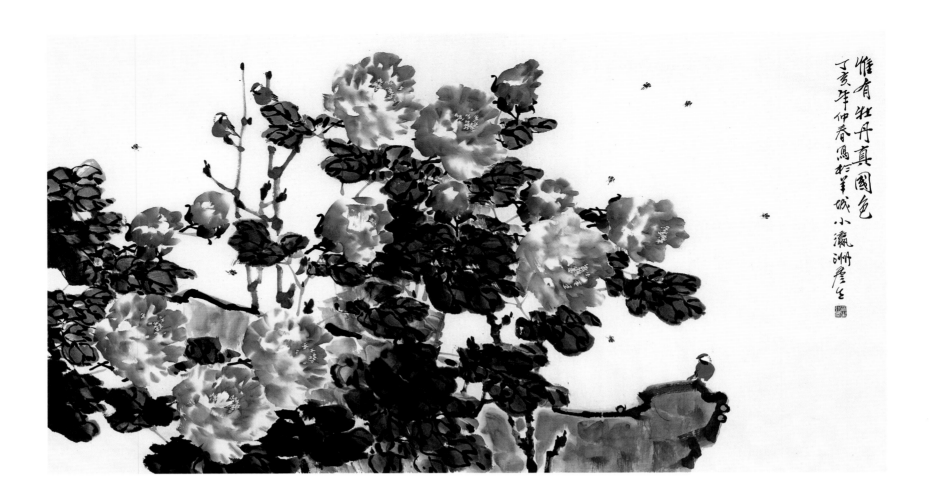

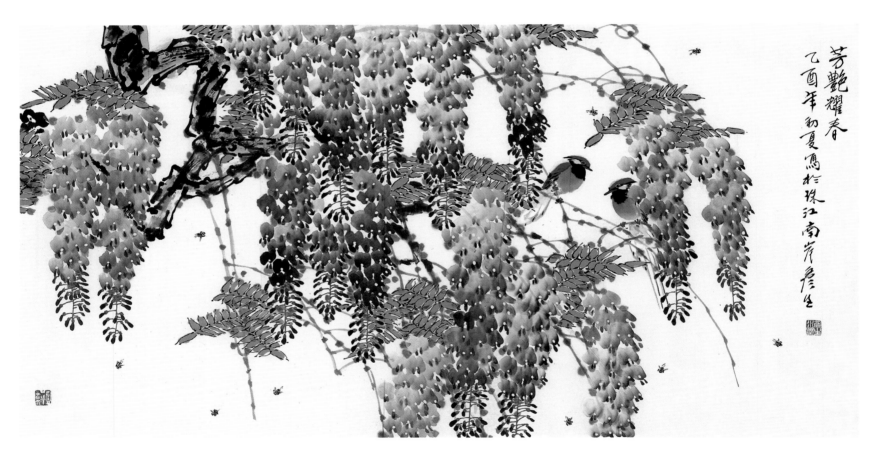

唯有牡丹真国色
96cm×180cm
2007 年

——————

芳艳耀春
68cm×136cm
2005 年

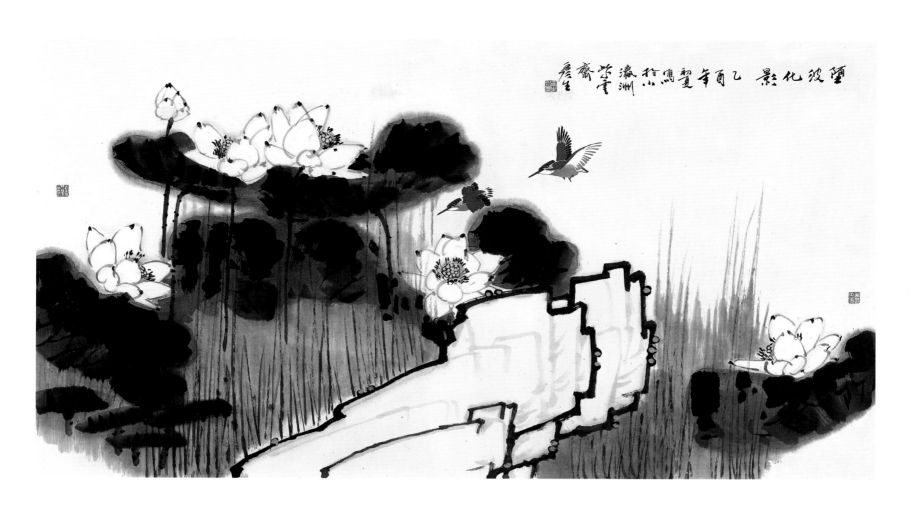

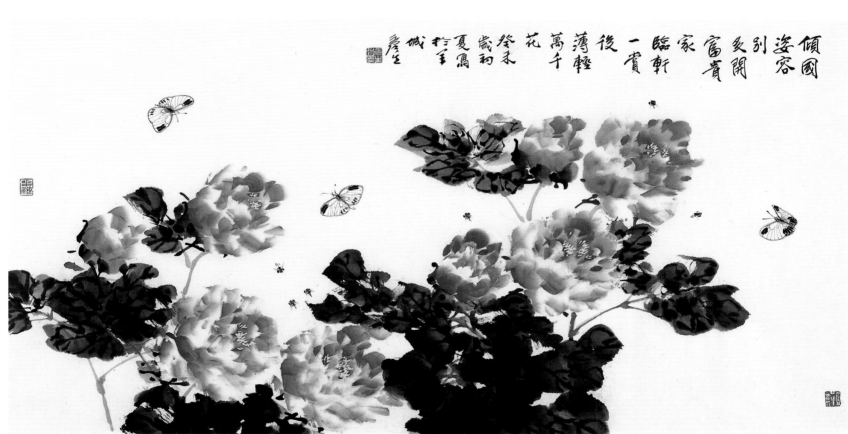

堕波化影

96cm×180cm

2005 年

倾国姿容别之三

68cm×136cm

2003 年

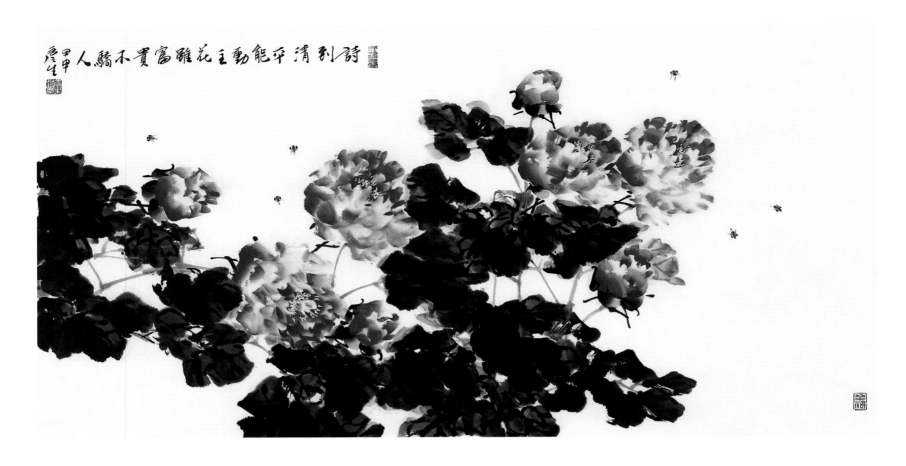

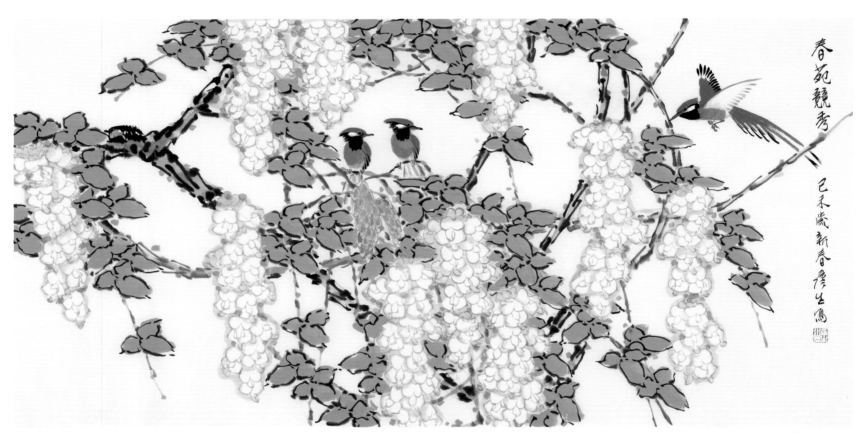

花虽富贵不骄人
68cm×136cm
2004 年

———————

春苑竞秀之三
68cm×136cm
2015 年

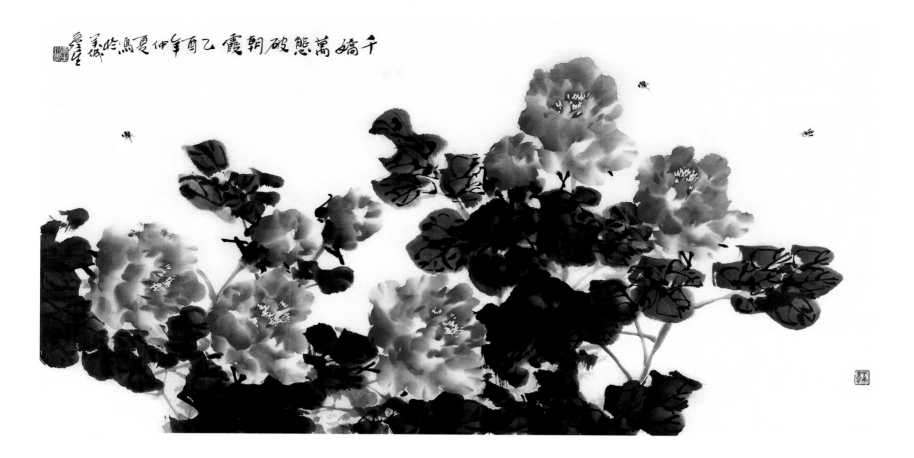

千娇万态破朝霞 乙酉年仲夏鸿岭养城

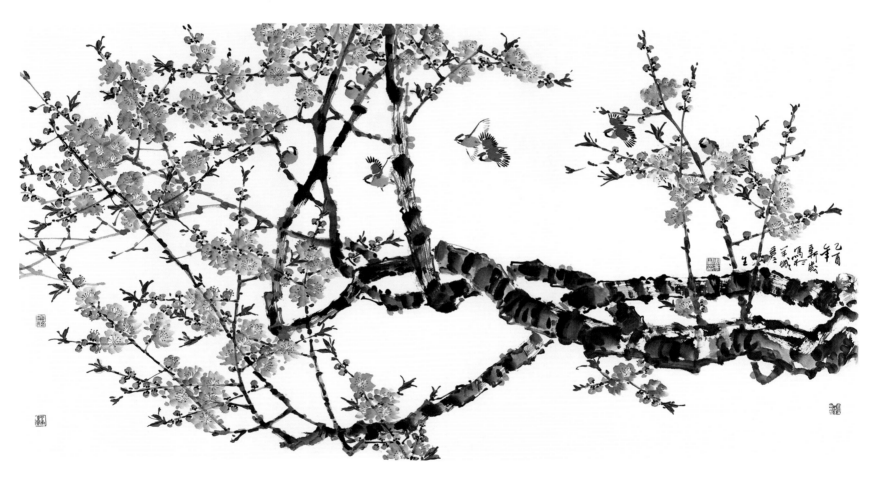

千娇万态破朝霞
68cm×136cm
2005 年

红艳繁华
96cm×180cm
2005 年

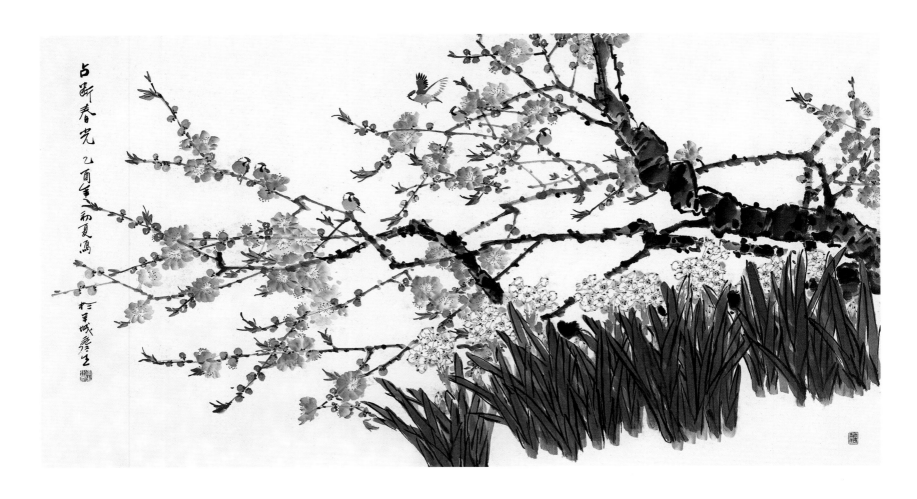

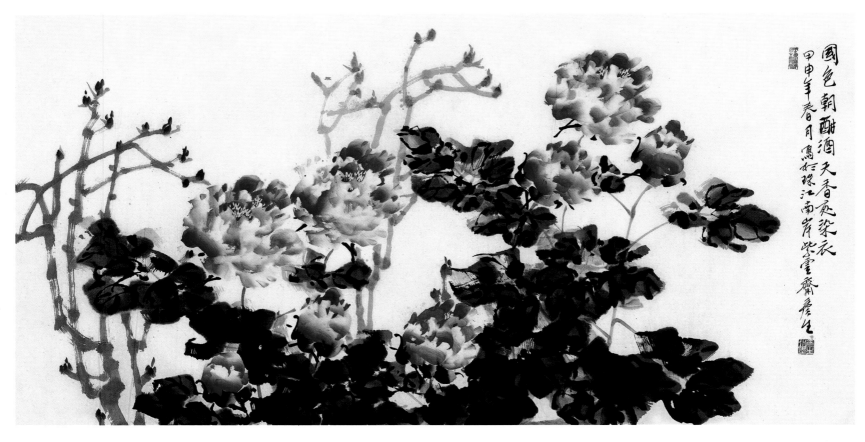

占断春光之三
96cm×180cm
2005 年

国色朝酣酒之四
68cm×136cm
2004 年

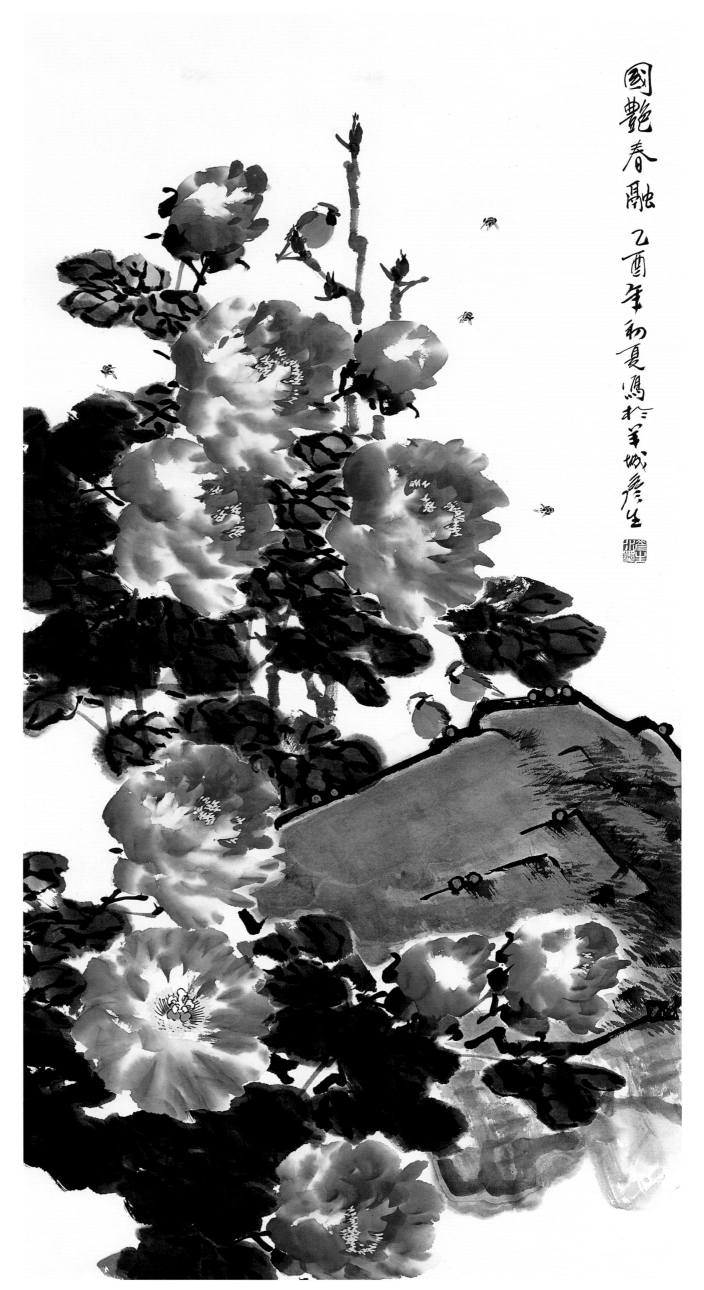

国艳春融之三
136cm×68cm
2005 年

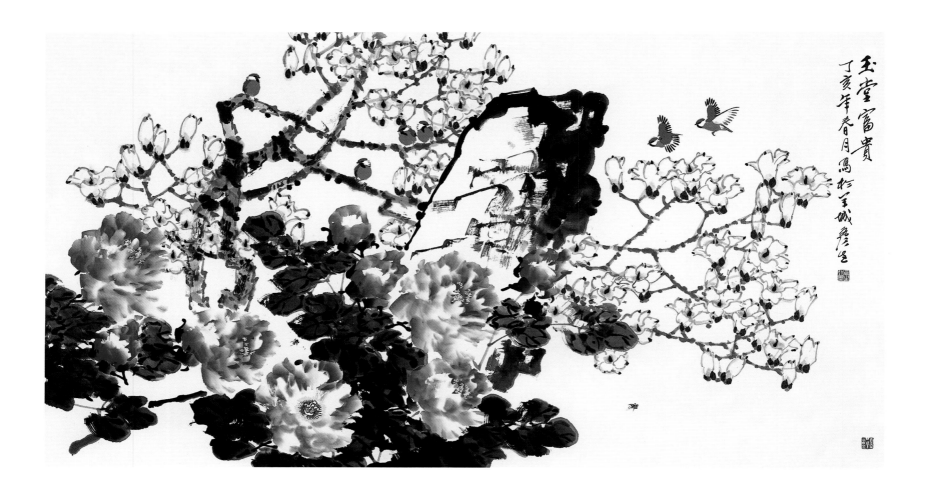

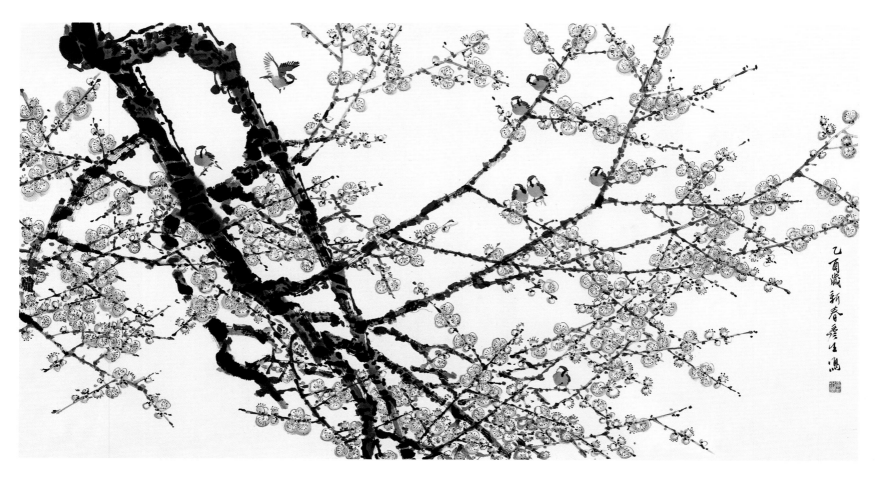

玉堂富贵之二
96cm×180cm
2007 年

———————

春花烂漫
96cm×180cm
2005 年

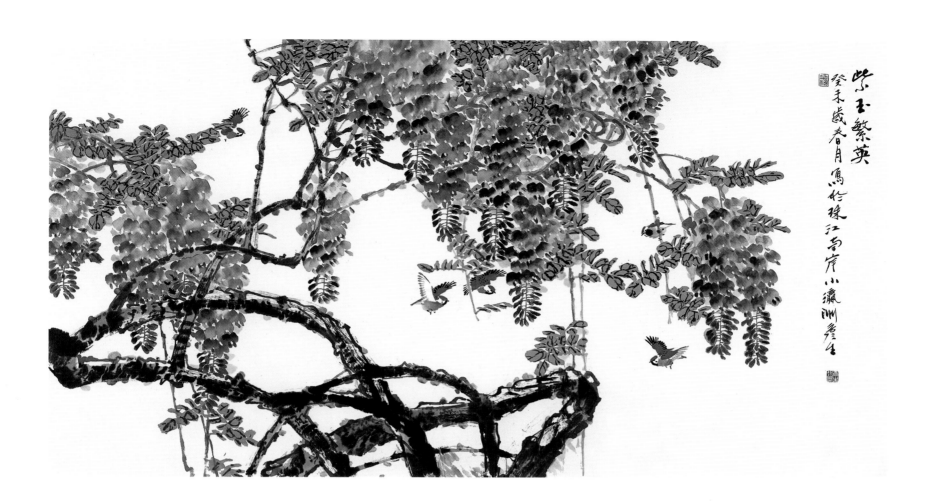

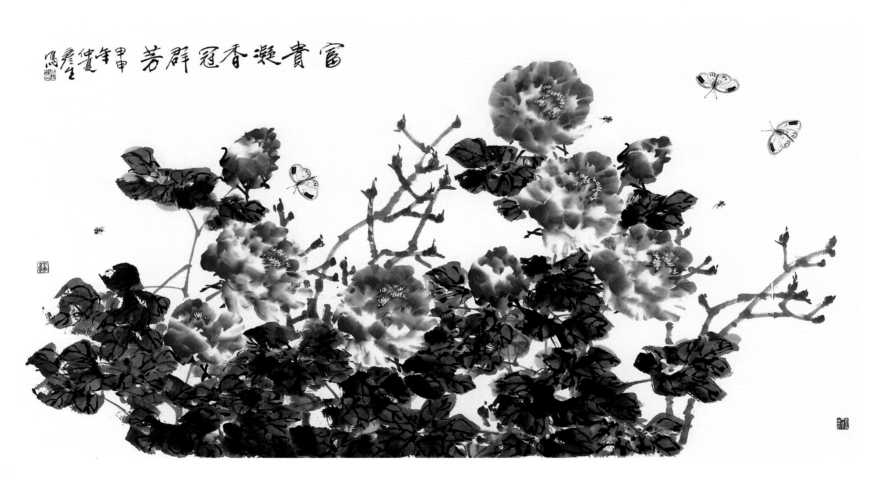

紫玉繁英
96cm×180cm
2003 年

富贵凝香冠群芳之一
96cm×180cm
2004 年

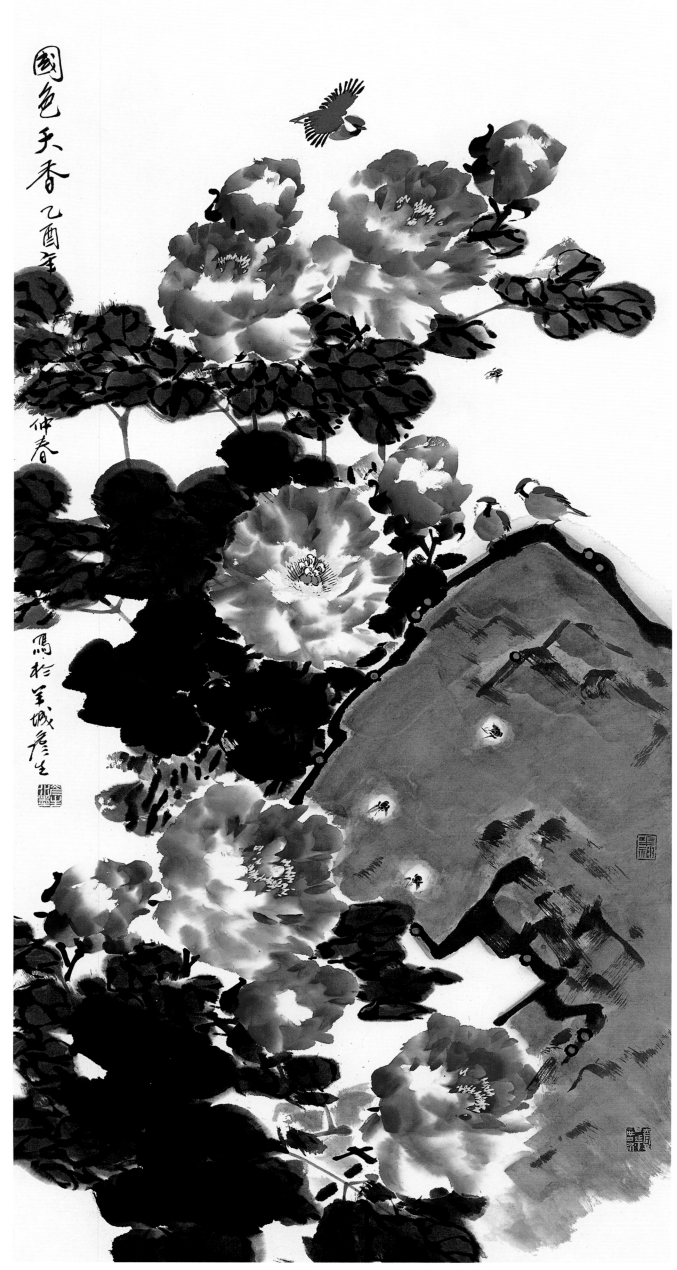

国色天香之四
136cm×68cm
2005 年

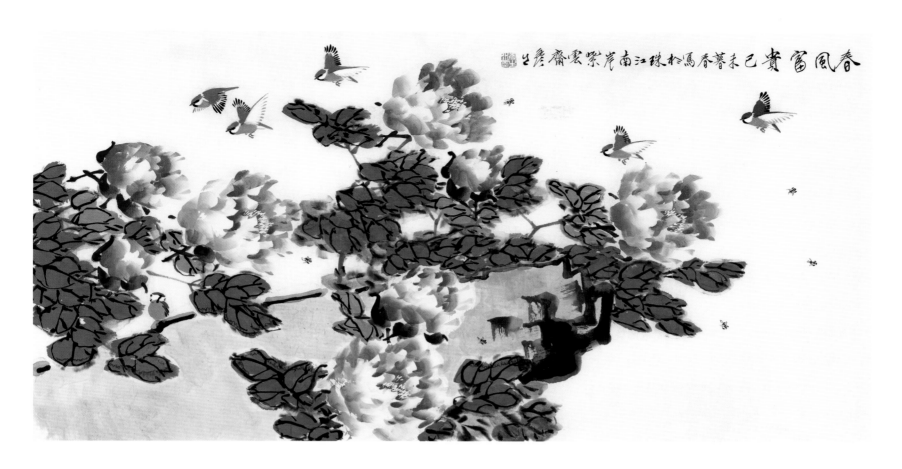

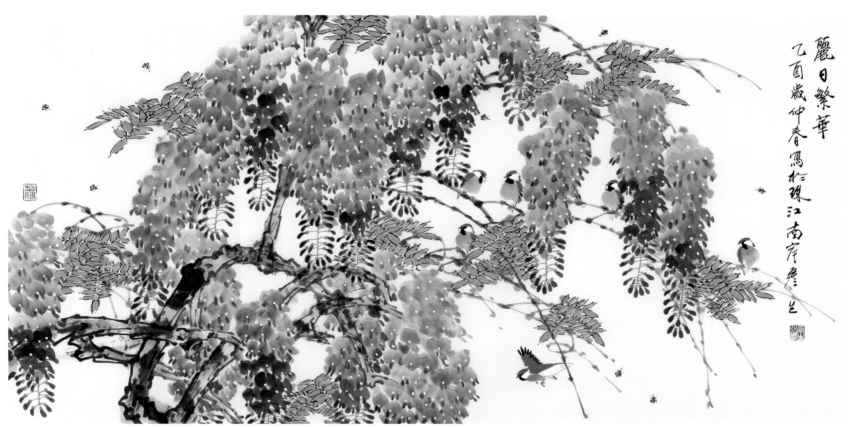

春风富贵之四
68cm×136cm
1979 年

丽日繁华之三
68cm×136cm
2005 年

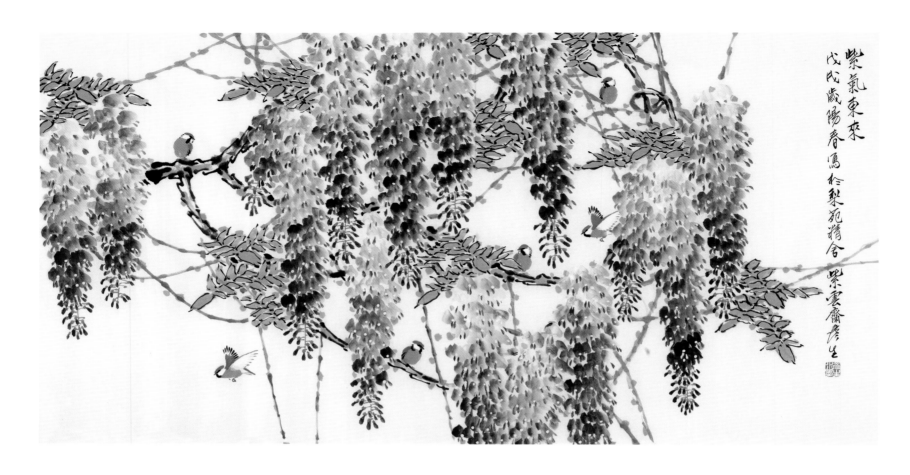

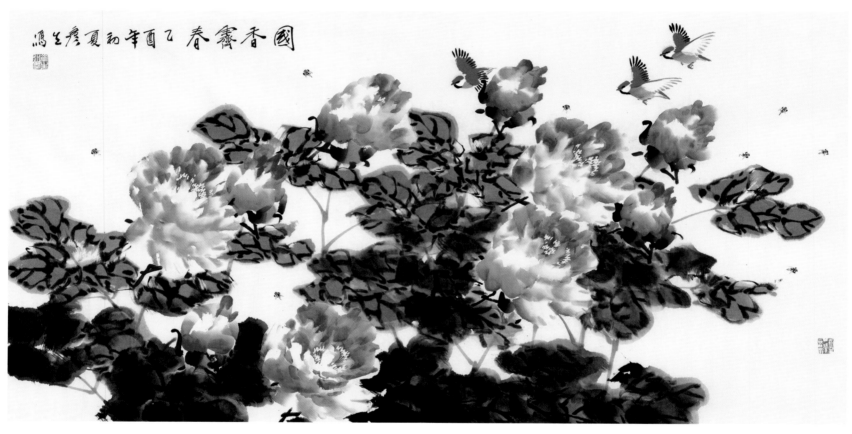

紫气东来之十四
68cm×136cm
2018 年

————————————

国香霁春之一
68cm×136cm
2005 年

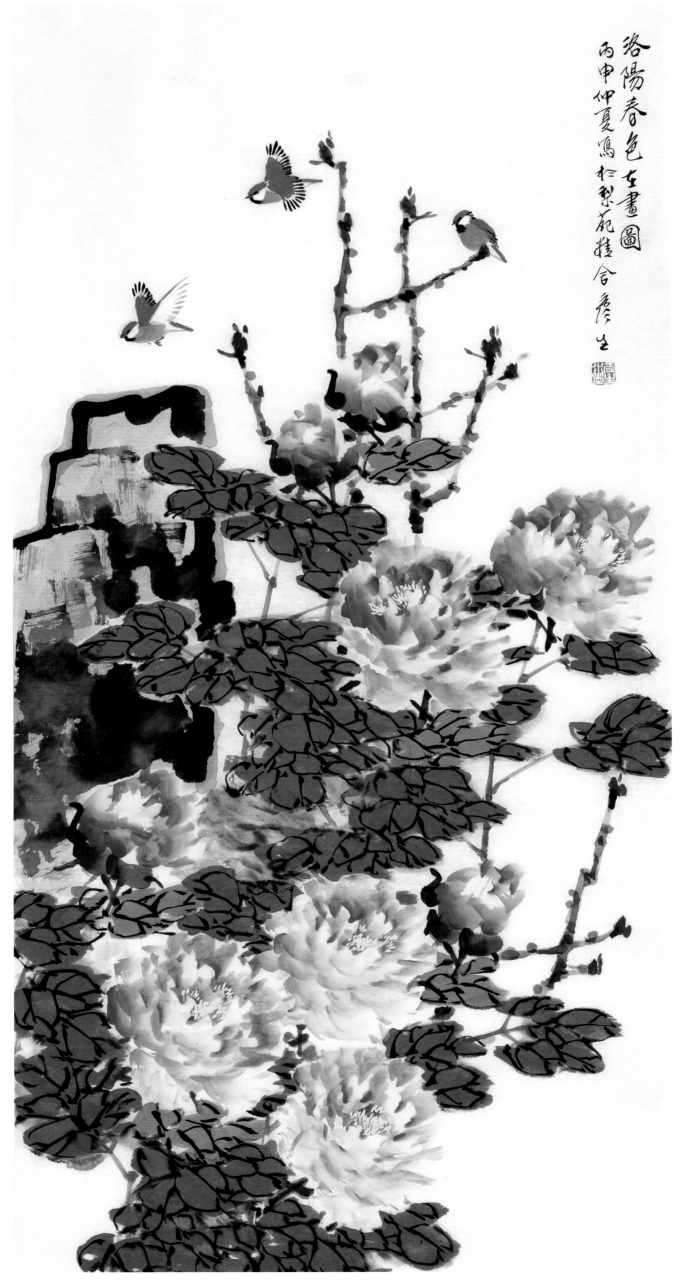

洛阳春色在画图
136cm×68cm
2016 年

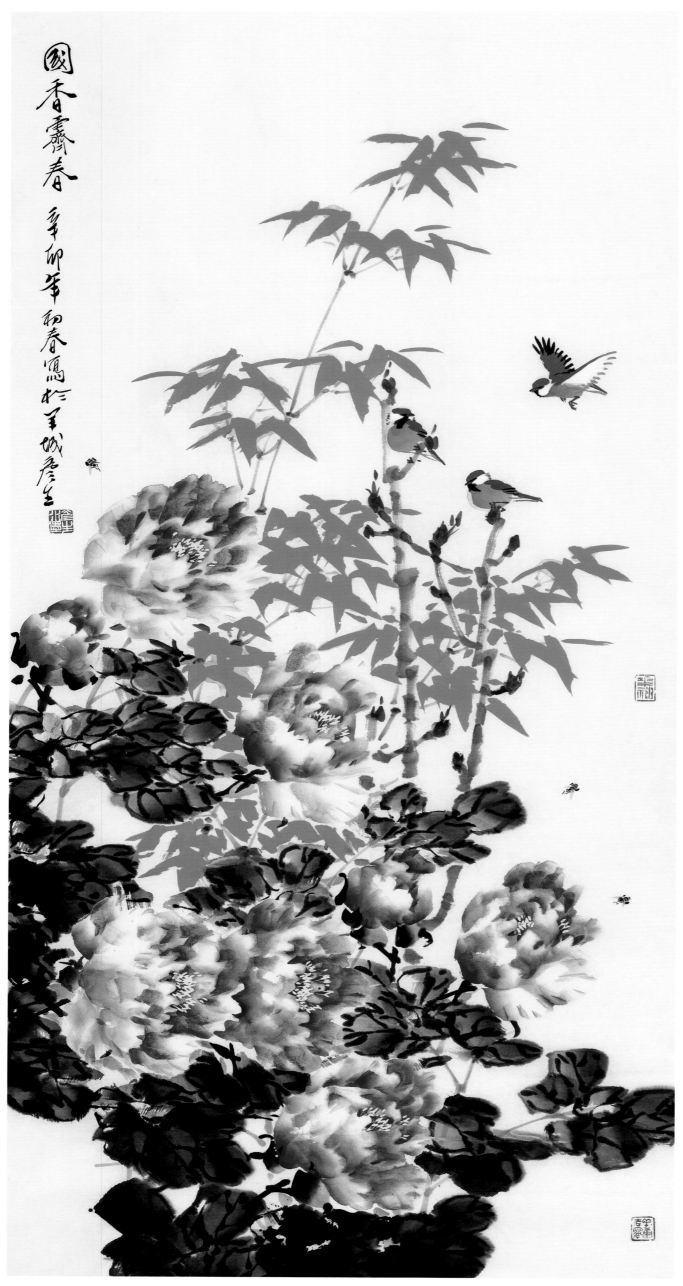

国香霁春之二
136cm×68cm
2011 年

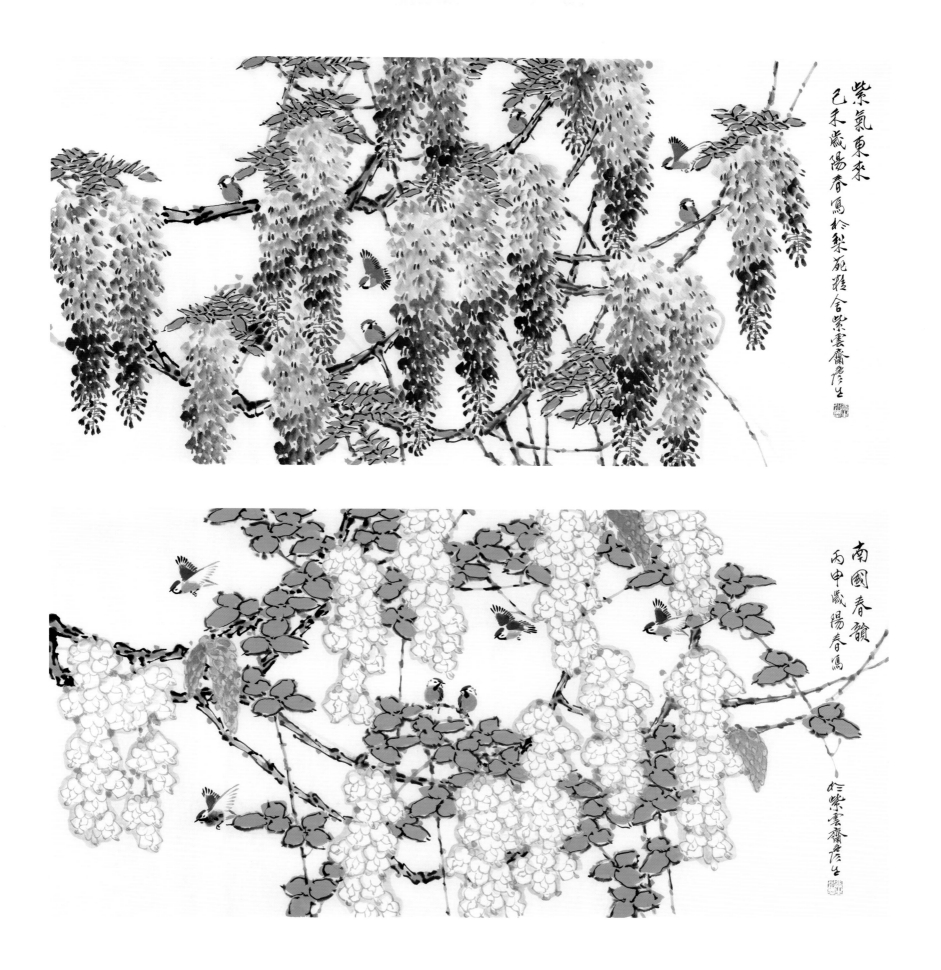

紫气东来之十五
68cm×136cm
1979 年

———————

南国春韵
68cm×136cm
2016 年

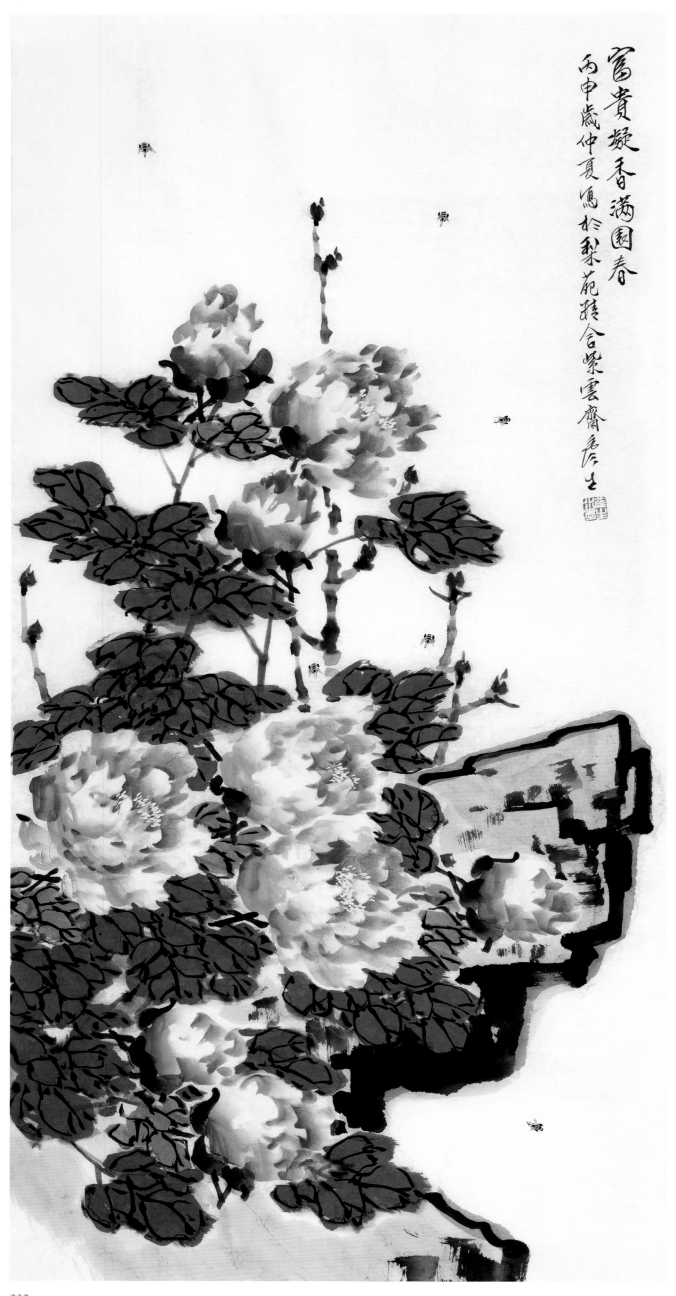

富贵凝香满园春
丙申岁仲夏写於梨花轩合含紫云斋辰生

富贵凝香满园春之六
136cm×68cm
2016 年

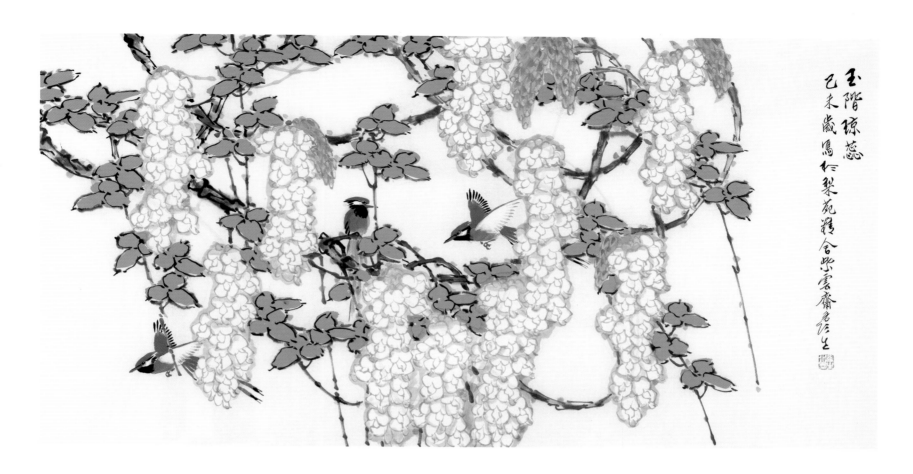

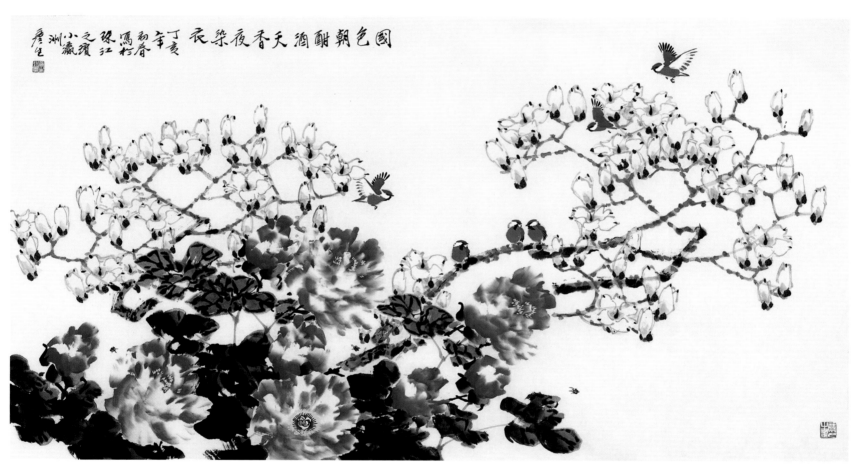

玉阶琼蕊之二
68cm×136cm
1979 年

———————

国色朝酣酒之五
96cm×180cm
2007 年

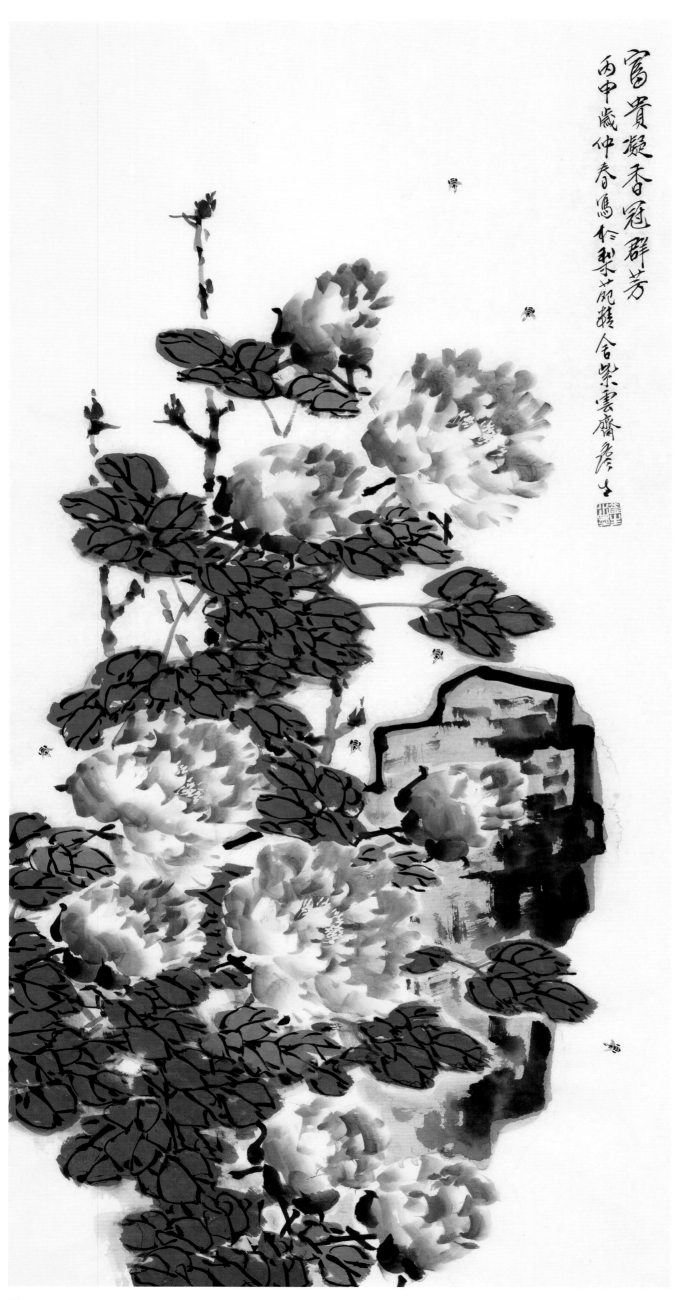

富貴凝香冠群芳
丙申歲仲春寫於梨花苑拾得舍紫雲齋鳳山

富贵凝香冠群芳之二
136cm×68cm
2016 年

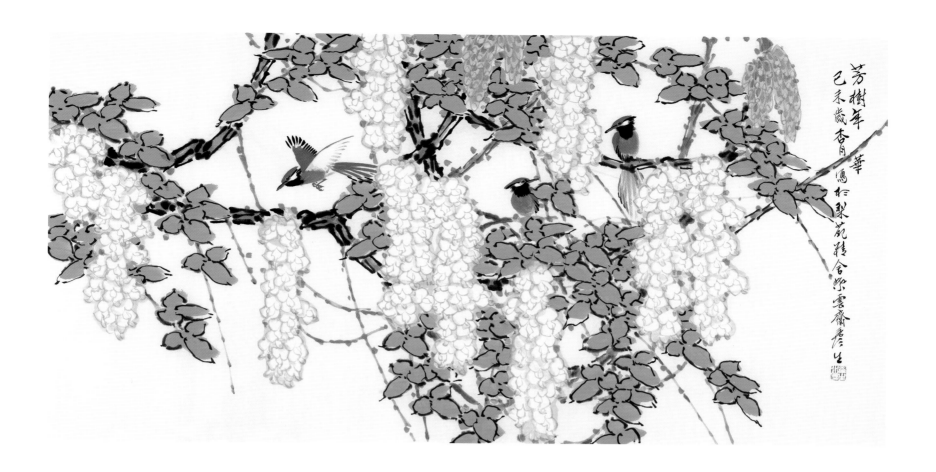

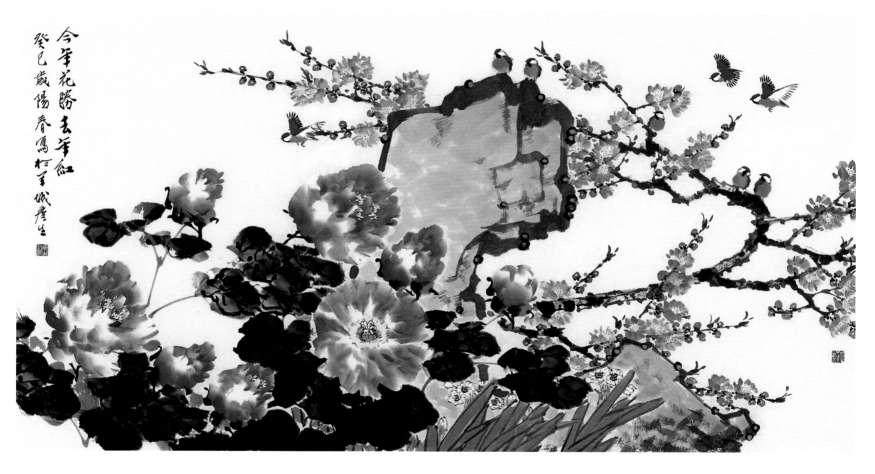

芳树年华
68cm×136cm
1979 年

今年花胜去年红
96cm×180cm
2013 年

蝶舞丽花醉　馨香逐晓风　乙酉年春月写于羊城之愚斋

蝶舞丽花醉　馨香逐晓风
96cm×180cm
2005 年

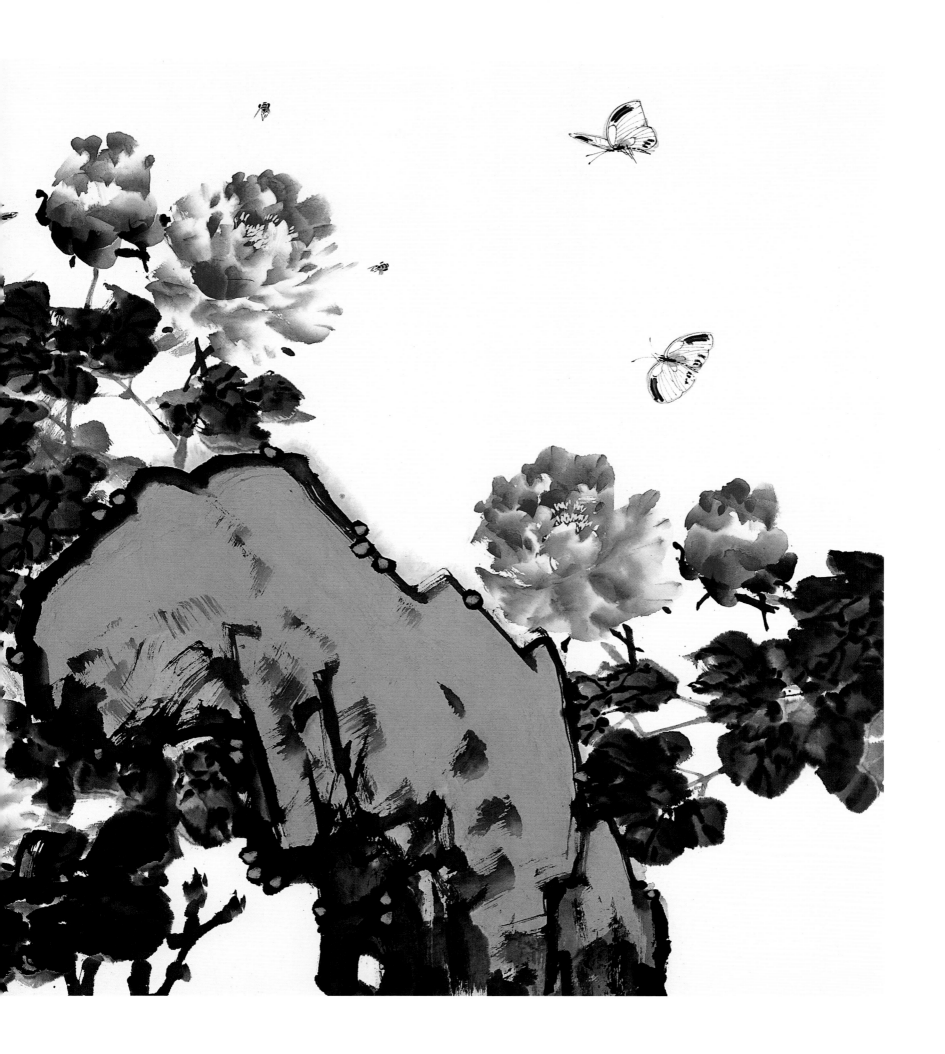

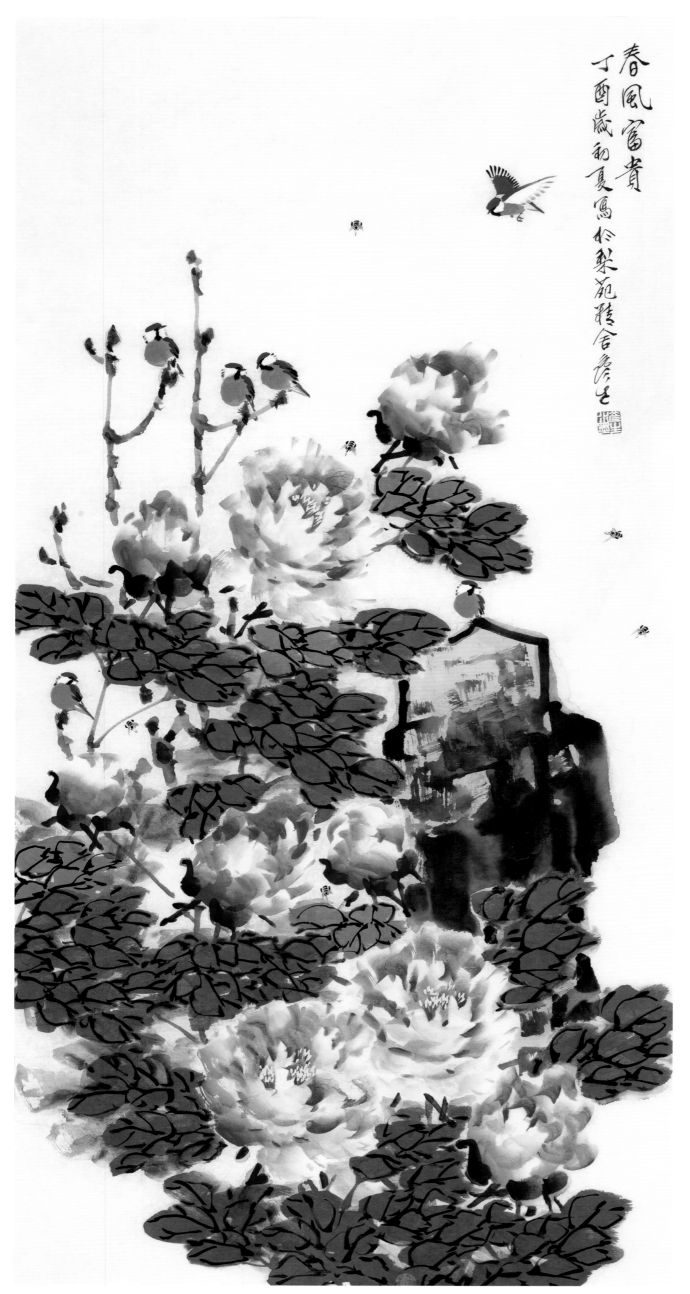

春风富贵之五
136cm×68cm
2017 年

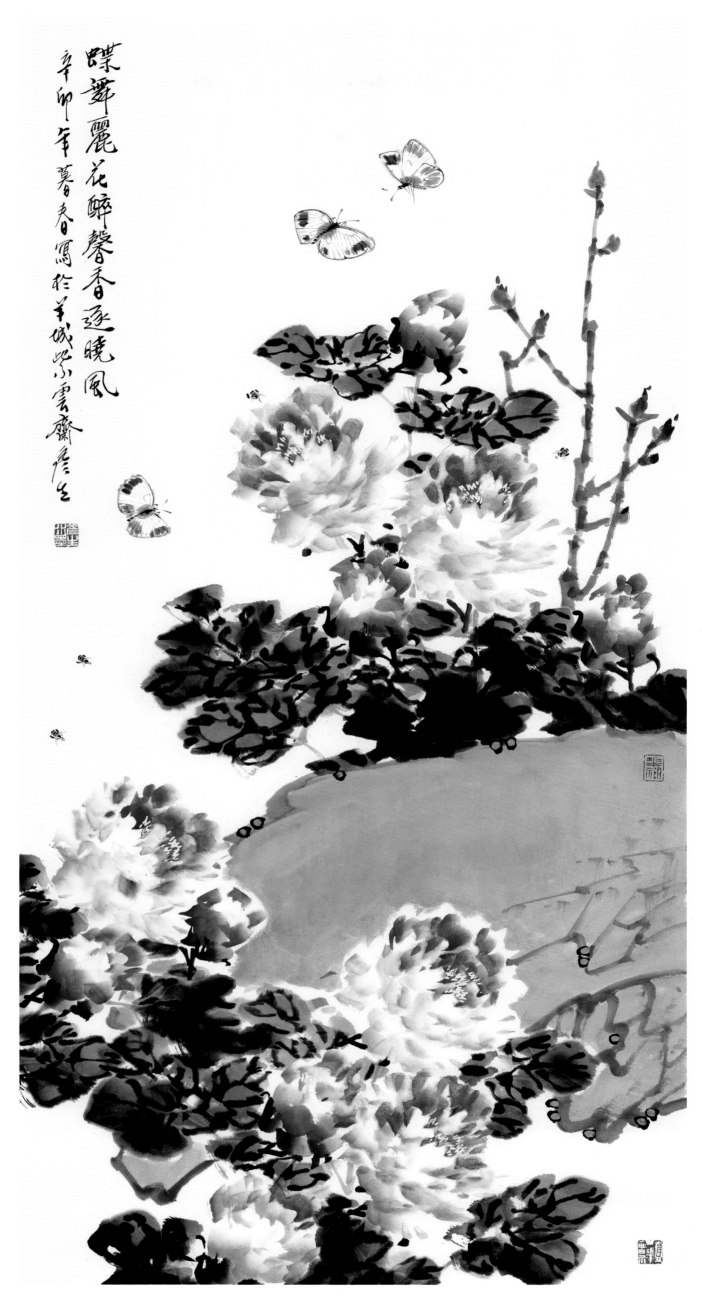

蝶舞麗花醉馨香逐曉風
辛卯年暮春寫於羊城眠雲齋燈下

蝶舞丽花醉之六
136cm×68cm
2011 年

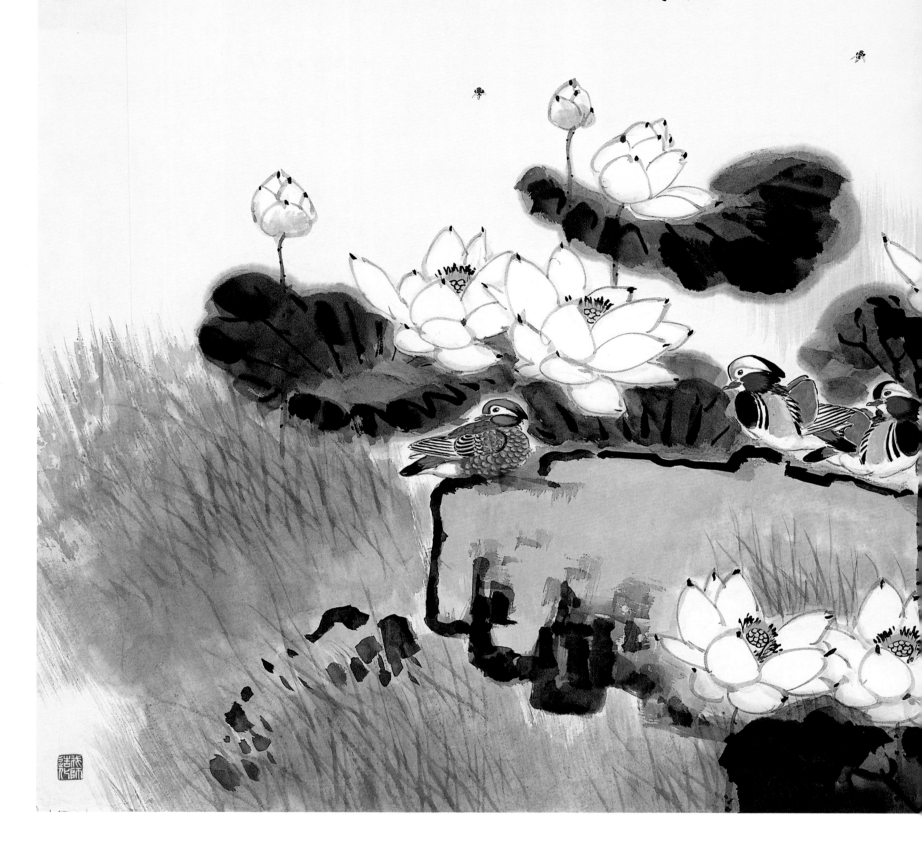

翠幄红帱梦未闲
129cm×248cm
2016 年

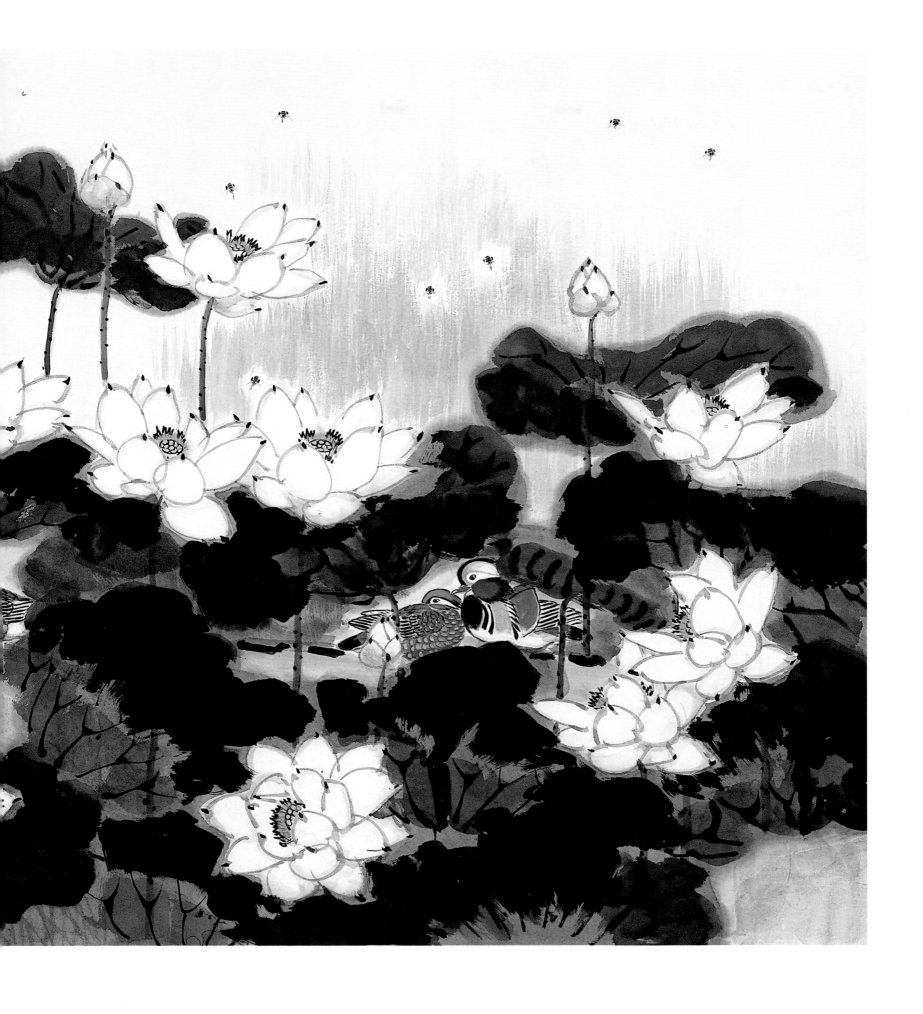

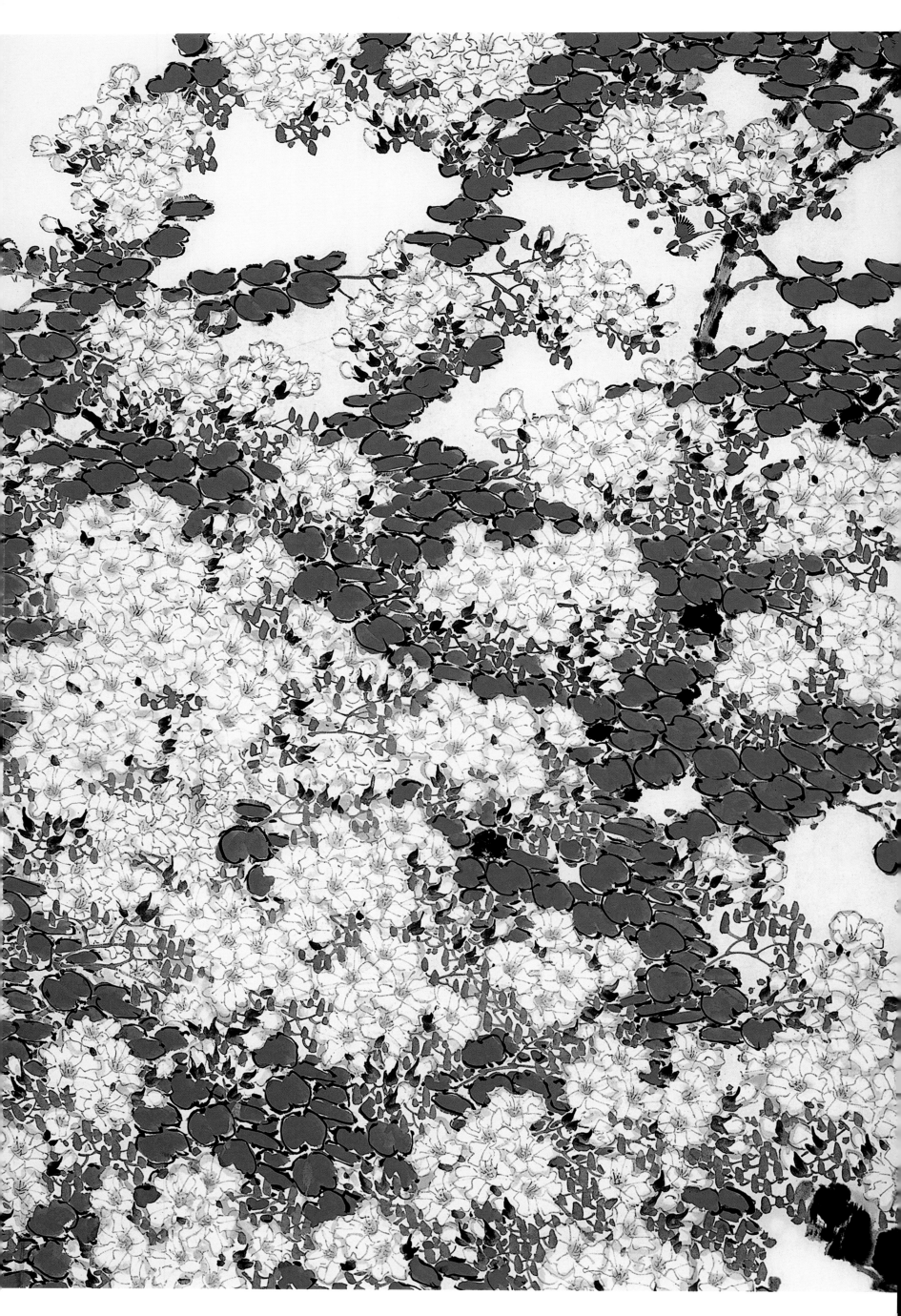

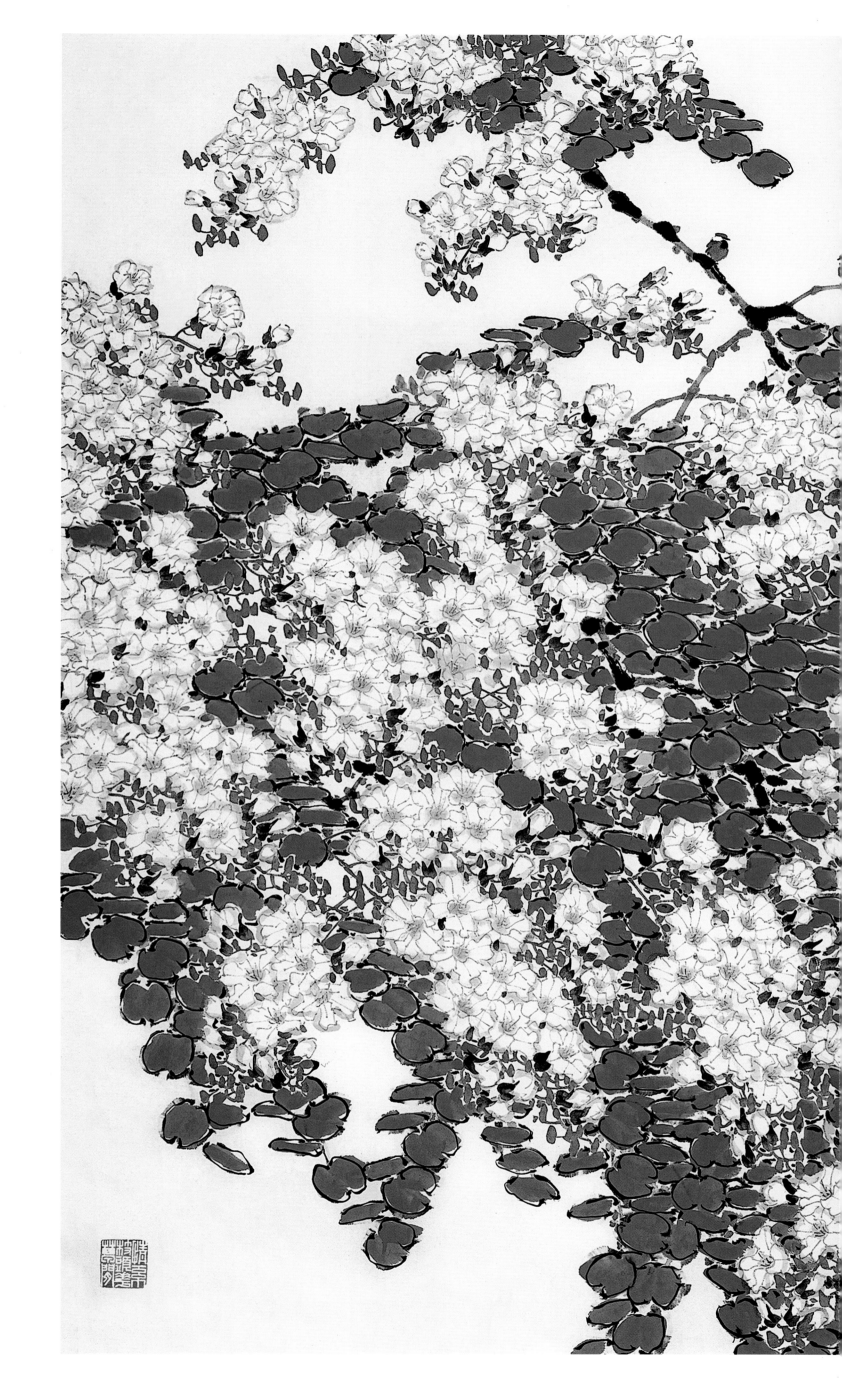

岭南春晴　193cm×503cm　2016年

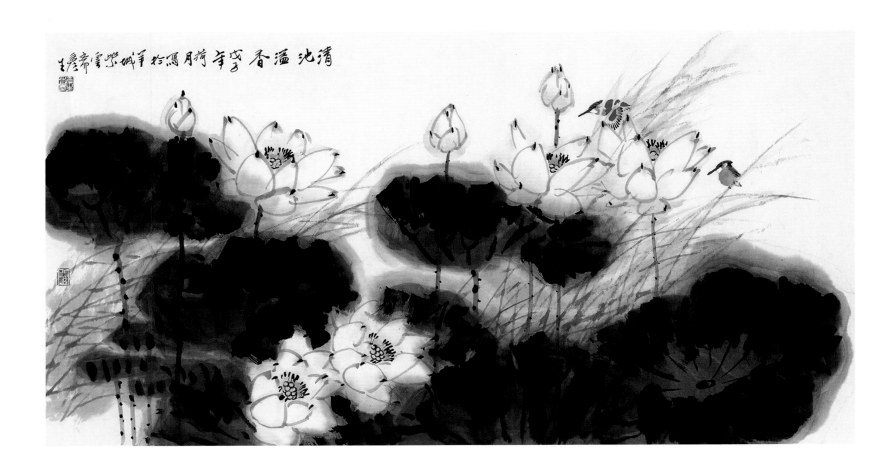

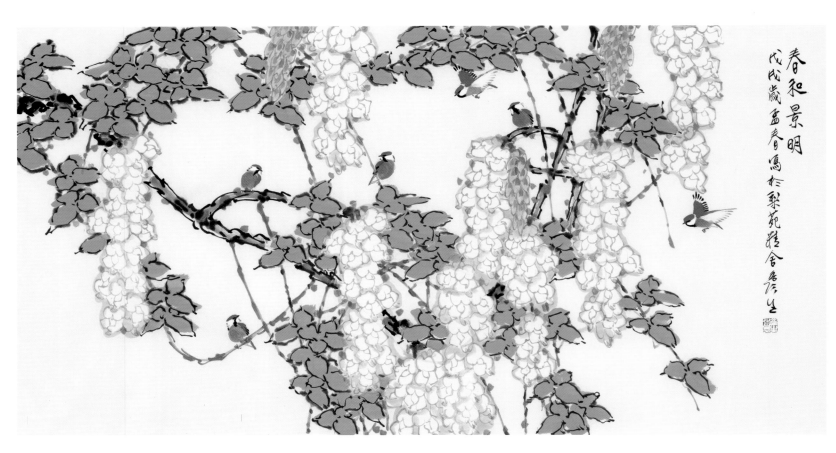

清池溢香

68×136cm

2008 年

春和景明之二

68×136cm

2018 年

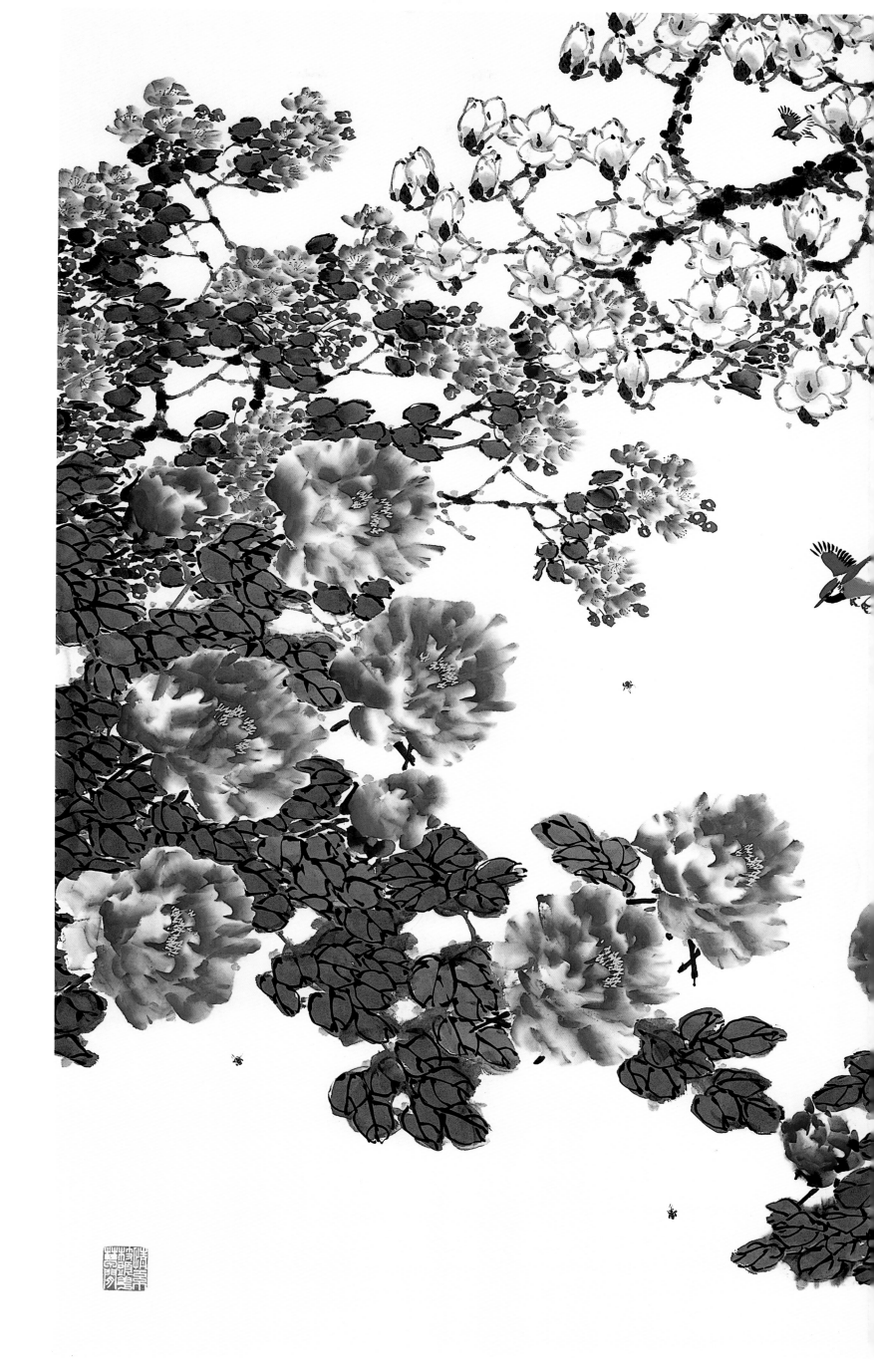

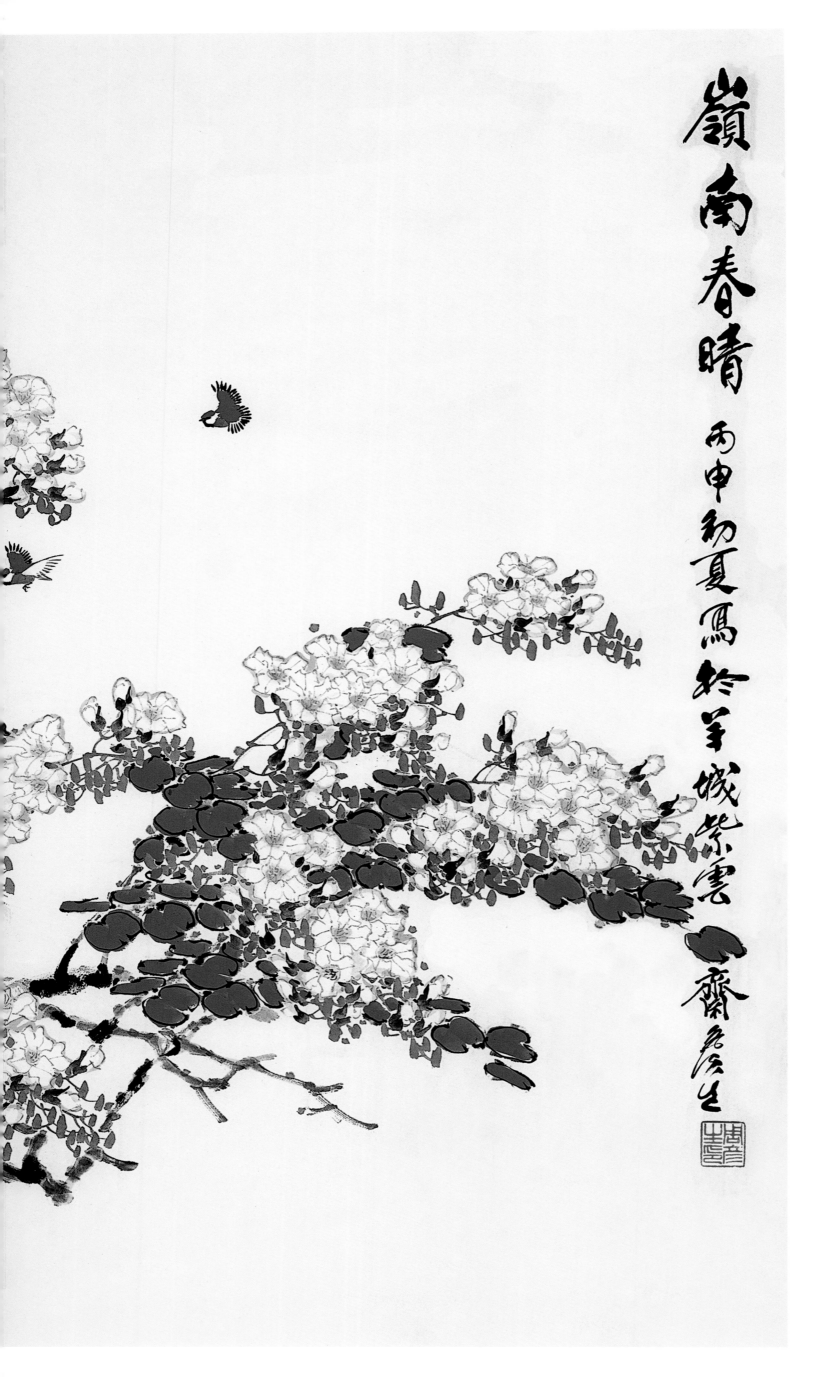

嶺南春晴

丙申初夏寫
於羊城紫雲
齋慶生

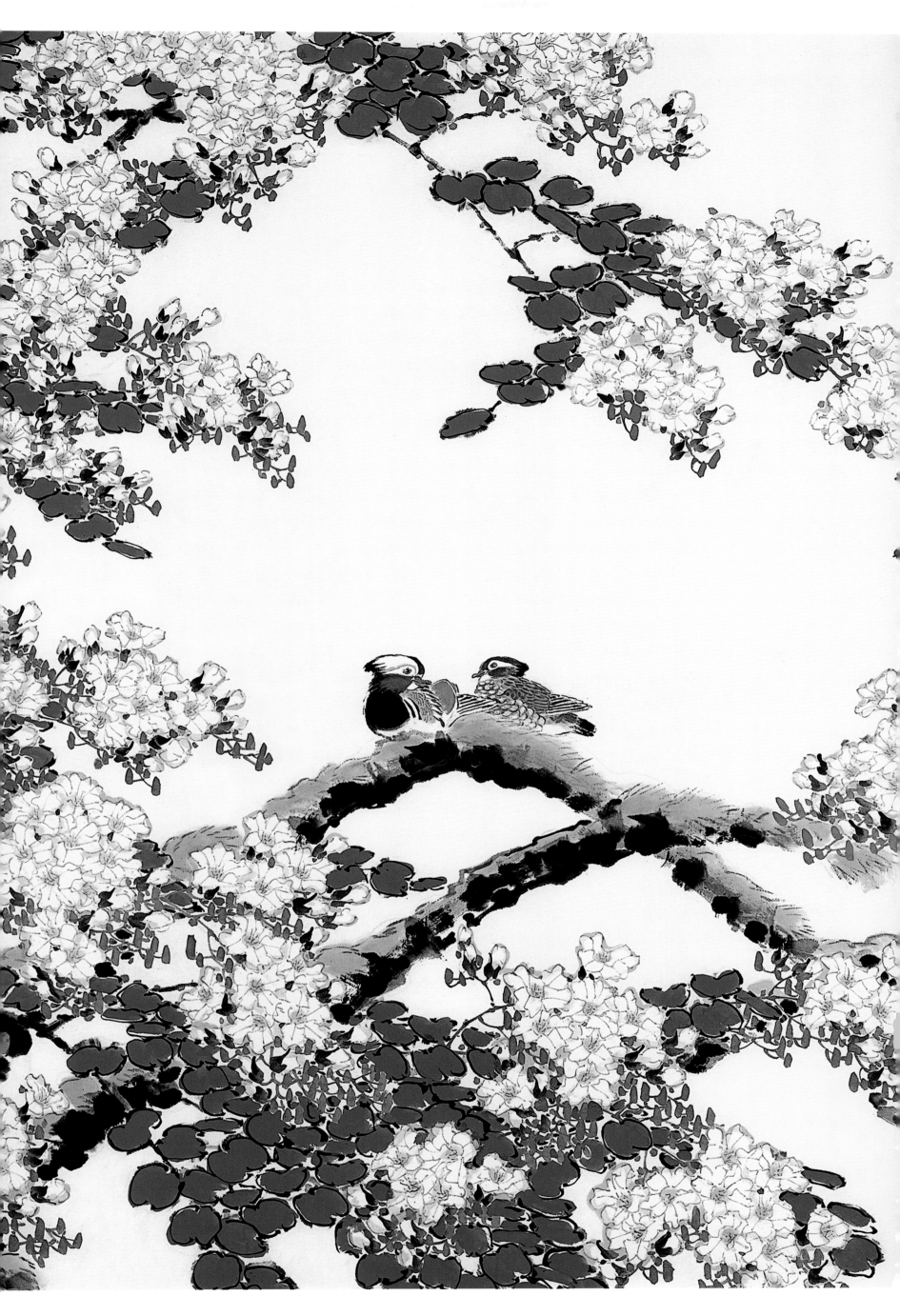

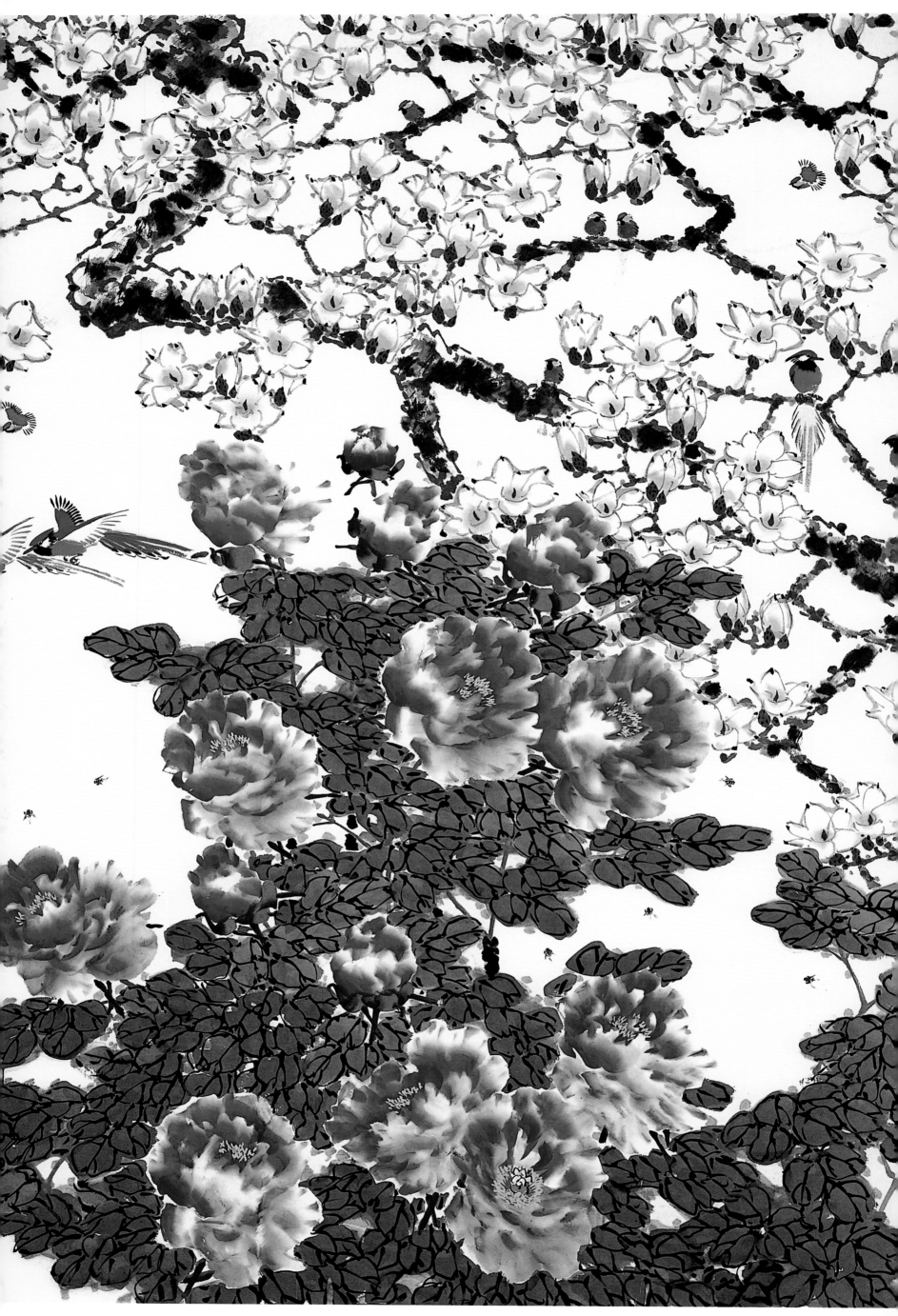

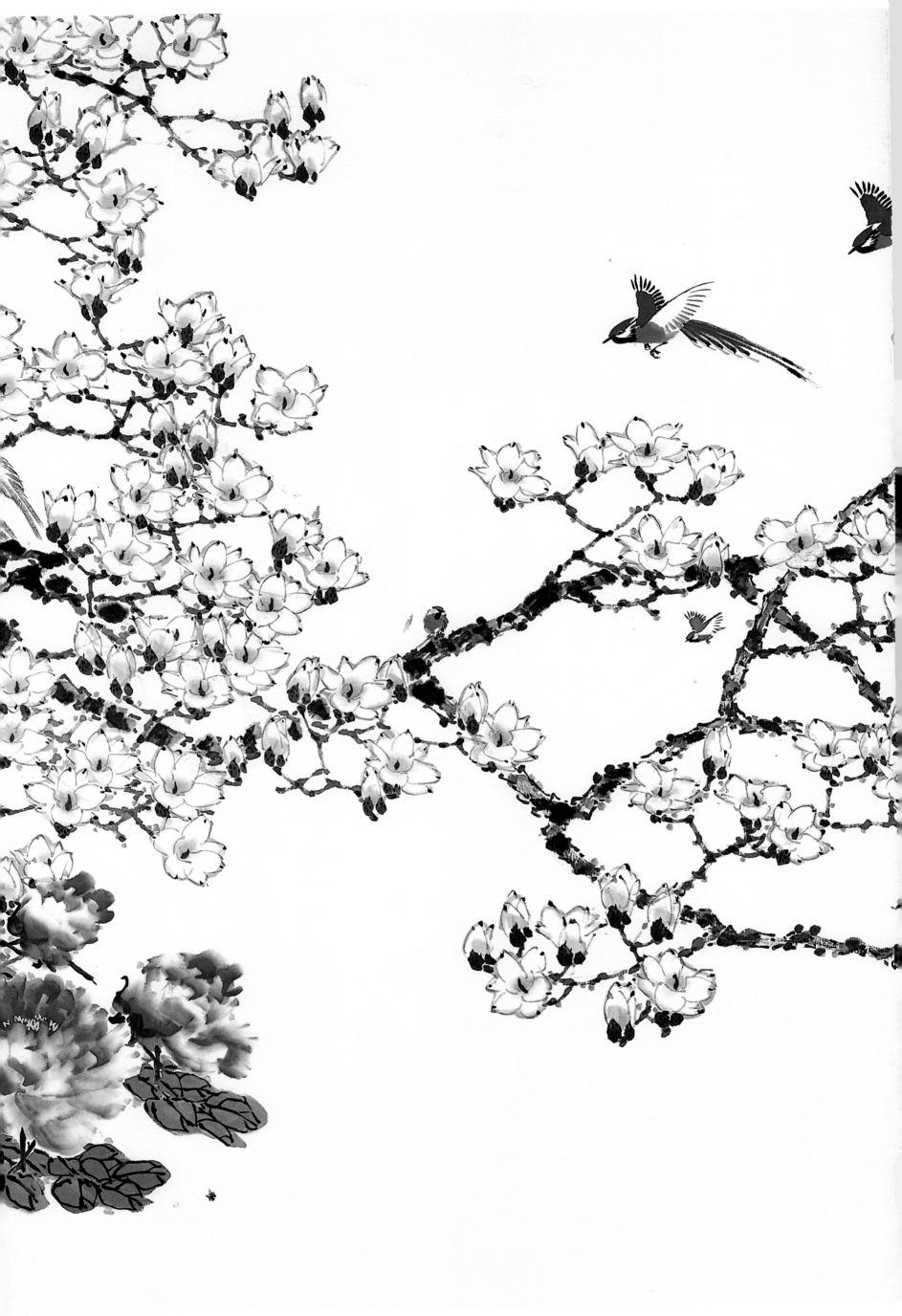

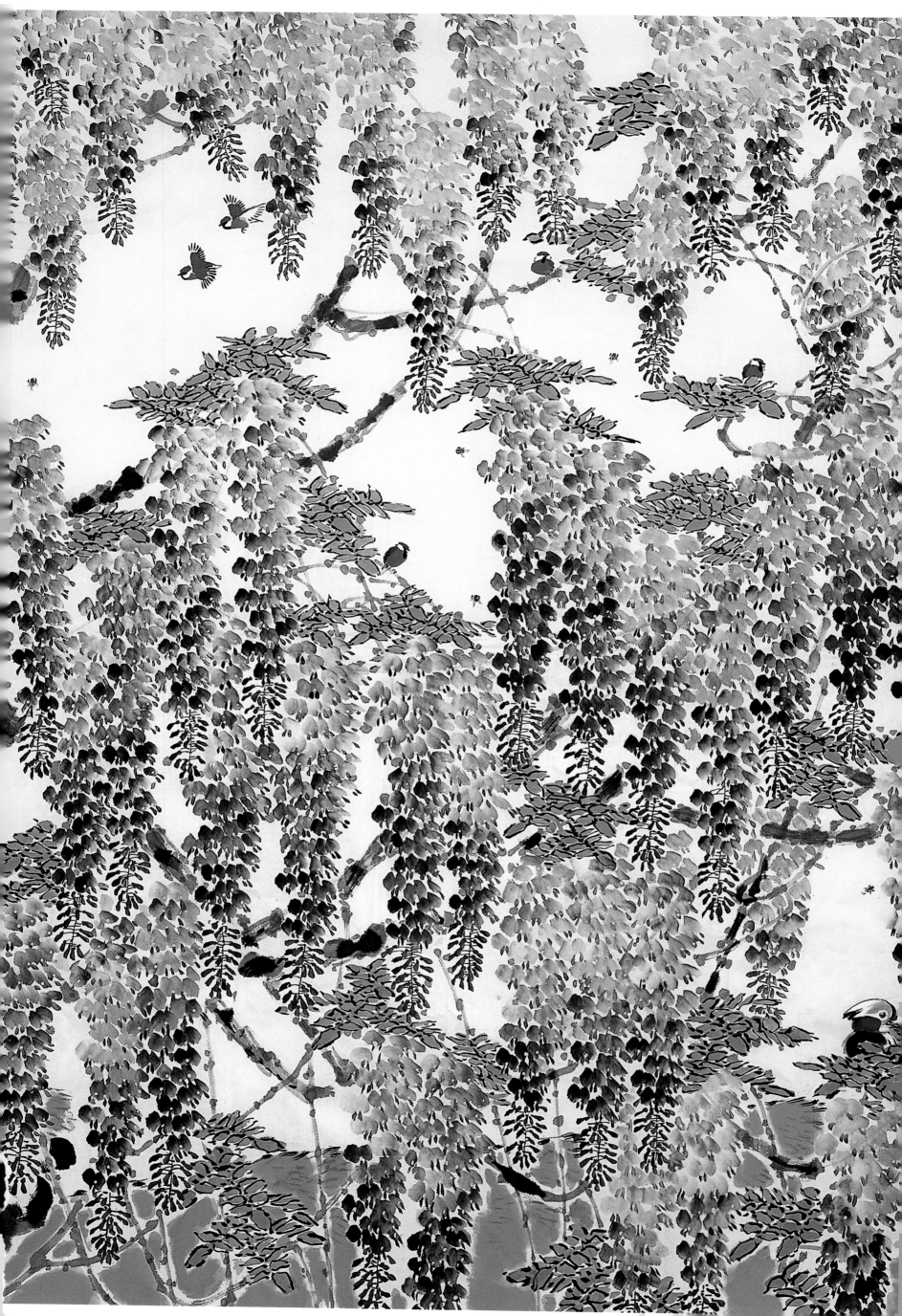

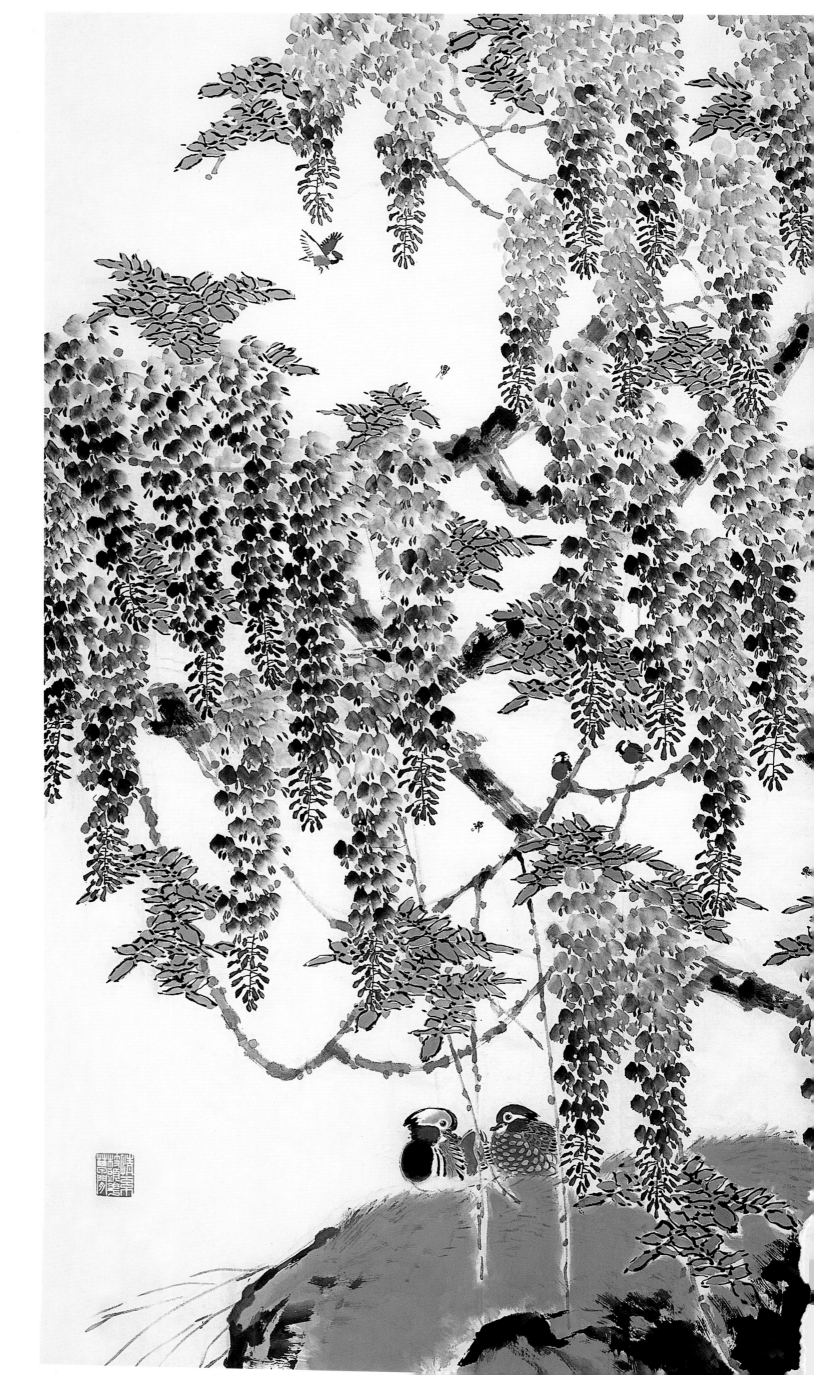

春晖烂漫　193cm×503cm　2016年

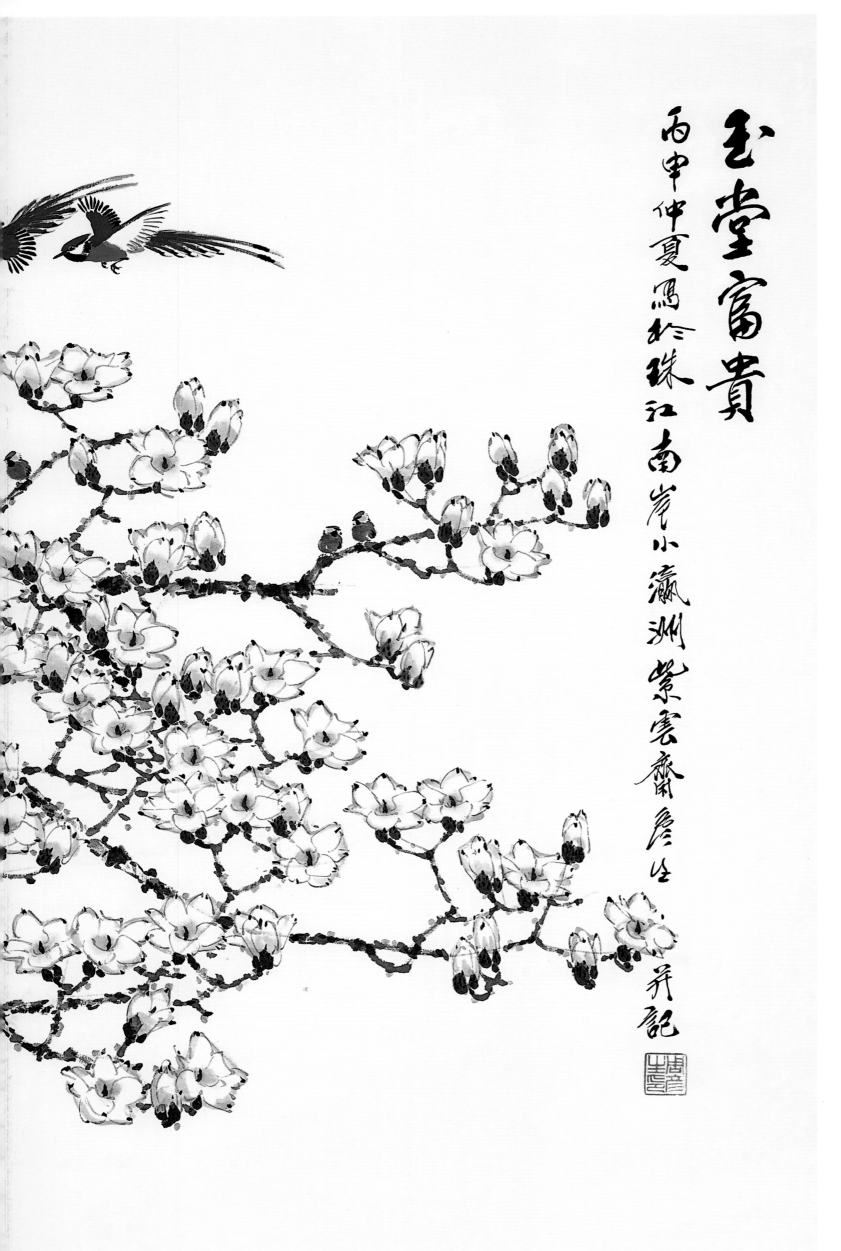

玉堂富貴

丙申仲夏寫於珠江南岸小瀛洲紫雲齋詹生并記

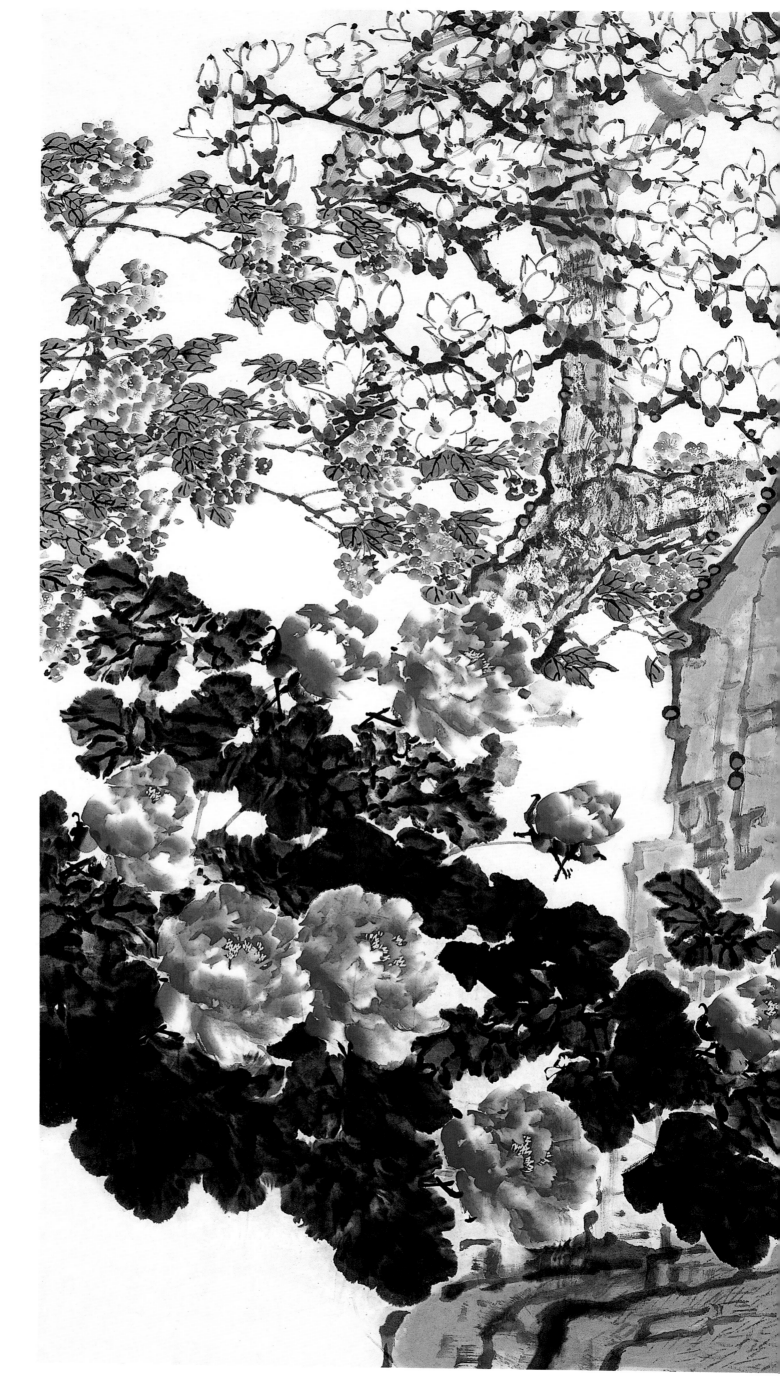

玉堂春　193cm×503cm　2005年

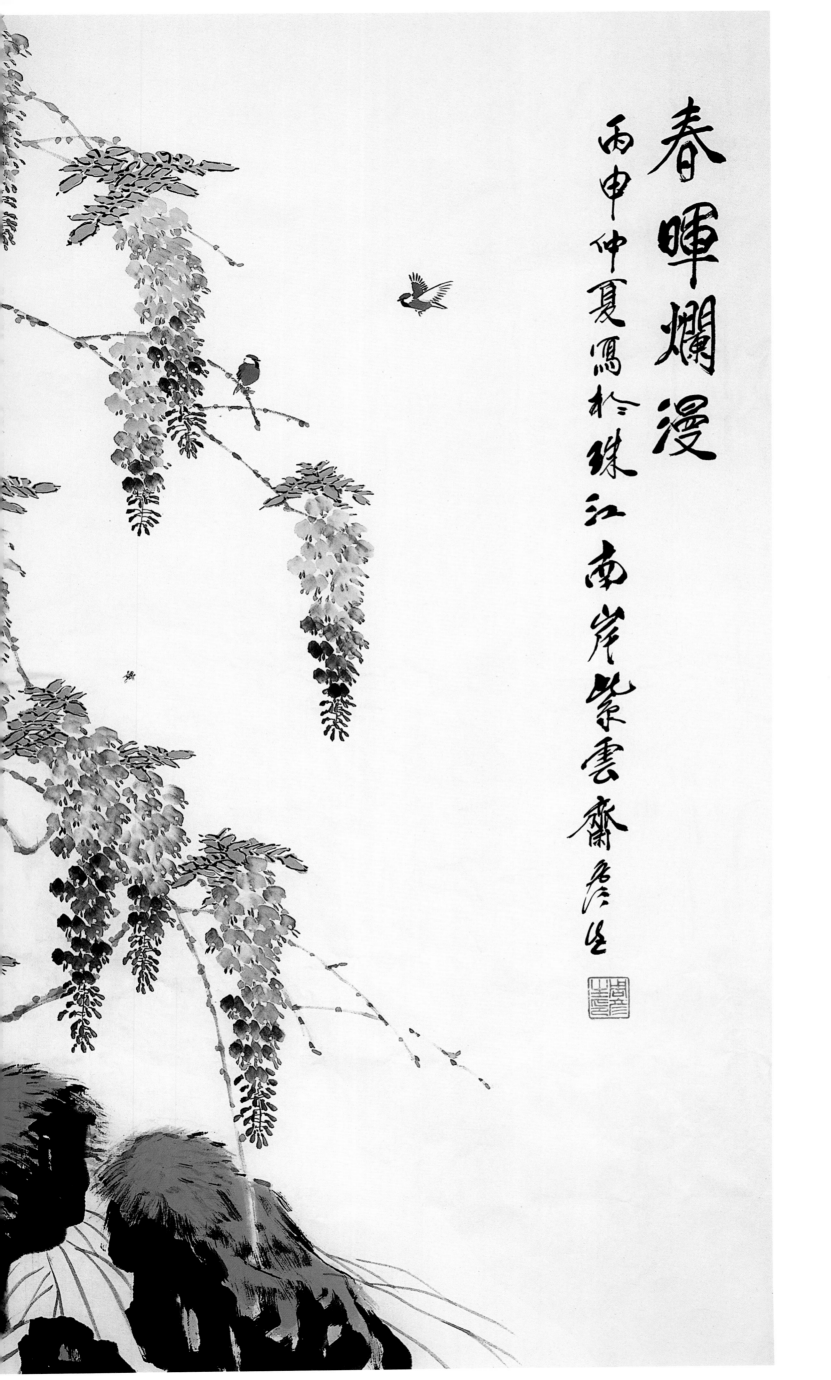

春暉爛漫

丙申仲夏寫於珠江南岸紫雲齋名澤生

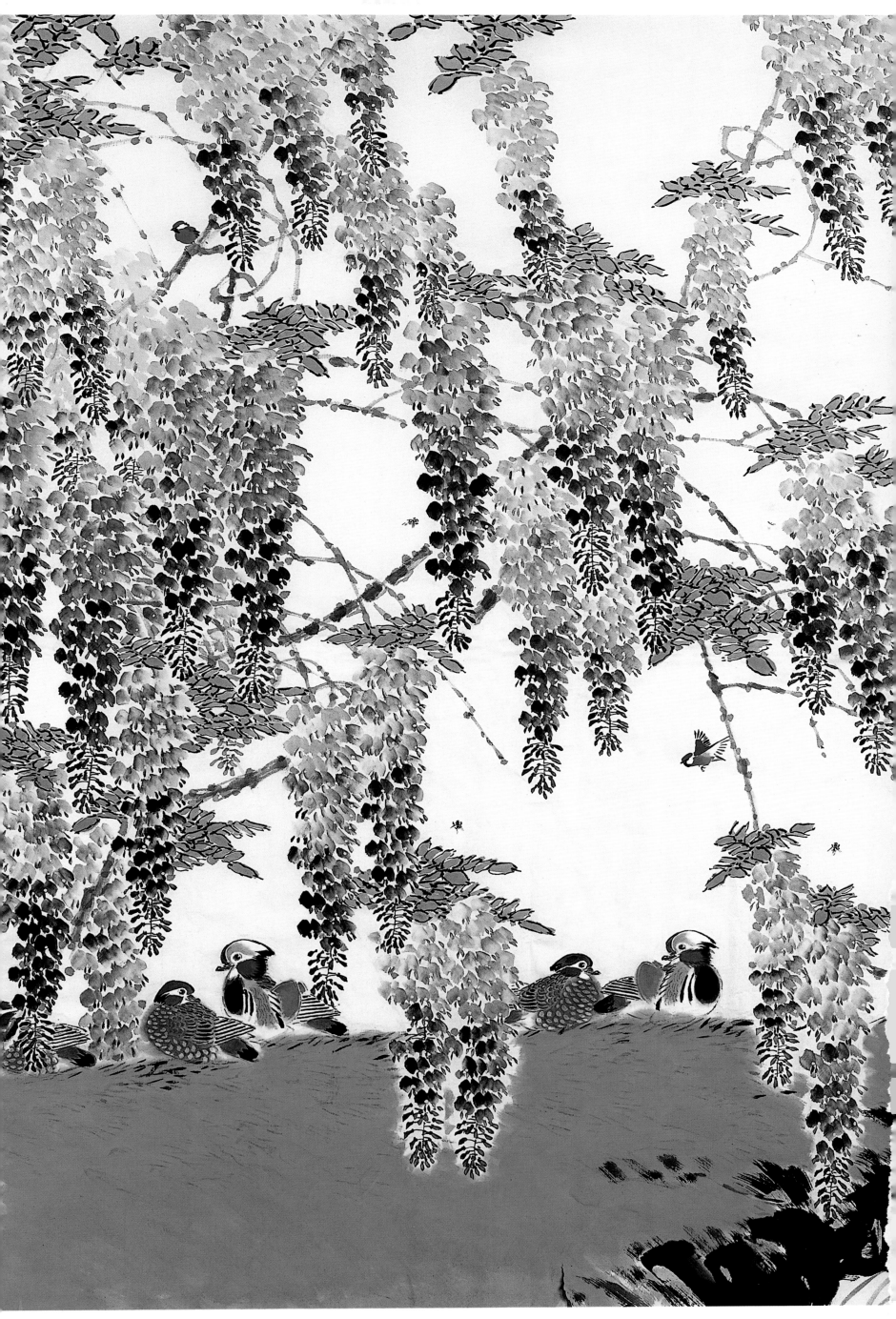

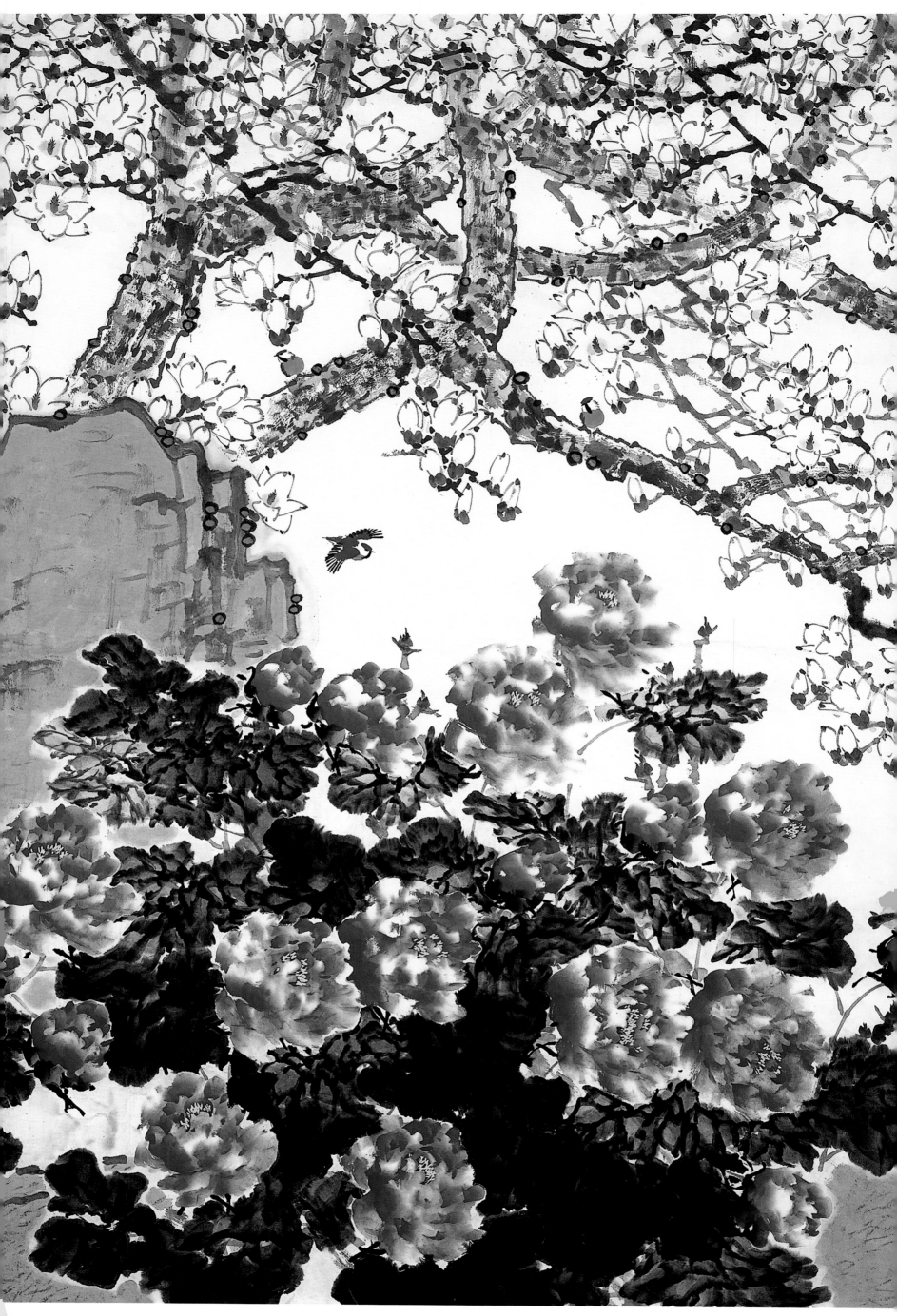

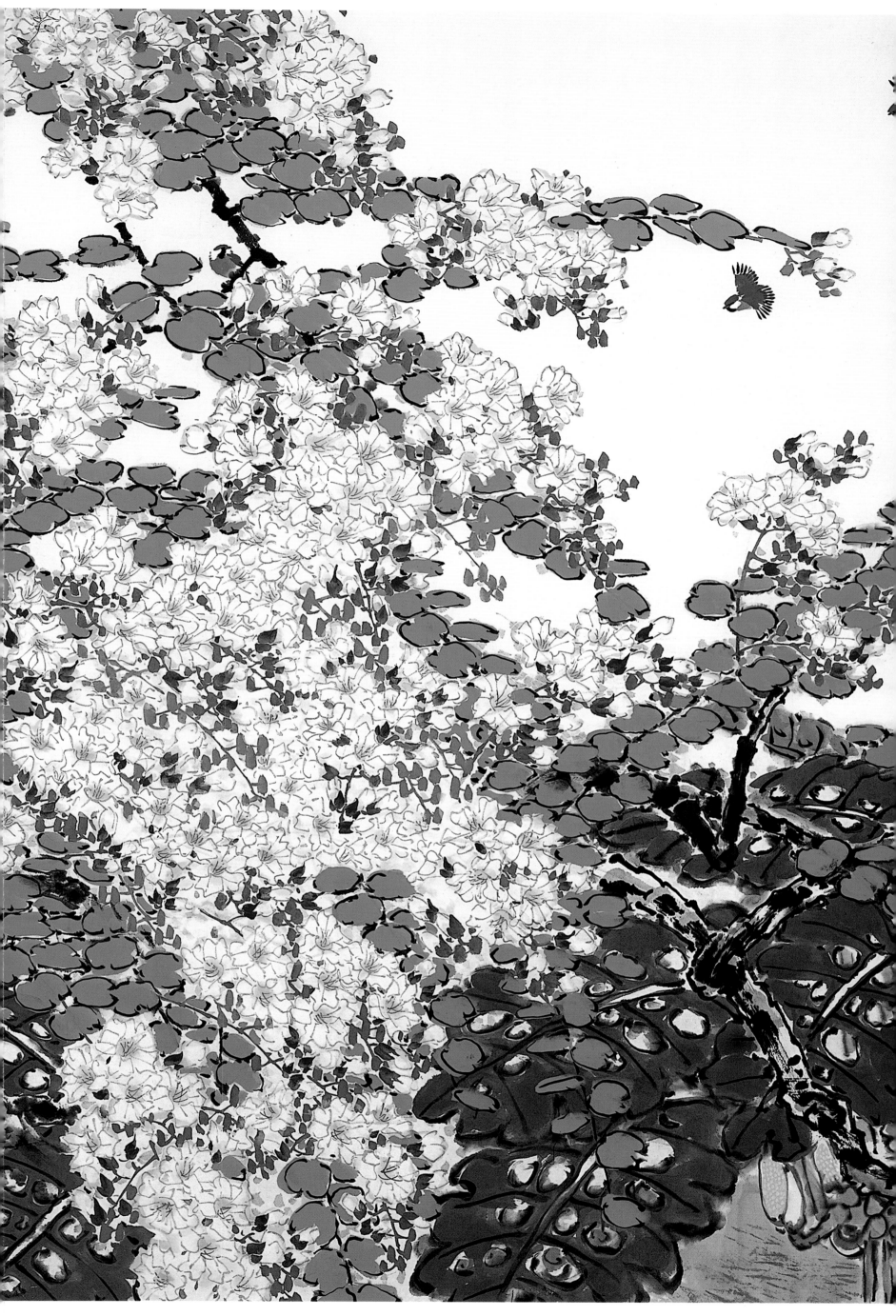

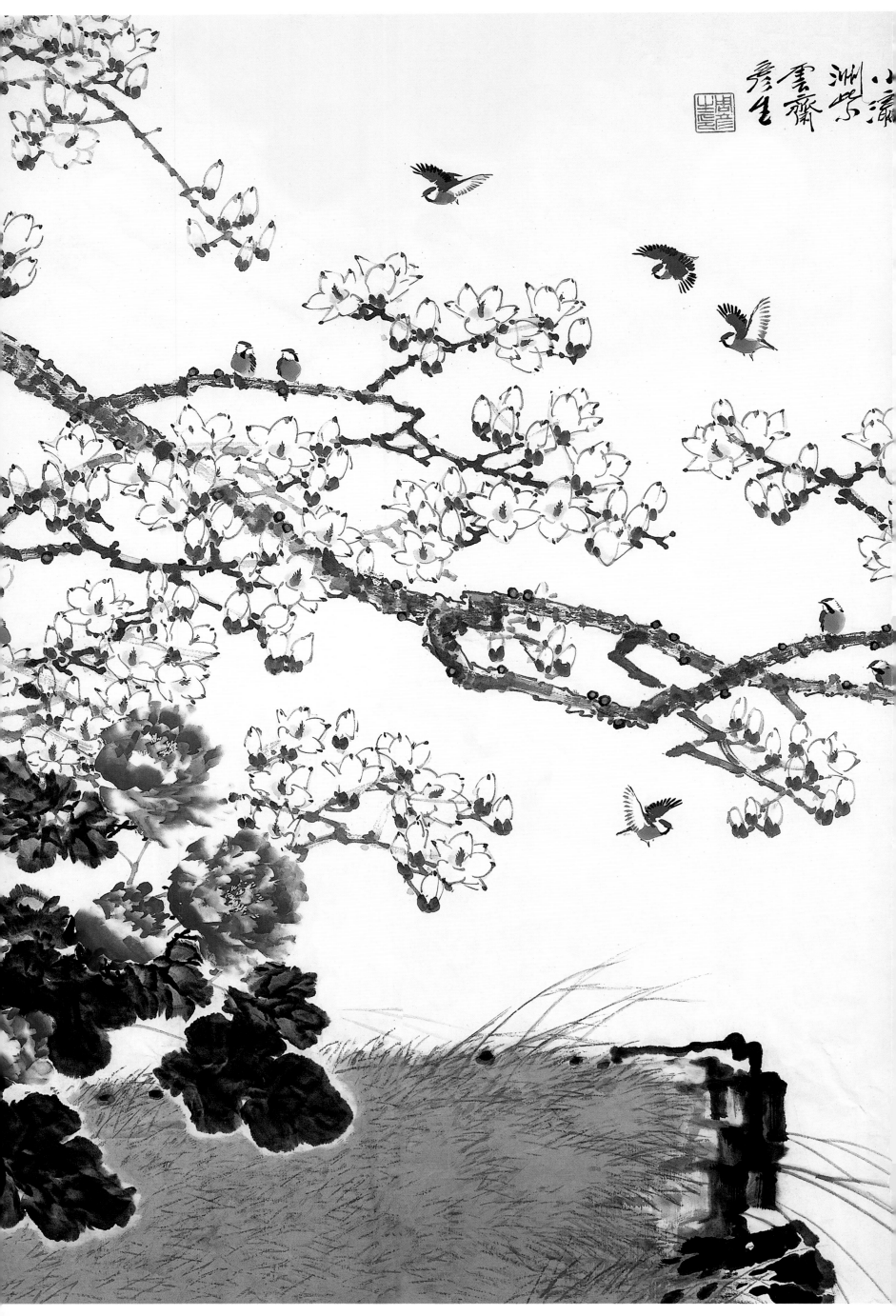

玉堂春

乙酉新歲寫於珠江潭□

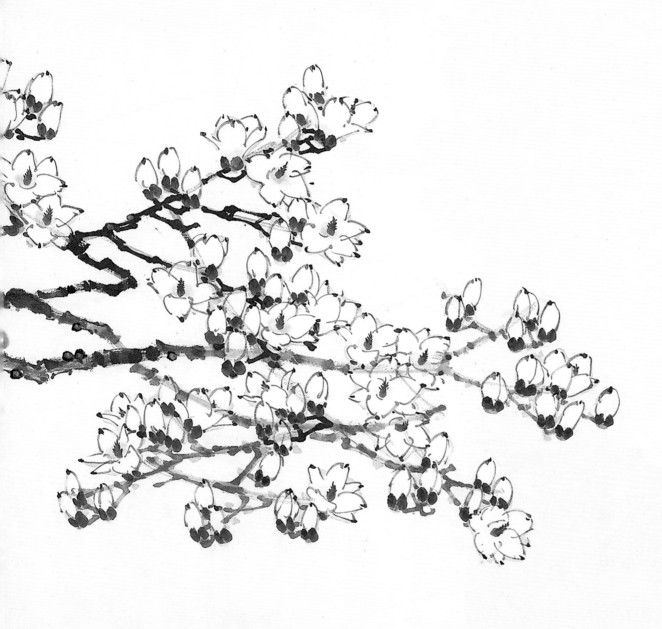

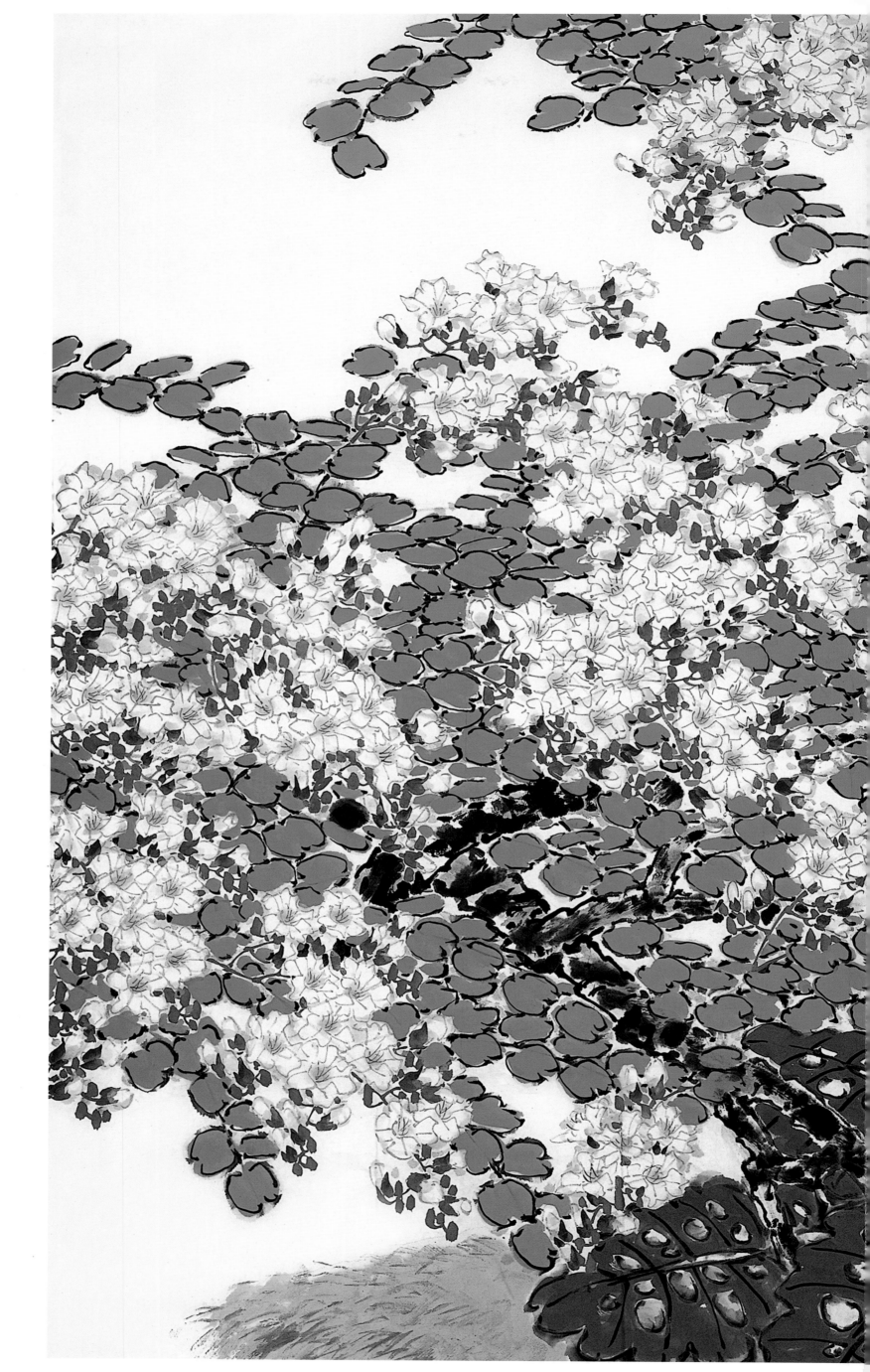

岭南三月荆花香　193cm×503cm　2016年

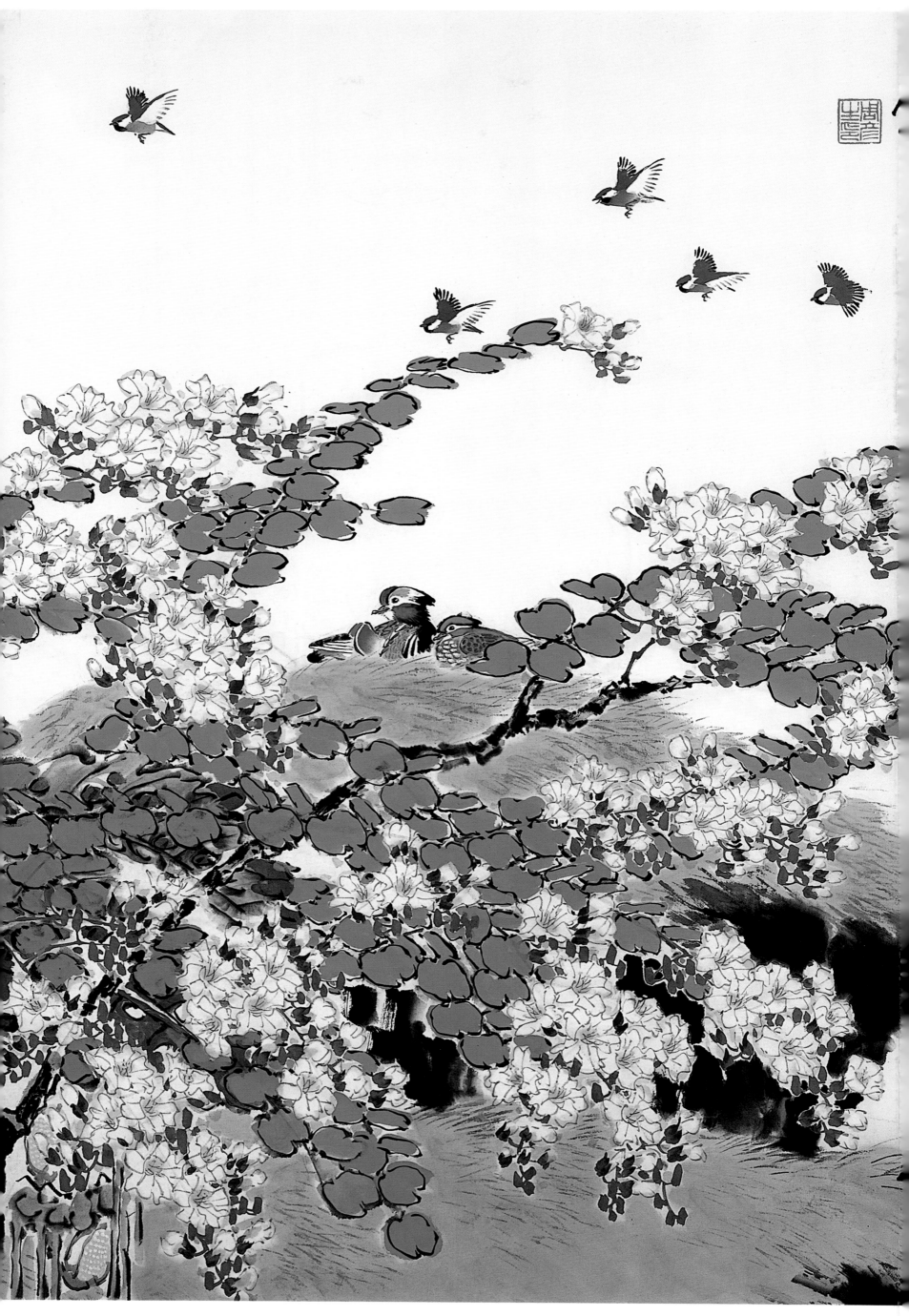

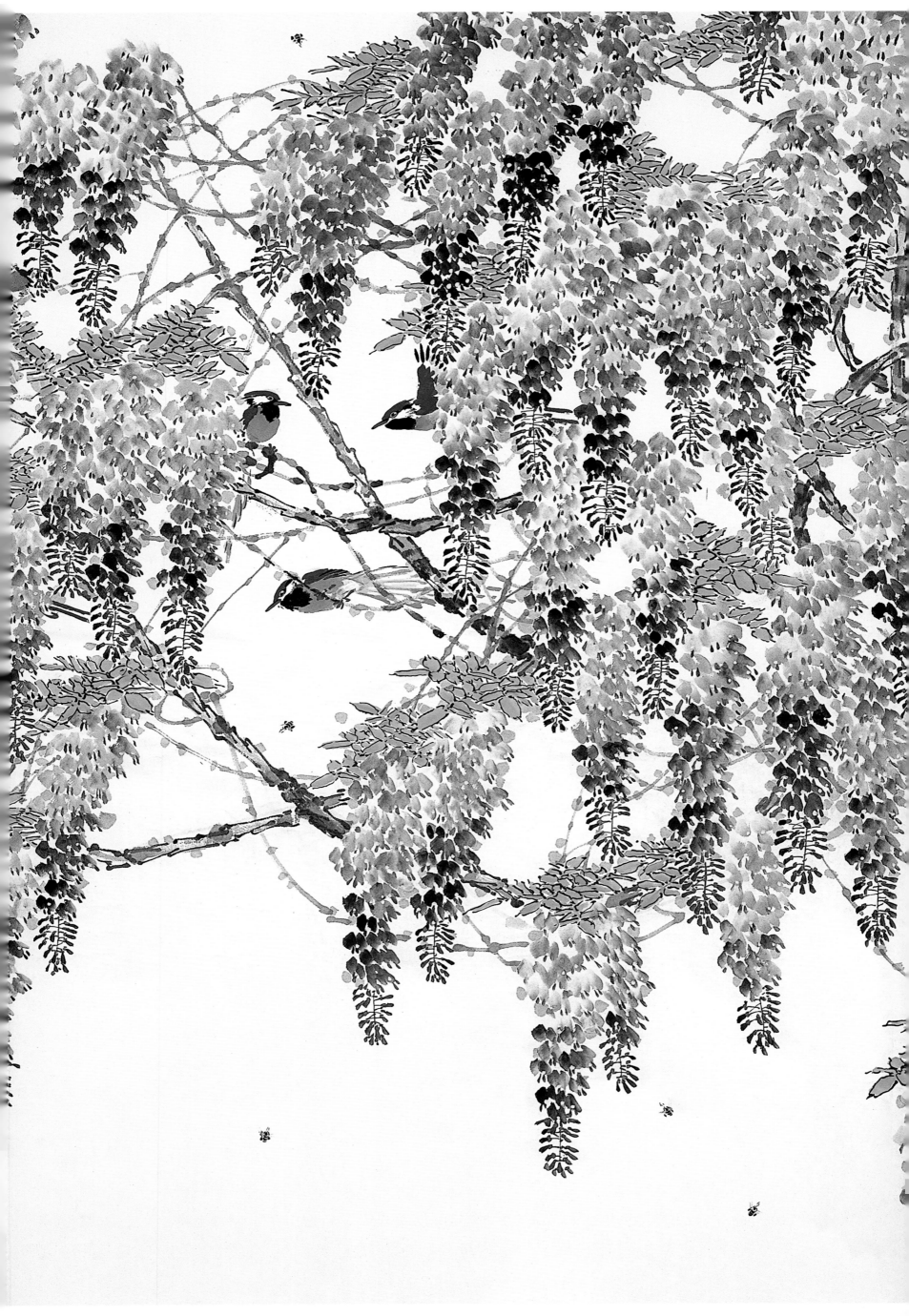

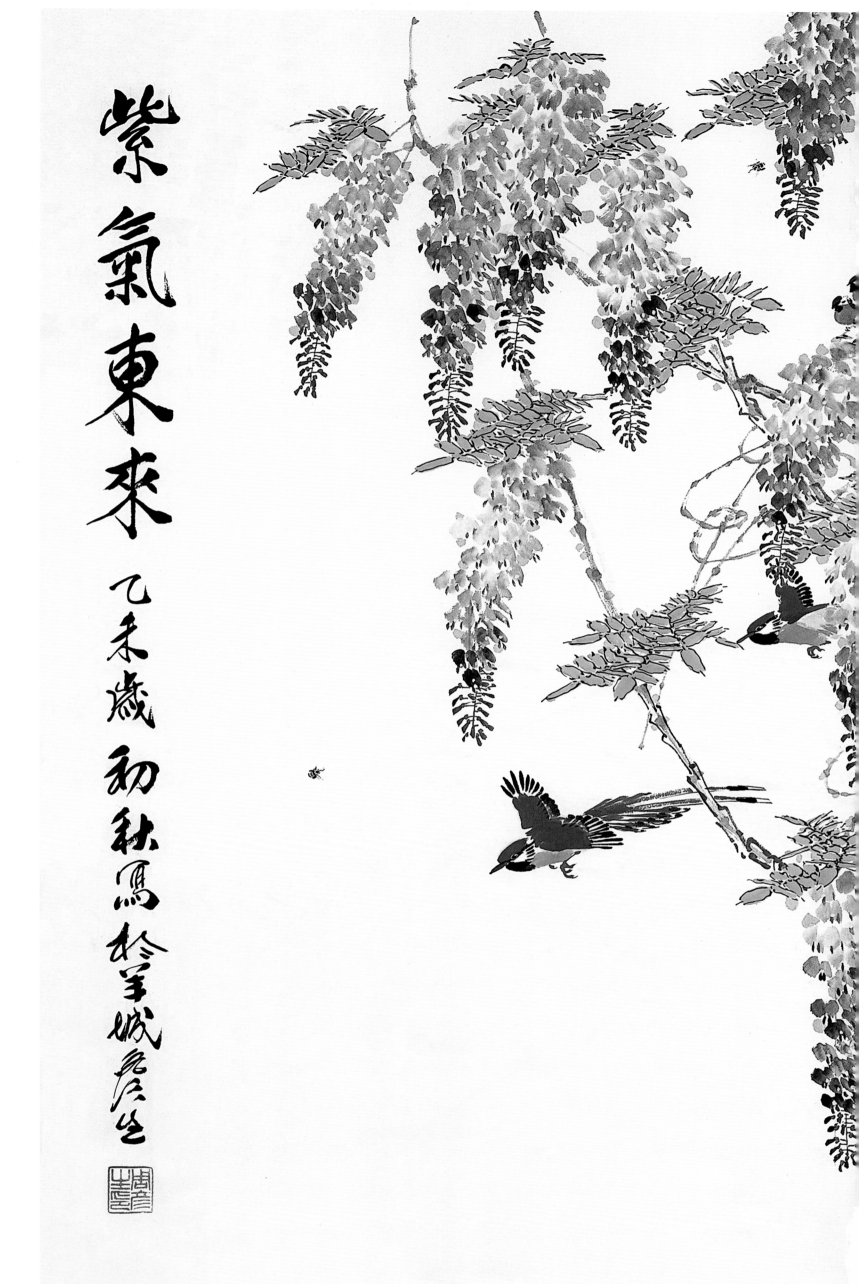

紫氣東來

乙未歲初秋寫於筆城老生

紫气东来之一　193cm×503cm　2015年

嶺南三月荆花香

丙申歲寫 魯生

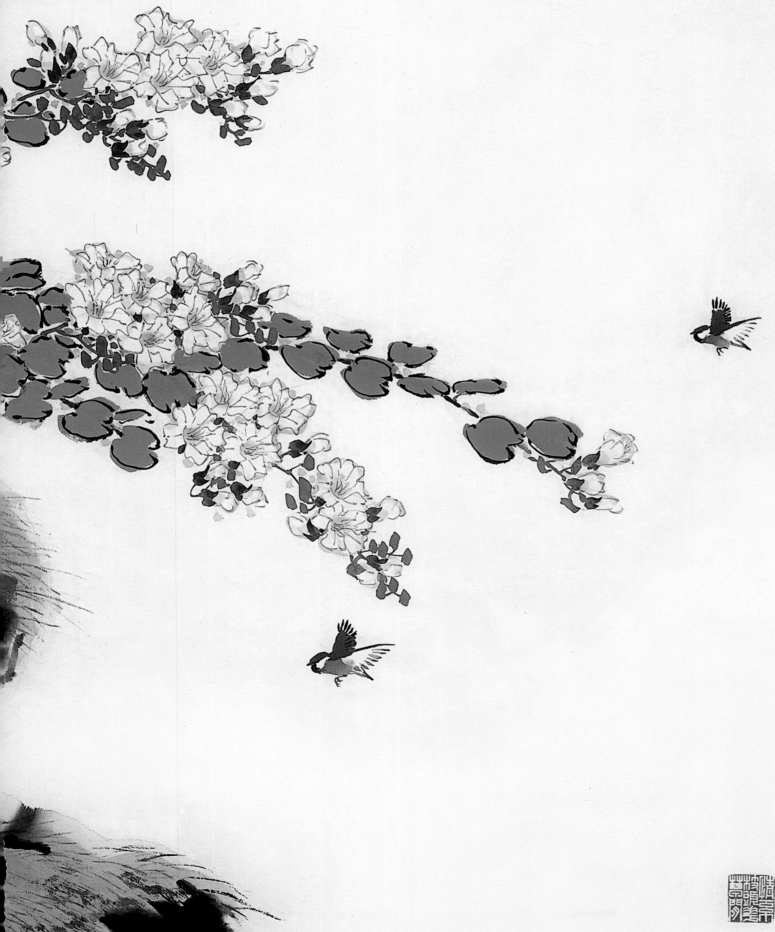

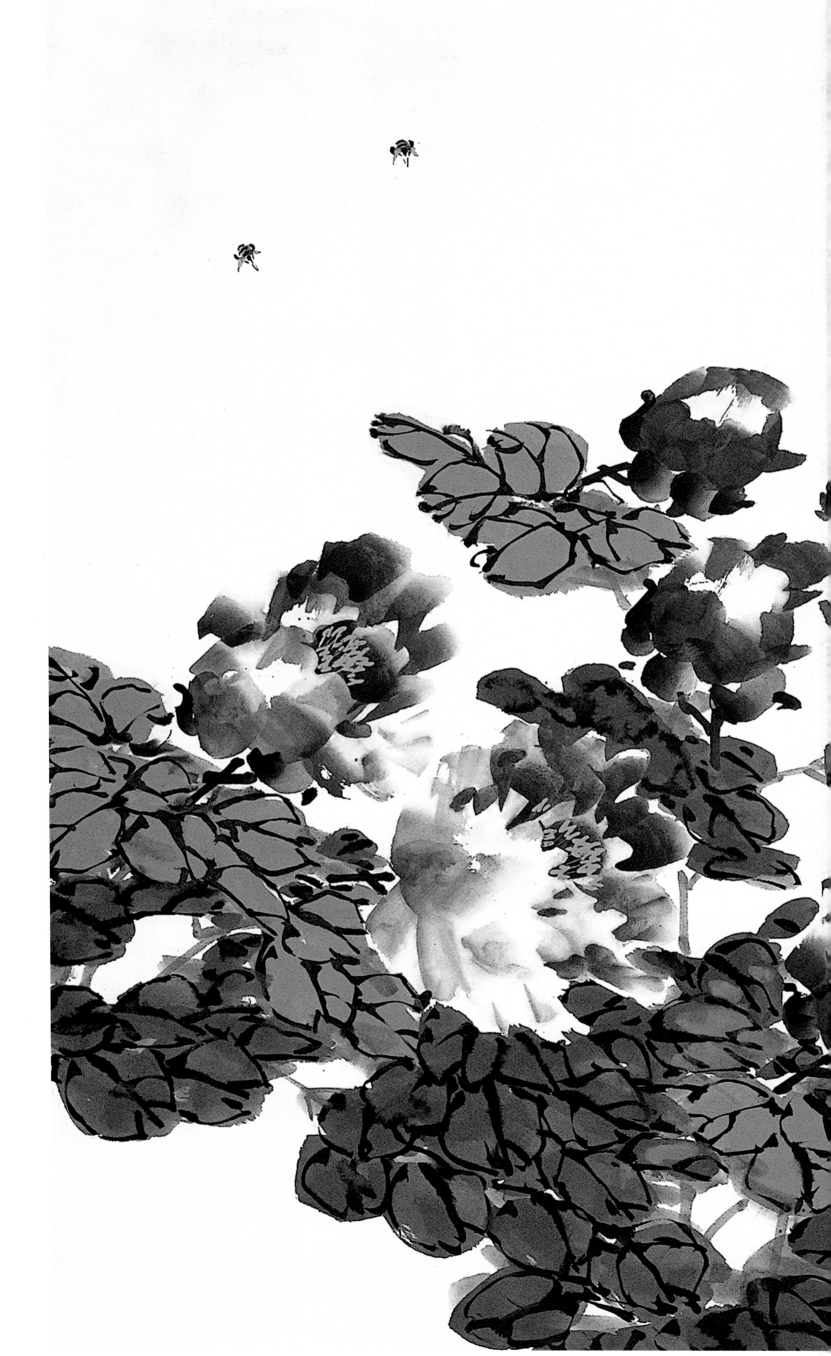

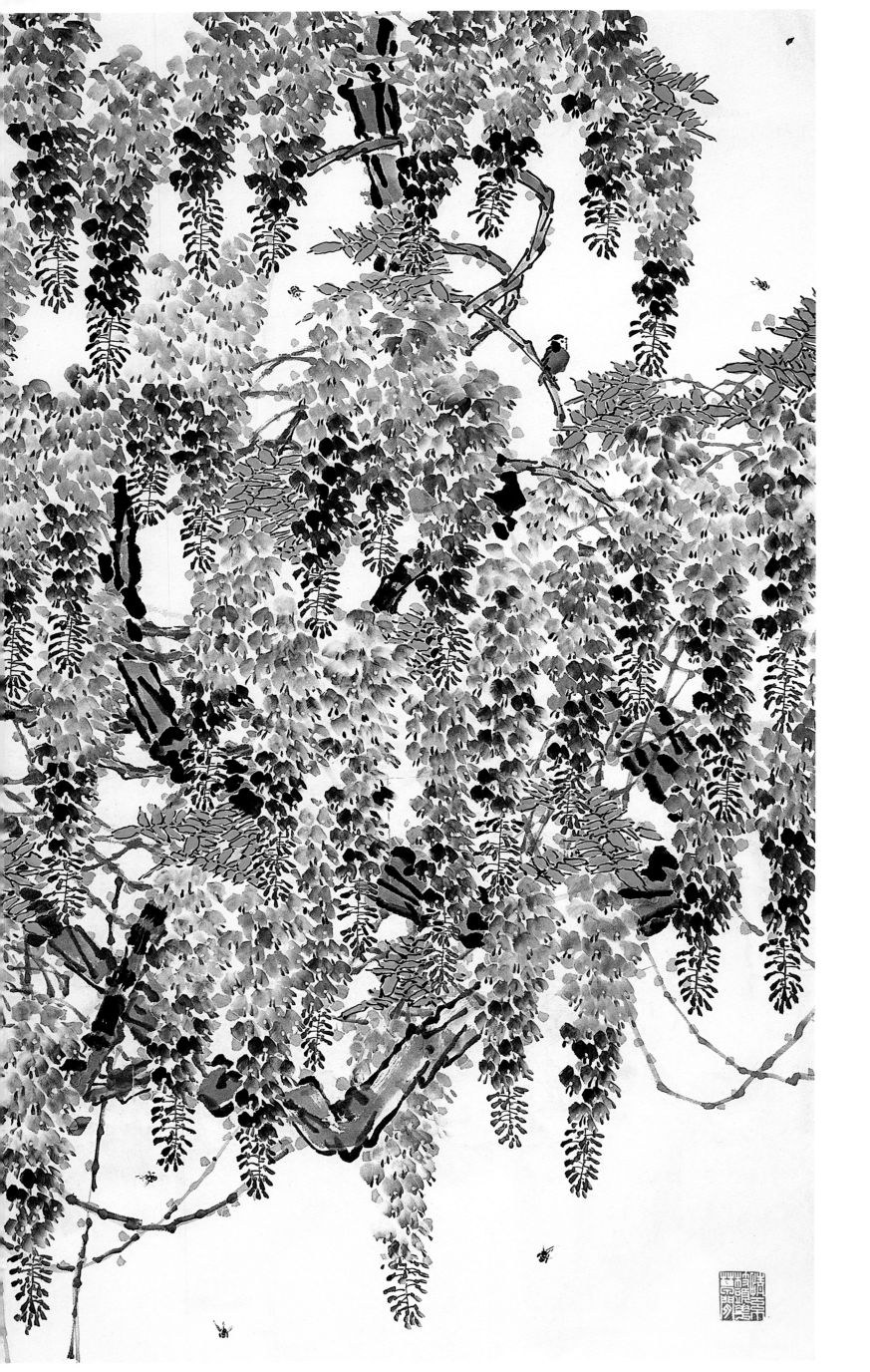

266

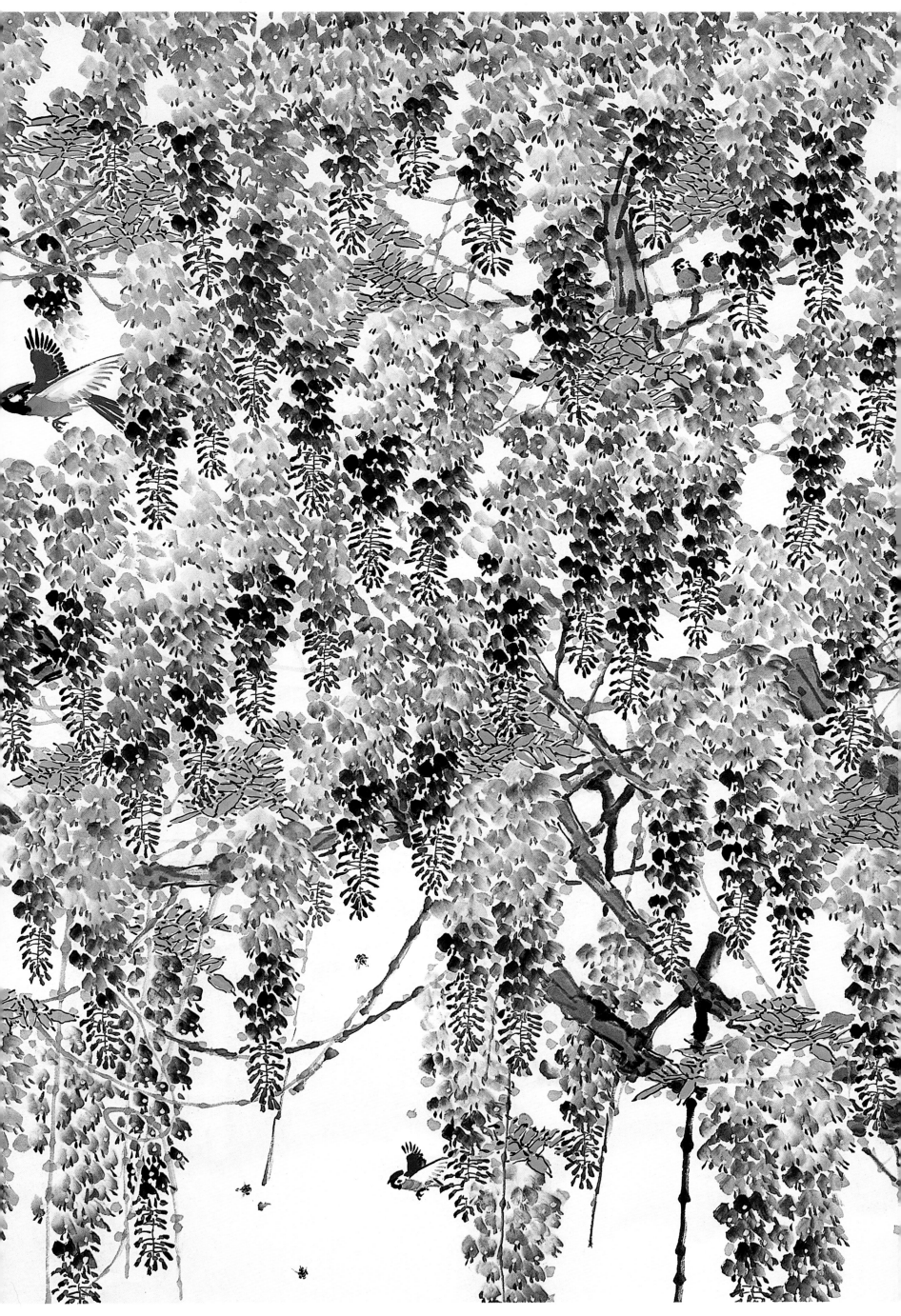

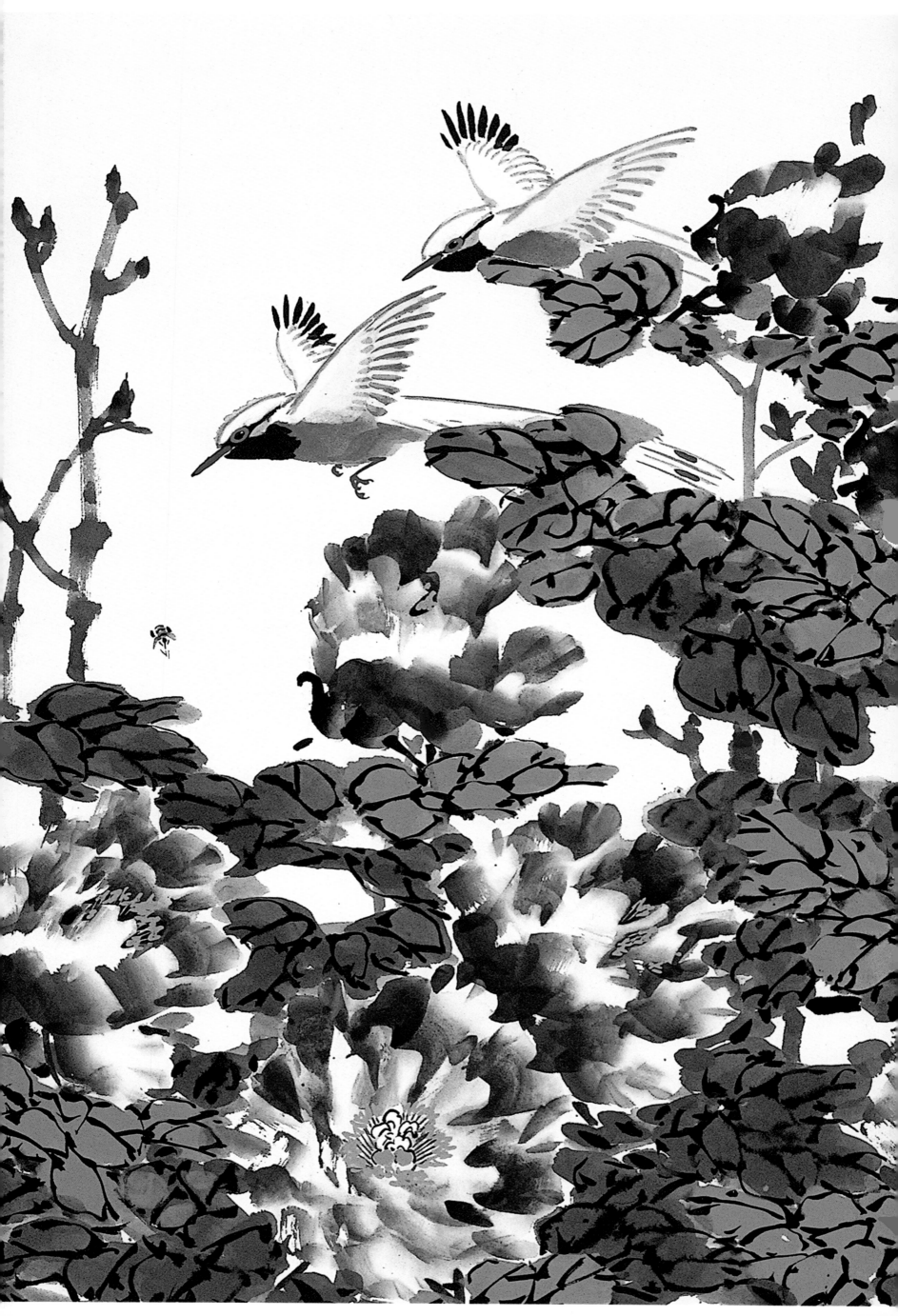

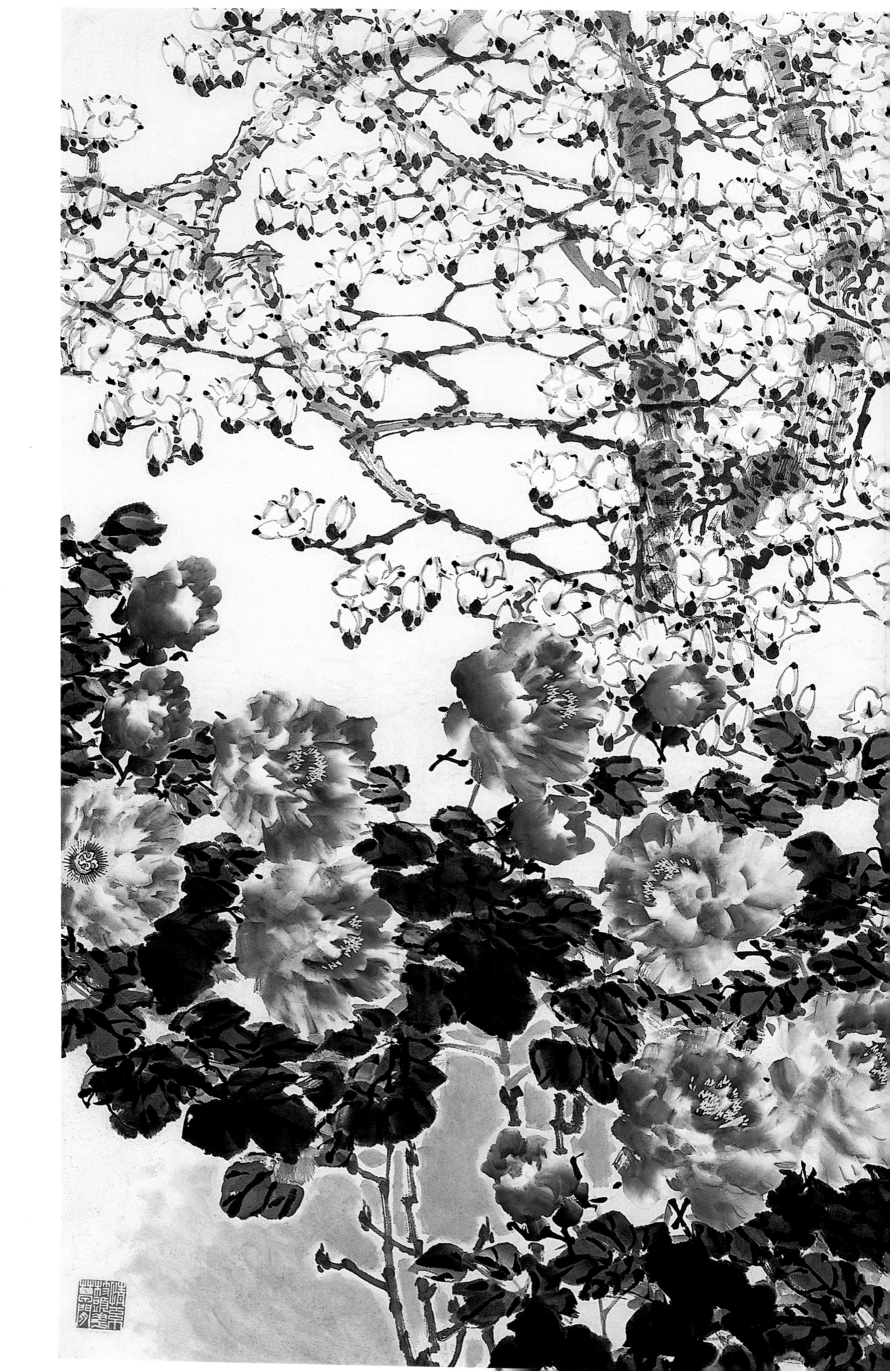

春风富贵　193cm×503cm　2011年

紫氣東來 甲午

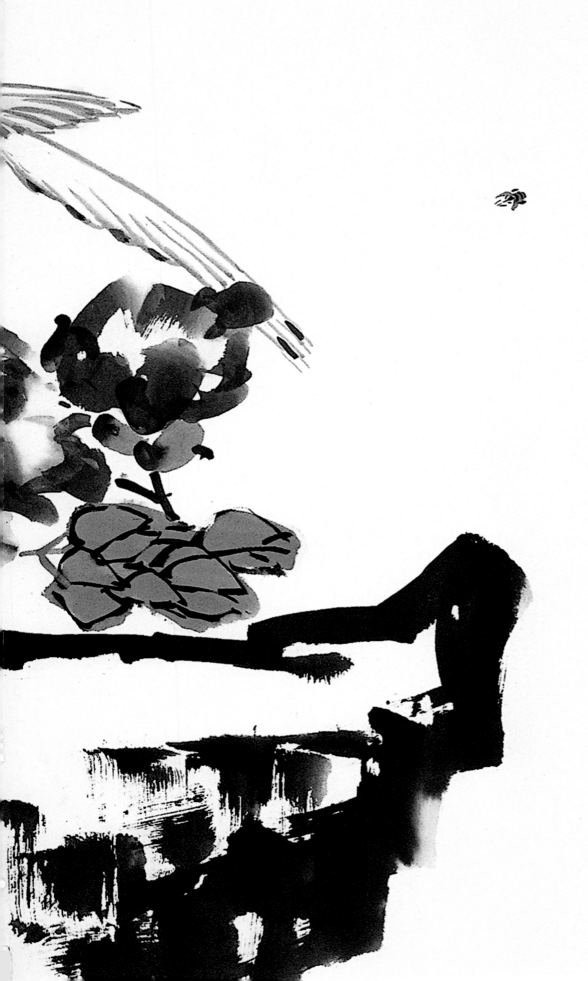

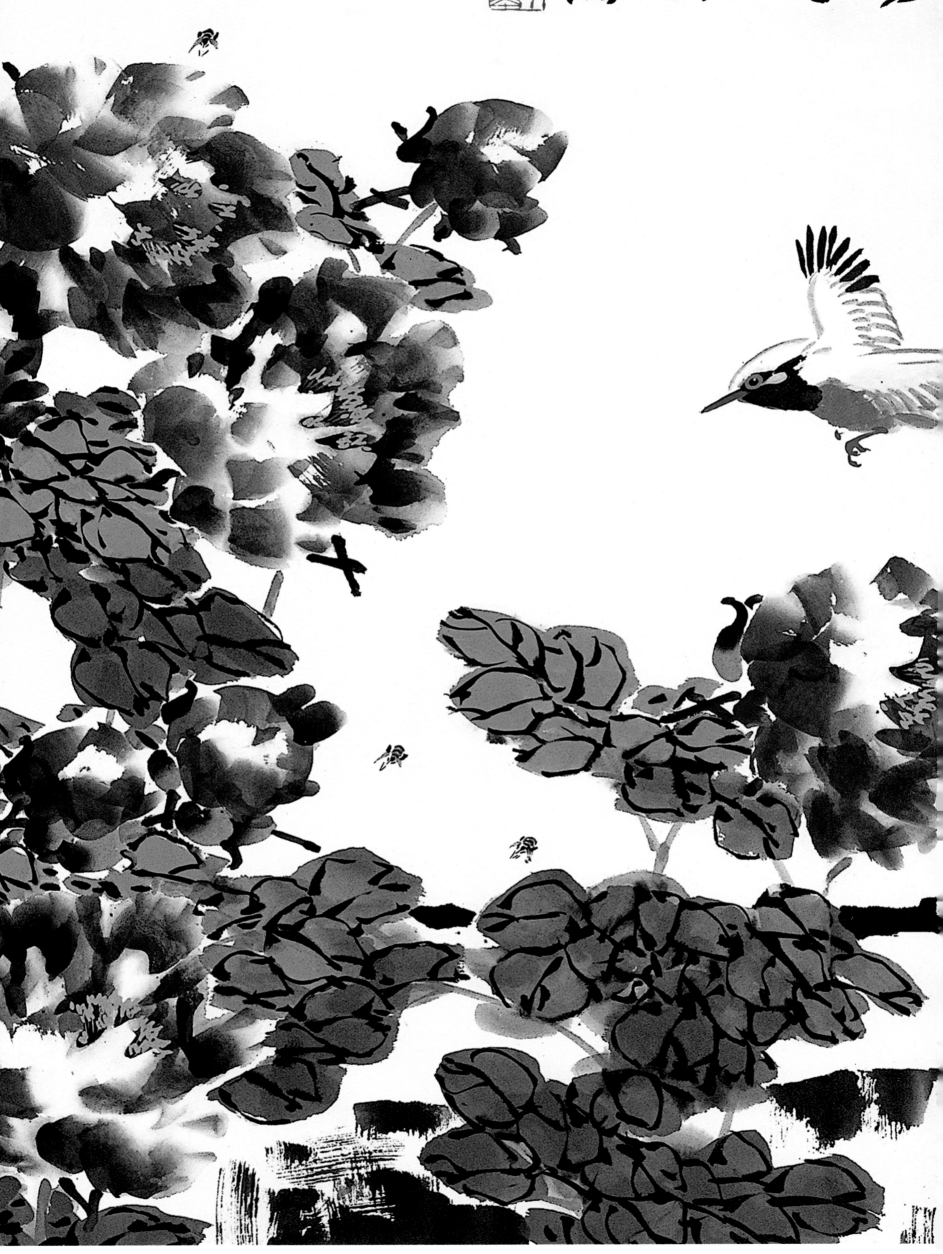

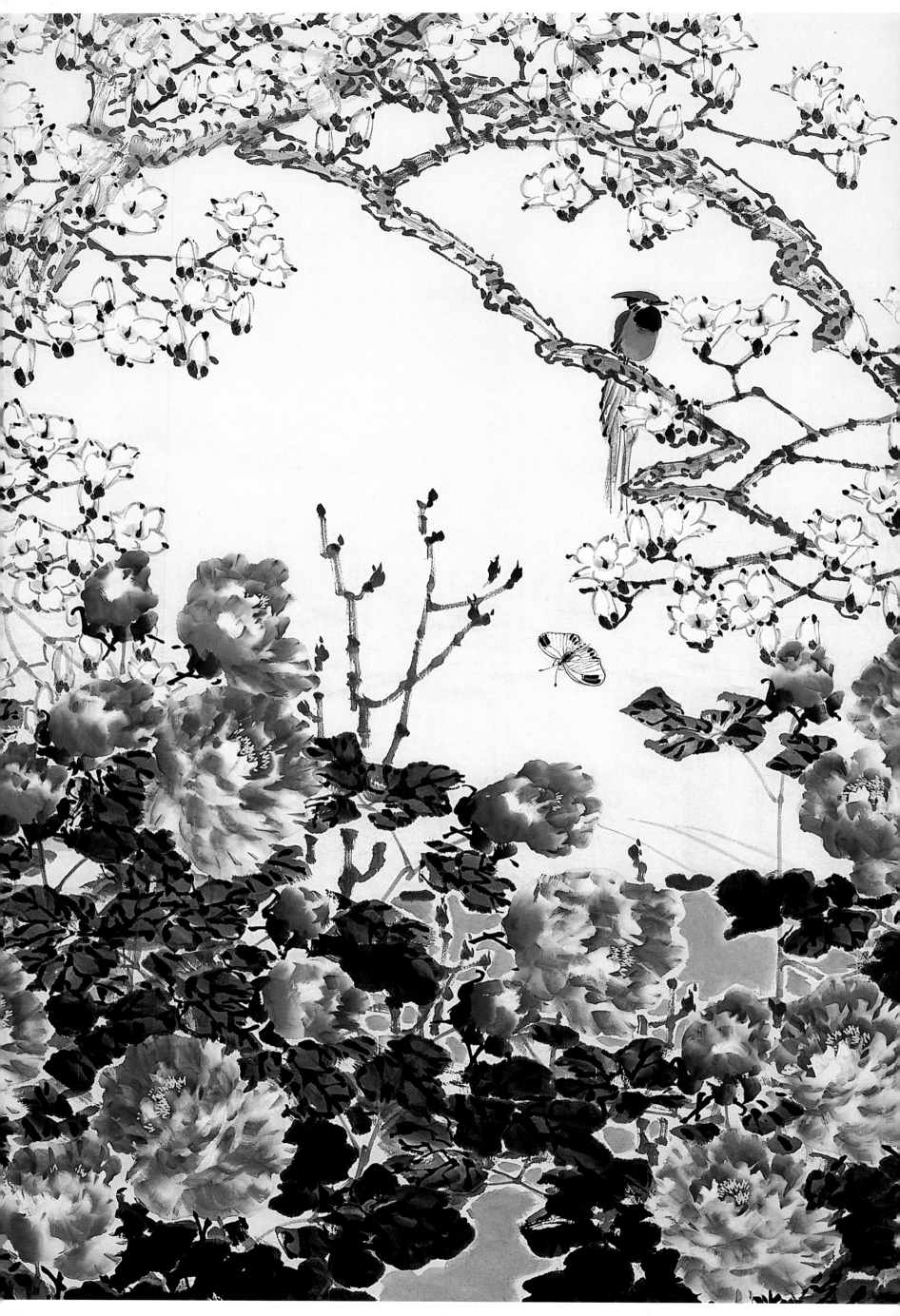

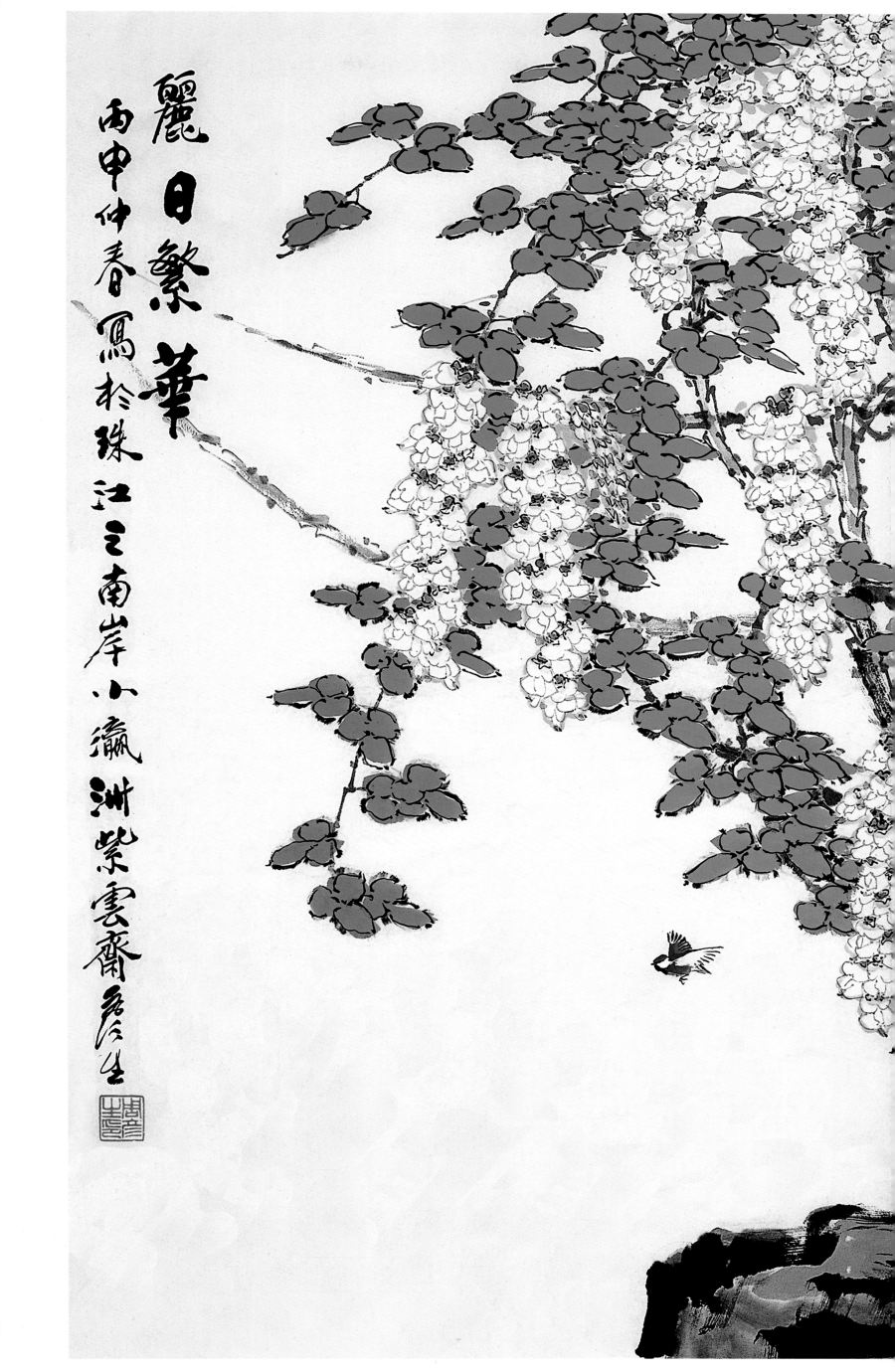

麗日繁華

丙申仲春寫於珠江之南岸小瀛洲紫雲齋唐生

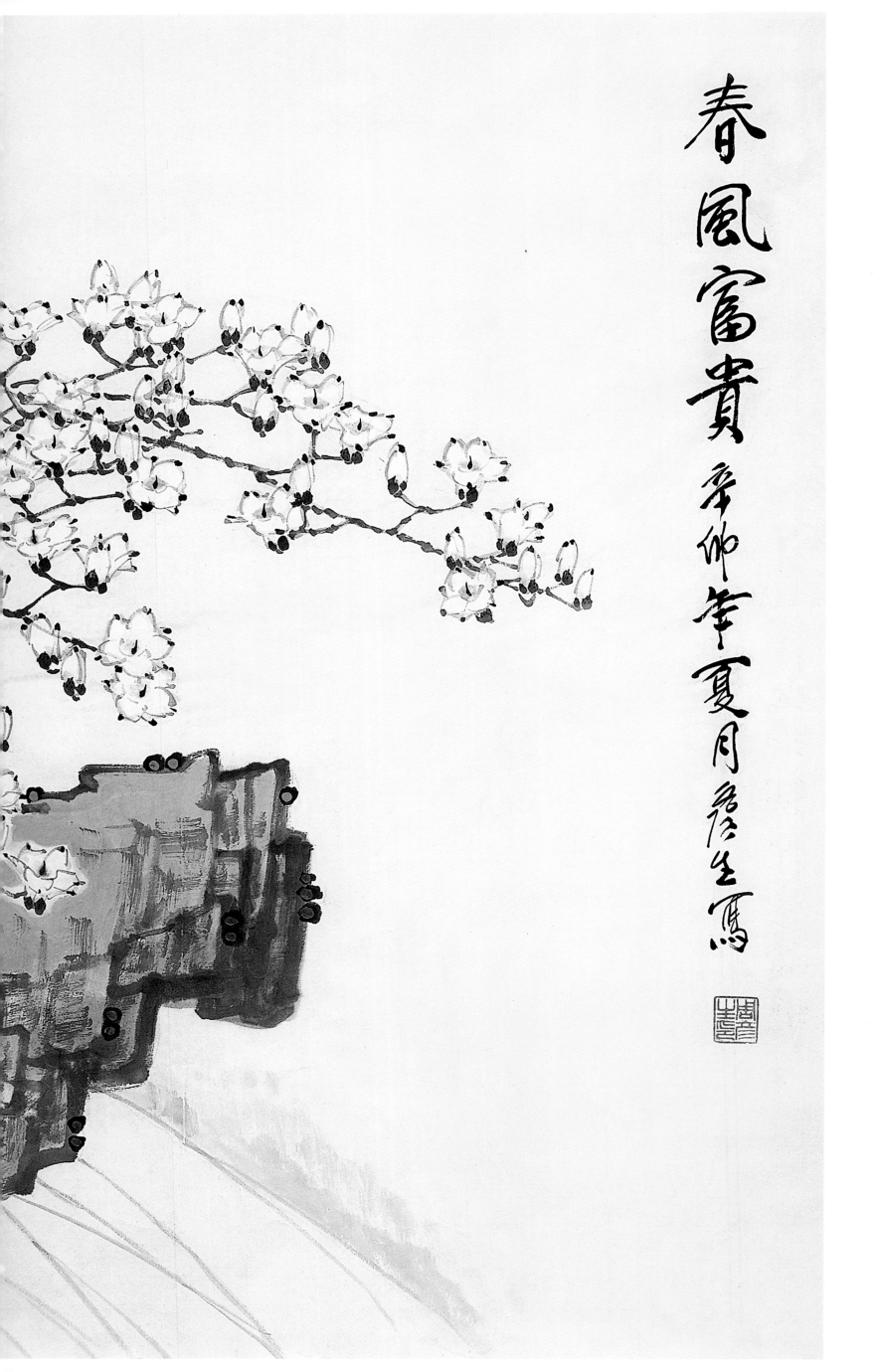

春風富貴 辛酉夏月磊磊生寫

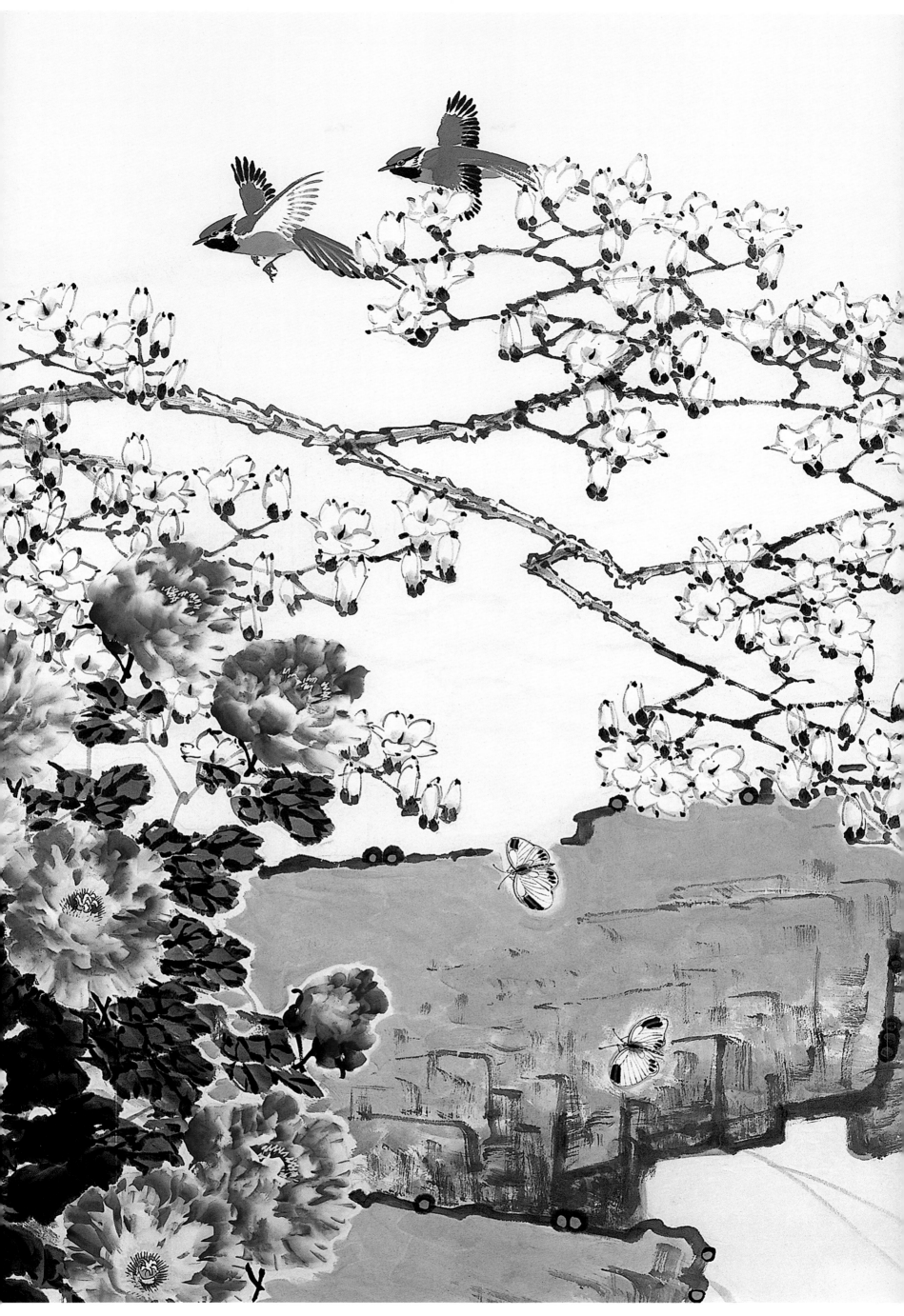

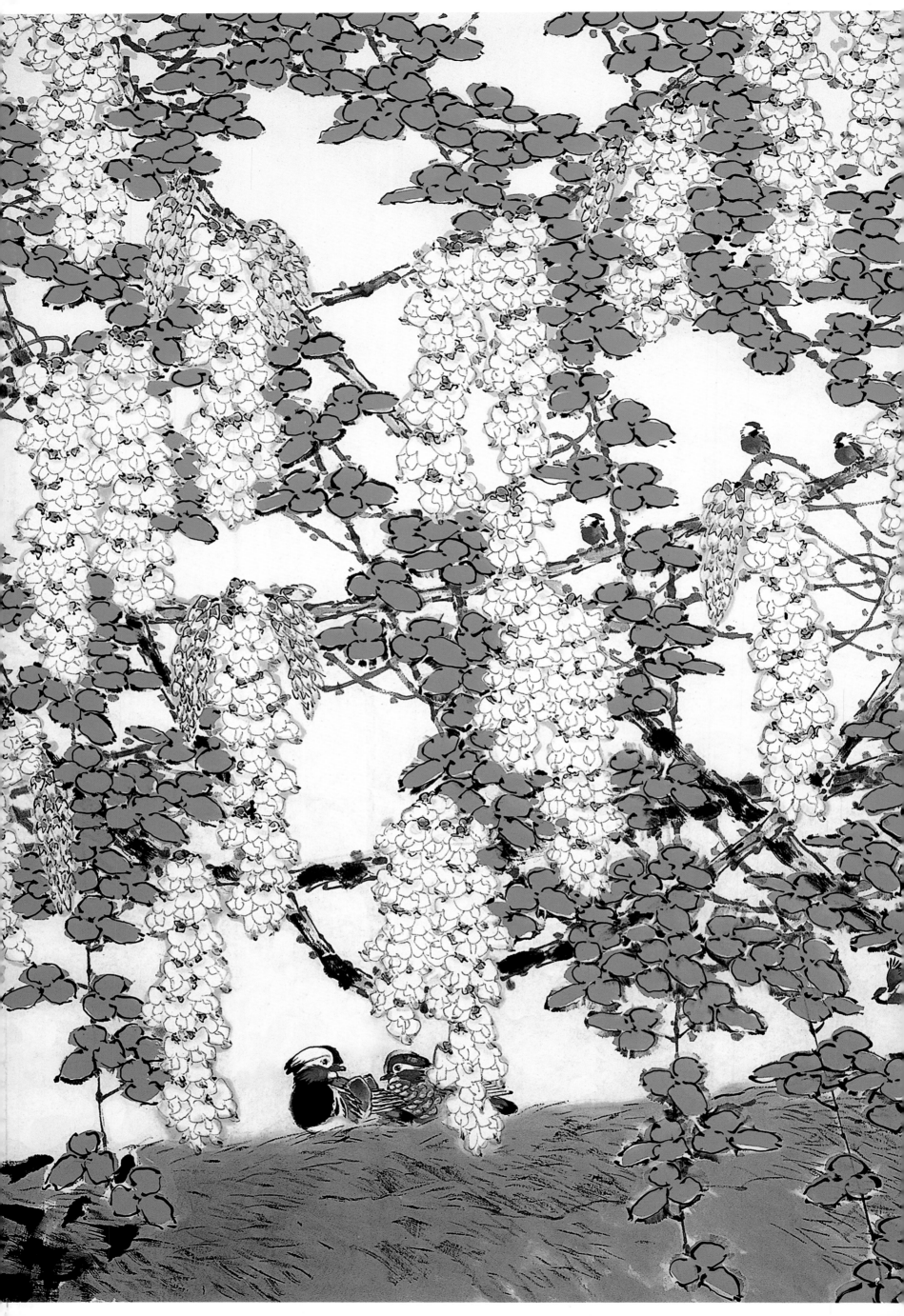

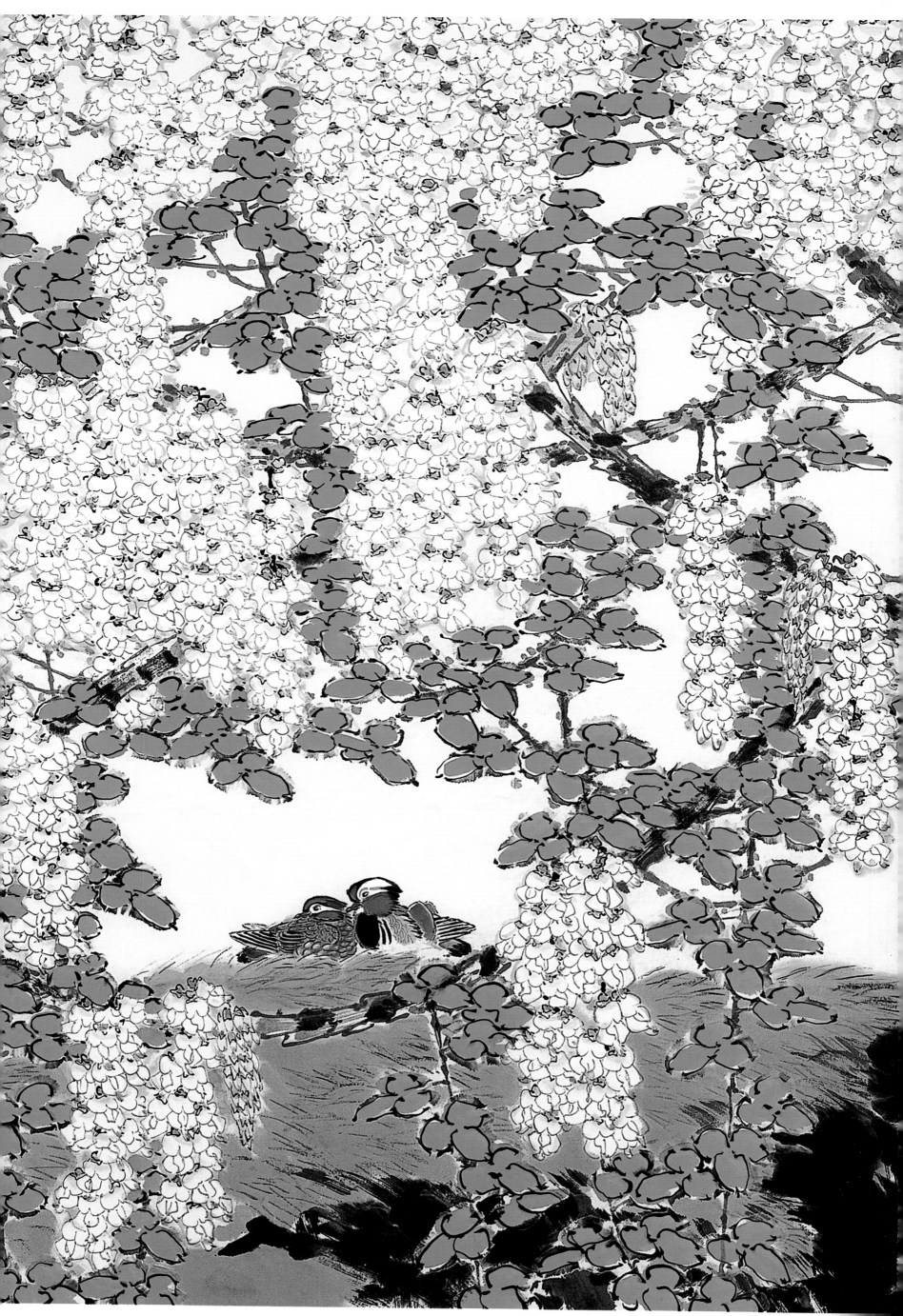

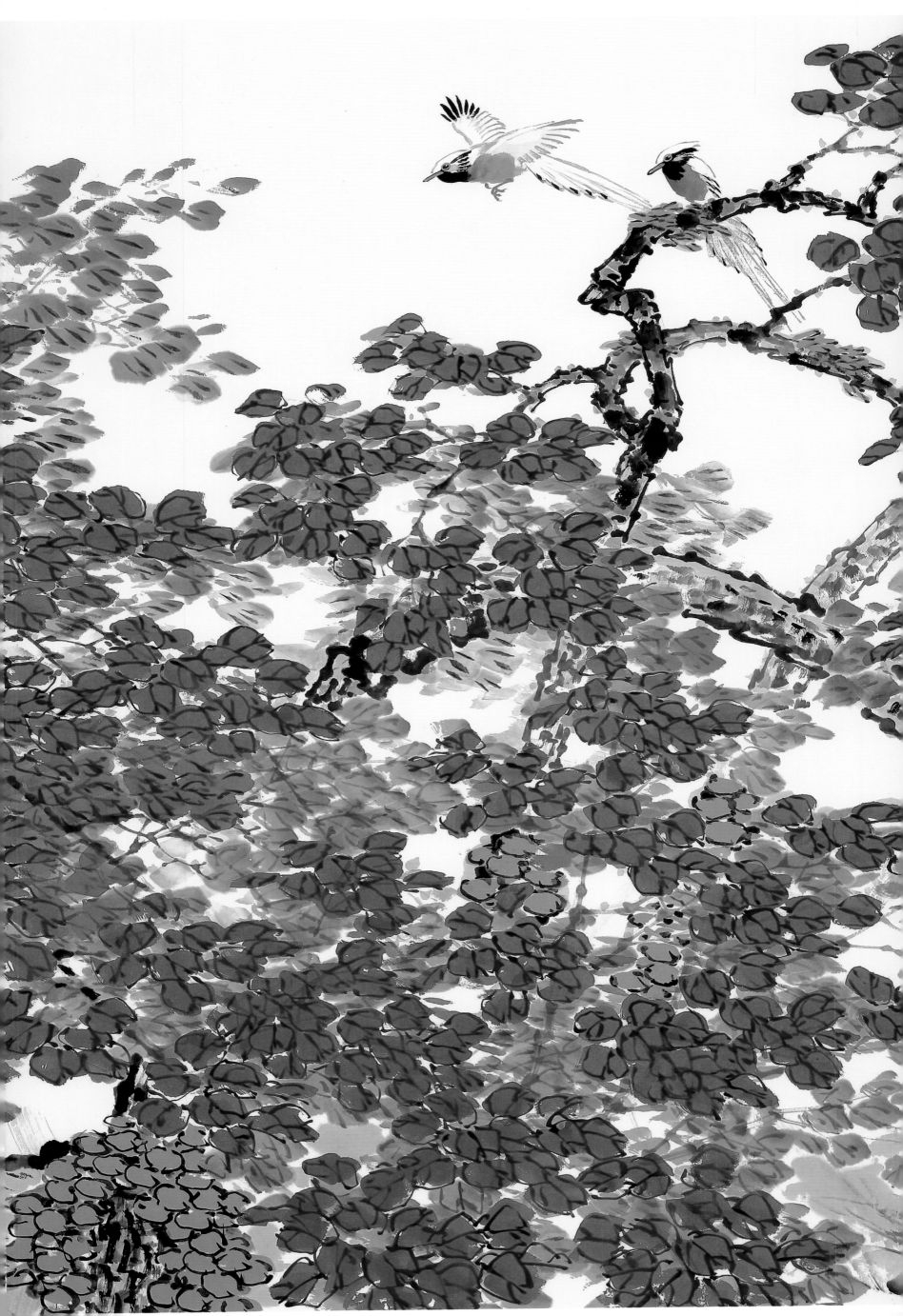

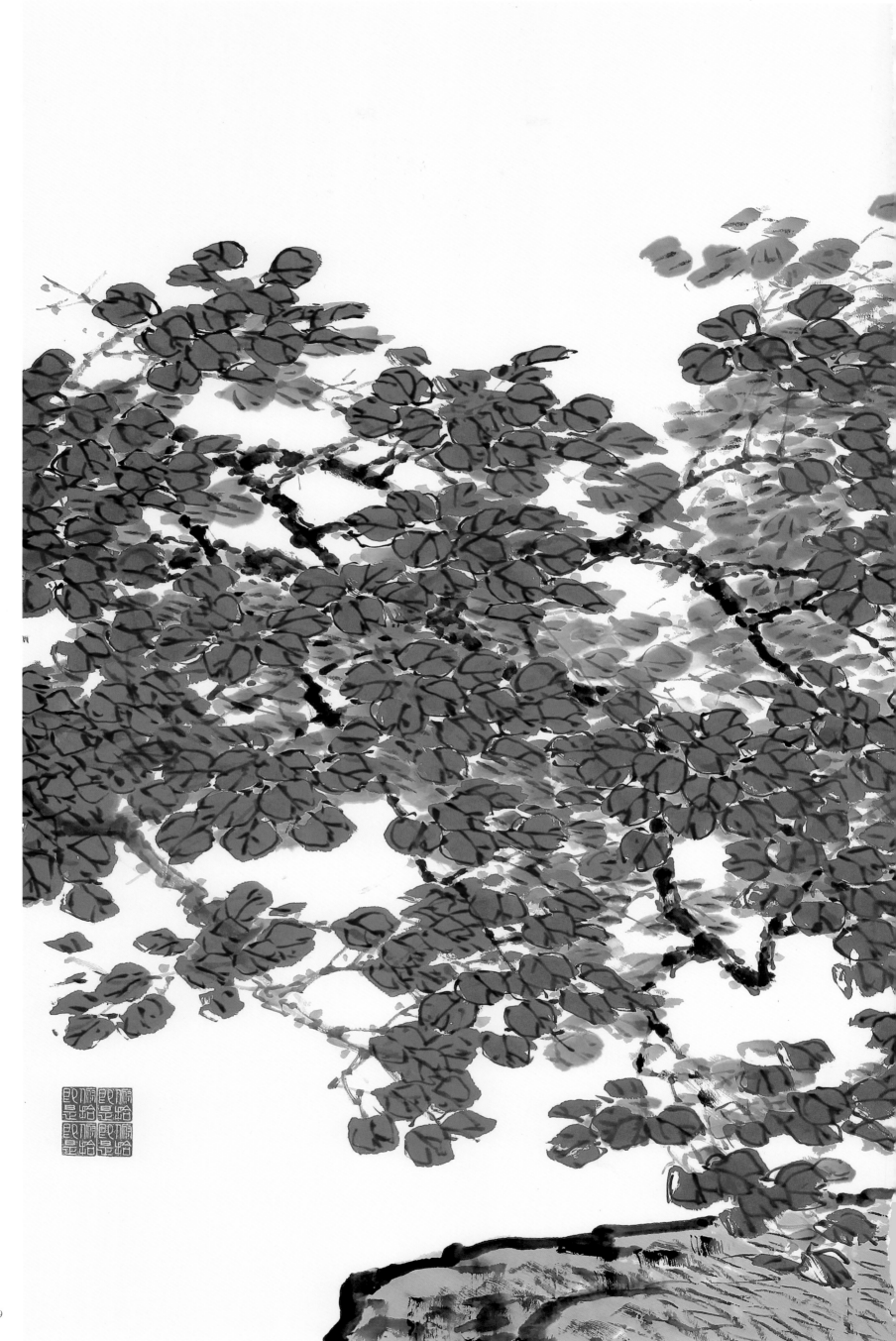

宏业长寿之一　193cm×503cm　2015年

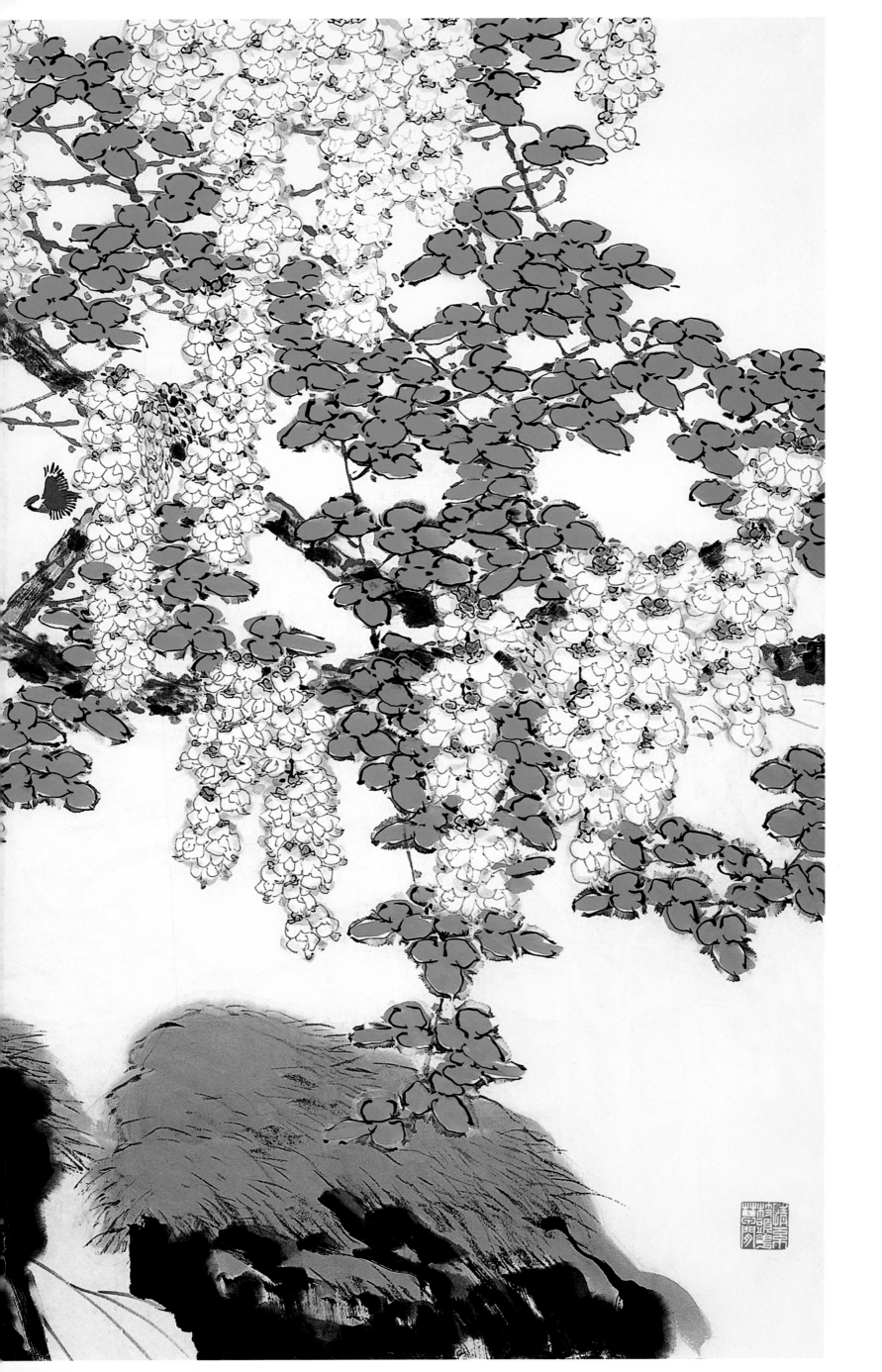

278

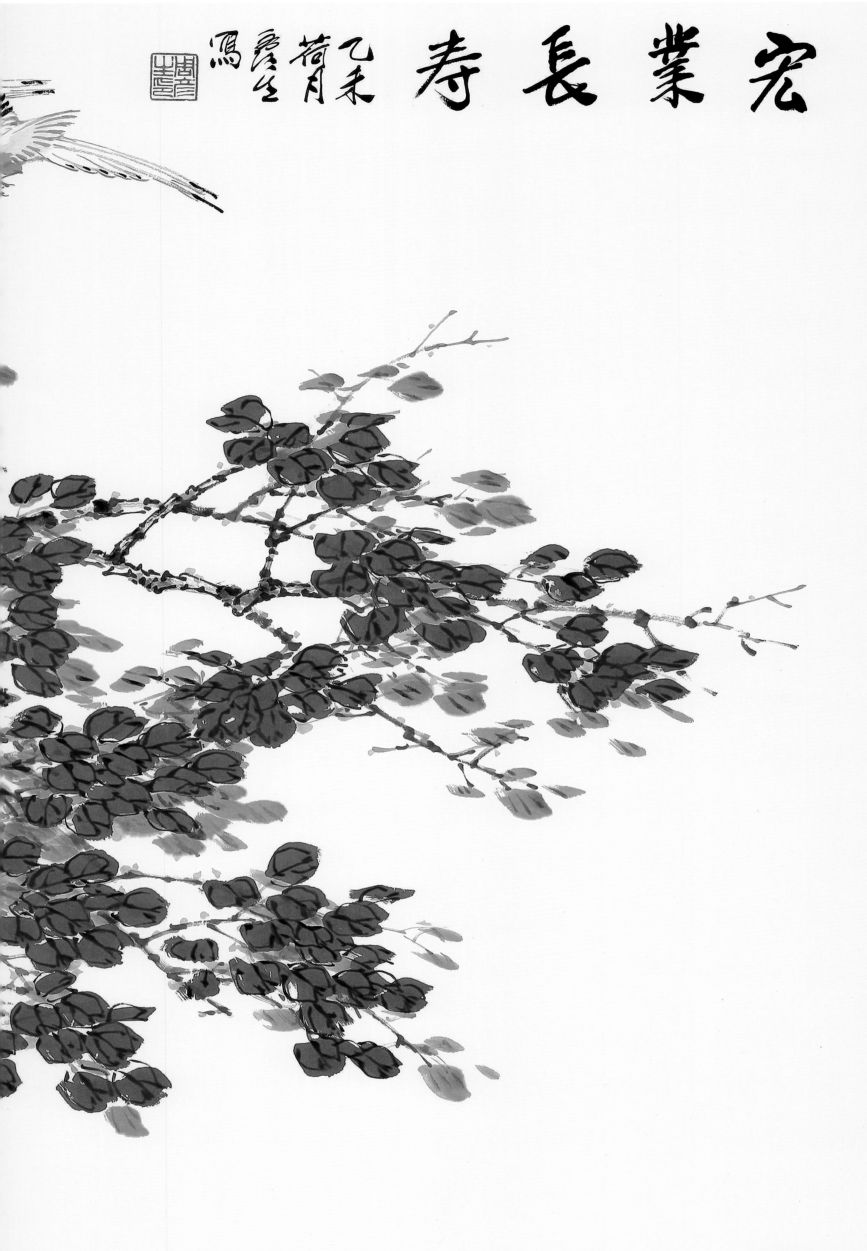

宏業長壽

乙未荷月
鳳鹿堂生寫

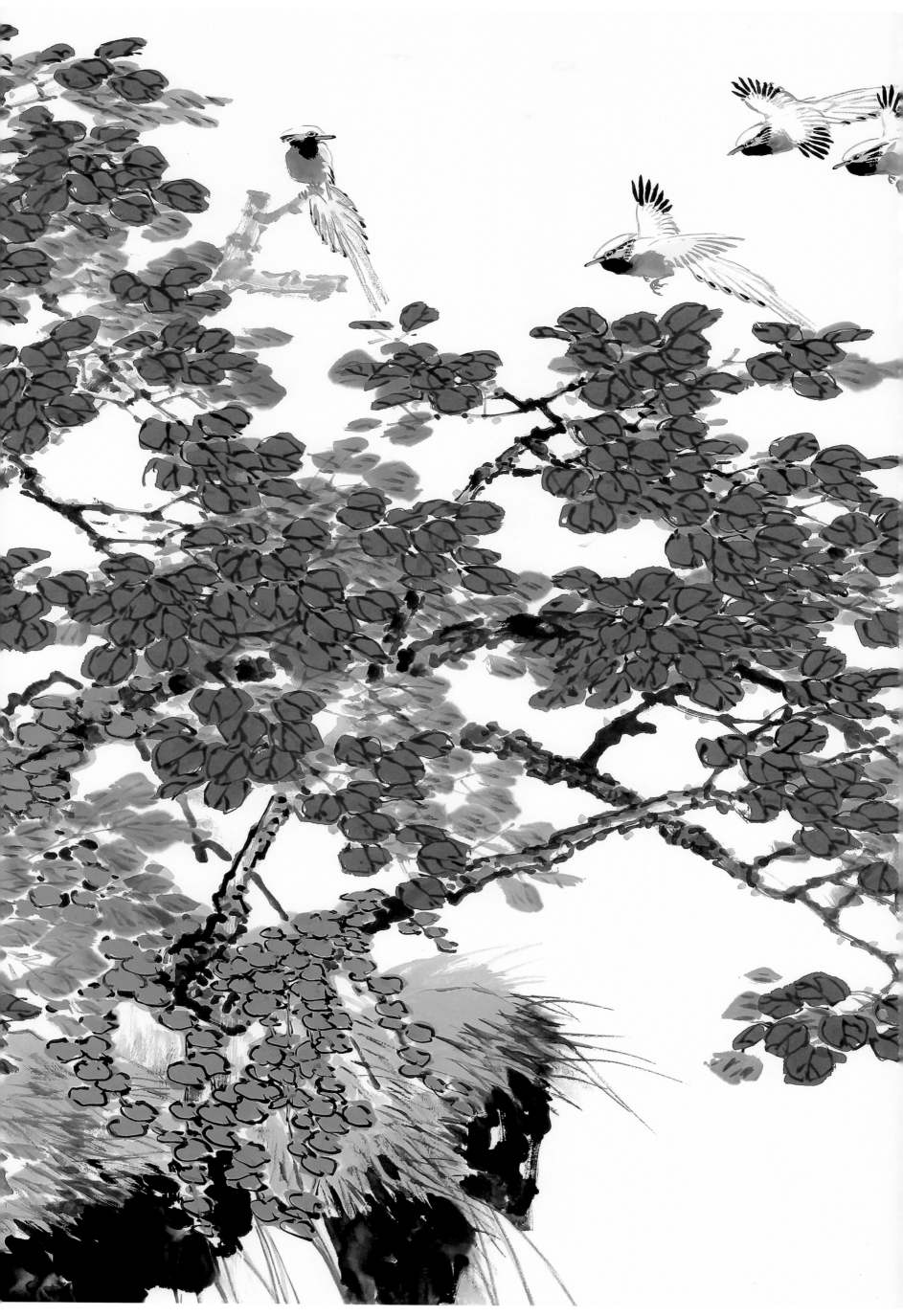